U0091374

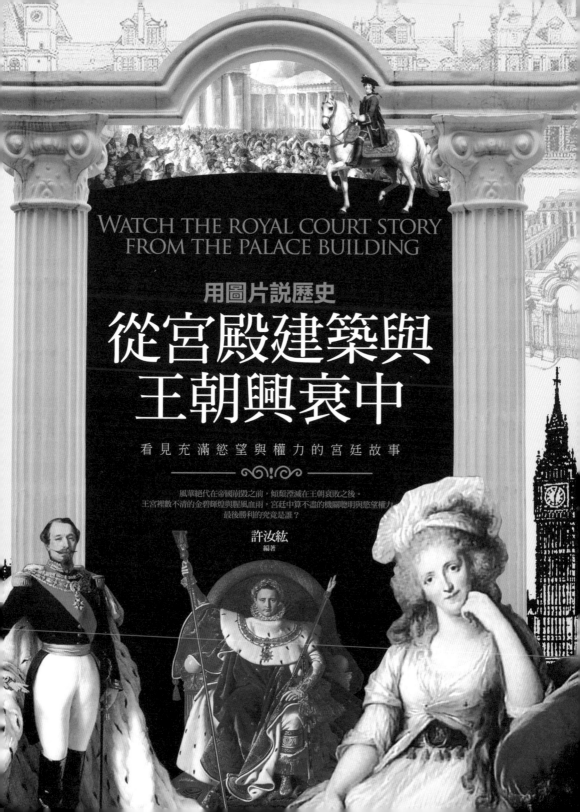

WATCH THE ROYAL COURT STORY
FROM THE PALACE BUILDING

用圖片說歷史

從宮殿建築與
王朝興衰中

看 見 充 滿 慾 望 與 權 力 的 宮 廷 故 事

風華絕代在帝國崩毀之前，傾頹湮滅在王朝衰敗之後。
王宮裡數不清的金碧輝煌與腥風血雨，宮廷中算不盡的機關聰明與慾望權力，
最後勝利的究竟是誰？

許汝紘
編著

出版序

在宮殿的輝煌與興衰中
看見歷史的更替與殞落

閱讀是一件愉悅的事情，尤其是閱讀歷史。

歷史告訴我們什麼是文化；什麼是真理；什麼是人性的善美；什麼是人類思想的真諦。「用圖片說歷史」系列，試圖將歷史與藝術、生活緊密連結成一個以圖像思考的拼圖，讓輕鬆的文字和圖像的佐證，產生對話。

《用圖片說歷史：從宮殿建築與王朝興衰中，看見充滿慾望與權力的宮廷故事》，是「用圖片說歷史」系列的第二本書。遍佈世界各地的每一座宮殿，都是人類寶貴的文化遺產，作為帝王將相權位的象徵，它們受到特別的關照。雄厚的財力，優秀的建築設計師和技藝超群能工巧匠，造就了宮殿建築的卓越與輝煌，也映照著君王權勢的強盛與武力的強大。

因此，不同時代的歷史、宗教、文化傾向，可以在宮殿建築上看見深烙的痕跡。單純地就藝術層面來看，沒有任何建築能夠比宮殿更具時代意義。尤其在宮殿的建造過程中，統治者們大都順應建築發展的必然規律，從而能夠使這些具備時代特徵的建築歷久彌新。

十九世紀之前的歐洲是人類文明發展史中重要而又獨特的一環，不同的民族衝突、疆域領土的爭奪、宮廷內部的權力拉鋸緊緊交織在一起。宮殿建築也在歷史的迭宕起伏中，成為詮釋歐洲文明的重要線索。這些建築歷經了羅馬式、

哥德式、文藝復興、巴洛克、古典主義、和洛可可式等不同風格，成為人類歷史的重要組成部分。

因此，在這些時代背景下，帝王的英武與昏庸，王妃的寵愛與哀怨，權臣的忠誠與狡詐，在宮殿這個舞臺精采上演。權力與財富所造就的驕奢淫欲的生活、利慾薰心的鬥爭，可作為後人對歷史的借鏡，也留下許多未解之謎。

帶著這些疑惑以及對歷史的關懷，本書對歐洲宮殿背後的歷史進行系統的梳理，挖掘宮殿背後的動人故事。希望透過通俗易懂的方式，揭開宮殿建築如迷霧般的神祕面紗，聆聽其動人的心跳聲音，體會人類歷史長河中每一個精彩的段落。受限於篇幅，本書或有諸多不夠周全之處，由衷的期待您的指正，也盼望「用圖片說歷史」系列叢書的規劃，能獲得您的青睞。

生活中不能缺少的許多美好事物，音樂、藝術、建築、文學，它們之間息息相關，交錯發展，藉著閱讀、傾聽、思索，形成一股大家堅持、信守的文化品質。感謝您長期以來對華滋出版的支持與鼓勵，這是我們向前邁進的最大動力。

華滋出版 總編輯
許汝紘

目錄
contents

金宮
DOMUS AUREA

埋藏在羅馬城下的神祕迷宮

金宮是暴君尼祿的皇宮。正廳呈圓形，能像天空那樣晝夜旋轉，廳堂內鑲著黃金、寶石和珠貝。餐廳裝置著能旋轉的象牙天花板，並設有孔隙以便在舉行宴會時，能從上面灑下鮮花與香水，可見當時金宮裡的紙醉金迷與奢華雕琢。

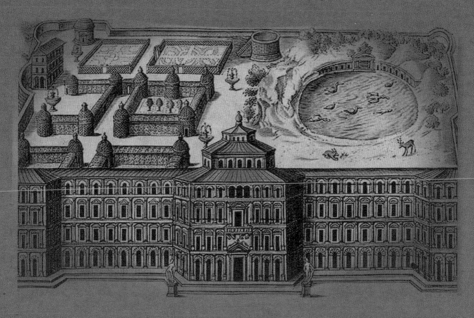

暴君尼祿的欲望之夢

　　金宮是至今我們發現最大的宮殿建築遺跡。西元 68 年，在宮殿建成時，它的總面積達到 80 萬平方公尺，比目前世界上現存最大的宮殿建築群，比北京紫禁城還要大 8 萬平方公尺左右。在現存遺址的 9,290 平方公尺內，有三百多個房間，目前已發掘出 150 間，只有三十二個房間可以開放讓大眾參觀。由於年代久遠，人們已經無法考證每個房間的功能，但總而言之，房間的排序是雜亂無章的，房間的面積也大小不一，大的超過一百平方公尺，小的僅容轉身。

　　「八角大廳」是金宮遺址中的代表作，那是一個袖珍型的神廟，鮮少的內部裝飾，原原本本的襯托出神廟的空間感。遺址中還有一條三十公尺長的狹窄通道，拱頂表面不時有滲水的跡象，陰冷潮濕。走廊和房間相互連接，陰暗的廳堂四壁鑿有窗眼，可以透進幾許陽光。雖然金宮的規模十分驚人，但沒有任何表面裝飾的泥地、磚牆，與羅馬廢墟的斷牆殘柱相比，不僅缺乏美感，甚至還讓人隱約有著窒息感。其實，宮殿背後的故事遠比宮殿本身更為神祕而可怕，所有的這一切都離不開一個叫做尼祿（Nero，37-68）的古羅馬皇帝。

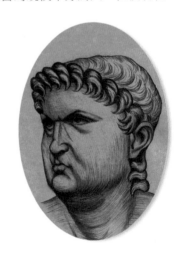

　　西元 37 年，尼祿出生在羅馬附近繁華的海濱城市安齊奧的一個貴族家庭。他的親生父親叫阿赫諾巴布斯，是羅馬帝國一個惡名昭彰的行政官。在尼祿三歲的時候，阿赫諾巴布斯就離開了人世，由母親小阿格麗品娜（Agrippina the Younger）獨自撫養長大。小阿格麗品娜是一個陰險狡詐、貪權好勢的女人。為了讓她的兒子接受上等教育，她改嫁給一位大富豪。後來，羅馬

西元 37 年，尼祿出生在羅馬附近繁華的海濱城市安齊奧，他的生父是羅馬帝國一個惡名昭彰的行政官。

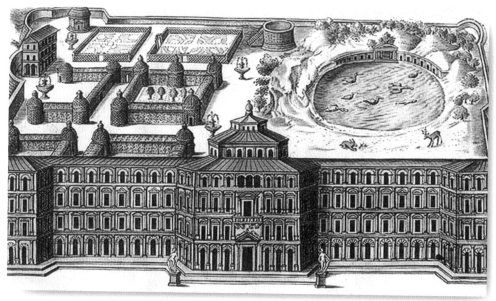

金宮是至今人類發現最大的宮殿建築遺跡，這幅銅版雕刻畫出自義大利藝術家之手，所描述的只是金宮一角。

帝國的克勞狄皇帝（Claudius，41~54，羅馬第一位皇帝屋大維的孫子）的第三任妻子過世，於是，小阿格麗品娜就毒死了自己的第二任丈夫，並企圖誘惑老國王。由於尼祿和克勞狄是叔侄關係，小阿格麗品娜利用這層關係，有了接觸老國王的機會，並以親威關係為藉口，極力勸說克勞狄娶她。西元 49 年，小阿格麗品娜如願成為皇后，為了再次滿足自己的私心，她又費盡心機迫使克勞狄廢掉原來的王儲布尼坦尼克斯，改立她的親生兒子尼祿為王儲。

兩年後，克勞狄將他與前妻麥薩林娜所生的女兒屋大維亞嫁給了尼祿，並指定他為法定的繼承人。出乎意料的是，過了三年，克勞狄仍然身體健康。利慾薰心的小阿格麗品娜似乎一刻也等不下去，而年邁遲鈍的克勞狄也成了她算計裡的犧牲品。她悄悄收買禁衛軍，用一盤有毒的蘑菇毒死了老皇帝，隨後立年僅十七歲的尼祿為新的羅馬皇帝。小阿格麗品娜又繼續施展權謀，迫使早已

有名無實的元老院把一切權力交給她的兒子。就這樣，尼祿靠著母親的力量登上了皇帝的寶座，然而，這種看似親情卻爾虞我詐的利益輸送，註定將成為權力的犧牲品。

　　母親的嬌慣與勢力、宮廷的腐朽和傾軋，造就了尼祿放蕩不羈、驕橫殘忍的個性。尼祿執政之初，由於不理政事，朝中大權被他母親所掌控。但隨著年齡的增長和權力的膨脹，他對母親的不滿情緒也逐漸升高，直至心存怨恨。此時的小阿格麗品娜也開始感受到尼祿的不滿，但她怎麼也不肯放棄權力，反而唆使屋大維亞監控尼祿的所有行為，甚至對他施加政治壓力。她曾經宣稱，如果尼祿一意孤行，她就會像廢掉克勞狄一樣廢掉他這個新國王，改立尼祿同父異母的弟弟布尼坦尼克斯為帝。沒想到，小阿格麗品娜這一席話，使得殘暴成性的尼祿懷恨在心，西元 55 年，在一次宮廷宴會上，尼祿以毒酒毒死了布尼坦尼克斯。席間，當年僅十四歲的孩子痛苦地倒在地上痙攣，尼祿卻若無其事地說，這只不過是癲癇發作罷了。這一事件令小阿格麗品娜十分難堪，母子之間的矛盾因此而更加白熱化。

　　當時，尼祿十分寵愛一個其貌不揚的女奴，這當然遭到皇太后小阿格麗品娜的堅決反對，她將尼祿叫來跟前喝斥道：

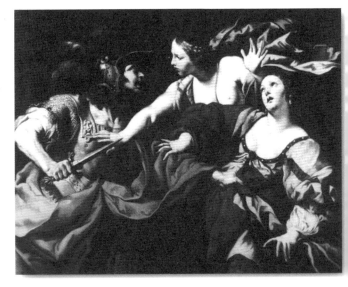

小阿格麗品娜唆使屋大維亞監控尼祿的行為，導致尼祿對母親懷恨在心。圖中為尼祿企圖刺殺自己的妻子的情形。

從這張圖中很難看出小阿格麗品娜是一個陰險狡詐、貪權好勢的女人，她經常以折磨他人為樂。

「你為什麼喜歡一個低賤的女奴？這顯然違背了我對你的期望。」

「因為我是皇帝，我就可以決定一切。」

「放肆，別忘了羅馬的命運掌握在我的手裡。我可以讓你當皇帝，也可以讓你變得一文不值。」惱羞成怒的小阿格麗品娜斥責道。

經過這次爭吵，使尼祿萌生起殺母的念頭。一天夜晚，尼祿如同以往攙扶著衣著華麗的母親登上一艘豪華的三層遊船。他特意擺下豐盛的酒宴，與母親一起暢飲。一生與權勢打交道的小阿格麗品娜絲毫沒有察覺到兒子的異常，反而認為這是尼祿順服她的表現，以為尼祿和女奴只不過是逢場作戲罷了，違背她心意的兒子終究會回心轉意。但是，她的惡夢卻出現了。

在送小阿格麗品娜回皇宮的途中，一個巨大的鉛塊從天而降，她所坐的那艘船被狠狠砸中，船身搖晃不止，皇太后掉入水中。此時，她的護衛和侍從卻突然之間通通消失了，她努力掙扎著游上岸，突然間，一個

克勞狄皇帝因其貌不揚，口吃且跛腳，在許多人眼裡是一個傻瓜。其實，他是一位穩健的國君，曾經將不列顛劃入羅馬的版圖。

手持利刃的人出現在她眼前，一刀刺向她的身體，小阿格麗品娜就這樣結束了她權謀的一生，而幕後的指使者竟是自己畢生努力扶持的兒子——尼祿。

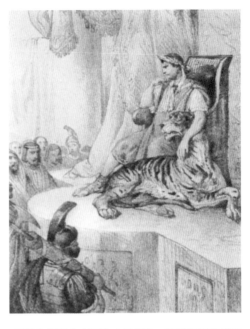

小阿格麗品娜死後不久，當時的軍事統帥布魯斯就神祕地死去，尼祿的老師西尼加（Seneca, 4B.C.-65），因恐懼尼祿的殘暴也隱居了起來。在尼祿身邊相繼而來的都是一些投其所好、百依百順的寵信，這些人不僅有意放縱尼祿的惡行，也和尼祿一同肆無忌憚地揮霍，終日沉湎於聲色犬馬與宴慶遊賞之中。

母親的嬌慣和宮廷勢力的腐化，造就了尼祿放蕩不羈、驕橫殘忍的性格。圖為尼祿與他的老虎。

燃燒九天的大火

尼祿當政前期的羅馬相當繁榮，是羅馬史上難得的鼎盛時期。它的疆域北起不列顛，南到摩洛哥，西臨大西洋，東至裡海，疆域十分遼闊。在尼祿殺死母親之後，國家的權力集中在他一個人的手裡，成為帝國最高的統治者、立法者、法官和祭司，因而助長了他的邪惡本性。

為了掠奪財產，他曾殺死北非和西班牙的幾十個地主，將他們的全部家當收歸國有。而且他不但廢除了早年制定的減稅法，還霸佔了教堂的財產。然而出於嫉妒的心理，尼祿甚至將帝國元老院裡那些穿金戴銀的議員妻子們趕進競技場，逼迫她們互相殘殺，而自己卻在一旁飲酒作樂。

　　尼祿自以為自己是個多才多藝的天才，繪畫、雕塑、歌唱、演奏、詩歌等等，無所不能，他經常在皇宮花園的露天劇場裡，邀請平民聽他彈琴歌唱，尤其碰到節日，尼祿更經常在宮中舉辦豪華的演出節目，朗誦詩歌或演奏樂器。諷刺的是，他會命令士兵把劇院的大門鎖死，不許觀眾中途離席，儘管有的觀眾由於不堪忍受他拙劣的演技，冒死越牆逃跑，也絲毫不減他的雅興。根據記載，西元 66 年，尼祿曾經到希臘進行公開演出。其間他還參加了奧林匹克賽會，並親自扮演各種角色。希臘人對他精彩的表演給予熱情的讚賞，為此，他賜予希臘自治權。

　　史學家們研究後發現，儘管尼祿是一位暴君，但他也有其獨特的思想與世界觀，並且懂得利用建築和雕塑表達他的思維，金宮的建造似乎也能證明這一點，但由於他的殘暴所致，人們對於他愛好藝術的評價總是顯得很主觀。

　　其實，尼祿時期的羅馬，其腐朽與沒落有著深刻的社會根源。當時的羅馬統治階級對周圍各國進行長達幾世紀的侵略戰爭，無數的土地劃歸在帝國的版圖之中，數不清的奴隸和財富任由其使喚與揮霍。

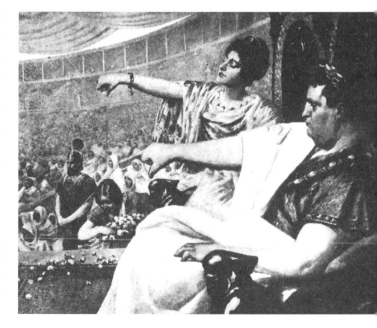

更不可思議的是，帝國元老院裡議員們的妻子也常常被尼祿趕進競技場，互相殘殺，而尼祿本人卻在一旁觀賞，飲酒作樂。

對此，為羅馬皇帝作傳的斯維托尼烏斯有過這樣的記載：

「上等階層的成員們都在賽會裡擔任角色。四百名元老和六百名騎士在半圓形劇場中參加白刃戰，甚至親自出場與野獸搏鬥。」

這說明雄厚的物質、財富已經使羅馬上層社會漸漸腐化。尼祿作為最高的統治者，自然是上層社會極度享樂的模範。西元 64 年 7 月的一場大火以及隨後而來的事情，也許更能解釋這個評斷。

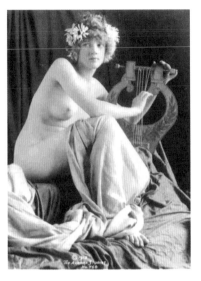

這幅圖片中的女子手中所拿的正是七弦琴。

當時，可怕的大火突然從圓形競技場附近開始燃燒，大風助長火勢迅速蔓延，燃燒了整整九天。全城十四個區域只有四個區域被搶救下來，三個區域化為焦土，其他各區只剩下斷垣殘瓦。成千上萬的生命財產被火舌吞噬，許多宏偉壯麗的宮殿、神廟和公共建築物，一一化為灰燼，戰爭中掠奪來的金銀財寶、藝術珍品、不朽的古老文獻原稿也慘遭火舌吞沒。

當羅馬城變成一片火海的時候，生性好鬥的尼祿登上花園中的塔樓，在七弦琴的伴奏下，觀賞狂暴的大火席捲羅馬城的情

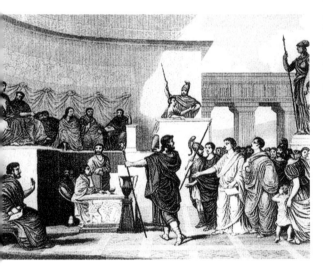

在尼祿眼中，元老院的議員們都只是虛設而已。

景。聽說他還詩興大發，高聲吟誦有關古希臘特洛伊城毀滅的詩篇。大火過後，
基督徒被懷疑為縱火者，動機不詳。尼祿對教徒們採取了極為殘忍的懲治方法。
在競技場內，有的基督徒被蒙上獸皮，然後放出一群獵犬，將他們活活咬死；
還有的基督徒一字排開，站在花園中，他們的身體被挖了一個小洞，放上燈芯，
靠他們的脂肪點燃，以供尼祿欣賞。

　　羅馬大火的縱火者及其縱火的真正原因，直到今日都還是一個謎，史學家
也很難下斷言。根據當時羅馬史學家塔西佗的記述，為了能夠建造新的羅馬城，
是尼祿親自派人燒了羅馬城。他寫道：

　　「有人證實，大火最初是從尼祿的房間開始燃燒的，尼祿想建一座以他的
名字命名的新首都。當大火吞噬城市時，許多想去救火的人反而遭到了死亡的
威脅，還有一些人竟奉命到處投火把。」

當羅馬城變成一片火海的時候，尼祿專門登上羅馬城附近奎利納爾山的別墅，在七弦琴的伴奏下，觀賞大火席捲羅馬城的情景。

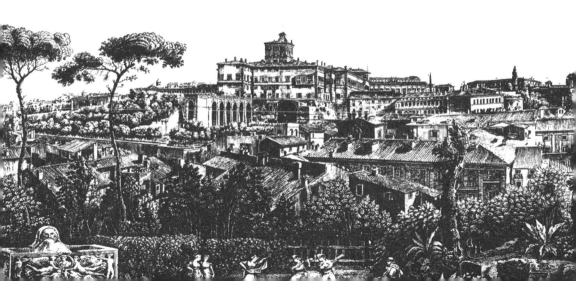

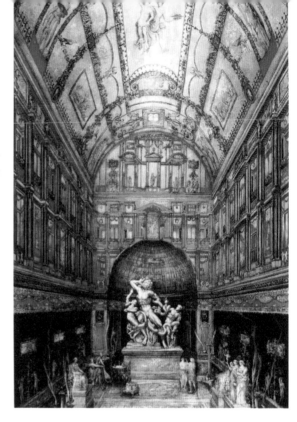

尼祿的「金殿」鑲著黃金、寶石和珠貝，他所擄掠而來的各種珠寶、器皿和珍貴的藝術圖畫大都陳列在這裡，其中包括《拉奧孔》。

除此以外，塔西佗還在其所著的《編年史》中揭示說：

「火災之前，羅馬城的城市規劃零亂不堪，為此尼祿規定，重建的房屋和街道必須測量好了再建，建築物的高度被限制，民房前面必需加建廊柱，以為蔭護。另外，火災之後的建設，除了金宮以外，還應該包括未被皇宮佔據的其他地區。」

也有學者大膽假設這場大火確實是來自尼祿的本意，他覺得這既是一種快速摧毀城市的方法，還可以欣賞大火燎原的刺激場面，創造出一件後世沒辦法複製的藝術品。但是也有學者指出，如果確實是尼祿所為，為什麼他不直接派人推倒羅馬城，反而偏偏要假借他人之名呢？這背後是否還隱藏著巨大的陰謀？

暴君之死

無論人們如何臆測羅馬城起火的原因，但一個不爭的事實是，作為尼祿皇宮的金宮被建成了。宮殿的模樣如何呢？蘇維托尼烏斯是研究古羅馬皇帝的專家，他曾經這樣描述金宮：宮殿的門廊十分高大，可容納一座 37.2 公尺高的尼祿巨像；屋頂像廣場一樣寬闊，僅三排柱廊就長達一千五百公尺；宮內的池塘

寬到看不到對岸；池塘四周裝點著耕田、葡萄園、牧場和林苑。宮殿的廳堂全
都鑲著黃金、寶石和珠貝，正廳呈圓形，可像天空一樣晝夜旋轉。餐廳裝有可
旋轉的象牙天花板，並設有孔隙以方便舉行宴會時從上面灑下鮮花與香水。海
水和礦泉水在浴池中奔湧不息。據說宮殿完工時，尼祿曾經讚歎道：「我終於
開始像人一樣地生活了！」值得注意的是，在新皇宮正門外豎起的巨像，是他
本人扮成太陽神的模樣。這座巨像模仿了世界七大奇景之一的羅得島巨像，高
度比後者還要高出好幾公尺。

　　就純建築學的角度來看，「八角大廳」展現了當時的建築水準。八角大廳
是現存宮室東半部分的主體建築，罕見的八邊形柱體上覆以一個直徑 14.7 公尺
的混凝土穹頂，為了採光，穹頂中央開有一個洞孔，陽光從圓孔傾瀉而下，隨
著時間變化在室內移動，這可以用來解釋「可像天空一樣晝夜旋轉」的大廳的
原因，而絕非真正意義上的旋轉大廳。從內部空間設計到混凝土材料的運用，
八角大廳都跟半個世紀後哈德良皇帝在羅馬建造的萬神殿十分相似，這可能也
為萬神殿的設計提供了一個樣板。

**金宮規模之大令人驚訝，就在這個大競技場之下，
掩埋了尼祿的大花園，它的四周還裝點著耕田、葡
萄園、牧場和林苑。**

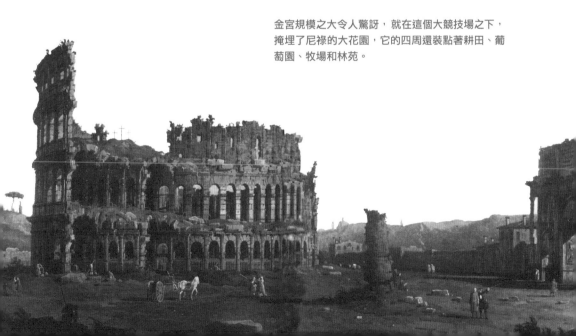

至於八角大廳的真實用途，學者們猜測可能是一個用來聚會的宴會廳。根據記載，尼祿從孩童時期就開始學歌唱，大廳落成之後，他還曾經親自登台表演，而且一唱就是好幾天。演出期間還曾爆發了地震，尼祿竟然毫不驚慌，直到把一首曲子唱完才離開。

金宮落成不到一年，羅馬帝國境內已是危機四伏。尼祿放蕩的行為和無止境的揮霍與浪費，耗盡了國庫的收入，士兵的薪餉被停發，戰鬥力下降了。為了扭轉這種局面，尼祿只能再增加賦稅，並繼續沒收貴族的財產。這些措施引起了各階層的不滿。尤其是羅馬貴族階級，他們開始團結起來，甚至組成以卡爾普爾尼烏斯‧皮索為首的刺殺集團。元老院的元老、騎士、軍隊統帥、詩人和哲學家等四十餘人也先後加入，其中包括禁衛軍第二長官費尼烏斯‧盧福斯、詩人安奈烏斯‧魯庫魯斯、哲學家西尼加等人。但是，計畫曝光之後，集團中有十八人被處死，皮索、魯庫魯斯、西尼加被勒令自殺。雖然，謀殺計畫失敗，但也確實動搖了尼祿的勢力。

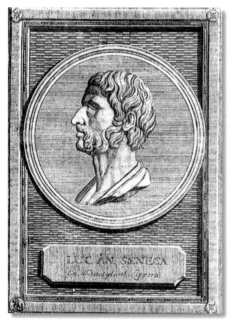

西元 68 年，尼祿派往高盧的副將蓋烏斯‧尤利烏斯‧文德克斯決定討伐尼祿，他在文章中宣佈，起義的唯一目的就是從暴君手中把羅馬解救出來。遠在北非和西班牙的大軍先後引發暴動，各路大軍開始向羅馬挺進，地方官員紛紛宣佈背叛尼祿。在這情況下，羅馬元老院廢除了尼祿的王位，並推舉韋斯巴薌（Caesar Vespasianus

哲學家西尼加因加入了刺殺尼祿的集團，被尼祿勒令自殺。

Augustus）為皇帝。這時，眾叛親離的尼祿要求宮廷衛兵幫助他逃走，卻遭到拒絕。無奈之下，尼祿在半夜穿了一件斗篷，帶著四個忠實的僕人騎馬逃到羅馬郊外一名家奴的房子中躲藏。

　　元老院在尼祿逃跑後宣佈通緝他，在抓捕後要求以嚴法來處決這位暴君，剝掉他的衣服，用木枷夾住脖子，再由行刑官揮動荊條抽打到嚥氣為止。也許是出於帝王的尊嚴，或者是出於對此酷刑的恐懼，尼祿最後選擇了自殺。那天，他讓奴僕為他挖了一個土坑，不停地說著「世界將失去一位多麼出色的藝術家」之類的話，然後拿著匕首在自己的喉嚨處比劃，就是不敢下手。當追兵闖入村莊時，他卻把匕首放在奴隸手中，然後抓住他的手把匕首使勁刺向了自己，結束了自己三十二歲的生命。那座金碧輝煌的金宮則將面臨著被毀壞，甚至被徹底從歷史上抹掉的悲慘結局，然而這整個過程，總共花費了繼任者們四十年的時間。

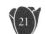

金宮上方的羅馬大競技場

　　尼祿雖然可恨，但金宮卻沒有錯。但是，羅馬人仍然受到歷史的捉弄，尼祿的死亡使得羅馬帝國更加混亂，由於他沒有後代，因此，出現群雄混戰的局面，大約一年之後，韋斯巴薌才真正成為羅馬的皇帝。他填平了金宮中遼闊的人工湖，並且在其上方興建起一座大型競技場。整個工程耗時八年，直到他的兒子提圖斯（Titus）當政時，才終告完工。由於修建大競技場的兩位皇帝以及後來完成競技場最後一層建築的皇帝圖密善（Domitian），都屬於弗拉維皇朝時

西元 69 年，韋斯巴薌成了羅馬帝國的皇帝。在他的統治下，羅馬一度出現和平的榮景。

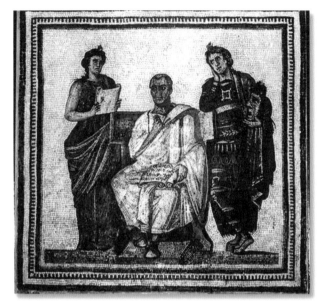

期，因此，大競技場又被稱為「弗拉維露天劇場」。

在古羅馬歷史上，角鬥的歷史非常悠久，原來是義大利半島西北部伊楚利亞人的一種民間習俗。在伊楚利亞人看來，角鬥是對死者最好的悼念，他們經常驅使奴隸在族人殯葬時進行流血爭鬥。起初，角鬥只是人與人之間的拳打腳踢，後來發展到人與獅、虎等猛獸的搏鬥，或者甚至演變成為讓兩個人手持利刃相互廝殺的情況。由於這種殺戮遊戲符合羅馬貴族們殘忍好戰的興趣，因此傳入羅馬之後，很快就風行起來，成為義大利文化的一部分。

大約在西元前 264 年，羅馬舉行了第一次的角鬥競技。當時只有三對角鬥士參加，後來，規模愈來愈大，參加角鬥的奴隸數量大幅增加。羅馬城內不少達官顯貴的家中，專門養著一批角鬥士，無論是款待賓客，還是迎娶送終，總少不了角鬥表演，參加角鬥士的多寡，往往成為貴族們炫耀財富的一部份。古羅馬時期的國家執政官、帝國皇帝以及所有羅馬公民，在經過批准之後，都可以舉辦競技表演。

大競技場為正圓形，占地面積為 2 萬平方公尺，大直徑為 188 公尺，小直徑為 156 公尺，圓周長 527 公尺，圍牆高 57 公尺，均用淡黃色的大理石砌成，可以容納八萬七千名觀眾。圍牆共分四層，第一層、第二層和第三層均有半露

的圓柱裝飾。第一層的圓柱為粗獷質樸的多古斯式，第二層的圓柱為優美雅致
的愛奧尼亞式，第三層的圓柱為雕飾華麗的柯林斯式。每兩根半露圓柱之間為
一座長方形的拱門，前三層共有八十個拱門。第四層的外層表面裝飾較為簡單，
由長方形窗戶和長方形半露方柱所構成。在該層的三分之二高處，設有等距離
的支架，以供舉行盛會時，固定圓頂上方的天篷。據說，在古代，第二層和第
三層每個拱門洞中，都設有一尊大理石人物雕像作為裝飾，姿態各異，使建築
顯得宏偉、凝重又空靈，充滿藝術感。

大競技場內為階梯形看台。根據資料記載，當年競技場的看台分為三個區
域：底層為第一區，是皇室、貴族、騎士階層的座位；第二層是第二區，是市
民席；最高層即第三區，是平民區。第三區上方還有一層，是專為婦女們所保
留的，其座椅為木製。再上面為一個較大的平台，可供觀眾隨意站立觀看表演。
第一區的第一排則是皇帝及其隨行人員的專座，以整塊大理石雕琢而成。

該區的其他座位則為元老院議員、祭司、法官、貴賓以及後來的主教所設。
競技場還專門為觀眾進出建有四座大型拱門。當然，皇帝進出自有專用通道，
位於競技場東北部第 38 號和 39 號的兩個門之間，走道略寬並且帶有門框。

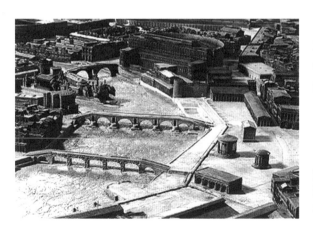

大競技場中央是一個橢圓形的
角鬥場，長約 86 公尺，最寬處為
63 公尺，是鬥獸、競技、賽馬、歌
舞、閱兵和進行模擬戰爭的場所。

角鬥士來自專門參加角鬥的奴

西元前 264 年，羅馬歷史上第一次角鬥表
演在伯瑞姆小鎮舉行，當時只有三對角鬥
士參加。圖為伯瑞姆小鎮的復原圖。

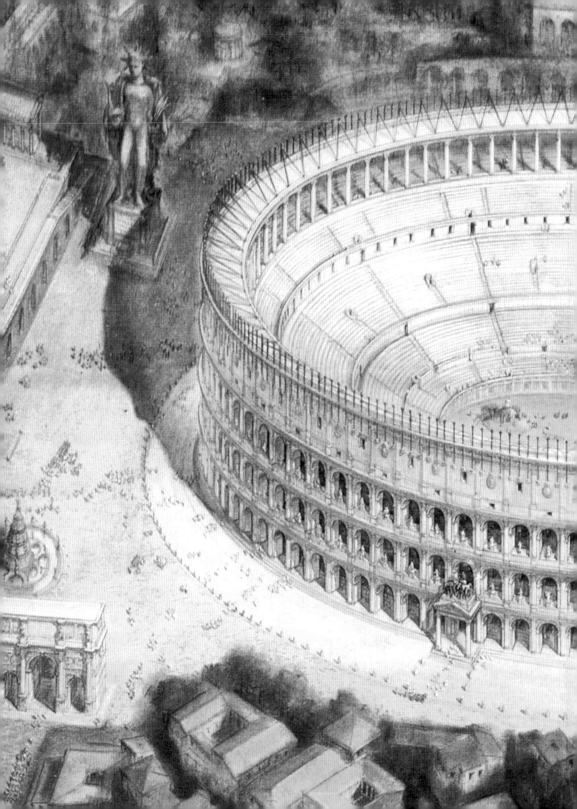

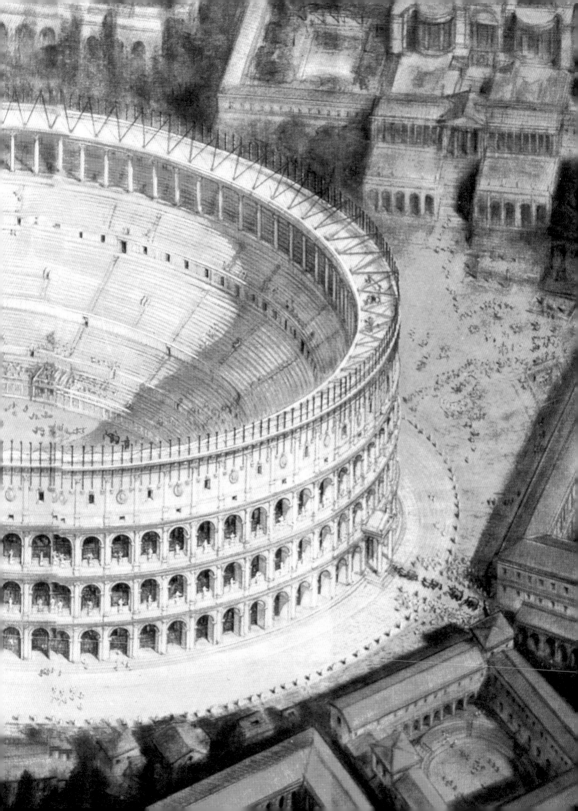

隸，他們是被古羅馬長期從事對外戰爭的軍隊擄掠而來的。當時，地中海東部的提洛島的小島，是古羅馬最大的奴隸市場。奴隸交易十分猖獗。其中體格健壯者大多被賣到角鬥士學校，接受專門的訓練。

角鬥士的表演是充滿血腥的，上場者不能像士兵那樣穿著鎧甲。通常他們的穿著包括：護臂、護腿和皮條編成的頭盔和面罩，脊背和胸部要裸露在外面，這樣就可以方便對手刺殺流血，加強刺激性和觀賞性。用於角鬥的武器包括矛、三齒叉、短劍和短刀，以及用於防禦的盾。因為部族的不同，武器也有區別，色雷斯人只能持短劍或短刀，用圓盾或方盾護衛；高盧人、敘利亞人和薩莫奈人只能持三齒叉之類的長武器。此外，比較少見的還有魚網角鬥士和繩網角鬥士，前者常手持著魚網向對手拋撒，一旦套住對手，就可能輕而易舉地刺死對手，而獲得最後的勝利；後者則往往是追擊角鬥士，幾十人在場上像捉迷藏似地以刀刃互鬥。

每場角鬥結束時，都會由觀眾用手勢來決定角鬥士的勝負和命運。如果大拇指朝上，被擊敗的角鬥士可以暫時保住性命；相反地，如果大拇指朝下，失敗者就要遭到對手的最後致命一擊。場上有專門的人員負責檢查角鬥士的生死，通常用燒紅的鐵錐猛刺死者，以確

為了增加刺激性和觀賞性，角鬥士不能穿盔甲，脊背和胸部都要裸露在外。

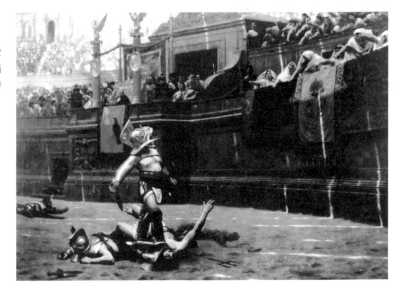

這幅創作於 1872
年的油畫，具體描
述了當時角鬥場慘
烈又熱鬧的場面。

定其生死。如果兩者實力相當，角鬥還要延續下去，直到分出勝負為止。獲勝
的角鬥士，會戴著棕櫚樹枝，繞場一周。當然，表現勇猛頑強的角鬥士，還可
以得到釋放或賞賜，幸運者甚至可以進角鬥士學校擔任劍術教練。

　　參加鬥獸表演的角鬥士和野獸，必須經過專門的訓練，以提高觀賞性。這
些野獸大多來自羅馬在非洲的行省阿非利加。第一次鬥獸表演是在西元前 186
年舉行的，有兩名角鬥士不幸慘死在獅豹的利爪之下。

　　尼祿後世的羅馬皇帝們，不但在金宮之上修建了大競技場，還將高大的尼
祿巨像移到大競技場旁。後來，羅馬人開始用「巨像」（Colossus，意思是龐然
大物）來代稱大競技場，可見尼祿當時的影響力。西元六世紀之後，巨像神祕
消失了，但是「巨像」的名稱卻被一直保留下來。在現代義大利語中，羅馬大
競技場仍被喜歡懷舊的羅馬人稱為 Colosseo。

　　歷經兩千多年風雨侵蝕的大競技場，由於多次遭到自然與人為的破壞，角

鬥士的舞臺和觀眾座席早已毀壞。但其雄偉壯觀的氣勢成為古羅馬帝國永恆的象徵，也是古羅馬建築中卓越的代表。大競技場下的人工湖，雖然不能像大競技場一樣清晰地留在人們的眼中，卻同樣有著湮滅下的輝煌。

廢墟下的洞穴畫

羅馬的後世帝王們對尼祿的怨氣似乎總是有增無減，提圖斯和圖雷真（Trajan）兩位皇帝以金宮的殘餘部分為地基，建起一座公共浴場，金宮因此徹底消失。千年之後，露天大浴場成為廢墟，而壓在下面的尼祿的「金宮」，竟然因為一個意外，而重新引起人們的注意。

羅馬競技場。

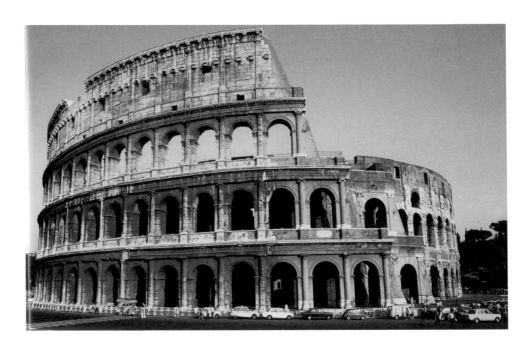

十五世紀時，有個羅馬人，在山路上行走，不慎跌進了一個坑洞之中。神志還算清醒的他，發現坑洞中四面牆壁上竟然繪滿色彩斑斕的圖案，以及裝飾性的幾何線條，還有身著寬大袍袖的男女。這名羅馬人不知道這個坑洞其實是金宮遺址的一部分，於是就將這次特別的經歷告訴許多親戚朋友。很快地，這座神祕的「山洞」吸引了當時許多頂尖的藝術家前來觀賞，包括正在為教皇修飾梵蒂岡宮殿的米開朗基羅和拉斐爾。

1480 年左右，幾個發掘者開始挖掘俄比安丘，結果找到了當時他們以為是提多思浴場的遺跡。一名工人跌進崩塌的地面，摔在一堆瓦礫上，結果發現自己仰望著依然布滿華麗壁畫的天花板。這個消息傳遍了義大利。文藝復興時期的偉大藝術家——拉斐爾、平圖里喬、喬凡尼・達・烏迪內——都爬下這個洞口進行研究，後來拉斐爾還在皇宮和梵諦岡等地複製這些裝飾壁畫。因為金宮當時的狀態宛如一座洞穴，因此這些壁畫就被後人取名為「穴怪圖像」（grotesques）。

之後的挖掘工作讓人們愈來愈驚奇，長長的柱廊，眺望著一大片公園和人造湖的舊址；覆蓋著牆壁和拱頂天花板上，有著微量黃金以及從埃及和中東開採過來的大理石碎片；還有一個有圓頂的宏偉八角形房間，建造時間比哈德良皇帝那座赫赫有名的萬神殿的完成時間早了足足六十年。

如今，由於部分天花板在 2010 年崩塌，金宮已不再對外開放。迄今，工作人員每天都在進行修復壁畫、填補裂縫的工作。金宮的修復工程原本由一位名叫路奇雅諾・馬奇提的羅馬建築師監督，他直到不久前才退休。有一天早上，馬奇提站在皇宮東端的八角廳內，由於位在地下，現場寒冷又黑暗。他拿著手電筒，凝視著八邊形的拱頂天花板。八邊形的每個邊長是十五公尺，而由於天花板是由相鄰房間內的拱型構造從外側支撐，因此看似沒有支柱地漂浮在空中，如同一艘幽浮。他說：「我看了好感動」，他指著門廊上自我支撐的平拱，「這

是之前從未出現過的先進建築工法。萬神殿當然很了不起，但它的圓頂坐落在一個圓柱上，是他們一磚一磚蓋上去的。而這個圓頂的支撐結構你根本看不到任何支撐點。」最後他嘆了一口氣，說了一句拉丁文：「Damnatio memoriae──從記憶中被抹去」。這句話彷彿在感嘆這座皇宮和它主人的命運。

「洞穴畫派」
──意外發現的遺址

公元 64 年，古羅馬市爆發了連燒九日的大火，焚毀了大半個羅馬城。大火過後，羅馬皇帝暴君尼祿乘機強占土地，在廢墟上建造了一座龐大的宮殿，因為使用了大量黃金作為裝飾，故稱為「金宮」（Domus Aurea）。金宮的規模龐大得驚人，以至於當時的羅馬人都開玩笑說，整個羅馬都圈進了宮殿內。除了規模巨大外，金宮還有一個特點，那就是它的壁畫風格非常奇異怪誕。據普林尼的《博物志》中記載，金宮的壁畫由一名叫做法布勒斯 (Fabullus) 的藝術家完成。

尼祿死了之後，金宮被徹底廢棄，歷任皇帝在此基礎上修建了著名的大競技場和提圖斯浴場。金宮逐漸被埋沒至地下。到了十五世紀末的文藝復興期間，羅馬人意外發現了金宮遺址，才使它重見天日。金宮中風格怪異的壁畫吸引了大量藝術家前來觀摩學習，包括米開朗基羅和拉斐爾都曾來此潛心研究，將其精髓體現在自己的藝術作品中。大量畫家從金宮壁畫中得到靈感，從此開創了一個著名的藝術流派──「洞穴畫派」(grotesque)。

希臘時期的雕塑典範《拉奧孔》

　　1506 年，在此所挖掘出的一組雕像——《拉奧
孔》（Laocoön），最為有名。畫面上兩個孩子和
父親被一條蛇纏死，樣態生動而逼真。這組雕像
後來被教皇尤里烏斯二世占為己有，放置於梵
蒂岡的觀景殿中。1515 年，法國國王法蘭西斯
一世（Francis I）在馬里尼亞諾（Marignano）戰
役獲勝之後，想把《拉奧孔》當作戰利品帶回法國，
卻遭到了當時的教皇利奧十世的拒絕。為了以防
萬一，利奧十世祕密將原雕像製作了複製品。

羅馬帝國的「賢君」圖雷真。

　　　　　　　　　　　藝術家們陸續對
這些壁畫進行研究，並且獲得了許多藝術靈感，成為
啟發文藝復興運動的一部分。由於引發了藝術創新的
熱潮，「山洞」四壁中流暢的線條和光彩奪目的色彩
被大膽地複製，成為王公貴族的府邸和別墅的主流裝
飾。從此，一個新的繪畫流派形成了，由於他們的創
作靈感來自於這個神祕的山洞，所以被稱為「洞穴畫
派」。

　　拉斐爾在為教皇尤里烏斯二世設計走廊壁畫時，
曾提供了好幾種方案，均未打動見多識廣的教皇。當
拉斐爾幾乎原封不動地把「山洞」圖案複製給他時，

**1515 年，法國國王法蘭西斯一世在馬里尼亞諾戰役獲勝後，企
圖將《拉奧孔》據為己有，卻遭到了當時的教皇利奧十世的拒絕。**

教皇立即接受了他的新方案。尤里烏斯二世委任米開朗基羅在西斯汀禮拜堂屋頂的繪畫作品也吸收了「山洞」中的創作元素。拉斐爾在洞壁上留下了自己的大名，後世的旅行家也紛紛效仿，在壁畫旁簽名留念，其中最特別的還有十八世紀歐洲有名的採花大盜卡薩諾瓦的簽名。

當圖雷真皇帝將浴場建於金宮之上時，無意中扮演了金宮壁畫保護者的角色。為了鞏固地基，圖雷真的工匠們在金宮內部加築了若干平行的護牆，把宮室空間切割成許多單位，並填入砂土，因而間接達到隔絕空氣、水氣，阻止壁

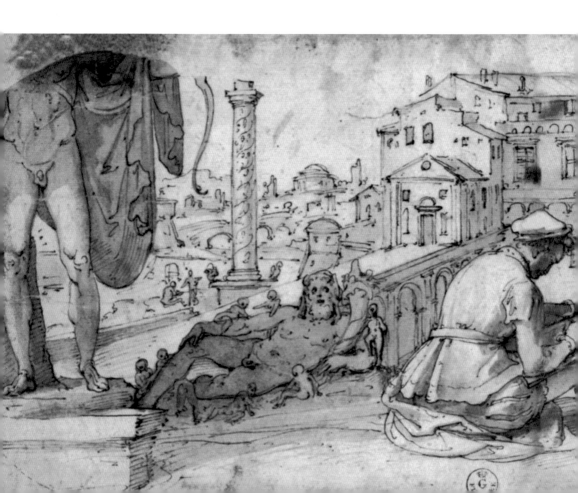

畫顏料變質的作用。雖然地面上的浴場化為廢墟,而地基內的金宮卻被完好地保存了下來。

　　沒有什麼事物是永恆的,令人遺憾的是,大浴場雖然無意間保護了壁畫,但是自從金宮出土後五百年以來,隨著觀光客的增加,改變了洞穴中的溫度,再加上微生物的化學作用,加快了顏料質變、褪色的速度,現在的人們已經無法像米開朗基羅或拉斐爾那樣幸運,可以看到壁畫的原貌了。

1506 年發掘出的《拉奧孔》,呈現的是一位父親和兩個孩子被一條蛇纏死的景象。這幅作品被藝術家們當作是古代藝術的傑作,並加以臨摹。

《拉奧孔》

——識破木馬屠城計，慘遭雅典娜以蟒蛇活活勒死。

特洛伊戰爭打了十年，兩軍對壘各不相讓。僵局下，希臘接受了巫師卡爾卡斯的預言，製造了一隻巨大的木馬，裡面藏著希臘的精兵，放在特洛伊城外，準備等木馬被拉進特洛伊城之後，出其不意攻破特洛伊城，搶救出皇后海倫，以結束戰爭。

希臘方面派出一個名叫賽農的武士，偽裝成受希臘迫害的人，藏在木馬下，讓特洛伊士兵擄去。賽農在特洛伊國王面前撒謊說，木馬是希臘方面賠給特洛伊城的禮物，這個詭計被特洛伊城祭司拉奧孔識破。

當木馬在海濱要往特洛伊城裡運送的時候，拉奧孔大力勸阻特洛伊國王千萬不能接受這匹木馬，否則難逃亡國之禍，卻不被特洛伊國王接受。再加上雅典娜既是希臘的保護神，同時，因特洛伊王子帕里斯把金蘋果判給了愛芙羅黛蒂，特洛伊人失去了雅典娜的歡心，因此，拉奧孔想要戳穿這個詭計，完全違背了雅典娜的意志。於是，雅典娜就派出兩條巨蛇，將拉奧孔父子三人活活纏死。

《拉奧孔》這座群像刻畫了拉奧孔父子三人被蟒蛇死死纏住，正在無力掙扎的剎那。1506 年，這座群像在羅馬的提圖斯浴場遺址附近被發現。根據資料，這座群像是西元前 50 年左右，希臘羅德島上的三個大雕塑家阿格桑德洛斯、波留多羅斯和阿典諾多羅斯的集體創作。

發現這個群像時，正值義大利文藝復興的初盛期，立刻引起藝術家們

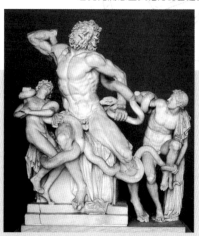

拉奧孔想要戳穿希臘的木馬屠城計,卻
反而遭到雅典娜的毒手,父子三人慘遭
兩條巨蛇活活纏死。1506 年,《拉奧
孔》這座群像在羅馬的提圖斯浴場遺址
附近被發現。《拉奧孔》群像被認為是
希臘化時期最重要的雕塑,在歐洲藝術
史上佔有重要的典範地位。

的普遍重視,直到現在,《拉奧孔》群像依然被認為是希臘化時期最重要
的雕塑,這個雕塑在歐洲藝術史上佔有重要的典範地位。德國古典美學家
萊辛,根據這座雕塑寫了一篇題為《拉奧孔》的美學論文,詳盡研究了拉
奧孔群像,並由此探討繪畫與詩的美學關係,為歐洲美學史上的重要著作
之一。

關於金宮的歷史大事

年代	關於金宮	歷史大事記	文化與社會
西元 37 年	尼祿誕生在羅馬附近繁華的海濱城市安齊奧的一個貴族家庭。	匈奴侵擾中國邊境,光武帝劉秀派歸德侯劉颯出使匈奴。	
西元 64 年	七月,大火焚燒羅馬城,連燒了九日之久。	聖彼得在羅馬被尼祿殺害。聖彼得殉教後被世人尊為首任教皇。 印度貴霜王朝正式建立,該王朝正式為佛陀立像像。	班固受詔撰寫《漢書》。

西元 68 年	金宮建成。尼祿自殺身亡，時年三十二歲。	中國漢明帝於洛陽首建佛寺─白馬寺。 尼祿派往高盧的副將文德克斯決定起義討伐尼祿。	在安徽巢湖 (今合肥市東南) 發現黃金。
西元 69 年	韋斯巴薌成為羅馬的皇帝。他填平了金宮中遼闊的人工湖，在其上方興建一座大型競技場，耗時八年。	西元 70 年，羅馬攻陷耶路撒冷，焚毀猶太聖殿，並驅逐猶太人。	改造金宮的計畫持續了四十年之久，除了競技場之外，還在舊址上修建了提圖斯浴場。
西元 104 年	圖拉真皇帝在建造著名的提圖斯公共浴場時，重新利用了金宮的牆壁和拱頂，作為浴場的地基。接下來的一千四百年裡，沒有人再想起過這座埋藏的宮殿。	基督教音樂在中亞興起。	次年，中國蔡倫發明造紙術。
西元 1500 年	有一個羅馬人，發現了金宮遺址的一部分。	葡萄牙船隊到巴西，將巴西納為殖民地。	金宮遺址的壁畫吸引了當時許多頂尖的藝術家前來觀賞，包括米開朗基羅和拉斐爾。 德國亨萊因發明鐘錶發條。
西元 1506 年	金宮遺址挖掘出《拉奧孔》雕像，後來被教皇尤里烏斯二世，放置於梵蒂岡的觀景殿中。	前一年，西班牙征服那不勒斯。	西元 1506 ～ 1626 年，羅馬建成聖彼得大教堂，成為世界最大的天主教堂。

奥地利・維也納

美泉宮
SCHONBRUNN PALACE

哈 布 斯 堡 家 族 歷 史 中 的 糾 葛

從林間深處的小磨坊變身為輝煌的美泉宮，歷經特蕾莎女皇時期穩健的發展，見證拿破崙的霸氣與狡詐多變的維也納會議，直到奧匈帝國徹底瓦解。美泉宮彷彿在默默注視著主人的來來去去，靜待下一個勝利者的到來。

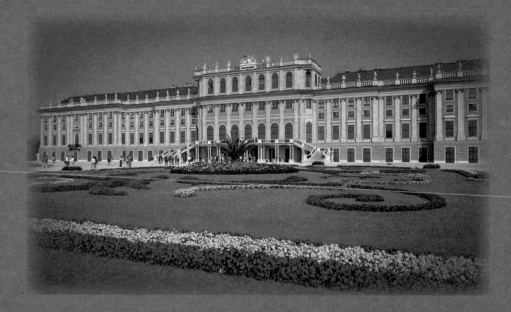

密林深處的小磨坊

　　西元十五世紀，維也納西南地區人跡罕至，經常有野獸出沒，因此許多的傳說因此開始傳頌。這些故事激起了一個名叫迪特·茨維科爾的男子的好奇心。迪特相貌英俊、霸氣十足，他決定獨自收拾行囊，深入密林去探個究竟。後來迪特在林中遇見一名女子，兩人結為連理，開始了新的生活。迪特在林中開設了一座小磨坊，閒暇之餘，小磨坊成了林中人們休憩與聚會的場所。

　　隨著歲月的流逝，大約在 1548 年，小磨房附近成了維也納市長赫爾曼·拜爾的私人土地，他把這裡擴展成一個大莊園。1569 年，哈布斯堡家族的馬克西米連二世佔有了此地，並根據需求建造了房子、庭園和馬廄。由於馬克西米連二世是一個「狩獵狂」，為了滿足自己的「雅趣」，他竟在此興建了一個動物園，飼養各種珍禽異獸，這個地區因此變得熱鬧起來。

　　1612 年奧皇馬蒂亞斯在一次狩獵中，乾渴難耐，就命令侍從四下找水喝。意外的在一片隱林中發現一股甘之若飴的泉水，奧皇對這個救命的「美麗泉水」非常感

從這張十五世紀末的維也納圖畫中，可能很難感受得到當時維也納西南地區人跡罕至的情景。

馬克西米連二世是一個狩獵愛好者，在他擁有小磨坊附近的地產以後，興建起一個動物園，飼養各種珍禽異獸以供打獵使用，從此這個地區開始變得熱鬧起來。

激，後來在此興建起來的「美泉宮」便因此而得名。

1683 年利奧波德一世（Leopold I）在土耳其取得輝煌的勝利後，決定在此修建一座龐大的宮殿，經宮中大臣的推薦，任命了遠在羅馬的建築師費舍爾·馮·艾爾拉赫擔任皇家設計師，負責宮殿的建設。兩年之後，艾爾拉赫繳交新宮殿的設計草稿，贏得國王的贊許，同時也使他聲名遠播，成為皇親國戚們的「座上賓」。

宮殿的設計草圖經過不斷的充實完善，直到 1693 年才得到利奧波德一世的批准，三年後將各項工作準備妥當，大規模的修建工作才正式展開。按照計畫，這座龐大的建築群興建在全市的制高點上，可以俯瞰整座城市。

儘管艾爾拉赫對美泉宮傾注了他天才般的想像力和卓越的設計才能，但由於受到財力的限制，他的設計並沒有得以完全實現。1711 年，美泉宮經過陸陸續續的修整之後終於落成，彰顯出哈布斯堡家族的王室氣派。不過，美泉宮真正的黃金建設時期是在瑪麗亞·特蕾莎（Maria Theresa, 1717~1780）女皇當政的時期。

1612 年馬蒂亞斯皇帝在一次狩獵的時候，意外地在一片隱林之中發現了一股甘甜的泉水，美泉宮因此而得名。

媲美凡爾賽宮

法國凡爾賽宮是以富麗堂皇和宏偉壯觀著稱，而美泉宮在建造之初也模仿了凡爾賽宮的風格，不過在美泉宮獨特的歷史淵源裡，卻摻雜了家族政治的背景，加上所處的地理環境不同，美泉宮的文化地位也就更具有獨特的風貌。

王族統治是奧地利歷史的特點。十二世紀中葉，奧地利在巴本貝格王族統治時期，成為獨立的國家。

1278 年，奧地利開始哈布斯堡王朝統治時期，時間長達六百多年，美泉宮因此成了哈布斯堡家族榮辱史的見證。

為了不使哈布斯堡王朝的大權旁落，沒有男嗣的奧皇查理六世（Charles VI）頒佈了《國事詔書》，明文規定女性也可以繼承王位，從而確保後繼有人。查理六世去世之後，他年僅二十三歲的長女瑪麗亞‧特蕾莎繼承王位。

瑪麗亞‧特蕾莎 1717 年生於霍夫堡宮。九歲時，

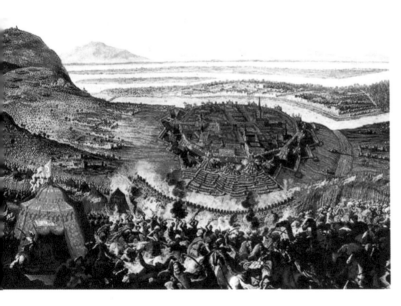

1683 年利奧波德一世在土耳其取得輝煌勝利之後，決定修建一座可以俯瞰整個城市的皇家宮殿。

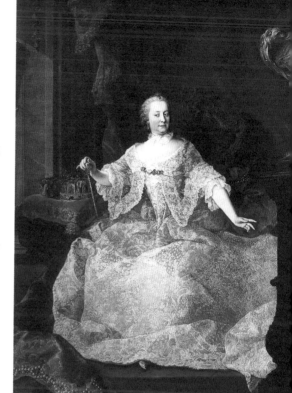

查理六世去世後，他的長女，年僅 23 歲的
瑪麗亞‧特蕾莎繼承王位。

她認識了洛琳王朝派往維也納宮廷學
習的王儲法蘭西斯一世（Francis I，
1708~1765），兩人後來結為夫婦。女
皇登基之後，她的丈夫也於 1745 年當
選為德意志神聖羅馬帝國皇帝，於是，
她隨之成為神聖羅馬帝國的皇后。

　　登基後的特蕾莎女皇，面臨著內
憂外患，朝中內外對於這位年輕的姑
娘充滿懷疑，諸侯國不尊從她的命令。企圖瓜分帝國大片領地的法國、普魯士、
巴伐利亞、薩克森、西班牙等國，拒絕承認她的繼承權，伺機進攻奧地利。

　　1740 年，普魯士國王腓特烈二世（Frederick II，1712~1786）首先發難，出
兵進攻奧地利的西里西亞地區，點燃了全面歐洲戰爭的導火線。奧地利聯合英、
俄、荷蘭等國共同對付普、法等國組織的反奧同盟。八年後，僵持不下的交戰各
國簽署了妥協退讓的《艾克斯‐拉‐沙佩勒條約》（Treaty of Aix-la-Chapelle）。
條約規定：瑪麗亞‧特蕾莎的皇位應該得到各國確認；奧地利將西里西亞割讓
給普魯士，帕爾馬割讓給西班牙，倫巴底割讓給撒丁王國，其餘帝國領土維持
原狀。

　　雖然特蕾莎女皇在西里西亞戰爭中未能擊敗勁敵普魯士，但是透過割讓領
土成功地保住王位，正如她所說的：「寧要中庸的和平，不要輝煌的戰爭」。
此後，她大力推行促進商貿交流、普及教育的政策，使奧地利的社會經濟和文

因王位繼承問題而爆發的戰爭，沉重地打擊奧地利的經濟，對於剛剛繼位的特蕾莎女皇來說，這無疑是個巨大的考驗。

化快速得到發展。正是在這一時代背景下，美泉宮迎向黃金建設時期。

　　1743 年女皇決定耗費鉅資，按照法國巴黎凡爾賽宮的樣式，大規模地擴建美泉宮。她授命尼古拉斯・帕凱西負責，將美泉宮建成奧地利洛可可建築的完美代表。美泉宮內共有一千兩百多個房間，天花板和牆壁上的巨幅繪畫，生動地描繪許多神話故事和古代戰爭的場面，人物栩栩如生；房間內部都配置有精美考究的傢俱、華麗吊燈和色彩調和的各種擺設，角隅處有兩公尺高鎏金的飾銀，和造型優美的巨型花瓶。

　　值得稱奇的是，宮殿的二樓有一個呈圓形的鑲嵌紫檀、黑檀的「中國室」。

莊重、典雅的美泉宮，集特蕾莎女皇的
萬般寵愛。

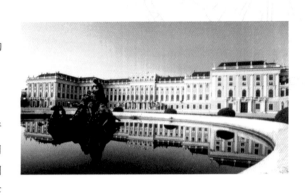

因為陳列有中國的藍色瓷器——青
花瓷，故有「藍色沙龍」之稱。內
部裝飾是典型的東方風格，四壁和
天花板上鑲嵌著陶製品與瓷器。在
琳琅滿目的陶瓷器擺設中，有中國的青瓷、明朝萬曆的彩瓷大盤和各式的精緻
花瓶等。由於結構上的設計，「藍色沙龍」的保密性極強，只要把門一關，房
間裡人們的交談聲，即使用耳朵貼緊門縫也聽不見，非常獨特，所以女皇和她
的帝國首相考尼茨，經常在這裡會談或召開重要會議。

　　美泉宮中的「百萬盾室」是王室奢華的象徵。據說，為了修建這個房間，
總共花費了一百萬盾，故得此名。房間的牆壁是以貴重的玫瑰木製成，並刷了
一層純金。宮殿正面的廣場兩側是兩排整齊劃一的房屋。宮殿後方有一個大花
園，花園格局優雅，精雕細琢的花
壇和草坪，點綴在碎石子所鋪成的
地上；高大的樹木，被剪成一面綠
牆，整齊地排列在道路旁；綠牆後
面陳列著四十四座古希臘神話故事

《艾克斯拉沙佩勒條約》的簽署結束了
持續八年的「王位繼承戰爭」，特蕾莎
女皇成功地保住王位，開始著力恢復經
濟秩序。圖中為人們聽到和平條約簽署
後歡慶的場面。

照片上的莫札特的「裝束」就是特蕾莎女皇贈送給他的
禮物。

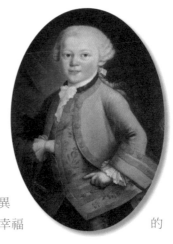

中的人物，充滿著濃厚的歷史和人文色彩。海
神噴泉位在花園的盡頭，水池的中央是一組根據
希臘神話所雕琢的塑像，噴泉的西側可能是世界
上最古老的動物園。女皇一生共有十六名子女，
可以想像和孩子們一起欣賞來自世界各地的奇鳥異
獸，享受生活的快樂，是作為母親的女皇陛下最幸福　　　　　　　　的
事情。

　　特蕾莎非常喜歡詩歌、音樂和舞蹈，並且大力宣揚文化藝術，開創奧地利
的文藝黃金時期。著名的作曲家莫札特六歲時，曾與父親來到美泉宮為女皇演
出。演出結束後，身為人母的女皇抱起可愛的「音樂神童」吻了又吻，這富有
人情味的舉動一時傳為佳話。

　　1780 年，這位畢生奉行「中庸的和平」的特蕾莎女皇與世長辭，在她的外
交理念下，奧地利保持了一個作為世界大國的地位。她的執政風格似乎也鐫刻
在陪伴她四十年的美泉宮上，默默宣揚著女皇的平實。雖然，在規模上美泉宮
無法與凡爾賽宮相提並論，但就環境優美和清新雅致而言，美泉宮似乎更顯魅
力。

短命的「羅馬王」

　　隨著特蕾莎女皇的離世，也帶走了美泉宮的平靜與祥和。

　　十八世紀末到十九世紀初，法國大革命的浪潮衝擊著歐洲其他各國，拿破

崙（Napoleon，1769~1821）成了歐洲革命的先驅。當他把戰爭的矛頭對準古老
的奧地利帝國的時候，美泉宮也只能默默迎接這位遠道而來的客人。

　　1805年，拿破崙率軍攻佔了奧匈帝國首都維也納。有趣的是，拿破崙的指
揮部就設在風景優美的美泉宮，並在此度過八周的美好時光。拿破崙在著名的奧
斯特利茨戰役中，打敗普奧聯軍之後，迫使奧地利簽署《普雷斯堡和約》（Treaty
of Pressburg）。奧皇法蘭西斯被迫摘下了德意志民族神聖羅馬帝國皇帝的皇冠，
從此，長期有名無實的德意志神聖羅馬帝國宣告解體，法蘭西斯本人也只能專
心作奧地利的法蘭西斯一世國王。

　　四年後，拿破崙春風得意地再次來到美泉宮。為了震懾奧地利人民，提高
自己的威望，拿破崙特意選擇在美泉宮中舉行盛大的閱兵儀式。法軍荷槍實彈，
威風凜凜的列隊歡迎。氣宇軒昂的拿破崙，正步邁入大廳，驕傲地看著這支跟
隨自己出生入死的軍隊。

　　這時，一個貌不驚人的、來自德國圖林根的青年進入宮中。他叫施塔普斯，
是一個牧師的兒子。由於他的家鄉被法軍佔領並慘遭蹂躪，因此，他對拿破崙
恨之入骨，企圖伺機行刺。施塔普斯神情自若，請求覲見拿破崙。衛兵對他進

烏爾姆一戰，兩萬五千名奧兵、六十五門大炮落入法軍之手。圖為法軍移動時的情景。

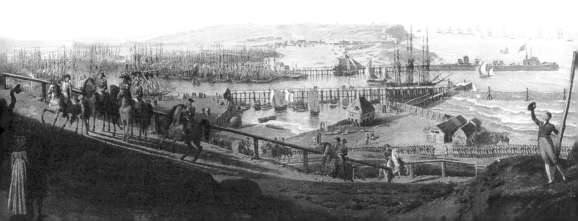

行例行的搜查，結果發現了一把長刀，隨即被
帶到拿破崙的面前接受審問。拿破崙做夢也沒
有想到，世界上竟然會有人想刺殺他，大聲地
問道：

「你為何想要殺我？」

「因為你是我國的禍根。」

「看你像個男人，我想要恕你無罪。」

「我不需要強盜的寬恕。」

拿破崙從沒受過如此侮辱，氣得發抖，隨
即下令將其斬首。施塔普斯
的舉動像閃電一般劃破
美泉宮上空的烏雲，
撼動了歐洲大陸，

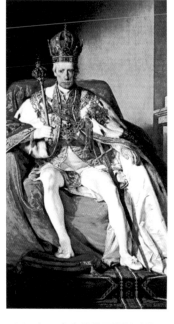

1805 年，奧皇法蘭西斯被迫摘下
皇冠，宣佈解散神聖羅馬帝國。從
此以後，他只得一心一意地做奧地
利的法蘭西斯一世國王。

間接鼓舞了歐洲人民反抗外來入侵、爭取民族獨立
的正義之聲。受此打擊的拿破崙匆匆結束了閱兵
儀式，迫使奧皇法蘭西斯一世簽署了喪權辱國的
《美泉宮和約》。為了緩和與法國之間的關係，
維繫自己的統治，法蘭西斯一世委屈地將自己的
女兒瑪麗亞·露易絲（Marie-Louise，1791~1847）
嫁給了拿破崙。

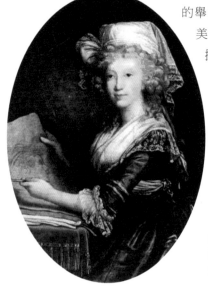

法蘭西斯一世為了緩和與法國的關係，將風華正盛、婀娜嬌
豔的瑪麗亞—露易絲公主許配給拿破崙，但在拿破崙看來，
露易絲公主只不過是一件「政治商品」。

　　1810 年 3 月 11 日，在維也納一座教堂裡，貝爾蒂埃代替拿破崙完成了與奧國公主的訂婚儀式。隨後，這位十八歲的公主和八十三輛馬車組成的車隊，浩浩蕩蕩駛向法國。一本關於她的傳記記載：這位公主從奧國邊境進入法國時，在邊界兩端搭起連串的帳篷，互相串貫。她從奧國那邊開始，每走入一個帳篷，就脫去一層衣服。到奧法邊界的那個帳篷時，正好只剩一件晨褸遮身。然後，在她進入法國境內時，褪去晨褸，每過一個帳篷，再穿上一層衣服，到最後穿得整整齊齊出現時，身上沒有一絲片褸是奧國的產品。這雖然是繁文縟節，卻象徵她從此變成法國的皇后，斬斷了與奧國的關係。一個月後，她與拿破崙在羅浮宮大畫廊內舉行隆重的宗教婚禮。

春風得意、氣宇軒昂的拿破崙從美泉宮前策馬而過的情景。

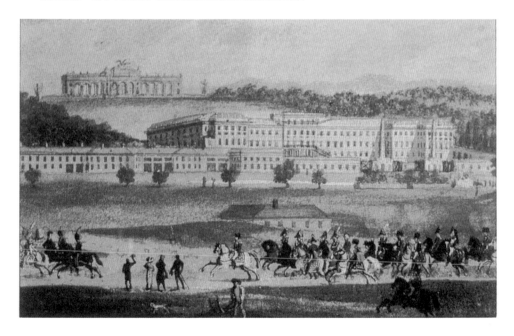

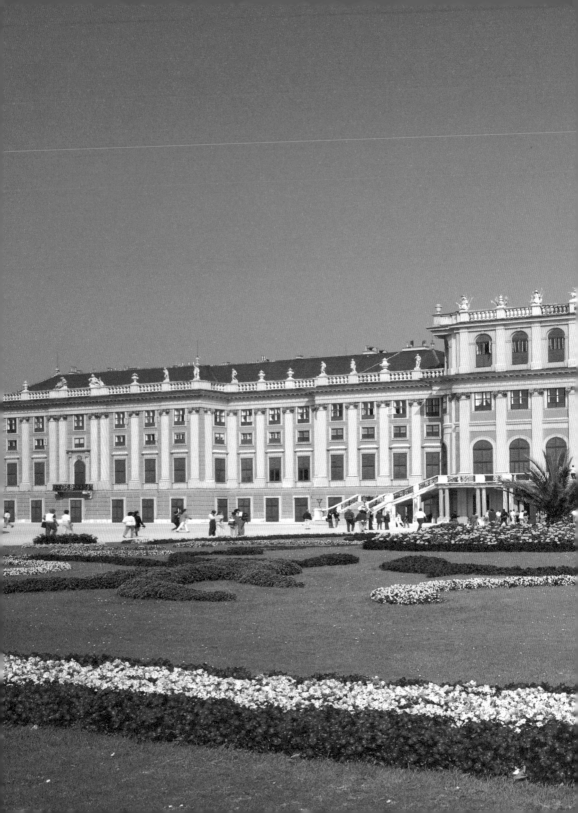

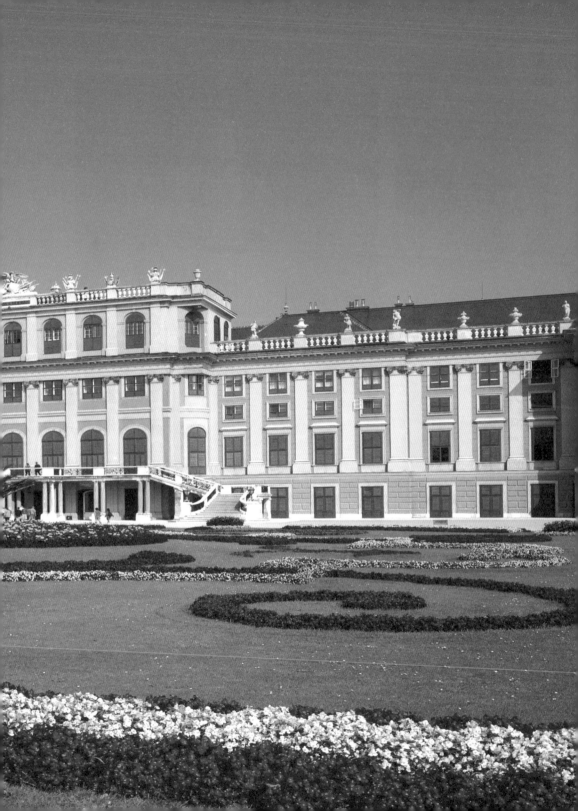

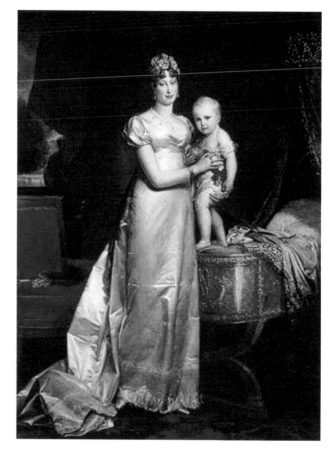

婚後不久，露易絲為拿破崙生下了一個活潑可愛的男嬰，拿破崙高興萬分，封小王子為「羅馬王」。

　　風華正茂、婀娜嬌豔的露易絲皇后一頭棕髮，湛藍色的眼睛裡有著藍寶石般的光彩，充滿著青春的活力。她對拿破崙百依百順，十分溫柔體貼。拿破崙與這位新皇后發展了意料之外的戀情。婚後不久，露易絲生下一個活潑可愛的男嬰，拿破崙一遍又一遍地親吻著兒子，非常開心，彷彿他一手創建的法蘭西帝國會因此永遠輝煌一般。不久之後，小王子被拿破崙封為「羅馬王」。

　　1814 年 3 月歐洲聯軍攻佔巴黎後，預示著拿破崙末日的到來，他和露易絲的政治婚姻也隨著戰爭的失敗而變得疏遠和冷淡。面對心灰意冷的拿破崙，露易絲只好帶著年僅三歲的兒子，懷著痛苦的心情離開巴黎回到娘家——維也納，住進了美泉宮。

　　清靜的美泉宮成了小拿破崙和王子、公主們快樂的天堂，他們一起玩耍，

一起學習。為了激勵兒子能夠積極、健康地成長，露易絲經常講述拿破崙的故事給他聽。隨著年齡的增長、知識的積累和母親的教導，促使小拿破崙立志研究父親的思想，企圖成就一番事業，但不幸的是，他得了當時不治之症的肺結核。小拿破崙在二十一歲那年病死在美泉宮，而且就是在他父親 1809 年住過的那個房間裡，為承載美好理想的美泉宮，留下了難以言喻的遺憾。

舞場裡的陰謀

　　1814 年 9 月至 1815 年 6 月所召開的「維也納會議」，完全顯現美泉宮是政治的產物，也是政治犧牲品的無奈角色。

　　當時的戰勝國俄、普、奧、英等國的王公貴族、高官顯宦紛至沓來，既為戰勝法國革命，打敗拿破崙感到高興，又因恢復歐洲舊秩序而受到鼓舞。雖然出席維也納會議的代表幾乎是除了土耳其以外的歐洲國家，但是，真正操縱這次會議的卻是俄、英、奧、普四國。俄國沙皇亞歷山大一世、英國外相卡斯爾雷爵士、奧地利首相梅特涅和普魯士首相哈登貝格，主宰了整個會議的進程。有趣的是大會並沒有正式議程，除了討論《最後決議案》外，從未正式召開過大會。一切重大問題均由四強在幕後決定，甚至許多決定是在梅特涅的書房裡進行。

染上肺結核的二十一歲小拿破崙病死在美泉宮，給美泉宮留下無盡的遺憾。

雖然幾乎所有的歐洲國家都有代表出席維也納會議，但是，真正操縱這次會議的卻是俄、英、奧、普四國。

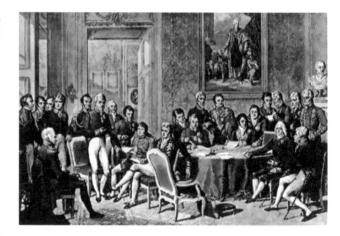

　　老謀深算的梅特涅藉機說服奧皇讓出包括美泉宮在內的一部分皇宮和府邸，供與會各國的大官們尋歡作樂。奧地利為了達到政治上的目的，不惜花費大筆經費，天天設宴，除了美味佳餚，還精心挑選一群經過訓練的名媛閨秀，陪同與會貴賓跳舞尋歡，也伺機替梅特涅刺探情報。各國君主們的怪癖也十分有趣：沙皇亞歷山大一世每天要讓人定時往他房間裡送冰塊，似乎這位來自寒冷的俄羅斯君主，不太適應奧地利的氣候；哈登貝格首相由於過度肥胖，無法靠近餐桌，因而要求桌子鋸出一個弧形，這樣才可以把自己的大肚子放在裡面。

　　但是，四大國在宰割歐洲和瓜分殖民地問題上各懷野心，矛盾重重。沙皇亞歷山大一世態度蠻橫，企圖左右歐洲事務。英國則維持勢力均衡原則，讓歐洲大陸各國互相傾軋，進而保全自己的海外殖民地，維護島國利益。奧地利力圖取得中歐霸權，恢復昔日帝國霸業。

　　正在大國爭論不休時，拿破崙從厄爾巴島潛回法國的消息傳了回來。會議桌前的代表們才暫時妥協，於 1815 年 6 月 9 日滑鐵盧戰役的前幾天，匆忙成交，維也納會議草草收場。

　　透過這次會議，英國取得了地中海的馬爾他。法國的海外殖民地劃歸英國，包括西印度群島的多巴哥和聖路西以及印度洋上的毛里西斯，從而控制了通往東方的戰略要地，鞏固了海上霸權。另外，還從荷蘭手裡取得南非的開普敦殖民地和亞洲的斯里蘭卡，進一步擴展了海外霸權。俄國奪取了波蘭十分之九的土地，並繼續佔有芬蘭和羅馬尼亞的比薩拉比亞。奧地利取得波蘭的加里西亞，恢復了對義大利北部倫巴底和威尼斯的統治，並佔領了薩爾茲堡、堤羅爾和達爾馬提亞沿岸地區，成立了以奧地利為首的德意志聯邦，成了會議的大贏家。

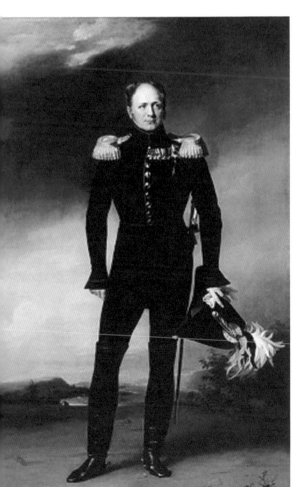

　　普魯士奪得了波蘭的波茲南和格斯克，合併了經濟最發達的萊茵區和威斯特伐利亞，取得了薩克森五分之二的領土，和原屬瑞典的波美拉尼亞。

　　歷史上第四次被瓜分的波蘭，只剩下克拉科夫及其毗鄰地區組成的一個共和國，還被俄奧普三國共同「保護」，實際上已名存實亡。德國和義大利繼續保持四分五裂的政治局面，這正是英國和俄國沙皇樂意看到的。比利時被強迫併入荷蘭，稱為尼德蘭王國。挪威則被併入瑞典。戰敗國法國受到制裁，除了損失海外殖民地以外，其領土退回到 1790 年的疆域，同時賠償七億法郎。

沙皇亞歷山大一世似乎不太適應奧地利的氣候，每天命人定時送冰塊到他房間裡。

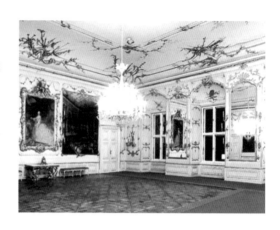

這是當年用來作為舞廳的房間，見證了梅特涅導演的骯髒交易。

　　按照「正統主義」原則，歐洲各國封建舊王朝陸續恢復了專制統治。波旁王朝在法國、西班牙和那不勒斯王國復辟，薩伏伊王朝在撒丁王國復位，教皇又成為教皇國的首腦，德意志的王公們重新登場，奧倫治王朝再次統治尼德蘭。歐洲政治舞臺上腐朽落後的封建統治階級採用高壓手段，逆歷史潮流而行，再次走上歷史的前臺，只不過這次扮演的是「丑角」，終究被歷史前進的車輪碾碎。

　　美泉宮那華麗、寬闊的舞廳，直至今日，仍見證著當時為梅特涅所導演的維也納會議。

1848 年，席捲歐洲的革命動搖了歐洲封建的統治基礎。

奢華背後的祕密

　　1848 年的歐洲革命，嚴重打擊奧地利的專制統治，梅特涅隻身出逃，據說他躲在一個洗衣籃內，逃往英國。哈布斯堡家族緊急推舉出年僅十八歲的法蘭西斯·約瑟夫（Francis Joseph，1830~1916）出任皇帝，即法蘭西斯·約瑟夫一世。約瑟夫一世出生於美泉宮，登基以後便對其進行了重新裝修，但是，無論他花了多大心思用在對宮殿的裝修上，似乎都不能改變這位皇帝隱士的命運。約瑟夫六十八年的統治生涯，是一個強大帝國漫長衰落且痛苦的過程。除了伴隨著交錯的家族矛盾之外，他還面臨著義大利半島的統一和普魯士崛起的威脅。

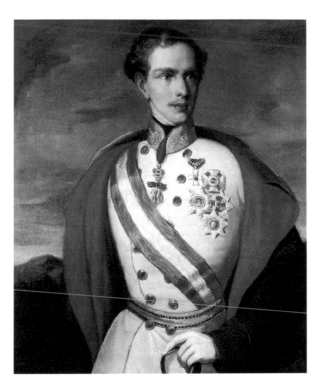

約瑟夫一世在 1853 年迎娶巴伐利亞公主伊莉莎白（Elizabeth，1837~1898，又稱西西公主）之前，就曾對美泉宮進行過大規模的整修，以迎接新娘子的到來。尤其是未來皇后的居室被裝修一新，同時增加了房間的數量。伊莉莎白和約瑟夫的臥室被安排在二樓，床邊設有一個考究的盥洗台、更衣室和供伊莉莎白學習的閣樓，都用很重的檀木傢俱裝飾，後來還設置了一個旋轉

法蘭西斯 · 約瑟夫。

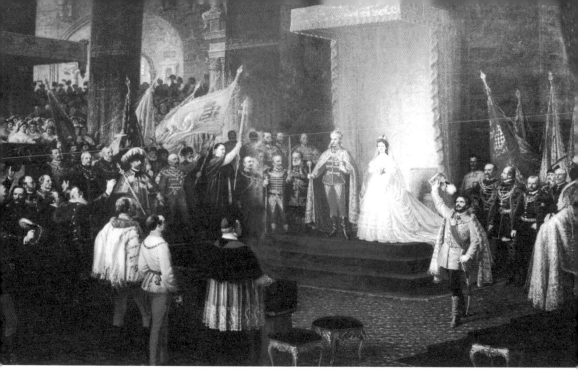

法蘭西斯 ‧ 約瑟夫的加冕現場。身著傳統服飾的貴族們為國王的婚姻歡呼祝賀， 沒想到這只是這個家庭一系列悲劇的開始。

式的樓梯，可以直接進入到一樓下面的房間。會客室牆壁上至今還掛著伊莉莎白特別喜愛的鑲有丁香圖案的絲綢和裝飾品。但是，特蕾莎女皇時期天花板的裝飾，白色和金色的木格以及繪製在帆布上的風景畫，大都被保留下來，可見當時的製作相當具有水準。

婚後的伊莉莎白和婆婆的關係非常緊張。由於伊莉莎白不太習慣宮中的生活， 而被婆婆視為缺乏教養。約瑟夫一世夾在中間無計可施，不得不承受婆媳不和的矛盾。更令他困擾的是，他與伊莉莎白的獨生子魯道夫（Rudolf，1858~1889）身體虛弱，並與他政

魯道夫的情婦瑪麗 ‧ 費采拉（右）和好友（此人也是瑪麗和魯道夫的牽線人） 合影。

見不和,難以擔當大任。1889 年,在父親眼裡毫無出息的魯道夫和情人瑪麗‧費采拉的自殺,讓這位鬱鬱寡歡的奧皇更加因喪子而悲痛不已。

1900 年的宮廷舞會照舊在美泉宮舉行,貴族婦女們競相向法蘭西斯 ‧ 約瑟夫致敬。但有誰能彌補約瑟夫一世那份難以解讀的感情空缺。

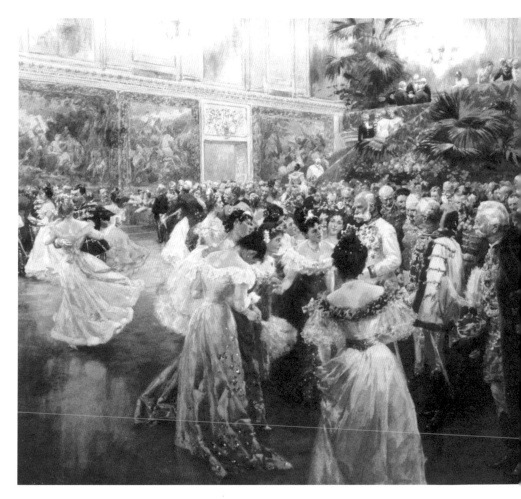

美泉宮的宴會廳。特
蕾莎女王經常在此宴
請各國政要。

　　義大利半島諸邦的反抗鬥爭，是對剛上任的約瑟夫一世的第一個挑戰。雖
然，各邦獨立的鬥爭最終被鎮壓下去，但是卻拉開了半島統一的序幕。1858 年，
義大利半島的撒丁王國和法國簽署密約，聯合抗擊奧地利，6 月 24 日，約瑟夫
率領主力軍與法、薩聯軍決戰，義大利各邦相繼起義，約瑟夫分身乏術，被聯
軍擊潰。1866 年普魯士與義大利結盟後，從兩線對奧地利作戰，取得戰爭的勝
利，迫使奧地利簽訂了《布拉格條約》。

　　普魯士如願獲得德意志領導權，奧地利則完全退出舊的德意志聯邦，並且
割讓威尼斯給義大利。這次戰爭使約瑟夫一世顏面盡失，曾經的帝國風采一去
不復返。

　　喪失國土的痛苦也延續到了他的家庭生活。1898 年 9 月，他心愛的妻子伊莉莎白在瑞士旅遊時，在街頭被一名義大利男子刺殺身亡。年邁孤單的約瑟夫一世感受到生命的寂寞和淒涼，成為與美泉宮形隻影單的隱士。1916 年，八十六歲的約瑟夫一世未能看到第一次世界大戰的結局，就離開人世。上帝似乎留了一絲安慰給了一生鬱悶的他，讓他沒有經歷失敗的羞辱。他的侄子卡爾繼位後，由於連年的戰爭，國內經濟陷於崩潰，帝國內部各民族與各階級之間的矛盾明朗化，也逐漸走向大帝國的衰亡之路。

1914 年冬，在群眾的歡呼和樂隊的伴奏下，奧地利軍團開赴前線，最終導致了哈布斯堡帝國的結束。

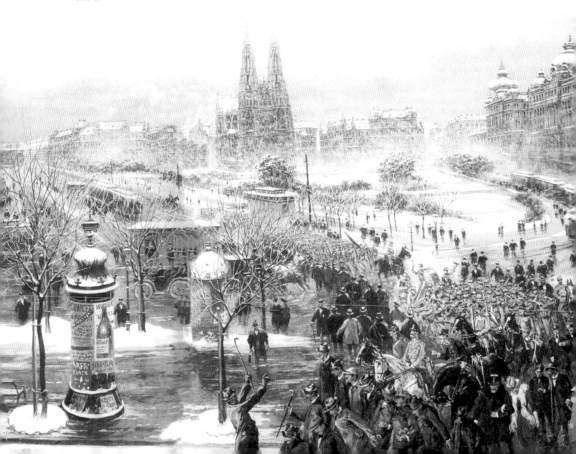

　　兩年後，帝國內德語區居民的代表集會，宣告成立「獨立的德意志奧地利國家臨時國民議會」，奧地利處於風雨飄搖之中。內憂外患的卡爾皇帝為了自保，指示外交大臣安德拉解除與德國締結的盟約，脫離戰爭，但卻為時已晚。10月27日，卡爾皇帝照會協約國明確表示願意單獨談和。隨後不久，卡爾又緊急地在美泉宮發表了退位詔書，宣佈放棄君主帝制，舉家逃亡瑞士，從此六百多年的哈布斯堡王朝壽終正寢，奧匈帝國徹底崩潰。此時的美泉宮似乎正默默注視著主人落魄而逃，靜待革命勝利的到來。

美泉宮一景。

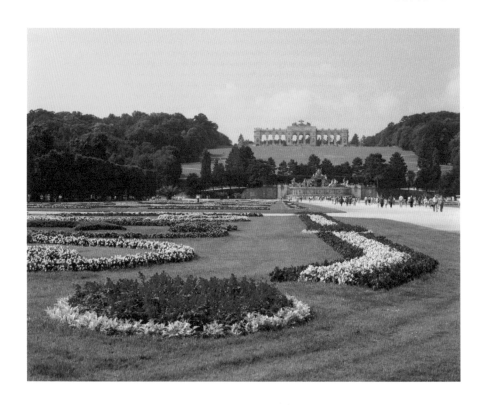

女王的丈夫法蘭西斯一世

　　瑪麗亞‧特蕾莎女王一生中最重要的人是她的丈夫法蘭西斯‧斯蒂芬。他原本是洛林公爵，從小便與瑪麗亞相戀。法蘭西斯無論事無大小，都尊重妻子的意願，在他成為神聖羅馬帝國皇帝之後也沒有改變，全心全意支持著妻子。奧地利王位繼承戰爭結束後，他成為神聖羅馬帝國皇帝，不僅使瑪麗亞得到了王位合法性，也讓瑪麗亞得到統治整個哈布斯堡帝國的權威。可以說，當時奧地利得以成為歐洲強國的基礎，就是他們夫妻二人相輔相成才得以達成的。為表達對妻子的愛慕，他決定在自己的姓氏前加上妻子的姓氏，從此家族的姓變成了「哈布斯堡—洛林」，他們的後代也以此為姓。奧地利的哈布斯堡王朝從此成了哈布斯堡—洛林王朝。

　　在美泉宮內有一所建法蘭西斯對自然科學很感興趣，他在世界各地搜羅了各種動物放置在動物園裡，供人於 1754 年的動物園，是現今最古老的動物園。這所動物園，是由法蘭西斯一手建立。們觀賞。而在動物園有一座小亭閣，也是法蘭西斯所建，裡面掛著各式各樣動物的繪畫。他在學術研究的範圍很廣，上通天文，下通地理，研究所帶來的經濟效益，是哈布斯堡家族資金來源的重要部份。法蘭西斯與其說是一位統治者，不如說他是位學者還比較貼切。

　　法蘭西斯在第三次西里西亞戰爭結束後因心臟病發逝世。瑪麗亞‧特蕾莎女王為他在美泉宮的一間房間內，以中國黑漆牆板作為裝潢，房間內掛著法蘭西斯的肖像畫，以紀念她最愛的丈夫。1780 年，瑪麗亞‧特蕾莎女王逝世，她的遺體與丈夫合葬在皇宮附近的一所教堂內，這所教堂雖然並不宏偉，但卻是十七世紀起哈布斯堡家族成員的墓室。瑪麗亞‧特

蕾莎女王的墓棺之上，放置著與丈夫對望的雕像。代表瑪麗亞與法蘭西斯二十九年的夫妻緣份，至死堅貞不渝的愛情。

關於美泉宮的歷史大事			
年代	關於美泉宮	歷史大事記	文化與社會
1612 年	奧皇馬蒂亞斯在尹林發現一股美泉，美泉宮因此而得名。	俄羅斯人將波蘭軍隊驅逐出境，奪回莫斯科。	威尼斯樂派作曲家加布里埃利去世。
1683 年	利奧波德一世決定修建美泉宮	中國清朝收復台灣。	前一年，畫家慕里歐與洛漢逝世。
1711 年	由羅馬建築師艾爾拉赫設計的美泉宮落成。	前一年，爆發俄土戰爭。	前一年，凡爾賽宮興建完成。 次年，法國文學家盧梭誕生。
1743 年	特蕾莎女皇決定依凡爾賽宮的樣式，大規模擴建美泉宮。	奧地利特蕾莎女皇加冕為波希米亞女王。	達朗博發表《論動力學》。
1805 年	拿破崙攻佔奧匈帝國，他將指揮部設在此。	拿破崙在米蘭加冕為義大利王。	畫家席勒逝世。

1809 年	拿破崙為了震攝奧地利人民，在此舉行閱兵儀式。	第五次反法聯盟成立。 法國打敗奧地利，雙方在匈布倫宮簽屬合約。	孟德爾頌誕生。 海頓逝世。
1814 年	拿破崙的妻子，奧地利公主露易絲帶著年僅三歲的兒子回到奧地利，並住進美泉宮。	歐洲聯軍攻占巴黎，拿破崙被迫退位，並被放逐到地中海上的小島厄爾巴島，仍保有皇帝稱號。 路易十八成為法國國王，波旁王朝復辟。 維也納會議召開。 巴拉圭獨立。	畫家米勒誕生。 歌德開始寫作抒情詩《東西合集》。
1815 年	維也納會議期間，俄、普、奧、英等戰勝國的王公貴族，住進美泉宮。	拿破崙從厄爾巴島返回法國，路易十八逃亡。 拿破崙被放逐於大西洋的聖赫勒拿島。 波蘭再度被瓜分，由俄羅斯皇帝兼任波蘭國王。	雪萊發表《阿拉斯特》。 前一年，畫家安格爾逝世。
1832 年	小拿破崙因肺結核在美泉宮病逝。	英國通過《議會改革法案》，擴大選舉權，是為第一次英國議會改革。 鄂圖曼土耳其承認希臘獨立。	歌德與世長辭。 大仲馬發表《耐斯爾之塔》。
1848 年	法蘭西斯·約瑟夫一世就任皇帝，並重新裝修美泉宮。	西西里爆發革命。 美國加利福尼亞州發現金礦，引發掏金熱。 馬克思和恩格斯共同發表共產黨宣言。 法國爆發二月革命。成立法蘭西第二共和國。 匈牙利及捷克人民起義。 梅特涅倒台。 瑞士改為聯邦制，稱瑞士邦聯。 路易•拿破崙就任法國總統。	高更誕生。 喬治桑出版《小法岱特》。 杜米埃出版《歌唱大師》。

1918 年	奧皇卡爾在美泉宮發表退位詔書，宣布放棄君主帝制，結束六百多年哈布斯堡王朝的統治。	第一次世界大戰結束，奧匈帝國瓦解，匈牙利成立第一共和。 德國爆發十一月革命，威廉二世宣佈退位，德意志帝國滅亡。 日本成立文人政府。	前一年，莫迪里亞尼的裸體畫在巴黎威爾畫廊展出，引起軒然大波。 克林姆、華格納、席勒、阿波里內爾相繼逝世。 次年，雷諾瓦逝世。

凡 爾 賽 宮
VERSAILLES PALACE

太 陽 王 造 就 的 世 界 第 一 宮 殿

1665 年，法王路易十四動員三萬餘名工匠、六千匹馬在巴黎西南十八公里處，興建被公認為世界第一的凡爾賽宮。1682 年至 1789 年，路易十四、路易十五和路易十六均居住在此，它曾經一度取代巴黎成為法國首都，直至法國大革命爆發……。

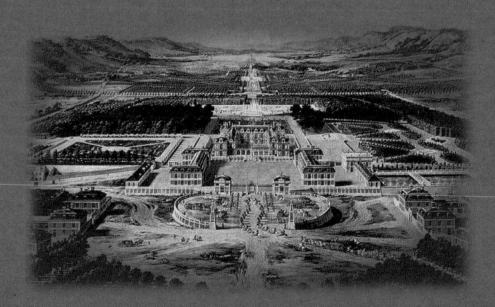

「太陽王」的妒忌心成就了世界第一宮殿

　　凡爾賽位於法國巴黎西南十八公里處，早期森林遍佈，後來隨著美麗的風景被發現，凡爾賽逐漸成為幾代宮廷大臣的私人居所，直到 1620 年路易十三（Louis XIII，1601~1643）才將其占為己有。由於路易十三的父親是被暗殺身亡的，多數人懷疑背後的主謀就是路易十三。他為此成了一個鬱鬱寡歡的人，於是選擇以打獵作為他的感情寄託。1623 年，路易十三下令在凡爾賽地區進行初步的建設，建造一個較為簡單的王室行宮。從此，這裡成了路易十三的狩獵行宮，且一直保持這裡特有的寧靜與安謐。但是，繼任者路易十四（Louis XIIII，1638~1715）的妒忌心，卻改變了這裡的一切。

　　史稱「路易大帝」的路易十四，在他執政的五十五年，是法國君主專制的鼎盛時期，在他的統治下，法國曾經一度統治歐洲，伏爾泰把這一時期稱作「路易十四的世紀」。

　　路易十四在五歲時登上王位，雖然由母親安妮（Anne of Austria，1601~1666）輔佐執政，但國家實權卻被首相馬薩林（Cardinal Mazarin）掌控著。遍及歐洲各國的「三十年戰爭」激化了法國各階級之間的矛盾，長期的戰事使得法國境內捐稅激增，各階級怨聲載道。同時，巴黎的達官顯貴們，也對馬薩林的專制

早期的凡爾賽，森林遍佈，尤其適合山雞、野兔、野豬和鹿等小動物生息、繁衍。

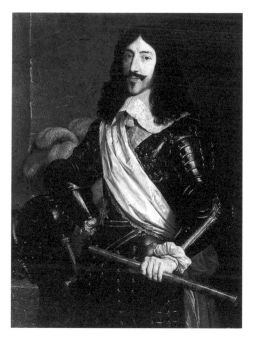

法王路易十三是一個鬱悶而害羞的人，打獵是他最佳的感情寄託。

越權心存不滿，從而導致發生由巴黎貴族領導反抗政府的「投石黨運動」。在這個運動中，路易十四被逮捕，從此在他幼小的心靈萌起了加強中央集權的念頭。

馬薩林去世後，二十三歲的路易十四開始親自執政，隨即引發一起政變，加強了君主的權力，正如他所言「君主不但要決定一切，而且要受到臣民的尊重，國家事務唯有君主才有權考慮和決策，其他人的職責只不過是執行君主的命令而已。」

當時，富凱（Fouquet，1615~1680）是路易十四的財政大臣，經常利用職務之便，侵吞公物、中飽私囊。路易十四對這位大管家並無疑慮，儘管他也知道富凱的貪婪，但並未追究。1661年的某一天，富凱邀請路易十四到他家中作客，

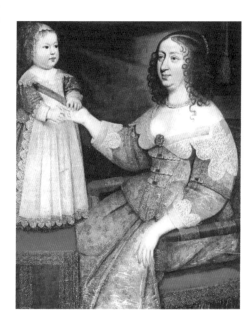

路易十四在五歲時登上王位，因年幼而由母親輔佐執政。圖為母子兩人。

紅衣主教馬薩林實際掌控著法國政權，他任首相時期法國爆發了以巴黎貴族為首，反抗政府的「投石黨運動」。

沒想到這場盛宴卻為富凱帶來了滅頂之災。當路易十四看到自己寵臣的宅邸遠勝於自己的王宮時，既羞且怒。為了維護國王的尊嚴，路易十四強忍心頭的怒火參加完盛宴，回到王宮後，他立即密令徹查富凱。不久，富凱因貪污罪被捕入獄。

　　然而，這一切似乎並不能平息「路易大帝」的憤怒，為了扳回顏面，路易十四下定決心修建一座世界上獨一無二、豪華絕倫的宮殿——凡爾賽宮，使其成為法國君權的象徵，與歐洲各國爭相仿效的對象。成就路易十四這個狂妄理

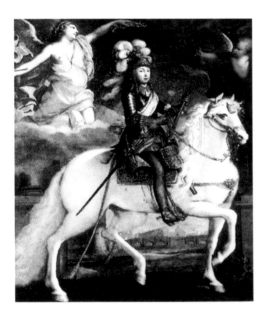

想的人，便是當時最負盛名的建築大師勒沃和芒薩爾、園林藝術大師勒諾特爾、畫家勒布倫等人。凡爾賽宮的修建成就了勒沃，凡爾賽宮裡動人的「舞臺場面設計」，成為十七世紀最後幾十年奢華建築的典型，也標誌著勒沃的建築和造園藝術等形式，有了更加緊密而完美的結合。

　　在宮殿的建造過程中，路易十四不但投入大量金錢，而且經常過問工程進

馬薩林去世以後，二十三歲的路易執政。

度，甚至常和建築師們一起討論設計概念。一向獨斷專行的路易十四對建築師
和造園家們表現出難得的人情味，提高他們的社會地位和經濟收入。勒諾特爾
的園林設計理念深受路易十四的賞識，多次得到國王巨額的賞金，據說他曾經
開玩笑地對路易十四說：「陛下，照這樣下去，您恐怕會破產。」勒諾特爾以
自己的才幹和智慧，成為宮廷中唯一能與路易十四擁抱的人。除此以外，路易
十四賜爵位給芒薩爾和布倫的行為，也招致宮廷中貴族們的不滿，孤傲清高的
國王對此不屑一顧，當著那些大臣的面，喝斥道：「我可以在一個時辰之內冊
封二十個公爵和貴族，但造就一個芒薩爾或勒布倫卻要幾百年的時間。」

　　1670 年 10 月勒沃在巴黎去世，凡爾賽宮自 1678 年起，開始在芒薩爾的主
持下修建完畢，芒薩爾的建築藝術已經轉入了另一個建築發展的新時代，他不
但承繼並發展巴洛克風格，而且還借鑑法國前輩建築師們留下的遺產，對各種
不同的風格採取兼容並蓄的原則，使各種不同的設計元素得到了合理、靈活的
運用。

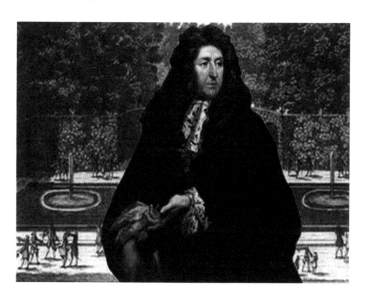

　　經過幾位建築師和
藝術家的努力，終於建
成了歐洲最大的宮殿和
園林建築。整個宮殿建
築面積為 11 萬平方公
尺，而園林面積卻達到
100 萬平方公尺，完全符
合今日建築生態學的標

**勒諾特爾以自己的才幹與智
慧，成為廷臣中唯一能和路
易十四擁抱的人。**

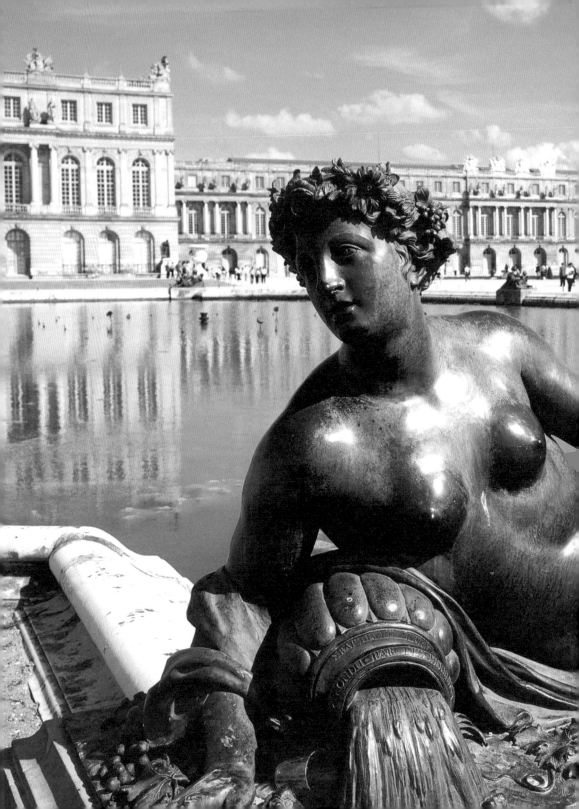

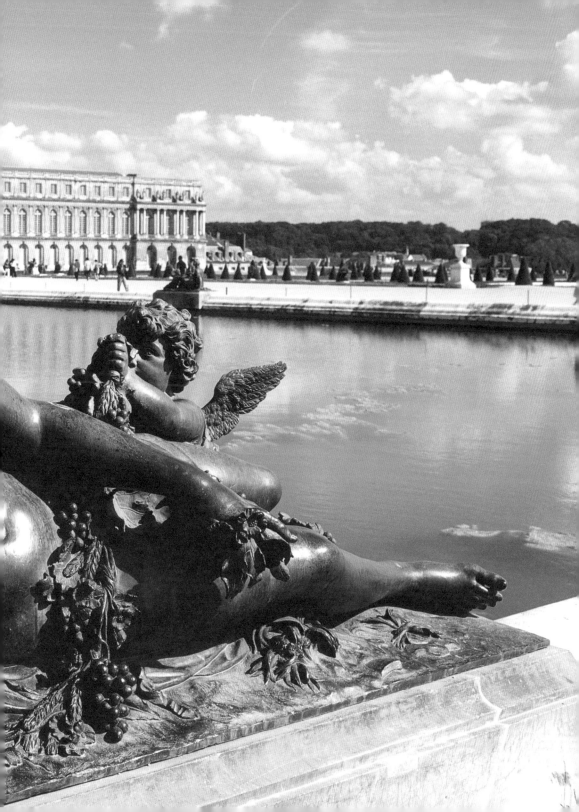

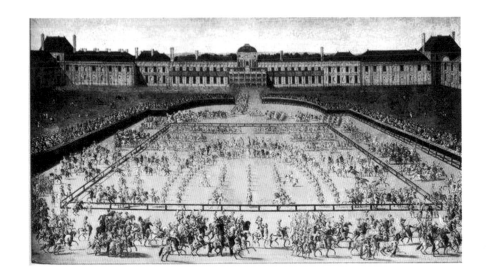

凡爾賽宮建成後，成為歐洲最大的宮殿和園林建築，歐洲其他國家效仿其建築風格，甚至法國的宮廷禮儀也成為當時歐洲皇室模仿的對象。圖為凡爾賽宮內舉行盛大慶典的場面。

準。建築以東西為軸、南北對稱，花園也呈現幾何圖形。在長達三公里的中軸線上，雕像、噴泉、草坪、花壇、柱廊點綴其中，錯落有致。宮殿的主體長達707 公尺， 中間是王宮，兩翼是宮室和政府辦公室、劇院、教堂等，象徵著王權至上。建築外觀雄偉壯麗，宮內一千三百個房間以產自義大利的大理石鑲砌，用純金飾品、珍稀古董、油畫和雕塑佈置。從某種意義上說，它既是西方古典主義建築的代表作品，也是人類藝術寶庫中的一顆明珠。

　　凡爾賽宮於 1682 年落成後，路易十四便將法國首都從巴黎遷至凡爾賽。他一反法國宮廷的放任傳統，採用西班牙宮廷的莊嚴儀式，讓一切朝臣和伺候他的人都對君主的威嚴表示崇敬，而國王本人更成為崇拜的中心。

　　當時宮廷裡把路易十四稱為「太陽王」，凡爾賽宮內各種繁複、莊嚴禮節竟成了歐洲各國君主模仿的榜樣。

美國獨立的第一步

十八世紀七零年代，在凡爾賽宮內，經常會看到一位頭戴海狸帽的老人。法王路易十六（Louis XVI，1754~1793）及其廷臣們在厭倦了每天一成不變的生活和乏味的繁文縟節之後，對這位來自「窮鄉僻壤」的老人產生興趣。平時趾高氣揚的法國貴族們對他非常的禮讓，說話的神態就像對一位德高望重的長輩。而他，就是來自美國的科學家、政治家、哲學家——班傑明·佛蘭克林（Benjamin Franklin，1706~1790）。

自十八世紀五零年代開始，英國、普魯士同盟與法國、奧地利、俄國同盟為了爭奪海外殖民地和歐洲霸權進行了一場非正義的戰爭。法國在海上和殖民地的爭奪中連遭敗績，將在北美、西印度群島、非洲和印度的大片屬地，被迫割讓給英國，進一步削弱國家實力。相反地，英國殖民者卻全面加強對北美殖民地的控制，從而加重殖民地人民的經濟負擔。自十八世紀七零年代開始，英國進一步採取高壓政策，從政治上和軍事上加緊對北美人民的控制與鎮壓，這激起了人民爭取民族自治的革命浪潮。1775 年 4 月，在北美波

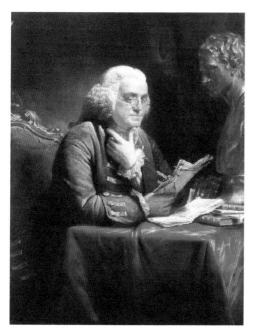

班傑明 · 富蘭克林是美國革命時期的思想家、傑出的政治家，和卓越的科學家。他是美國十八世紀僅次於華盛頓的第二號人物。

富蘭克林在法國極受貴族們的歡迎。

士頓附近的勒星頓（Lexington）
和康科特（Concord），愛國者
們打響了獨立運動的第一槍。

　　次年七月，大陸會議通過獨
立宣言，宣佈十三個殖民地脫離
英國獨立。從此，長達八年的美
國獨立戰爭開打。在此期間，為
了爭取法國的支持，美國政府決定派遣富蘭克林赴法國，作為駐法的首席代表。
因此，他成為法國凡爾賽宮的座上賓。

　　雖然富蘭克林比任何人都見過更多的
君王，與更多的公爵共進晚餐，也給更多
的伯爵夫人講過趣聞軼事，但是他的出身
卻極為平凡。他是一個貧窮的英國移民的
第十個孩子，他的父親在十七世紀末，從
英國的北安普敦遷到美國的麻薩諸塞州。
在他剛會說話時就開始學習閱讀和寫字，
少年時期曾在父親的波士頓肥皂廠裡做事，
之後，他在同父異母的哥哥的印刷廠裡工

**法國經濟學家杜爾哥（Anne-Robert- Jacques
Turgot）曾頌揚富蘭克林說：「他從天空抓到了雷
電，從專制統治者手中奪回了權力。」圖中為富蘭
克林透過放風箏來驗證閃電是一種放電現象。**

作。他的哥哥就是著名的《新英格蘭報》的編輯和發行人。在那裡，富蘭克林學到了很多知識，同時也開拓眼界，增長見識。從那時起，他從未真正脫離過排字盤。他曾經說過：「你要知道，一旦對排字的感情融入到你的血液中，如果你不生活在這種氣氛中，不時聽到全身油污的頑童喊叫著尋找某一個字母，你就不會感到快樂。」

十七歲時，他來到紐約，過著流浪的學徒生涯，後來又輾轉來到費城，這種顛沛流離的生活狀態一直持續到大革命的來臨。他把全部的政治熱情投入獨立運動中，當宗主國和殖民地因稅收問題而大動干戈時，他公開主張以有限暴力對抗英國政府，而他還散盡全部的財產來宣傳他的理念，成為一個活躍的政治家。

約克鎮一戰迫使八千名英軍投降，英國殖民者被迫走上談判桌。

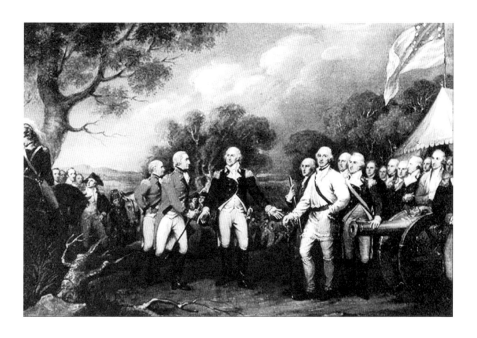

瑞典貴族艾塞克爾 · 弗森伯爵，為瑪麗王后傾情一生。

　　獨立運動初期，十三個邦的共和國處於財政窘境，只有靠法國的幫助，美國的獨立運動才有可能獲勝。由於富蘭克林受過清教徒開辦的學校教育，懂得如何與法國人談判，而且他已經過了古稀之年，老練沉穩，同時他的名字在國外享有很高的威望，法國的大臣和銀行家們絕對不會拒他於門外。因此，這位美國老人在兩位孫子的陪同下，乘坐一艘小木船，遠渡重洋前往法國。

　　北美大陸會議的指示十分含糊，甚至連一份信用函都沒有給他，更別提路上的開銷等等。幸運的是，他們在途中巧遇兩位英國商人，賣掉了隨身帶去的木材和白蘭地酒，換來一兩個月的零用錢。1776 年 12 月，富蘭克林抵達法國。

　　當時，法國對於這位美國老人而言，就像十五個世紀之前的羅馬帝國。法國上層階級文明而知禮；建築師別出心裁的設計，古典而奢華，美侖美奐的園林設計獨具匠心；法國廚師的手藝無人能及；深厚的法國文學底蘊是歐洲大陸的旗幟。尤其讓他敬佩的是，法國人竟把禮儀學校設在凡爾賽宮內，以此吸引來自歐洲其他國家的優秀青年。這位學識淵博、思想敏銳的「老印刷工」，憑著自己的冷靜和智慧，逐漸贏得法蘭西民族的好感與欽佩。

　　與此同時，大宗的槍支彈藥和軍服開始運抵美國。美軍取得薩拉托加（Saratoga）大捷的消息傳到凡爾賽宮四天後，法國外交大臣就通知富蘭克林，法王願意在任何時候會見他。1778 年 2 月 6 日，法美友好條約終於在凡爾賽宮簽署，四個月後法國對英國宣戰，從而為美國爭取民族獨立奠定了堅實的外交

基礎。但富蘭克林在歐洲的工作並沒有結束，他仍然留在了法國，購買軍火、商談借款、說服其他國家加入商業或政治聯盟，對抗頑強的大英帝國。三年後，約克鎮一戰迫使八千名英軍投降，英國殖民者被迫走上談判桌。

　　1782 年夏初，美國獨立戰爭的舞臺搬到了巴黎。美國談判代表的重任落在富蘭克林的肩上。為了掌握會議的主控權，代表團手段圓融地打消了英國的主觀設想，拒絕接受以擴大自治權來代替主權的解決方案。9 月 3 日，經過艱難曲折的反覆談判，在凡爾賽宮，英美雙方的談判代表在《巴黎和約》上正式簽字，英國不得不承認美國十三個州的獨立事實。

　　《巴黎和約》的簽署，最終為美國實現民族獨立邁出重要的一步，凡爾賽宮也見證了這段光輝而又不平凡的歷史。

法蘭西皇后與她的瑞典情人

1774 年 1 月某日，凡爾賽宮內正在舉行一場盛大的化裝舞會。這時，舞廳中間一個身材頎長、風度翩翩的年輕人，不小心撞倒了一個戴白色面具年約十八歲的姑娘。年輕人的面具也同時被撞掉了，姑娘不禁被他那英俊的容貌，優雅的舉止所打動，這一瞬間的相識為這對年輕人播下了愛情的種子，這個年輕人是瑞典貴族艾塞克爾·費森伯爵，而這位美麗的姑娘卻

弗森和瑪麗分手後不到三個月，路易十六繼承王位，瑪麗遂成為法國王后。圖為路易十六和瑪麗王后的合影。

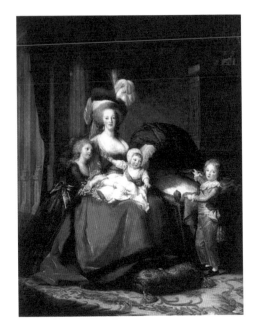

1791 年 6 月 21 日夜，在弗森的策劃下，王后六歲的王子和十三歲的公主扮作「男爵夫人」的孩子，藏在馬車的後座裡。圖為王后和他的孩子們。

是奧地利公主、未來的法國國王路易十六（Louis XVI，1754~1793）的皇后瑪麗 - 安托瓦內特（Marie-Antoinette，1755~1793）。

　　命運弄人，費森和瑪麗分手之後，繼續著他的歐洲之旅，在他離去後不到三個月，法國老國王路易十五駕崩，路易十六繼承王位，瑪麗遂成為法國皇后。法國和奧地利哈布斯堡王朝這樁政治婚姻，斷送了這對年輕人的姻緣。路易十六性格內向，和凡爾賽宮的生活格格不入，整天鬱鬱寡歡，喜歡在掛有黑窗簾的廳堂裡談論死亡。他似乎對王位並不熱衷，很少過問國事。法國史學家路易‧馬德林曾描述他說：「路易十六不喜歡勞動、不喜歡戀愛、不好打仗、不好政事，他生平只有兩樣嗜好，打獵和做鐵匠。」可笑的是，巴黎人民起義，攻克巴士底監獄的當天，他竟在日記裡寫道：「無事可記」，他的昏昧，可見一斑。

　　反觀瑪麗皇后卻不是如此，這位皇后長得美麗端莊，舞姿迷人，但是性情驕縱。她揮霍無度，喜歡在宮廷中拋頭露面，國庫裡的錢經常被她挪為私用。路易十六當政十五年，國債增加三倍，瑪麗皇后的私人生活成了眾矢之的。豪華的宮廷生活難以撫平她渴望真誠純潔愛情的心，在她和費森分手的四年後，費森曾到凡爾賽宮拜訪她。而費森在給寫給父親的信中流露出對皇后的愛慕之情，他說：「我所認識的公主、皇后中，她是最漂亮、最迷人的，令我終生難忘。」

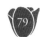
　　但是，美國獨立戰爭的爆發卻繼續延燒著他們兩人的不幸。費森志願和法國軍隊一同前往美國打仗，據說這也是出於對瑪麗皇后的愛慕之心。臨行前，瑪麗皇后在凡爾賽宮祕密幽會了費森，兩人情意綿綿，難捨難分。四年之後戰爭結束，費森途經南美返回法國，皇后為他爭取到一個上校的頭銜。

　　經歷了八年的愛恨離別後，費森拒絕家人的催促，決定留在巴黎。但是，法國大革命卻將他們送進了愛情的墳墓。

雅各賓派執政以後，瑪麗王后步路易十六的後塵，上了斷頭臺。至此，情人弗森的一切努力化為幻影。

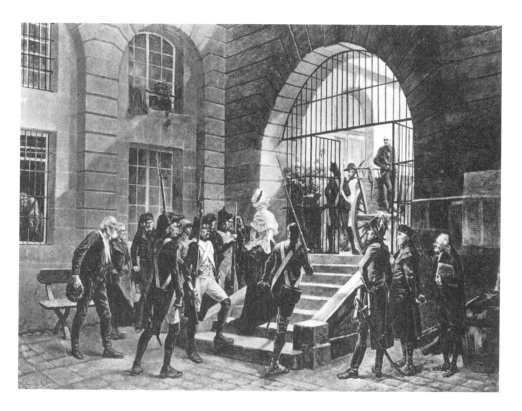

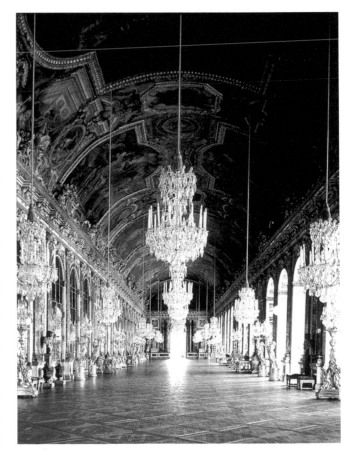

雍容華貴、富麗堂皇的鏡廳。

1789 年，法國大革命期間，凡爾賽宮廷內一片驚恐，費森接受瑪麗皇后的囑託，前往奧地利和義大利，尋求瑪麗的親屬、哈布斯堡家族的援助，隨後又以瑞典國王特使的身份重返凡爾賽，為瑪麗皇后謀劃獻策。這時法國王室成員和貴族們已成喪家之犬，紛紛逃離法國。該年十月，凡爾賽宮仍舊舉行了盛大的宴會，以慶祝國王新衛隊的成立。此時，憤怒的巴黎市民手持木棍，高呼口號，向凡爾賽宮進攻。面對憤怒的群眾，皇后一行在國民警衛軍總司令拉斐德的護衛下，慌忙逃向巴黎，住進了土伊勒里宮。費森乘坐另一輛馬車，跟在大隊人馬後面。此後，凡爾賽宮成為被廢棄的王宮。

隨著革命形勢的發展，費森為瑪麗皇后精心安排了一個出逃計畫。他為皇后一家弄了幾張俄國護照，想要逃往俄國。1791 年 6 月 21 日深夜，費森趕著一輛普通的馬車來到土伊勒里宮廣場，把皇后的兩個孩子和他們的女教師接上

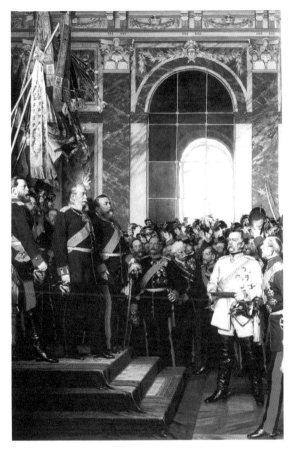

1861 年，頭腦清醒、注重實際的威廉一世登上了王位，隨即任命了和他具有相同政治理念的俾斯麥為首相兼外交大臣，開始了統一全德的步伐。圖中穿白衣服者為俾斯麥。

車，女教師扮成一名俄國的貴夫人，六歲的王子和十三歲的公主扮作「男爵夫人」的孩子，藏在馬車的後座裡。國王裝扮成僕役，而皇后則假扮成女教師的模樣。他們爬上車子後，費森立即策馬向東駛去，宮廷上下的警衛、僕役、官員全都被蒙在鼓裡。他們一路疾馳，向東部軍團駐地蒙特梅迪奔去。不幸的是，馬車在路旁停下，路易十六堅持要求費森下車，原因是他不願讓一名外國貴族護送，這樣既不得體又有損法國國王的尊嚴。無奈而又委屈的費森只好下車，向皇后揮手道別。殊不知，這卻是這對情人的訣別。晚間七時，路易十六一行人來到一個

小鎮上。正當他們歎了一口氣，慶幸自己一路平安時，忽然看見人群中一人大喊起來：「那個戴眼鏡的胖子就是國王！」接下來，國王和皇后就被押送回巴黎。

隨著法國大革命的聲勢不斷高漲，1793 年 1 月 21 日，路易十六被送上了斷頭臺。之後瑪麗皇后也步上丈夫後塵，上了斷頭臺，情人費森的努力全部化為

俾斯麥於 1847 年成為普魯士議會議員，而後成為一名出色的外交家。在他看來，德意志必須在普魯士的領導下儘快統一，然而要完成統一大業，非以武力為後盾不可。

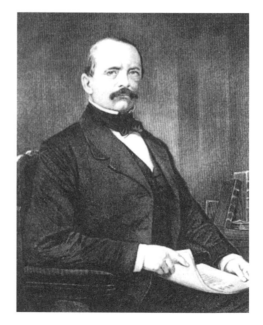

泡影。瑪麗皇后死後，費森悲傷地回到瑞典。由於特殊的身份，很快地捲入本國的政治鬥爭中。瑞典國王查理八世去世之後，克利斯蒂和古斯塔夫兩個王子為奪王位展開了激烈的鬥爭，由於費森難脫關係，因而被活活打死，這事件發生在 1810 年 6 月，距離他幫助瑪麗皇后化裝潛逃，整整十九個年頭。

瑪麗皇后的美麗與哀愁

　　她出生在宮廷，生活優渥、舉止優雅，活潑大方，待人親切溫柔，另一方面，她又驕傲任性，反復無常，帶著濃烈的貴族氣質，在美學、藝術方面有著過人的天賦。她對現實，尤其是政治毫無適應力，既沒有天賦的政治頭腦也沒後天培養的政治素養。十四歲的懵懂年齡嫁到法國時連法語都不太會說，如果不是因為她的出身，在當時的法國恐怕都不一定能安然地活到三十八歲。她就是路易十六的妻子──瑪麗皇后。

　　說她奢侈可以，但說法國的財政是被她拖垮的，那就言過其實了。法

國的財政從路易十四就開始走下坡，路易十五無法解決這個問題，還因他包養了多位情婦，而把財政弄得更糟，路易十五沒錢嫁女兒，連路易十六的婚禮都是借錢辦的，那就妨論才剛剛繼位，胸無大志的路易十六能夠扭轉乾坤了。換句話說，就算瑪麗沒有嫁來法國當上皇后，法國人的日子一樣好不了。

　　瑪麗的醜聞不外乎：政治方面說她叛國（在兩國戰爭期間洩露本國情報給母國奧地利）和反對法國大革命維護君主制；生活方面說她浪費奢侈、淫蕩（傳聞她和瑞典貴族費森伯爵有曖昧糾葛）；當然還有流傳最廣的：「不吃麵包為何不吃蛋糕」這句話。

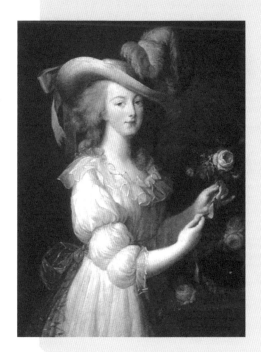

　　兩百多年來，瑪麗皇后一直是個謎。在歐洲皇室貴族中，從來沒有一位皇后被如此批判又被神聖化，被人稱讚又被人侮辱。當歷史學家們都在詬病這位皇后時，卻鮮有人熟知她對藝術和生活的獨到見解。作為「洛可可時代的皇后」，她詮釋著真正屬於皇室宮廷的藝術，無法言喻的「法國藍」就是最佳的註解。

　　據說路易十六有生理上的缺陷，因此努力在其他方面彌補瑪

瑪麗皇后的人生有如糖衣包裹著的毒藥，入口甜美，但是內在辛酸。

麗，縱容她的玩鬧與奢侈，舞會、賭博、歌劇、賽馬、午後時分品嘗著世界上最頂尖的甜膩蛋糕與奢華茶點。瑪麗有時候甚至忘了自己的皇后身份，在深夜偷偷出宮，在化妝舞會上與風流倜儻的軍官調情。

　　毫無疑問，她一定是十八世紀法國巴黎的時尚教母。瑪麗皇后從不追趕時尚潮流，因為她的存在本身就是時尚。她將十八世紀最普通的禮服搭配出更誇張迷人的效果。一天四套，和現在的巴黎秀場如出一轍。她將當時流行的高聳髮飾和假髮的高度，推到了歷史新高。令人眼花繚亂的髮型上，珍珠、緞帶、鮮花、羽毛、水果、甚至是小帆船模型，都成為了頭髮的裝飾品，以至於當時有人戲謔說，這種髮飾肯定會引起建築革命，因為臥室的門和戲院包廂的天花板都要抬高了。

　　作為凡爾賽的頭號模特兒，只要瑪麗穿什麼款式，那麼這一季貴族們的時尚潮流也會跟隨她而變化。瑪麗和那個時代的所有女人並沒有什麼不同，追求通往幸福之路。唯一不同的是，她享受極盡奢

瑪麗皇后將當時流行的高聳髮飾和假髮的高度，推到了歷史新高，令人眼花繚亂的髮型上，珍珠、緞帶、鮮花、羽毛、水果等等，都成為了頭髮的誇張裝飾品。

華的代價，就是永遠無法擺脫皇室的牢籠和聯姻的囚禁。

法國大革命時，懦弱的路易十六同意反叛者一系列廢除王權的要求，想要在叛軍手下苟且偷生。但瑪麗則顯示出人意料的堅定和倔強，絕不妥協於廢除王權的決定，她採取了各種她所能想到的辦法去阻擋。當時她被政治家們稱為「王室中唯一的一個男人」。瑪麗甚至以出賣法國情報的方式向自己的娘家，奧地利王室尋求救援。這個行為被憤怒的法國人民發現之後，末路皇后以叛國罪被送上了斷頭臺，結束了她的一生。

瑪麗的人生有如糖衣包裹著的毒藥，入口甜美，但是內在辛酸。在瑪麗行刑前，她曾經在寫給姐姐的信中寫下這麼一段話：

「毒藥已經不是這個年代的專利了，現在的人擅長用誹謗，以這種方式殺人更加有效。他們可以肆意詆毀最簡單純潔的東西。他們蒙蔽那些善良的資產階級，煽動那些無知的民眾。我們被描述成肆意殺害巴黎民眾，嗜血成性的暴君，但其實我們只是毫無權利的囚徒，只想用我們的鮮血，換回法蘭西的幸福。」

歷史的必然性，使得這一切的發生都是如此合情合理。瑪麗不識人間疾苦的人生，反而讓她能夠肆意去追求所有的美好和享受。作為貴族的尊嚴，讓她在面對叛軍的質疑和審問時也絕不低頭，至死都保持著皇后的倔強。

在生命的最後一刻，當她走上行刑台時踩到了劊子手的腳，她還在向那位先生行禮致歉：「抱歉，您知道，我不是故意的。」

她在最美的時刻，走向了覆滅。

德意志帝國由「鏡廳」加冕

凡爾賽宮中最為世人稱道的是雍容華貴、富麗堂皇的「鏡廳」

（The Hall of Mirrors），它曾經是當年皇室舉行舞會和其他活動的地方。鏡廳的牆上鑲有十七面大鏡子，剛好對著十七面落地玻璃窗，陽光通透，御花園內的美麗景色盡收眼底。整個廳堂裝飾以鑲金及鏡面為主，配以大型水晶吊燈，站在中央，可以從各個鏡子中反映出不同的自己，空間感強烈。不難想像當年皇家舞會進行時，眩目的燈光閃耀，百人起舞的景象如夢如幻。

但是，鏡廳的聞名除了其獨特的建築、裝潢以外，更重要的是普法戰爭中法蘭西戰敗後，德意志皇帝威廉一世（William I，1797-1888）曾在這裡加冕稱帝，並宣佈成立德意志帝國。

法國的鄰居普魯士是一個軍事封建王國。1861 年，頭腦清醒、遇事冷靜、注重實際的威廉一世登上王位後，任命了和他具有相同政治理念的俾斯麥（Bismarck，1815-1898）為首相兼外交大臣。「鐵血宰相」俾斯麥為了實現普魯士統一全德的野心，積極擴充軍備。

1864 年，俾斯麥拉攏奧地利作為同盟者，策動對丹麥的戰爭。兩年之後，俾

圖為普法戰爭中的騎兵。

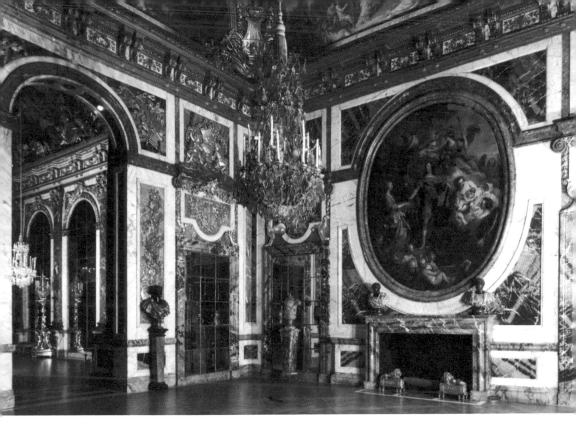

凡爾賽宮內景。

斯麥又聯合義大利發動對奧地利的戰爭，奧軍戰敗後退出德意志邦聯，隨即俾斯麥吞併了北部四個支持奧地利作戰的邦國，並於 1867 年建立了以普魯士為首的北德意志聯邦，初步實現了德意志各邦的統一。但是，因法國的阻撓，南部的巴伐利亞、巴登、維爾騰堡和黑森達姆斯塔德等西南四邦仍舊保持著獨立地位。俾斯麥決定用武力解決與法國之間的紛爭，統一德意志，稱霸歐洲。

　　當時法國的當權者是拿破崙三世（Napoleon III，1808-1873），他是拿破崙一世的侄子。他自封皇帝，成立了第二帝國，對內推行反動政策，對外則推行侵略政策，一心想要建立一個獨霸歐洲的法蘭西帝國。拿破崙三世為了轉移日益激化的國內矛盾，也出於對近鄰德國萊茵河地區豐富的天然資源的垂涎，便下定決心打垮羽翼未豐的德國，想將德意志劃為三塊，永遠不得統一。

法軍潰敗後，法國皇帝拿破崙三世率領自己的元帥、將軍和八萬餘名士兵向俾斯麥繳械。

　　1870 年 7 月 9 日，法國對普魯士宣戰。一個月之後，法軍在索爾布呂肯地區向普軍發動進攻，拉開普法戰爭的序幕。普軍進行充分的準備，兵力也超過法軍一倍，在威廉一世的指揮下，很快地反守為攻，並一舉進入法國境內。法軍主力被分割成兩部分，一部分由巴贊將軍率領，守衛梅斯（Metz）要塞，另一部分由拿破崙三世和麥克馬洪（Mac-Mahon）元帥率領，退守色當（Sedan）。

　　9 月 1 日，具有決定性的色當會戰開始後，可憐的法軍被普軍分頭包圍，密集的炮火就如大雨般傾瀉城內，無處躲藏的法軍官兵被湮滅在火海中。下午三點，法國皇帝手捧佩劍率領元帥、將軍和八萬餘名士兵向普軍繳械。色當會戰為法蘭西第二帝國敲響了喪鐘。

　　三天後，被激怒的巴黎人民爆發革命，推翻第二帝國，以巴黎總督特羅胥為首組成了「國防政府」，九月中旬，普軍兵臨巴黎城下，在凡爾賽宮設立攻城司令部，統一協調對法作戰。普魯士的舉動激發了法國的民族戰爭，巴黎人民拿起武器，奮起反抗，一直等到次年一月，法國首都才告陷落。

　　與此同時，德法開始談判議和，簽署了《法蘭克福和約》，法國割讓阿爾薩斯和洛林，並支付五十億法郎的賠款，在賠款付清之前，德軍將駐紮在法國北部。

　　1871 年 1 月 18 日，這一天正好是第一位普魯士國王加冕 170 周年紀念日。在 72 公尺長的凡爾賽宮鏡廳內，曾經映照過「太陽王」路易十四風采的十七面鏡子，靜靜地看著法蘭西民族永遠揮之不去的恥辱——德國皇帝威廉一世的加冕典禮。

太陽王與康熙皇帝

　　十七世紀開始，大航海時期打通了歐洲通往亞洲的航線，傳教士從海路紛紛來到中國，一場規模浩大的西學東漸運動，於焉展開。康熙皇帝與太陽王路易十四的交流，也因此揭開序幕。

　　康熙 26 年（1687 年），路易十四以「國王數學家」的名義，將五位傳教士派遣到中國。其中白晉和張誠被留在康熙身邊教授幾何學和醫藥學，對康熙影響最大，也最受康熙的信任和倚重。十年之後（1697 年）白晉奉康熙旨意回法國，他將來華的經歷寫成近十萬字的報告呈獻給路易十四，後來以《康熙帝傳》在歐洲出版。第二年（1698 年）白晉回到了中國。

白晉在《康熙帝傳》中全面介紹了康熙皇帝及其對國家的統治。他說：康熙「深信君主的威信和真正的偉大，並非借助於豪華的表面，而是在於他的道德光輝。」他在《康熙帝傳》中指出，清朝的國庫雖然堆滿了金銀財寶，但康熙本人卻過著簡樸的生活，他熟悉歷代詩詞，寫得一手漂亮的書法，喜歡閱讀經典，不僅對中國的科學，也對歐洲的科學知識有著強烈的學習慾望。康熙也喜歡西方的哲學，他所用的滿文哲學教材是法蘭西院士杜阿梅的《古今哲學》。白晉還告訴路易十四：「如果他在宗教問題上也能榮幸地像您一樣，那麼他就與您完全一樣，成為完美無缺的君王之一了。」《康熙帝傳》將康熙塑造成一個完美君王的典型，不但在宮廷，在文化界也引起巨大迴響。伏爾泰在其《風俗論》中根據這些傳聞描繪了康熙皇帝，並且說：「當國王是哲學家或哲學家作國王時，人民是幸福的。」

太陽王路易十四對中國也有著極高的熱情。他又於 1686 年派出一個使團從陸路經俄羅斯前往中國。當時路易十四親自致書康熙皇帝（該書信保存在法國外交部檔案處），但卻因為俄羅斯的阻撓，這個使團最終沒有抵達中國。1698 年白晉第二次返回中國時，同行的還有耶穌會士傅聖澤。康熙五十年（1711 年），在白晉的推薦下，傅聖澤被康熙徵召入京，協助白晉翻譯《易經》。康熙六十年（1721 年）

路易十四被稱為「太陽王」，他穿著華麗的服飾、絲襪與高跟鞋，在凡爾賽宮內講究各種繁複、莊嚴的禮節。在他執政的五十五年，是法國君主專制的鼎盛時期，在他的統治下，法國曾經一度統治歐洲。

康熙皇帝熟悉歷代詩詞，寫得一手漂亮的書法，喜歡閱讀經典，不僅對中國的科學，也對歐洲的科學知識有著強烈的學習慾望。

傅聖澤離華返回法國，帶回中文古籍四千多部，這批典籍，成為歐洲漢學家研究中國與中國文化的基礎。

康熙與路易十四的這段交往，對康熙的影響體現在多方面。傳教士用滿文為康熙編纂的解剖學、歷史著作幫助康熙在十七、十八世紀成為在科學與文化知識素養方面最為深厚的帝王。在個人生活方面，康熙在晚年對傳教士所進貢的葡萄酒情有獨鍾。　康熙的「哲學君王」形象在十八世紀的歐洲引起極大的轟動，在他長達六十年的統治期間，持久而深入地學習研讀中國傳統的儒家經典，同時鑽研西方科學知識與文化，並將其應用到統治與行政的各個領域，開創了清代最為昌盛的「康乾盛世」。

自稱太陽王的路易十四，是法國波旁王朝著名的國王，是波旁王朝的第三任君主。康熙比路易十四小了十六歲，是大清王朝的第四任皇帝。康熙八歲登基，路易十四五歲登基，王朝的時代與兩人所受的貴族教育，時間都很相近，而兩人也同樣是朝氣蓬勃、建樹頗多的一代帝王。在那段輝煌的交往歲月裡，東西方世界出現了奇蹟式的文化相遇。在當時的時代背景下，無論是對清朝，還是對法國，無論是對康熙，還是對路易十四，都是歷史上第一次偉大的開放與碰撞。

關於凡爾賽宮的歷史大事			
年代	關於凡爾賽宮	歷史大事記	文化與社會
1620 年	路易十三將凡爾賽宮占為己有。	五月花號出航，歐洲人自此大批移居美國。	前一年，畫家魯本斯在范戴克的協助下，完成《浪子回頭》畫作。
1623 年	路易十三下令在凡爾賽宮地區進行初步建設，成為國王的狩獵行宮。	次年，英人在北美維吉尼亞建立第一個殖民地。	次年，貝爾尼尼開始建造聖彼得大教堂的環形柱廊。
1665 年	路易十四決定大肆建設凡爾賽宮，由建築大師勒沃和芒薩爾，及園林藝術大師勒諾特爾、畫家勒布倫等人共同設計。	倫敦爆發大規模瘟疫，超過十萬人死亡，相當於當時倫敦人口的 1/5。	清朝首位狀元傅以漸逝世。
1682 年	凡爾賽宮落成。 路易十四將首都從巴黎遷至凡爾賽。	前一年，中國清朝平定三藩之亂。 次年，中國清朝收復台灣。	西班牙興建聖特爾莫宮，最初作為航海家大學的神學院以及海員遺孤的學校。現在是安達盧西亞自治區政府所在地。
1774 年	在凡爾賽宮的一場化妝舞會中，瑞典貴族費森伯爵結識了未來的法國皇后——奧地利公主瑪麗。	北美十三州代表召開第一次大陸會議。	前一年，克勒布斯達克完成《彌賽亞》。
1778 年	法美友好條約在凡爾賽宮簽訂，美方代表為富蘭克林。	巴伐利亞爆發繼承權戰爭。	伏爾泰去世。
1782 年	英美雙方在凡爾賽宮簽訂《巴黎和約》，英國承認美國十三個州獨立。	美國獨立戰爭結束。	英人柯特發明以煤煉鐵的方法。

1789 年	法國大革命期間，瑪麗皇后請求費森伯爵前往奧地利，尋求哈布斯堡家族的援助。	路易十六世下令解散國民議會。 國民議會代表發表《網球場誓言》，並改稱制憲議會。 7 月 14 日巴黎人民攻陷巴士底獄，法國大革命爆發。 8 月 27 日制憲議會通過人權宣言。 美國召開第一屆國會，選華盛頓為美國第一任總統。	莫札特前往柏林晉見腓特烈·威廉二世，受聘為其作曲。
1871 年	德國皇帝威廉一世在凡爾賽宮的鏡廳舉行加冕典禮。	巴黎公社成立，法國成立第三共和。 普法戰爭結束，法國割讓洛林及阿爾薩斯兩省。 北德意志邦聯各邦與南德意志合併為德意志帝國，德意志終告統一。	次年，日本修築第一條鐵路。 達爾文發表《物種起源及其選擇》。 威爾第創作《阿伊達》。

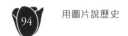

楓丹白露宮

FONTAINEBLEAU PALACE

見證集權與自由的藍色美泉

原為「藍色美泉」之意的楓丹白露宮，在帕維亞一戰慘敗後，法蘭西斯一世為了臥薪嚐膽，特意將它改建成為結合義大利文藝復興藝術的法式建築，有靜謐溫馨之感，也在此一雪被查理五世俘虜之恥。

臥薪嚐膽的法蘭西斯一世

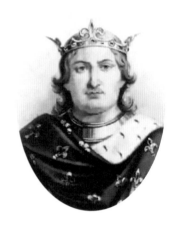

在法國首都巴黎東南方的塞納河畔，有一座義大利建築風格的宮殿群——楓丹白露宮。雖然，楓丹白露宮的豪華比不上凡爾賽宮，但就藝術價值而言，兩者卻難分軒輊。「楓丹白露」是「藍色美泉」之意，它擁有金碧輝煌的宮苑與蒼翠的森林而聞名於世。

楓丹白露宮的修建可以追溯到 1137 年，當時的法王路易六世（Louis VI，1081~1137）在泉水旁邊，修建了一座城堡，供其打獵和休憩之用。後來法國的幾代國王根據自己的愛好和興趣，對其進行改建、裝修，才成為今日所見的規模。就風格而言，楓丹白露宮可說是義大利

法王路易六世喜好打獵，他在泉水旁邊修建的一座城堡，就是現在楓丹白露宮的所在地。

文藝復興和法國傳統建築藝術的完美結合，因此，素有「法國的建築博物館」之稱。如果細究起這座行宮的義大利軌跡，得回到歐洲國家的戰爭時代說起。

義大利地處歐洲大陸南端，地理位置優越而獨特，商業貿易尤其發達。法國和西班牙作為義大利的近鄰，對義大利的富饒垂涎三尺。由於義大利的發展極不平衡，北部發達，南部落後，而且半島內部各城市之間競爭激烈，時有衝突發生，政治上四分五裂。在這種情況下給了虎視眈眈的外強有入侵的機會。

早在 1494 年，半島上的那不勒斯國王費迪南一世（Ferdinand I）去世。法國國王查理八世（Charles VIII，1470-1498）趁機宣稱，自己作為法蘭西王朝的旁系——安儒王朝的繼承人，因此有權佔有斐迪南一世的領地。於是，查理八

世率兵越過阿爾卑斯山脈，進入那不勒斯，點燃義大利戰爭的導火線。從此義
大利半島成了歐洲列強爭奪的焦點。

次年一月，查理八世接受羅馬教皇任命成為「法蘭西、那不勒斯和君士坦
丁堡的國王」。法國的侵略促使義大利半島各國的統一，為了對付法國，半島
上的各國聯合起來成立「神聖同盟」。「神聖羅馬帝國」（德意志）皇帝馬克
西米連一世和西班牙國王費迪南二世也不願意看到法國在義大利半島的勢力擴
大，決定加入「神聖同盟」，把法國逐出義大利。1496 年 12 月，法軍戰敗後被
迫撤出那不勒斯。但是，義大利半島的戰爭並沒有因為法國人的離去而結束，
義大利的富庶依舊吸引著歐洲各國君主們貪婪的目光。

楓丹白露宮位於法國首都巴黎東南方的塞納河畔，具有典雅莊重的義大利建築風格。

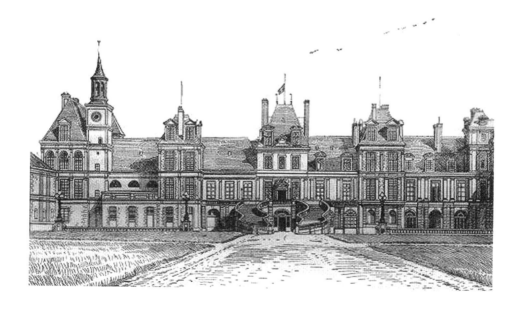

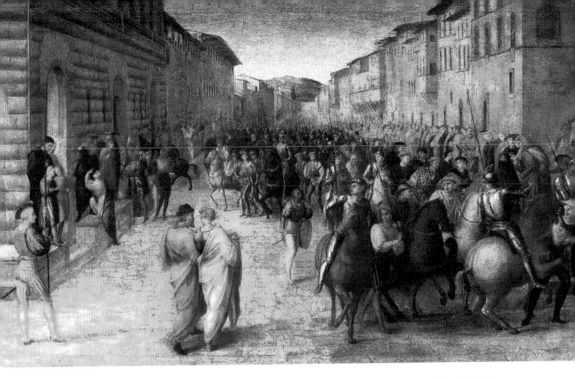

查理八世是法國歷史上一位有作為的國王，1495 年他接受羅馬教皇的任命，成為「法蘭西、那不勒斯和君士坦丁堡的國王」。圖中為查理八世的軍隊進入佛羅倫斯。

　　三年後，查理八世的繼任者路易十二（Louis XII，1462~1515）再次遠征半島上的米蘭公國，相繼佔領了米蘭和倫巴底。隨後，法國與西班牙兩國化敵為友，共同蠶食了那不勒斯。不過，1503 年春天，法西兩國因為分贓不均而爆發戰爭。法軍兵敗而逃，而那不勒斯則淪為西班牙的領地。

　　然而，義大利人民只享受到短暫和平的果實。法國人的離去只是一種戰略，經過一段時間的休息後，法國勢力重新在義大利西北部造成威脅，迫使威尼斯、羅馬教皇、西班牙、英國和瑞士組成「神

法蘭西斯一世一生當中，政治上建樹不多，屢吃敗仗，但是，他對藝術的熱愛促使法國文化的發展。

聖同盟」，共同對法作戰。1515 年，法王法蘭西斯一世（Francis I）舉兵入侵義大利，借助馬里尼亞諾（Marignano）戰役的勝利，重新奪回米蘭公國。但是不久之後，隨著西班牙國王查理五世（Charles V，1500-1558）當選為「神聖羅馬帝國」皇帝，歐洲的戰略平衡再次被打破。法、西兩國為瓜分義大利半島進行了數次戰爭，法國人屢戰屢敗。最讓法國人感到恥辱的是 1525 年 2 月的帕維亞一戰，法軍慘敗，可憐的法國皇帝法蘭西斯一世被西班牙軍隊俘虜。第二年，法蘭西斯被釋放後，一蹶不振，不得不留在巴黎，靠荒淫放蕩的宮廷生活憂憤度日。「宮中若沒有淑女，就像一年沒有春天，春天沒有玫瑰一樣」成了他真實生活的寫照。

宮中的藏品《獵神黛安娜》表現的是一位住在山林水澤中的仙女，她體態優雅，充滿活力。

其實，法蘭西斯是一個擁有文治武功的君主。對於爭強好勝的他而言，即使宮中有再多的美女也無法排解他抑鬱不得志的心情。就在此時，曾經作為王室狩獵時用來休憩的小屋——楓丹白露宮，成了法蘭西斯一世的最佳避風港。楓丹白露遠離巴黎市區，四周有森林圍繞，空曠、寂靜又富有生命力。法蘭西斯決定在此居住，命令大規模的改建楓丹白露。據說為了臥薪嚐膽，法蘭西斯一世特意將這座行宮改建成義大利文藝復興式的建築。

建造之初，法蘭西斯一世派人請來義大利的藝術家和國內、外的工匠，共同來打造這座行宮。宮殿建成後，雕刻與油畫結合的義大利裝飾藝術成了宮中一景，細木護壁、石膏浮雕和壁畫相結合的裝飾藝術，形成楓丹白露的獨特風格，特別是起居室裡的法蘭西斯一世長廊，長 64 公尺，雕樑畫棟，精美絕倫，被認為是楓丹白露宮內最美的藝術品。

在 1525 年 2 月的帕維亞戰役中，法蘭西斯一世被西班牙軍隊俘虜，他被放回巴黎後，清靜的楓丹白露成了他的感情寄託地。圖為戰爭畫面。

這幅畫像清楚描繪路易十四廢除《南特赦令》的情形。

　　也許鬱悶與惆悵只能靠征服才能排除。1536 年，法蘭西斯一世再次挑起對義大利的戰爭，佔領了義大利半島的皮埃蒙特和薩伏依。隨後，他記取上次戰爭的失敗教訓，聯合丹麥、瑞典、鄂圖曼帝國，企圖徹底擊潰強大的西班牙。但遺憾的是，法蘭西斯一世並沒有看到西班牙被徹底打敗就離開了人世，被查理五世俘虜的恥辱也隨之而逝。

不乾淨的楓丹白露

　　法國國王路易十四（Louis XIV，1638-1715）在法國歷史上享有極高的威望。在他統治時期，法國國運昌盛，文藝活動鼎盛，被視為是法國的黃金時期。但是，作為封建專制王權，他的侷限性卻也無法避免。1685 年 10 月 18 日，路易十四簽署了廢除南特赦令的法令，四天後這法令在楓丹白露正式公佈，這一赦令

的廢除對胡格諾教徒（Huguenot）
而言，意味著噩夢即將到來。在路
易十四的授意之下，法國政府和天
主教會採取引誘、威迫和武力等手
段，對胡格諾教徒實行全面性的
「封殺」和「致命的打擊」。一些
人被迫「皈依」天主教；有的則被
驅趕到了國外；「冥頑不靈者」則
被屠殺或絞死。然而，《南特令》
究竟是什麼呢？

被迫外逃的胡格諾教徒包括二十萬名工匠，他們的
離去對法國經濟是一大打擊。

　　十五、十六 世紀，人文主義
思想和喀爾文（John Calvin）教派
在法國迅速散播。人文主義的傑出代表人物埃普塔爾主張「信仰得救」和「回
到《聖經》上去」的論點。喀爾文教派也強調「信仰得救」；否認羅馬教廷的
權威和封建階級觀念；主張廢除繁瑣的宗教禮儀；教徒可以由選舉產生神職人

員；建立簡化、純潔的教會等理念。喀爾文的新教理論
吸引了大批勞動階級和下層教士，他們成了新教教徒，
被稱為胡格諾派。同時，一些對王權專制不滿的貴族和
覬覦王位的顯貴也改信新教，最具代表性就是以那瓦爾
（Navarre）為首的波旁王朝家族。

　　新教勢力的發展和壯大，引起了法王亨利二世
（Henry II，1519~1559）的不安，於是，指定特別法庭
懲辦異端宗教。1559 年，年僅十五歲的法蘭西斯二世

「聖巴托羅繆慘案」幕後主使者之一皇太后凱薩琳。

（Francis II）繼承王位之後，皇太后凱薩琳攝政，但是，實際掌握實權的則是皇太后的家人、聲名顯赫的吉斯（Guise）家族。吉斯公爵和吉斯紅衣主教查理是天主教的代表人物，他們的攝政預示著新舊教派之間的大規模衝突即將引爆。

　　兩年以後的「瓦西鎮（Vassy）屠殺」成為持續三十多年的胡格諾戰爭的導火線。當時，胡格諾教徒們正在瓦西鎮舉行宗教儀式，不料吉斯公爵率領軍隊前去鎮壓，殘忍屠殺大批手無寸鐵的信徒。這一事件導致歐洲列強的介入，西班牙支持天主教派，英國、德意志和荷蘭支持胡格諾派。而胡格諾教徒們也曾一度被准許擁有信仰自由以及擁有在指定的地區舉行宗教儀式的自由，但這並沒有維持太長的時間。1568 年 9 月，固執的天主教派們鼓動查理九世（Charles

「聖巴托羅繆慘案」中有兩千多名胡格諾教徒慘遭殺害，法國社會因而出現分裂。

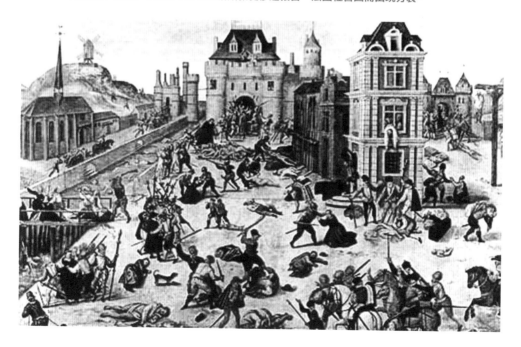

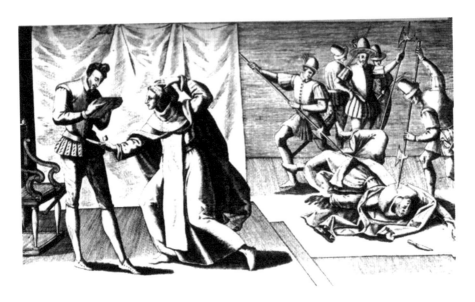

亨利三世簽署《博利厄敕令》的行為，引起了天主教徒的強烈不滿，1589 年亨利三世被刺身亡。

IX）撤銷宗教寬容敕令，禁止胡格諾教徒舉行任何宗教儀式；同時決定天主教會在國家政治生活中的絕對地位，官吏和法官必須宣誓效忠天主教會，新教牧師也被強制驅逐出境。這些法令雖導致胡格諾信徒們的反彈，但並未演變成為戰爭。

　　1572 年 8 月 23 日夜裡，胡格諾派在巴黎慶祝波旁家族亨利的婚禮。但是，天主教的吉斯公爵之子亨利·吉斯率領軍隊前來偷襲，兩千多名胡格諾教徒慘遭殺害。這次野蠻的屠殺一直持續到 24 日，由於 24 日這天是聖巴托羅繆節，因此這場慘案被稱之為「聖巴托羅繆慘案」（Massacre of St. Bartholomew's Day）。這個事件導致法國社會的分裂，胡格諾派自行組成聯邦共和國，來對抗中央政權。

　　為了替「聖巴托羅繆慘案」的受難者報仇，胡格諾派發動武裝起義。迫於戰爭壓力的亨利三世（Henry III）被迫簽署了《博利厄敕令》，譴責「聖巴托羅繆慘案」的屠殺行為，並同意為受難者昭雪。同時規定，除了巴黎和王室所在地以外，法國境內其他城市有權舉行新教儀式，並給予胡格諾教徒擔任公職和更多的政治權利。這又引起天主教派的強烈不滿。1576 年，吉斯在北方組織「天主教神聖同盟」，招募軍隊，要求恢復王國宗教統一，挑起了新舊兩派的宗教戰爭，次年雙方妥協後簽訂了《貝日拉克和約》，規定解散天主教神聖同盟，同時限制《博利厄敕令》中給予新教徒的自由和權利。

　　新舊兩派並沒有因為條約的簽署而停止鬥爭，反而情況變得越演越烈，最後引發了法國歷史上著名的「三亨利之戰」（War of the Three Henrys）。各方首領分別是國王亨利三世、吉斯公爵亨利和波旁家族亨利。法王亨利三世撤銷了和解的敕令；吉斯公爵亨利取得西班牙的支持，在南特重組天主教同盟；胡格諾教徒在波旁

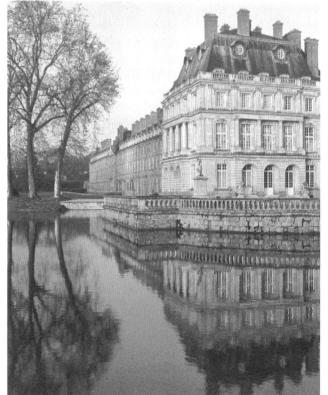

相較於凡爾賽的光華奪目，白牆籃頂的楓丹白露一份渾然天成的雍容韻味。

家族的那瓦爾國王亨利的旗幟下應戰，並得到英國和德意志新教諸侯的支持。
1589 年 8 月，亨利三世被刺身亡後，納瓦爾國王亨利自稱為法王亨利四世（Henry
IV）。但是，天主教派拒絕承認。亨利四世率軍取得多次勝利，逐漸取得戰爭
的主動權，1594 年 3 月 22 日，亨利四世率領軍隊進入巴黎。但不容忽視的力量
是，法國 90% 以上的人口都信奉天主教。為了取得合法的國王身份，亨利四世
竟改信奉天主教。

　　為了從法律上替法國的發展清除障礙，亨利四世頒佈了「永久性」的《南
特敕令》，宣佈天主教為法國國教；胡格諾教徒享有信仰新教的自由與權利；
在擔任國家公職方面，胡格諾教徒和天主教徒享有同等的權利。三十多年的胡
格諾戰爭從此結束。《南特敕令》被認為是歐洲基督教國家實行宗教寬容政策
的首要範例，對於打破天主教一統天下的局面有劃時代的意義。但後來路易
十四的倒行逆施卻是一
向宣揚「自由、平等、
博愛」的法國恥辱，難
怪人們把他的行為戲謔
的稱為「不乾淨的楓丹
白露」。

亨利四世是一位開明的法
國君主，他改信天主教的
舉動有利於國家統一和民
族和解。圖為亨利四世在
和孩子們玩耍的場景。

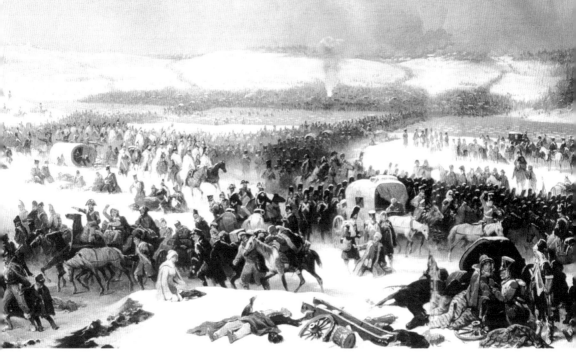

後續支援不足和惡劣的天候是法軍兵敗俄羅斯的主要原因。圖為法軍在冰天雪地中撤退的情景。

拿破崙的退位詔書

拿破崙一世（Napoleon I）是法蘭西帝國的締造者，卓越的軍事家，野心勃勃的政治家。他不但加強了法國的中央集權制度，而且發動對歐洲列強的戰爭，削弱歐洲封建制度的基礎。這位讓法國人津津樂道的帝國皇帝，一生與楓丹白露宮結下不解之緣。

1804 年 5 月，法國人民通過全民公決的方式，以壓倒優勢的多數擁護拿破崙作為法國的皇帝。7 月 15 日，盛大的登基慶典開始。拿破崙在浩浩蕩蕩的帝王儀仗隊的簇擁下出現在巴黎市民面前。拿破崙高坐在椅子上，大臣們圍坐在四周，氣氛莊嚴隆重。紅衣主教貝洛瓦做完彌撒之後，為拿破崙戴上了王冠，伴隨著「皇帝萬歲」的歡呼聲，拿破崙成了「法蘭西帝國人民的皇帝」，史稱拿破崙一世。

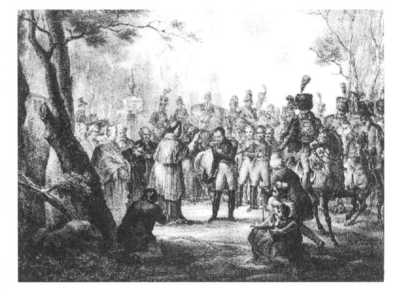

為了取得教會的支持，拿破崙派人勸誘教皇來法國為自己加冕。圖為拿破崙在迎候教皇前往楓丹白露宮的場面。

　　拿破崙登基以後，派人與教廷協商，勸誘教皇前來法國為自己加冕，了卻自己的心願。他自認應該像查理大帝一般，統治四方；但是，一千年前的查理大帝是在羅馬城接受教皇的加冕，而拿破崙則要求羅馬教皇親自到巴黎來為自己加冕。教皇庇護七世（Pius VII）獲悉此事後，極為氣憤和不安。然而，當時羅馬處在義大利北部和中部的拿破崙軍隊威脅下，經過審慎考慮之後，教皇決定同意拿破崙的要求，親赴巴黎。拿破崙下令，在教皇途經法國的路上，各地必須以最隆重的禮儀迎駕，而他自己則前往楓丹白露宮迎候「聖父」。

　　11月2日，庇護七世一行從羅馬出發前往巴黎。二十天後，教皇一行經過奈姆斯城，他們遵照安排在此停留一夜。次日清晨，教皇登上了早已靜候於此的馬車，在歡慶聲中駛向楓丹白露。天不湊巧，車子在陰冷的雨水中駛進一片樹林。這時，在林中寬闊的廣場上，拿破崙身著獵裝、在路口端坐在馬上迎候。年邁的教皇不顧舟車之頓，急步下車。此時的拿破崙仍然保持著皇帝的尊嚴，緩身下馬，走向前去，與庇護七世輕輕擁抱，寒暄著走向拿破崙已經安排好的御駕，隨後直奔楓丹白露。

　　車隊駛進宮後，教皇隨即被人引進皇太后宮中小住。次日，拿破崙和教皇談妥了加冕儀式的有關細節後，決定在巴黎聖母院舉行盛大的加冕儀式。12 月 2 日上午，加冕儀式開始前，教皇一行人先行進入聖母院，開始祈禱，靜候皇帝的到來。不一會兒，拿破崙在儀仗隊的簇擁下步入教堂。

　　當做完彌撒的教皇正準備將皇冠戴在拿破崙頭上的時候，讓他意想不到的是，迫不及待的拿破崙竟伸手接過皇冠，自己戴在頭上。接著，他又拿起一頂小皇冠戴在皇后的頭上，就這樣，拿破崙圓了自己的心願。

1814 年 4 月 20 日，在楓丹白露宮的白馬廣場上，拿破崙一一擁抱了追隨他十多年的禁衛軍。

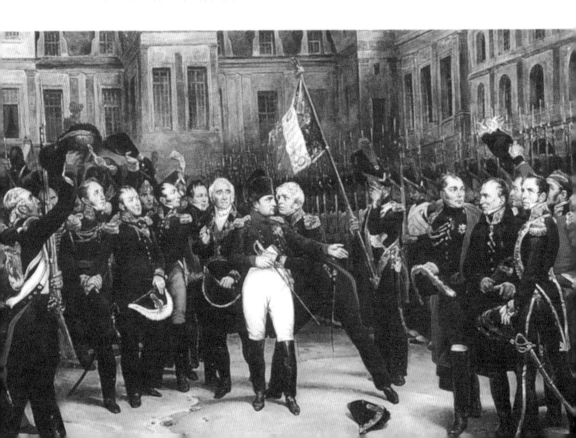

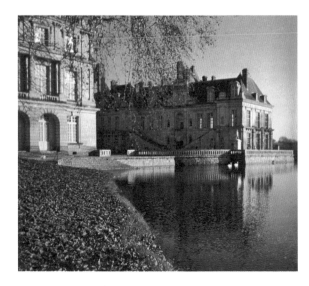

「鯉魚池」一景。

九年後，法國巴黎在俄普奧
聯軍的進攻下淪陷了，楓丹白露宮
成了拿破崙的指揮中心。為了奪回
失去的皇權，拿破崙決定藉由和聯
軍談判的時機，調度本土以外的部
隊回國，聽侯調遣以拯救巴黎。但
是，讓他氣惱的是，法國的參議院
已被聯軍控制，宣稱拿破崙已喪失
帝位，同時廢除過去所確立拿破崙
家族的繼承權。

大勢已去的拿破崙，不得不做出了一生中最為痛苦的決定──下詔退位。

厄爾巴島上的波托費拉約官邸威嚴而又莊重，卻難以承載拿破崙的雄心和夢想。

四月的楓丹白露莊嚴而肅穆。
曾經馳騁沙場、戰功顯赫的拿破崙
在他的將帥們面前，艱難地宣讀了
退位詔令：「為了國家的利益和帝
國法律，我願意退位，離開法國，
甚至獻出自己的生命。」11 日，
憔悴的拿破崙在聯軍已經準備好的
《楓丹白露條約》上簽下自己的名
字。條約規定：拿破崙皇帝及其家
族放棄對法蘭西帝國、義大利王國
和其他國家的一切主權和統治權；
拿破崙可以終身保留皇帝的稱號，
其家族成員保留親王的稱號；拿破
崙完全擁有厄爾巴（Elba）島的主
權以及所有權。

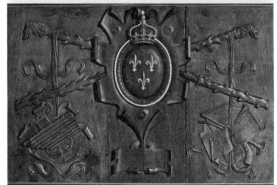

1814 年 4 月 20 日，在楓丹白
露宮的白馬廣場上，拿破崙與追隨
他十多年的禁衛軍們舉行了沉重的
告別儀式。他和戰士們一一擁抱，
吻別了旗手和軍旗後，邁著堅定的
步伐走出了他鍾愛的楓丹白露宮，
坐上在門口等候已久的馬車。車隊
在近衛軍「皇帝萬歲」的口號聲中
緩緩離去，駛向厄爾巴島。

楓丹白露宮裡的皇室圖騰。

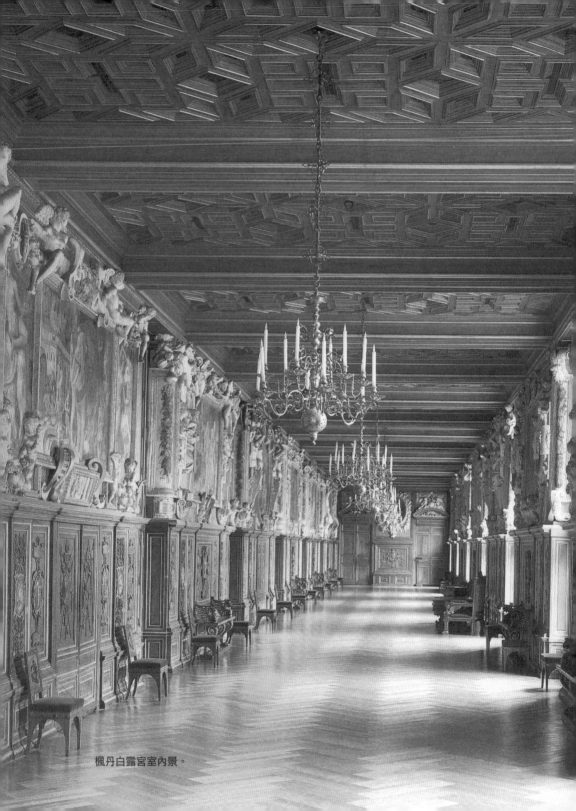

楓丹白露宮室內景。

關於楓丹白露宮的歷史大事

年代	關於楓丹白露宮	歷史大事記	文化與社會
1137 年	最早是由路易六世修建的城堡，供其打獵和休憩之用。	宋高宗為了要與金求和，派王倫出使金國。	
1169 年	路易六世擴建宮殿規模。		宋朝廷為紀念岳飛的忠貞愛國，在鄂州（今湖北武昌）為他建廟。
1526 年	法皇法蘭西斯一世在帕維亞一戰慘敗被俘，第二年被釋回法國後，成了他臥薪嚐膽的最佳避風港。	前一年，巴布爾建立莫臥兒帝國，首都設於德里。莫臥兒帝國在印度建立。匈牙利重回哈布斯堡版圖。	杜勒完成《四聖圖》。海‧博伊斯發表《蘇格蘭史》。馬羅發表《給友人萊‧雅梅的書簡》。
1530 年	法蘭西斯一世整建楓丹白露宮，並興建法蘭西斯一世迴廊。	因法西斯一世的贊助，布德建立「法國中學」。	安德烈亞‧德爾‧沙托逝世。
1685 年	10 月 18 日，路易十四簽署廢除南特赦令的法令，四天後在楓丹白露正式公佈。	法國取消南特詔令，導致大批胡格諾派教徒逃往外國。	韓德爾誕生。音樂之父巴哈誕生。牛頓發表《萬有引力》。
1804 年	拿破崙加冕典禮的前一晚，教皇庇護七世就歇息在楓丹白露宮。	拿破崙稱帝，是為法蘭西第一帝國。公布《拿破崙法典》。	俄國歌劇之父葛令卡誕生。渥茲華斯發表《坐於西敏橋上》。

1814 年	法國巴黎在俄普奧聯軍的進攻下淪陷,楓丹白露宮成了拿破崙的指揮中心。 四月,拿破崙在楓丹白露宮宣讀了退位詔令。	拿破崙被迫退位,並被放逐於地中海上的小島厄爾巴島,仍保有皇帝稱號。 路易十八成為法國國王,波旁王朝復辟。 維也納會議召開。 巴拉圭獨立。	前一年,華格納誕生。 法國巴比松派畫家米勒誕生。
1921 年	成立國家城堡博物館。	1921 年~1922 年召開華盛頓會議。 義大利法西斯黨成立。 外蒙古宣布獨立。 美國頒布移民法。 哈定就任美國第 29 屆總統。	法國作曲家聖桑逝世。 杜象發表眾多超現實主義作品。 胰島素發明成功。

愛麗舍宮
ELYSEE PALACE

頻繁更換主人的美麗禮物

當初是以伯爵府第來設計的愛麗舍宮，無論氣勢或奢華都難以與皇室宮殿相比擬，但卻引起路易十五的情婦蓬巴度侯爵夫人的注意。從此之後，在法國詭譎的政治中，愛麗舍宮不斷更換著主人，也靜觀著時局的改變。

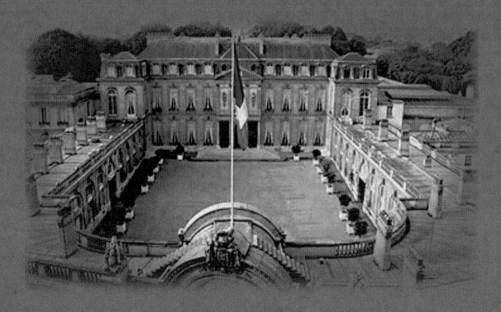

埃佛爾大廈

　　典雅的愛麗舍宮坐落在巴黎市中心——香榭麗舍大道的圓形交叉路口東北——是法蘭西輝煌的文化象徵。宮殿主體是一座由大石塊砌成的兩層樓，主宮左右對稱，兩翼是平臺，中間環抱庭院，大方得體。幽靜、秀麗的花園位於宮殿的後面。宮內金碧輝煌，晶瑩剔透，廳室牆上都用鍍金細木裝飾，可見當時主人的富有與品位。在牆上掛有著名的油畫作品和精緻的掛毯，十分好看。宮殿內還保有十七和十八世紀雕刻的鍍金傢俱和名貴的座鐘，儼然是一座藝術博物館。

　　愛麗舍宮所處的地權，最初為建築學家克洛德·摩勒所有，1718年，他將此地賣給埃佛爾伯爵亨利，並接受伯爵的委託，負責對這裡進行規劃設計。當時，正是法國封建社會的鼎盛時期，啟蒙運動已經開始，文化藝術的展現方式大多融合了感性奢華和理性智慧於一體。而摩勒本人也是集浪漫與古典於一身的建築學家，他的作品不僅蘊含了他的個人性格，也是當時藝術文化風格的寫照。1720年，伯爵對完工的建築非常滿意，並將其命名為埃佛爾大廈。由於埃佛爾大廈最初是按照一個伯爵的府第來設計的，無論氣勢或奢華都難以與皇室宮殿相比擬，但是，建築本身的設計風格以及所營造的清靜幽雅的氛圍，

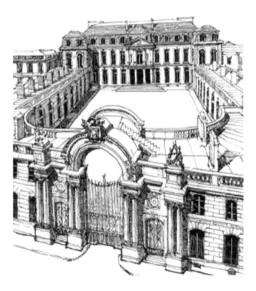

愛麗舍宮主殿左右對稱，中間環抱著庭院，規模不大，素以莊重、典雅著稱。

1718 年，埃佛爾伯爵買下了如今香榭麗舍大道的一塊地方，並委託克洛德‧摩勒做重新規劃設計。圖為埃佛爾伯爵亨利。

卻吸引了路易十五的情婦——蓬巴度侯爵夫人（Madame de Pompadour）的注意。

　　蓬巴度侯爵夫人本名叫珍妮‧安東奈特‧柏素，出生在一個中產階級紳士的家庭裡，母親是巴黎有名的美人。小珍妮興趣廣泛，尤其喜歡繪畫、音樂、文學、哲學等。另外，精緻細膩的瓷器對她也充滿著吸引力。良好的家庭教育，使小珍妮的童年生活豐富多彩。

　　珍妮長大之後，是個亭亭玉立、秀美可人的才女。她身體有點虛弱，但既浪漫而又多情。不過命運弄人，珍妮在嫁人後並不幸福，初為人母的她無法體會做母親的幸福，兩個女兒雙雙夭折。為了排解內心的鬱悶，珍妮參加了巴黎上層社會的沙龍聚會，她的多才多藝成了無可替代的優勢。她所主持的沙龍聚會迅速成為巴黎的時尚典範。巴黎的名流常以參加她的聚會為榮，也因此引起了法王路易十五（Louis XV，1710~1774）的注意。

　　路易十五雖缺乏治國的謀略，卻長得瀟灑英俊，性情也極為風流。集權勢

與風度於一身的路易十五，對珍妮具有強烈的吸引力，在一次路易十五特意舉行的宮廷宴會上，兩人相識並成為戀人。

為了使兩人的關係更為合理，路易十五冊封珍妮的丈夫為蓬巴度侯爵，珍妮也就成為蓬巴度侯爵夫人，從此凡爾賽宮成了侯爵夫人的另一個家。但是，凡爾賽宮畢竟有諸多不便，於是侯爵夫人就買下心儀已久的埃佛爾大廈。無論是舉辦沙龍聚會，還是與路易十五祕密約會都十分方便。侯爵夫人按照自己的風格和品味對大廈重新進行修整，名貴的藝術品，精美的珠寶、瓷器和壁畫成為必需的裝飾。值得一提的是，路易十五甚至動用國庫資金來滿足侯爵夫人的欲望。當時的埃佛爾大廈名副其實成了富奢之宮。

路易十五風流瀟灑，對異性具有強烈吸引力。　　憂鬱、浪漫而又多情的蓬巴度侯爵夫人。

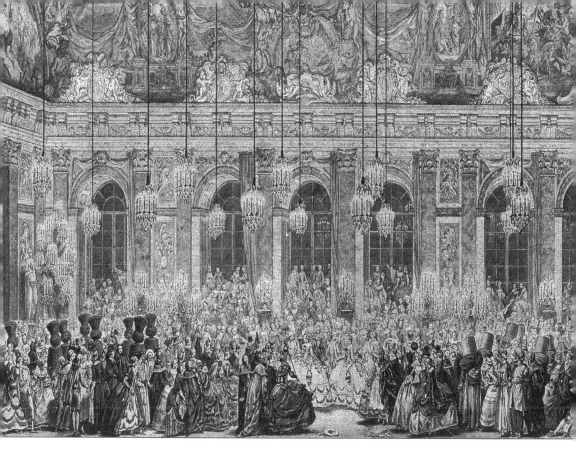

路易十五舉行化妝舞會的盛大場面，據說他在此和蓬巴度侯爵夫人相識。

　　由於蓬巴度侯爵夫人對藝術的偏愛和執著，吸引了當時在法國及歐洲有名望的畫家、音樂家、詩人和哲學家，其中包括伏爾泰、盧梭等人，間接推動了法國藝術的發展。侯爵夫人也時常贊助藝文演出，並由於她的特立獨行和桀驁不馴，使得一些當時極具爭議性的戲劇得以上演。不但促進了法國戲劇文化的蓬勃發展，也奠定了法國以文化來抵禦外來文化的基礎。

　　1764 年，蓬巴度侯爵夫人因病逝世。這位路易十五的「多才情婦」能夠使路易十五如此著迷，十多年癡情不改，可見其深厚的藝術涵養和迷人的女性魅力。之後，埃佛爾大廈歸路易十五所有，但是人去樓空的埃佛爾大廈對他已無意義，因此，1773 年路易十五把埃佛爾大廈賣給了金融家博讓。

不祥的政治婚姻

　　1786 年，屢戰屢敗、債臺高築的路易十六
（Louis XVI）動用稅款買回埃佛爾大廈，建築
師尼古拉斯‧本恩對大廈進行大規模的擴建，
對大廈內部進行裝修改造，使其成為當時巴黎
的「最佳居所」。第二年，路易十六將埃佛爾
大廈賣給了他的表妹波旁公爵夫人，埃佛爾大
廈從此改名為波旁大廈。波旁公爵夫人再次對
大廈進行裝修，由於公爵夫人的考量，將波旁
大廈裝修為「田園風格」，尤其是花園被重新
修整後，顯得更為開闊和安詳。美術館的一部

尼古拉斯‧本恩對埃佛爾大廈進行改
造，成為當時巴黎的「最佳居所」。

分也被公爵夫人改建成臥室，這裡曾經是拿破崙三世的藏書館。但是，這一切
改變並不能掩飾法國社會內部的矛盾，法國大革命的引爆早已箭在弦上。

　　　　　　　　　路易十六的妻子瑪麗‧安托瓦內
特出身於奧地利皇室，父親法蘭西斯
一世是神聖羅馬帝國的皇帝，母親是
奧地利女王瑪麗亞‧特蕾莎。1766 年，
這位十一歲的奧地利公主被許配給未
來的法王路易十六，其目的就是為了
結束奧、法兩國長年的戰爭。三年後，
當時的法王路易十五寫信給奧地利女
王特蕾莎，約定他的孫子和小公主的

波旁公爵夫人。

婚禮在來年舉行。1770 年，盛大的皇家婚禮的儀式上，身為母親的特蕾莎皇后內心卻高興不起來。母親的本能告訴她，小公主有可能會成為政治婚姻下的犧牲品，畢竟，年齡太小，閱歷不足，而且皇室生活早已使小公主變得任性無理。

　　遠嫁法國後，由於路易十六的無能，年幼的皇后不得不獨自處理許多宮中事務。由於缺乏經驗，做事不夠老練，瑪麗皇后因而得罪了不少人。而且，生性貪玩的她還經常變裝出宮，到歌劇院結交新朋友，於是皇后的私生活就成了巴黎街頭人們茶餘飯後的話題。甚至，瑪麗皇后腹中的孩子也被反對派污蔑為野種。對於宮廷內外的傳言，瑪麗皇后置若罔聞。由於賦稅太重，人民的生活艱苦，憤怒的人們企圖透過暴動趕走這位風評欠佳、狀似貪婪的奧地利人。當有人把巴黎人們因沒有麵包而準備暴動的消息告訴瑪麗皇后時，她竟然反問道，「他們為什麼不吃蛋糕？」皇后的無知由此可知。

1789 年法國大革命爆發，法王路易十六被送上斷頭臺。為了博取同情，他高喊：「我是清白的，我原諒我的敵人」。但是已於事無補，路易十六已讓法國人民感到徹底失望。隨著路易十六人頭落地，法國的君主專制宣告滅亡。隨後，瑪麗皇后也被送上斷頭臺。

　　革命勝利之後，國民議會發表了人權宣言，廢除階級制度。法國人民開始擁有言論、新聞和宗教的自由，並行使

瑪麗皇后的母親特蕾莎女皇，在瑪麗遠嫁法國後就察覺到，女兒即有可能成為政治婚姻下的犧牲品。

民主權利。在這場革命的洪流中，波旁大廈被沒收成為公產，取名「愛麗舍」，意思是「天國的樂土」，這個浪漫的法國名字從此被確立下來。

「變色龍」繆拉的政治謀算

　　隨著法國政治局勢的變化，愛麗舍宮也在不斷更換著主人。拿破崙加冕稱帝之後，愛麗舍宮被他的妹夫繆拉（Joachim Murat）買下，愛麗舍宮又重新恢復昔日的榮耀。新增加了大樓梯，原來的藝術品收藏室改成臥室，宴會廳則被安排在西側。一家之主繆拉和愛妻卡洛琳（Caroline）住在其中一棟獨立的建築內，

行刑前的瑪麗皇后曾被關押在這個監獄。

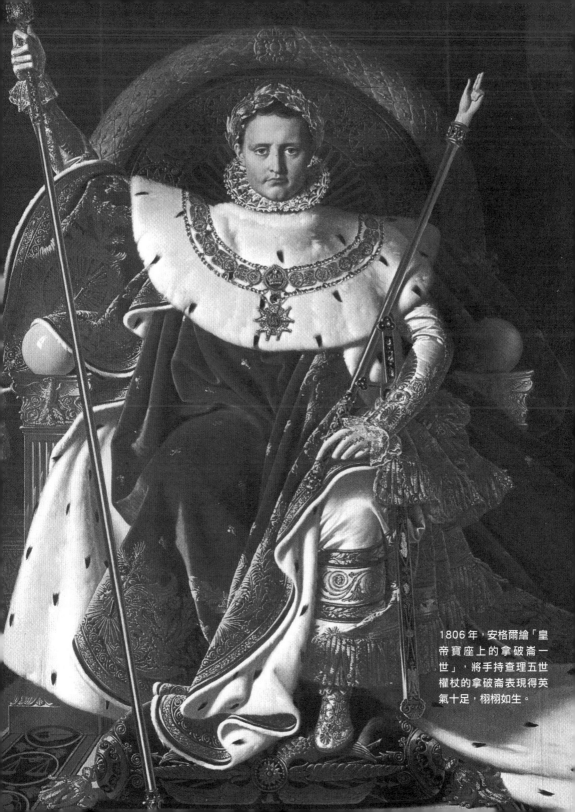

1806年，安格爾繪「皇帝寶座上的拿破崙一世」，將手持查理五世權杖的拿破崙表現得英氣十足，栩栩如生。

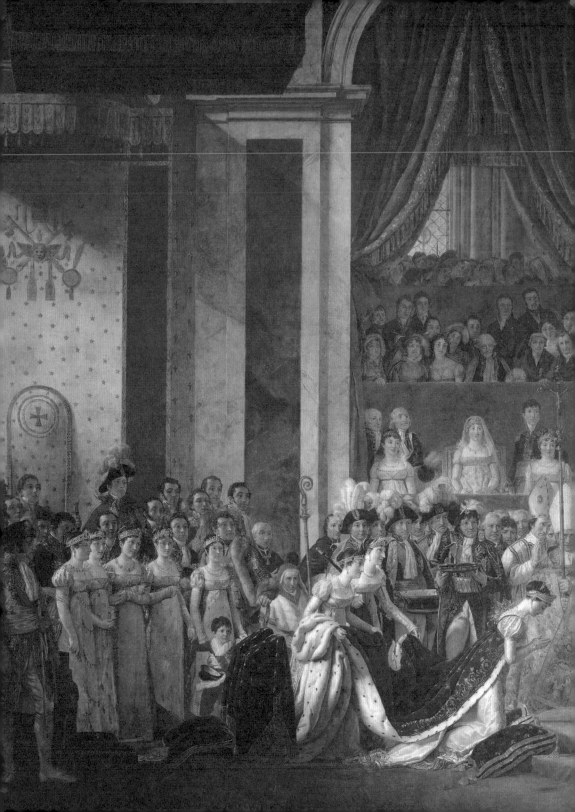

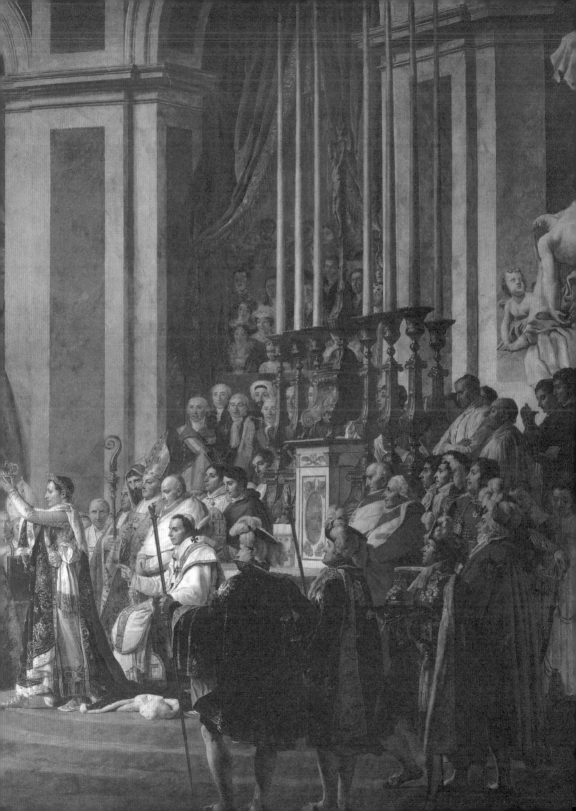

主樓的兩層供孩子使用，就這樣，愛麗舍宮成為了繆拉全家的幸福住所。後來，繆拉被拿破崙封為義大利那不勒斯國王，為了報答拿破崙的信任與厚愛，繆拉就把愛麗舍宮當作禮物送給了拿破崙。表面看來，繆拉是一個知恩圖報的「君子」，事實上卻是一個難以察覺的「變色龍」。

身材勻稱、舉止文雅的繆拉出生在一個並不富裕的農家。他曾作過牧師，二十歲時加入法國輕騎兵，逐漸得到拿破崙的器重。1795 年 10 月，拿破崙命繆拉攜帶四十發大炮趕赴

在拿破崙稱帝後不久，繆拉將全家移居至愛麗舍宮。

巴黎，平息保皇黨的暴動，繆拉不但及時趕到，並且果斷地將叛軍擊退。他的出色表現引起拿破崙的注意，隨即被提拔為副官，和拿破崙一同參加 1796 年至 1797 年的義大利戰役，繆拉在此被任命為騎兵指揮員。由於他指揮得當，作戰有方，拿破崙曾評價說：「在戰場上他指揮的二十個人抵得過敵人一個團」。四年後，在埃及的阿布基爾城堡之戰中，繆拉率軍攻城，親手擄獲土耳其司令。返回法國之後參與「霧月政變」。這一連串的行為贏得了拿破崙的讚賞與信任。1800 年 1 月，拿破崙將自己最小的妹妹卡洛琳許配給繆拉，從此他的運勢扶搖直上。

　　隨著拿破崙帝國霸業的衰微，繆拉的本性漸漸顯露。1812 年，拿破崙率領五十萬大軍遠征俄羅斯，直搗莫斯科城。進軍途中，俄國嚴寒的天氣和當地民軍的反抗阻止了法軍的前進。年底，法軍抵達莫羅帝諾以後，拿破崙開始為回國做準備。但是，在軍事指揮權的問題上，拿破崙卻斟酌再三。他的部下科蘭古（Caulaincourt）認為繆拉雖然英勇善戰，但缺乏堅強的個性，目光短淺，紀律性不強且存有私心，因此主張任命歐仁親王擔任統帥，更何況俄羅斯戰場上的軍隊急需整合，以重建軍隊信心。

　　不過，拿破崙並沒有聽取科蘭古的建議，因為在拿破崙看來，繆拉的職位和軍銜不可能使他聽命於歐仁，如果將權力交給歐仁，繆拉必會離開軍隊，擾亂軍心。隨後，拿破崙召集高級將領開會，宣佈了自己回國的決定，以組織 30 萬新軍來對付反法盟軍的更大進攻，並嚴格要求保密，以免影響軍隊士氣。同時任命繆拉元帥擔任總指揮。當天夜裡，拿破崙一行人坐上雪橇，祕密返國。留守俄羅斯的法軍，在繆拉的指揮下繼續抵抗，但在戰略要地維爾納失守之後，

法軍變成了驚弓之鳥，潰不成軍。身為軍隊統帥的繆拉見此情景，臨陣脫逃，偽裝溜回他的王國——那不勒斯。拿破崙獲悉此事之後，氣憤地說：「在戰場上，當他面對敵人的時候是最勇敢的人，這是無人能比的，但除此之外他卻是個蠢夫。」

　　接下來的萊比錫戰役（Battle of Leipzig），似乎更能證明繆拉的本性。1813 年，歐洲第六次反法同盟成立，拿

繆拉的妻子和孩子們。

1796 年至 1797 年的義大利戰役中，繆拉被任命為騎兵指揮員。

拿破崙考慮再三後，把軍隊的指揮權交給了繆拉。圖為莫羅帝諾戰役中繆拉（較高處）正在對屬下面授機宜。

破崙率四十萬大軍應戰。十月，史稱「民族會戰」的萊比錫大戰開始了，聯軍在炮火的掩護下，逐漸向萊比錫逼近。拿破崙親自督戰，繆拉揮刀衝鋒在前，但是，法軍由於步兵不濟，被迫放棄了一部分已經占領的陣營。法軍開始漸漸失去戰爭的主控權，拿破崙率領殘兵敗將且戰且退。就在這關鍵時刻，繆拉居然向拿破崙提出要回去那不勒斯的想法，失望至極的拿破崙麻木地接受繆拉的辭行，率領殘軍繼續戰鬥。

萊比錫戰役失敗後，各附庸國及諸小邦乘機起義，企圖擺脫法國控制，拿破崙陷入四面楚歌的窘境，他的精神支柱開始倒塌。拿破崙的兄弟、西班牙國王約瑟夫被趕出了伊比利亞半島；他的弟

弟、威斯特法利亞國王熱魯也從卡塞爾出走。更讓拿破崙心寒的是跟隨他南征
北戰多年的妹夫、那不勒斯國王繆拉也背叛了他。繆拉為了確保自己在那不勒
斯的王位，早已與盟國祕密聯繫並和英國政府達成協議：盟國可以確保繆拉在
那不勒斯王國的利益，前提是繆拉必須與拿破崙做切割。透過協定，盟國達到
瓦解法軍的目的。

　　拿破崙得到繆拉叛變的消息以後，沮喪的說：「不，這不可能。我把妹妹
嫁給了他，並賜給他王位，他怎麼會背叛我呢！」但是，事實的確如此。拿破

1814 年 3 月 31 日，反法同盟在沙皇亞歷山大的率領下進入巴黎。

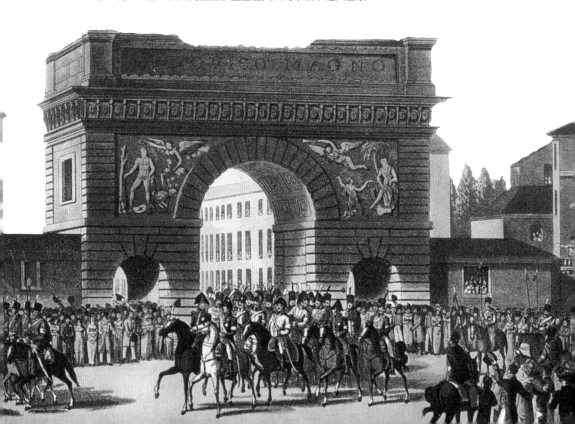

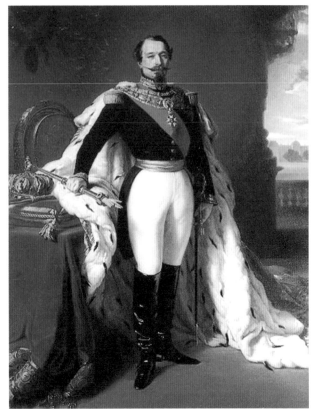

1848 年的法國二月革命的勝利，把路易‧波拿巴被推到歷史的舞臺。

崙退位後，繆拉並沒有得到盟國的信任，之後被奧地利軍隊打成階下囚。

愛麗舍宮，這個看似「知恩圖報」的禮物，最後卻淪為變色龍圖利的工具。

百年總統居所

路易十八（Louis XVIII）政權復辟後，於 1820 年將愛麗舍宮占為己有，並用來招待蒞臨巴黎的外國政要。但是隨著法國資產階級大革命的爆發，愛麗舍宮又有了新的主人，即拿破崙一世的侄子，史稱拿破崙三世的路易‧波拿巴。

1848 年 2 月 22 日，法國二月革命的勝利促使資產階級組成臨時政府，而他們對勞動階級的恐懼，給了路易一個機會。對他們而言，法國需要一個像拿破崙一樣的強悍人物來維護自己的利益，於是路易被推上歷史前方的舞臺。

路易當選總統後強迫國民大會通過決議，讓他搬進愛麗舍宮居住。因為對路易而言，既然拿破崙是在此退位，他就應該在此繼續帶領法國人民重獲輝煌。在路易入住愛麗舍宮期間，花園是對民眾開放的。

1852 年 12 月，經過一段獨裁的統治時期後，狂妄的路易發動政變，解散立法議會，逮捕一切反對他的議員。爾後又以暴力鎮壓巴黎民眾，並透過公民投票和政變當上皇帝，號稱拿破崙三世。於是，愛麗舍宮被改為皇宮，成為集權與專制的象徵。

1852 年，拿破崙三世搬進土伊勒里宮，皇后歐仁妮（Eugenie）則仍然住在愛麗舍宮內。拿破崙三世命令建築師傑斯甫・尤金・勒瓦塞特對愛麗舍宮進行改造，現在的愛麗舍宮，就是 1867 年改建完成後的樣子，呈現更為多元和包容的面貌。當年拿破崙三世在此接待了俄國沙皇亞歷山大二世，奧地利君主腓特烈和土耳其蘇丹鄂圖曼。

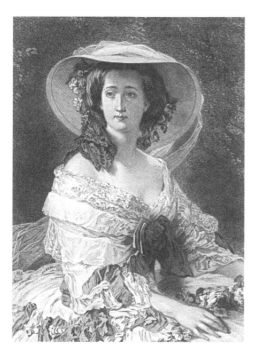

為了重振拿破崙一世的雄風，樹立自己的威望，拿破崙三世決定走向軍事強國之路，侵略和擴張是他的首要目標。為了擊敗英國，控制全球海上航路，他大力支持建設蘇伊士運河和巴拿巴運河，結果替法國人民背上沉重的財政負擔。在亞洲，1856 年拿破崙三世與英國發動對中國第二次的鴉片戰爭，大肆掠奪。匯集中外建築藝術於一身的圓明園，被英法聯軍的粗魯破壞、付之一炬。

1852 年，拿破崙三世搬進了土伊勒里宮，皇后則仍住在愛麗舍宮。圖中為皇后歐仁妮。

1870 年法國在色當戰役中敗給了普魯士，拿破崙三世流亡英國。在巴黎公社的運動中，愛麗舍宮成為運動的指揮中心，因而倖免於難。1873 年 5 月，麥克馬洪伯爵（Mac-Mahon）當選法國總統，不到一年就把全家搬進了愛麗舍宮，從此，愛麗舍宮成為法國歷屆總統的居所，默默聆聽法國歷史前進的腳步聲。

法國的時尚推手們

太陽王路易十四統治法國前後達七十二年之久，是世界上執政時間最長的君主之一。他不僅締造了法國封建史上最鼎盛的時期，同時也因為他在宮廷裡掀起了一股奢華之風，並把這股風氣吹遍了整個法國大地，成就了法國的時尚霸主地位。

當鞋匠第一次將高跟鞋送到路易十四面前時，國王露出了久違的笑容，他興奮地穿上高跟鞋，在地上來回地走著，感覺自己長高了不少，似乎更具自信與權威。

據傳身高僅 156 公分的路易十四，不僅衣著光鮮，喜歡戴蓬鬆的假髮，還熱衷於穿著絲襪與高跟鞋。有人把他叫作「穿著高跟鞋離開世界的國王」。他非常講究戲劇性的儀式感，藉以突顯他的威望與尊貴。從以恢宏奢華而舉世聞名的凡爾賽宮，到富麗堂皇的宮殿裡沒日沒夜極盡奢華的宴會，便可以想像，他們的穿著是多麼的華麗，當時引領法國時尚風潮的，非路易十四莫屬。

據說當鞋匠第一次將高跟鞋送到國王面前時，路易十四露出久違的笑容，他興奮地穿上高跟鞋，在地上來回地走著，感覺自己長高了不少，似乎更具自信與權威，路易十四還命鞋匠把鞋子的跟部漆成紅色，以顯示自

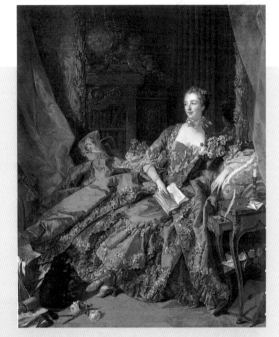

龐巴杜侯爵夫人有著豐富的
文學素養和無人能及的藝術
審美觀。當時由她主持的文
藝沙龍，更是藝文界天才們
的匯聚之所，引領著法國的
文化與時尚潮流。

己尊貴的身份。從此，
高跟鞋成了時尚的表
徵。

　　到了十八世紀的
法國，出現在肖像畫裡
最多的人物，應該就是著名的美男子路易十五、路易十六的皇后瑪麗和蓬
巴度侯爵夫人。當時是一個和平而且經濟蓬勃發展的年代，豐富的生活情
趣讓洛可可文化呈現出優美、凝煉、精緻、優雅的貴族氣息。蓬巴度侯爵
夫人是國王路易十五公開的情人，也是當時最具有人氣、最漂亮的女性，
許多當時著名的畫家都曾經為她繪製過肖像畫。

　　除了優雅端莊之外，蓬巴度侯爵夫人更是一個熱愛讀書的人，從她死
後的財產清單裡，除了有數量眾多的寶石衣飾之外，同時也有多達 3525
冊的豐富藏書，從這些書上我們可以看出她經常翻閱的痕跡。有趣的是，
這些書並非是女性喜歡閱讀的故事書或小說，而是詩歌、哲學、歷史、傳
記和語法類型的書籍。大多數的人都認為她之所以擁有能夠支配皇權的力
量，是因為她突出的美貌，但與其說是因為她的容貌，還不如說是因為她
有著豐富的文學素養和無人能及的藝術審美觀。當時由她主持的文藝沙

龍，更是藝文界天才們的匯聚之所，引領著法國的文化與時尚潮流。

　　到了十九世紀拿破崙三世時期，這位法國的第二任皇帝非常喜歡以往法國王室的奢華感，於是將盛大華麗的宴會形式直接帶進的政治場。為了要幫助丈夫達到這樣的目的，美麗的皇后歐仁妮扮演著非常重要的推手角色。皇后為了出席夜夜笙歌、極盡奢華的各種宴會，即使是新做的衣服，也絕對不會穿第二次。影響所及，皇后周圍的貴婦們也不斷地在訂製新衣服。

拿破崙三世時期，歐仁妮皇后不僅是當時時尚的領導者，更是成就巴黎成為時尚之都的重要推手。

　　這些令人眼花繚亂的衣服，不僅有宴會時穿著的，還細分為早晨穿的、散步穿的、下午穿的、晚餐時穿的、晚宴時穿的，而這個時代的貴婦們，每做一件事就要換一件衣服才夠時尚。此外與服裝搭配的帽子、手套、披肩、珠寶首飾等等，也同樣的花樣繁多、價值不菲。

　　當時皇后御用的設計師沃斯，就在這個時期（1857 年），在巴黎創設了他的高級訂製服裝店，這是世界上第一家高級訂製服裝店。專門應付那些從歐洲各地的宮廷，如雪片般飛來的高級服飾訂單。渥斯的服裝有多華麗、精緻，從肖像畫作品中就能窺其盛況。歐仁妮皇后不僅是當時時尚的領導者，更是成就巴黎成為時尚之都的重要推手。

關於凡爾賽宮的歷史大事

年代	關於凡爾賽宮	歷史大事記	文化與社會
1718 年	建築學家克洛德‧摩勒所有將此地賣給埃佛爾伯爵亨利，並接受伯爵的委託，對這裡進行規劃設計。	第二次奧土戰爭結束。東普魯士廢除農奴制度。	前一年，韓德爾發表《水上音樂》。
1720 年	原建築裝修落成，並被命名為埃佛爾大廈。	次年，瑞典與俄羅斯簽訂尼斯塔特條約，瑞典割讓立窩尼亞、愛沙尼亞、卡累利河等地予俄羅斯。自此瑞典昔日在北歐的霸權為俄國所取代。	法國啟蒙運動開始。畫家華鐸完成《巴黎審判》、《捷爾桑店鋪招牌》。
1753 年	蓬巴杜侯爵夫人買下了這座大廈。	墨西哥獨立之父依達爾戈誕生。	前一年，百科全書開始出版。

1773 年	路易十五把埃佛爾大廈賣給了金融家博讓。幾經換手後成為波旁公爵夫人的資產，並改名為波旁大廈。	發生波士頓茶葉事件。	克勒布斯達克完成《彌賽亞》。
1793 年	法國大革命爆發後，這座大廈被沒收為公共財產，改名為愛麗舍宮。	俄羅斯和普魯士第二次瓜分波蘭，俄羅斯取得西烏克蘭和立陶宛大部分地區，普魯士取得大波蘭和但澤。	義大利畫家瓜第逝世。
1805 年	拿破崙的妹夫繆拉買下了愛麗舍宮，三年後，他被封為義大利那不勒斯國王，便把這座宮殿送給拿破崙，成了他的宮殿。	次年，拿破崙撤銷神聖羅馬帝國，將德意志地區改組為萊因邦聯。並公布柏林詔令，以大陸體系封鎖英國。	席勒逝世。 安徒生誕生。 貝多芬歌劇《費德里奧》首演。 清朝宰相劉墉(劉羅鍋)逝世。
1815 年	拿破崙一世滑鐵盧戰役大敗之後曾在此簽訂降書遜位。	拿破崙從厄爾巴島返回法國，路易十八逃亡。但旋即又被第七次反法同盟擊敗，史稱百日王朝。 拿破崙被放逐於大西洋的聖赫勒拿島。 波蘭再度被瓜分，由俄羅斯皇帝兼任波蘭國王。	前一年，畫家安格爾逝世。 雪萊發表《阿拉斯特》。
1816 年	路易十八把愛麗舍宮送給他的侄子貝里公爵，就是後來的法國國王查理十世的兒子。	阿根廷脫離西班牙獨立。 倫敦發生暴動。 次年，智利獨立。	英國小說家夏綠蒂·白朗蒂誕生。
1820 年	查理十世遇刺身亡，宮殿二十多年無人居住。	中國清朝嘉慶帝去世，道光帝繼位。 葡萄牙發生革命。	拉馬丁發表《沉思集》。

		西西里爆發革命。	
		美國加州發現金礦，引發掏金熱。	義大利作曲家董尼才悌逝世。
		馬克思和恩格斯共同發表共產黨宣言。	華格納發表歌劇《羅恩格林》。
1848 年	法蘭西第二共和國決定將愛麗舍宮作為共和國總統的官邸。但不久之後，愛麗舍宮又變成外國國王居住的賓館；英國維多利亞女王、俄國沙皇亞歷山大二世等都作為國賓在此下榻。	法國二月革命爆發、國王路易腓力被迫退位，成立法蘭西第二共和國。	喬治桑出版《小法岱特》。
		匈牙利及捷克人民起義。梅特涅的倒台。	杜米埃出版《共和國》。
		瑞士改行聯邦制，各州合併為聯邦制國家，稱瑞士邦聯。	麥考利出版《英國史》。
		路易·拿破崙繼任法國總統。	
1873 年	法蘭西第三共和國宣佈愛麗舍宮正式成為共和國總統官邸。第二次世界大戰中，巴黎陷落，維希政府廢除了總統職務，愛麗舍宮一度沒落。	西班牙第一共和建立。	凡爾納發表《環遊世界八十天》。
			巴枯寧發表《國家與無政府主義》。
1947 年	法蘭西第四共和國總統歐里奧勒入主之後，愛麗舍宮重新恢復生機。迄今，愛麗舍宮一直是法國的總統府。	臺灣發生二二八事件。	畫家波納爾逝世。
		英國公佈蒙巴頓方案，確立印巴分治。	福特汽車創辦人亨利·福特去世。
		印度和巴基斯坦獨立；第一次印巴戰爭開打。	德國物理學家普朗克逝世。
		克什米爾戰爭爆發。	首顆電晶體問世。
		次年，聯合國發表世界人權宣言。	

克諾索斯宮
KNOSSOS PALACE

未知文明的宮殿傳奇

歐洲三千年來最古老的御座、高水準的繪畫、泥板上的未知文字……一個符號，牽引出一條未知文明的線索。從神話傳說到強盛的國家發展，克諾索斯宮讓人們認識米諾斯文化，甚至可以追溯至歐洲歷史的源頭。

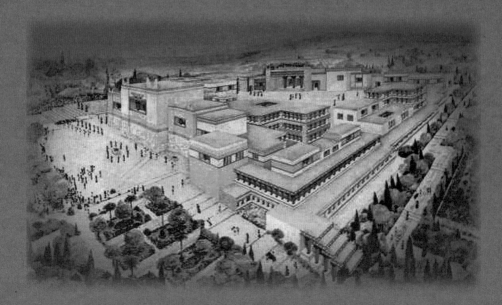

發現新文明遺址

1883 年，考古學家亞瑟‧伊文斯（Arthur Evans，1851~1941）去探望他的夥伴、特洛伊與邁錫尼文明的發現者——謝里曼（Heinrich Schliemann，1822~1890）。茶餘飯後，謝里曼得意地向伊文斯展示他在邁錫尼最新發現的文物。但是，生性敏銳的伊文斯直覺發現那些石雕上的許多符號和圖案，似乎不是邁錫尼文化和希臘文化，反倒有點像是埃及的象形文字。而那些罈罐上的符號，更是深不可測，十分神祕。伊文斯進一步觀察後認為，這些印石上的圖騰，傳遞出或許比邁錫尼文明更早，甚至極有可能是一個未知文化的線索。他大膽推測，這些符號標誌出歐洲文字的源頭。這些疑惑引起伊文斯對克里特島考古的興趣，從而揭開世界上最久遠的宮殿——克諾索斯的神祕面紗。

1851 年伊文斯出生於英國的一個小村莊。父親是當地一個有名的造紙商，家庭環境優沃。伊文斯從小就接觸到許多珍奇的古文物，並收集了許多有價值的古董。青年時代伊文斯在英格蘭的牛津大學和德國的哥廷根大學讀書。畢業以後，他前往東歐旅行並在那裡結婚成家。後來回到英國，擔任牛津大學阿什莫爾藝術和考古學博物館（Ashmolean Museum of Art and Archaeology）的館長。

在他擔任館長的二十五年裡，伊文斯憑著他的專業以及對考古學的熱情，為阿什莫爾博物館贏得美譽，成為世界級博物館的典範。但是，對伊文斯而言，刺激冒險的實地考古遠比坐在辦公室裡更能實現他的人生價值，於是他就帶著對謝里曼家中文物的疑問，上路了。

幾年之後，伊文斯的足跡踏遍地中海東部，搜集了大量類似的印石。幸運的是，來自雅典、開羅的商人告訴他，這些印石是從遙遠的克里特島來的。

考古學家伊文思。

商人們的提示一下子解開伊文斯心中困惑已久的結。他知道在克里特島北邊海岸附近有一個大型宮殿遺址——克諾索斯宮。但是，人們普遍認為那只是一個美麗的傳說而已，更沒有人知道地底下會藏著克諾索斯的祕密。伊文斯因此決定親自到克里特島去探個究竟。

　　1894 年，伊文斯第一次來到了克里特島，他吃驚地發現商店裡擺滿各式各樣的古代雕刻印石，就連農人脖子上的裝飾也是這樣的古刻印石。為了更方便研究，他決定斥鉅資買下這片土地。1900 年，伊文斯拿到了克諾索斯宮遺址的所有權，雇請當地人開始了挖掘工作。

　　開挖的第一天，首先發掘一道長長的走廊，通往一排儲藏室。每間儲藏室都放有盛裝油類的瓷罈和一些藝術品。第二天，發現一堵有壁畫的牆，和畫有圖案的石膏作品，雖然這些作品年代久遠、深埋地下已經褪色和磨損，但仍然可以辨認並想像其原貌。第四天，他挖掘出御座之室，裡面豎立著米諾斯王的寶座——歐洲三千年來最古老的御座和其他文物。第五天，他們發現一片埋滿石器的遺址，文物古董堆積如山：數百枚雕刻印石、花瓶、陶罐和泥板。驚喜之餘，伊文斯推斷：米諾斯文明的全盛時期至少可以追溯到邁錫尼時期之前。

　　泥板上面刻著兩種未知文字：伊文斯稱它們為「直線 A」與「直線 B」，因

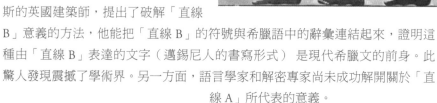

克諾索斯宮壁畫，圖為參加慶典隊伍中的一景。

為這些文字都是由直線構成的。他認為「直線A」是米諾斯語言的書寫形式，而「直線B」是邁錫尼語言的書寫形式。他花了數十年時間，試圖譯出這些文字所代表的含義，卻沒有成功。

　　1952年，一位叫邁克爾‧文突斯的英國建築師，提出了破解「直線B」意義的方法，他能把「直線B」的符號與希臘語中的辭彙連結起來，證明這種由「直線B」表達的文字（邁錫尼人的書寫形式）是現代希臘文的前身。此驚人發現震撼了學術界。另一方面，語言學家和解密專家尚未成功解開關於「直線A」所代表的意義。

　　在出土的另一組壁畫中，是一幅真人大小、擁有一頭黑髮、優雅地纏著白色條紋腰布的人像。伊文斯曾在埃及見過類似的圖畫，埃及人把這種造型的人稱為「島人」。伊文斯確信，「島人」與克諾索斯王宮的建造者有關聯。

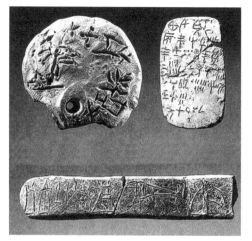

刻有邁錫尼線形文字B的書板。這是希臘文字最古老的形式，主要用來登記宮廷的財物以及倉庫的物品。

　　隨著考古工作的進行，克諾索斯宮的原貌被顯現出來。宮殿總面積二萬二千多平方公尺。坐落在凱夫拉山麓，主體為兩層建築，低坡地的東宮是四層樓，共擁有一千七百多間大小宮室。支撐屋面的立柱都用整棵大圓木刨光而成，上下等粗，極為整齊協調。一千四百平方公尺的長方形中央庭院，將東宮和西宮連為一體，各個建築物以長廊、門廳、走道、階梯連接。國王寶殿、御寢、后妃居室、寶物庫、亭閣等，錯落有序，神祕又詭奇。

　　1901 年，伊文斯又發現中央庭院一側的樓梯間內，有許多描寫當時宗教和民間生活情景的壁畫，以及由象牙、銀、金、水晶石嵌合而成的遊戲板。伊文

克諾索斯宮遺址。

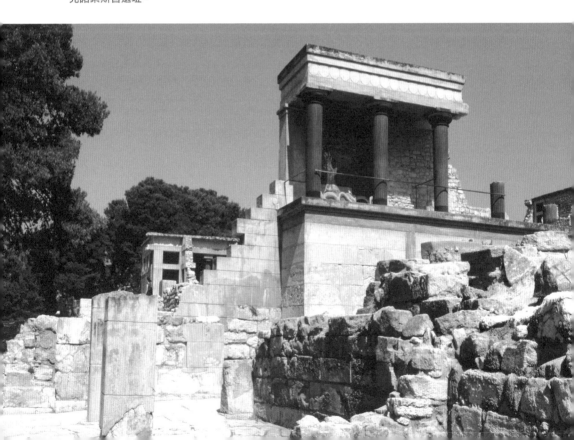

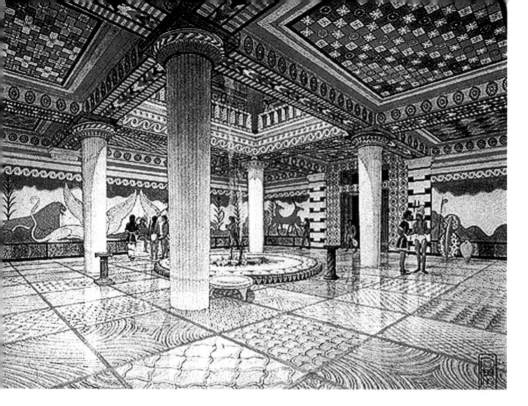

王座廳室是克諾索斯宮中最大、最奢華的房間，它象徵著統治者至高無上的權力。

斯認為這個遊戲板是他在克諾索斯遺址中，所發現到最有價值的單件工藝品。

伊文斯在克諾索斯宮遺址前後工作了三十年，獲得大量珍貴文物。1911 年，伊文斯因其在考古學上的重大貢獻獲頒爵士爵位。

吃人的米諾牛傳說

克里特島是位於地中海東部極為狹長的島嶼，它在古希臘文明中具有重要地位，是一個充滿詭祕色彩之地。隨著克諾索斯宮的發現，更增添克里特島的神祕氣息。荷馬在《奧德賽》中對克里特島曾有過這樣的描述：

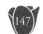
　　「在暗藍色大海的遠方，有一個島嶼名叫克里特。可愛而富饒土地的四周，拍打著陣陣的巨浪。島上有九十個人口稠密的城市。其中之一就是克諾索斯。米諾斯王（King Minos）掌管大權。」

　　可見，神祕的克里特島不僅是克諾索斯宮的發源地，更孕育了強大的米諾斯文明（Minoan civilization）。米諾斯王是米諾斯文明的一代明君，但由於性格倔強，因而造成了米諾牛的悲劇。

　　傳說宙斯與他的情人歐羅巴（Europa）所生的米諾斯王，是一位精明強悍的君主。他不但建立強大的海軍，稱霸愛琴海，並建立起規模宏偉的宮殿——克

克諾塞斯宮復原圖。宮殿總面積達到兩萬多平方公尺，各個建築物之間以長廊、門廳、走道和階梯連接。

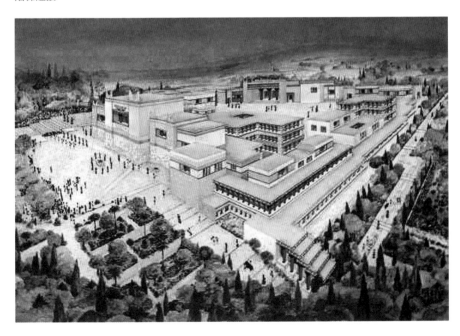

諾索斯宮，成為國家強盛的標誌，也是造就克里特文明的重要部分。

歐羅巴是腓尼基國王阿革諾耳（Agenor）的女兒，深居簡出的宮廷生活培養出她良善的性格。一天深夜她做了一個荒誕的夢：亞洲大陸和對面的歐洲大陸突然變成兩個兇惡的女人，她們企圖想將歐羅巴占為己有，激烈地爭鬥著。突然，其中一個女人又變得非常和善，而另一位卻非常陌生。夢中的歐羅巴面對此景，束手無策。和善的女人溫柔又熱情地告訴歐羅巴說，她就是歐羅巴的母親；而陌生女人卻像強盜般抓住她的胳膊，要帶她去見宙斯。僵持不下的時候，歐羅巴被驚醒了。嚇出了一身冷汗的歐羅巴，回想起這個噩夢覺得驚訝的是，帶她去見宙斯的不是陌生的婦女，竟是一頭「公牛」。

第二天清晨，歐羅巴和姑娘們一起在花園裡嬉戲，昨夜的夢境很快就被她拋到腦後。她穿著一件火神赫菲斯托斯（Hephaestus）為她製作的長襟衣裙，模樣楚楚動人。同伴們歡樂地奔向海邊的草地，依稀點綴在草地上的鮮花，怒放

歐羅巴被公牛所吸引，大膽地爬上牛背。

爭豔，格外芬芳。一時間，姑娘們散
去採摘花朵，歐羅巴也很快地找到她
要的花，她雙手高高舉起一束火紅的
玫瑰，就像一尊愛情女神。隨後，她
們圍坐在草地上，編織花環。為了感
謝草地仙子，她們把花環掛在翠綠的
樹枝上獻給她。

　　年輕貌美的歐羅巴深深地打動克里特島的主人——宙斯的心，可是，他害
怕妒嫉成性的妻子赫拉會發怒，又擔心自己難以感動這位純潔的姑娘。於是他
想出了一個辦法，將自己變成一頭體壯高貴而華麗的公牛。為了萬無一失，宙
斯還吩咐兒子赫耳墨斯（Hermes）把在山坡上吃草的牲口趕到海邊的草地去。
赫耳墨斯立刻按照父親指示做，於是變成公牛的宙斯混在國王的牛群裡，等候
歐羅巴的到來。

　　草地上牛群慢慢散開，神情專注的吃草，宙斯化身的「大公牛」卻無心吃草，
一心只想著如何可以靠近歐羅巴。為了引起她的注意，這頭與眾不同的公牛既
漂亮又溫順。歐羅巴和姑娘們馬上被公牛的姿態所吸引，大膽地用手溫柔輕撫
油光閃閃的牛背。公牛似乎很通人性，依偎在歐羅巴身旁。看到公牛馴服的樣
子，歐羅巴不再害怕，並把手中的花束送到公牛嘴邊。公牛趁勢舔舐鮮花和姑
娘的手，而歐羅巴愈來愈喜歡這頭漂亮的公牛，竟然不經意地在牛的前額上輕
輕一吻。公牛高興地搖著尾巴，溫順地躺倒在歐羅巴的腳邊。歐羅巴索性爬上
牛背，還把同伴們編織的花環掛在牛角上。此時公牛從地上緩慢爬起，帶著滿
心歡喜的歐羅巴緩步前行。過了不久，公牛馱著歐羅巴走出草地，這時，公牛
像脫韁的野馬般開始狂奔。當歐羅巴反應過來時，公牛已經縱身跳進了大海。

　　歐羅巴一邊用手緊緊地抓著牛角，一邊大聲呼喊著女伴們的名字，可是風

藝術家以宙斯和歐羅巴的愛情故事為創作素材。圖畫中公牛姿態優雅平穩地游向了大海深處，歐羅巴則用手緊緊地抓著牛角。

浪聲掩蓋了她的聲音。公牛姿態優雅老練，平穩地游向大海深處。傍晚時分，他們來到了一個「陌生的島嶼」——克里特島。驚詫恐懼的歐羅巴從牛背上跳下來，眼淚望著海的另一端，突然，漂亮健美的公牛變成了一個俊逸的美男子。男子單腳跪地，輕輕地抓著她的手，說明事情的來龍去脈，並向歐羅巴表達愛慕之情。歐羅巴被宙斯的行為所感動，就答應了他的請求。為了紀念這段浪漫的感情，宙斯把歐羅巴曾經生活過的地方稱作歐羅巴洲，也就是現在的歐洲大陸。

　　婚後的歐羅巴為宙斯生了三個聰明可愛的兒子，米諾斯則是三個兒子當中成就最高的一位。米諾斯當政時期，克里特島成為非常強盛的王國。當時，首

都位於島上北岸的克諾索斯，米諾斯王及其大臣們就是居住在克諾索斯宮內，為全國政治權力的中心。此外，宮殿也是宗教和經濟中心，國王直接掌管著全國的生產和貿易。

宙斯為了保護歐羅巴，躲避赫拉的加害，宙斯曾將歐羅巴變為牝牛。因此，他們的兒子米諾斯出於對母親的尊重，從不用牛來祭祀神祇，但是他的這一舉動觸怒了神。為了懲罰米諾斯，自私霸道的神讓米諾斯的妻子與牡牛相愛，生下牛首人身的怪物——米諾牛。由於米諾牛是一個吃人的怪獸，從此克里特人陷入恐懼的生活中。米諾斯為了保護島上人民的性命，決定在克諾索斯宮內修建一座迷宮，用來關押並隱藏米諾牛。

當時的雅典是克里特的附屬國。米諾斯雖然把米諾牛關起來，保護了克里特島上居民的安全。但是念在父子情分上，他仍然命令雅典王愛琴每年送七對童男童女到克里特島，餵養迷宮裡的米諾牛。

愛琴國王的兒子忒修斯（Theseus）是一位善良正義的年輕人。人們的不幸使他感到不安，他決定要和童男童女們一起出發，借機殺死米諾牛，拯救那些無辜幼小的生命。他把這想法告訴了愛琴國王，雖然擔心孩子的安全，但深明大義的老國王還是答應了他。忒修斯和父親約定，如果殺死米諾牛，他在返航時就把船上的黑帆變成白帆。否則，愛琴國王可能就再也見不到自己的兒子了。就這樣，雅典民眾在一片悲泣聲中，送別了包括忒修斯在內的七對童男童女。

忒修斯帶領著童男童女在克里特上岸。他英俊瀟灑的外表，果敢正義的舉止，引起米諾斯國王的女兒，美麗聰明的阿里阿德涅公主（Ariadne）的注意。公主私底下偷偷約了忒修斯，並向他表示愛慕之意。忒修斯就把自己的任務一五一十地告訴她。

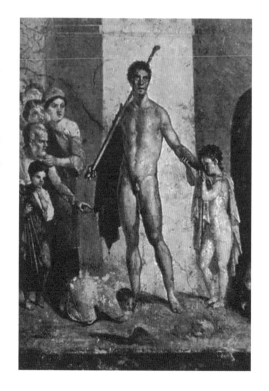

此圖是忒修斯殺死米諾牛後，人們慶賀的畫面。

於是，為了避免忒修斯遭受到米諾牛的傷害，公主就送給他一把魔劍和一團線球。

進入迷宮的日子到了，忒修斯按照公主的吩咐，一進入迷宮，就將線球的一端拴在迷宮的入口，然後放開線團，沿著曲折複雜的通道，往迷宮深處走去。在盡頭處，他見到怪物米諾牛。忒修斯強壓心頭的怒火，慢慢靠近米諾牛。然而饑餓的米諾牛聞到了他的味道，就在他快要靠近時，米諾牛突然撲了過來。忒修斯搶先一步，左手抓住米諾牛的角，右手拔出阿里阿德涅公主送給他的劍，奮力殺死了米諾牛。隨後，他帶著童男童女，順著線團快速走出迷宮。又在阿里阿德涅公主的幫助下，鑿穿了海邊所有克里特船的船底，以防米諾斯國王的追擊。就這樣，阿里阿德涅公主隨同忒修斯和童男童女們一起逃出了克里特島，凱旋歸國。

經過幾天的航行，他們再次看到祖國——雅典。忒修斯、阿里阿德涅公主和夥伴們心情興奮異常，在甲板上跳舞唱歌，竟然忘記了與父親的約定，沒有把黑帆改成白帆。焦急的愛琴國王引頸企盼兒子的歸來。不幸的是，當他看到回航的船仍然掛著黑帆時，愛琴國王的心碎了。他相信自己的兒子已被兇殘的米諾牛吃了，他難以壓抑悲痛欲絕的心情，竟跳海自殺了。後世的人們為了紀

念愛琴國王，他所跳入的那一片海洋，從此被稱為愛琴海。

　　神話中吃人的米諾牛，雖然被很多人認為只是一個傳說。但是，忒修斯的
義舉以及他和阿里阿德涅公主的愛情故事，卻長久地存在人們心中。也因此增
添了對克諾索斯宮的一些想像，引起眾多探險家和考古學家的興趣。

米諾斯文明的造化

　　隨著考古發現進一步的挖掘整理，考古學家們一致認為，大約在西元前
6000 年時，克里特島就已有人居住。這些居民可能來自於西亞或地中海東部地

美麗聰明的阿里阿德涅公主。

區。人們種植農作物，飼養家畜，建造房屋。大約在西元前 3000 年，克里特島進入金石並用的時代。

隨著生產力的發展，大約在西元前 2000 年，克里特的社會結構開始變化，島上居民也出現階級制度。統治階級為了防禦與鞏固地位的需要，開始修築宮殿和城堡，宮殿建築也因此成為米諾斯文明的主要標誌。由於國力強盛，克諾索斯宮的規模是眾多王國最大的一個。據推算，克諾索斯宮連同附近的建築群可以容納八萬人，可見米諾斯文明在當時已有相當的發展。

克諾索斯宮周圍建有高牆，以碉堡守住出海口，是一個易守難攻的要塞。宮中有高大的房舍，儲藏室和神廟等。大約在西元前 1900 年到 1700 年間，克里特島上的小城邦，為了爭奪霸權而發生戰爭。米諾斯憑藉雄厚的實力，占據上風，取得克里特島的領導地位。從此，為米諾斯文明的發展奠定基礎，克諾索斯宮也再次擴建，宮殿占地面積擴大為三英畝，如果把周圍的建築物計算在

人們在宮中觀看雜技表演，這可能與宗教信仰有關。

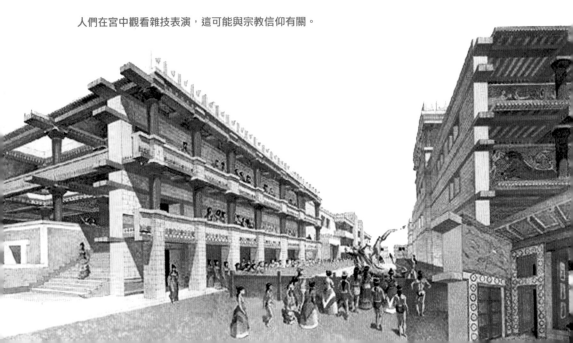

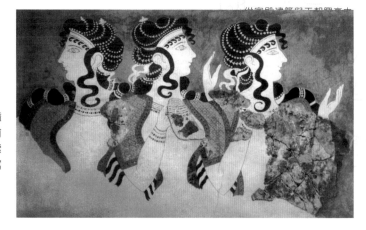

壁畫中的「貴婦」髮飾考究，服飾豔麗，印證了西元前十五世紀克諾索斯宮的奢華與富足。

內，則多達五英畝。西元前 1650 至前 1450 年，是克里特文明繁榮的全盛時期，克諾索斯宮風光一時。

隨著文明的發展與進步，克里特的文字由最初的圖畫發展為象形文字，而後又演變為線形文字。最令人著迷的米諾斯文化是他們的藝術品，這些如大自然精靈的繪畫，非常具有生氣與人性。米諾斯人的繪畫題材，首選動植物，特別是海洋生物，這與當時人們的生活方式有關。克諾索斯王宮的壁畫都擁有很高的藝術水準，堪稱古代藝術的傑作。皇后寢宮內的「海豚」壁畫尤其傑出，畫面中眾多的小魚簇擁著優美的海豚，優遊於珊瑚和海草間，呈現出寧靜、安詳的風格。

人物題材的壁畫中，最完整的是高二公尺左右，名為「國王—祭司」的著色淺浮雕，其中，年輕的國王正在百合花叢中主祭。他頭戴用羽毛裝飾的百合

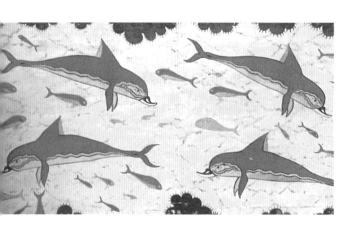

裝飾在克諾索斯宮的海豚濕壁畫，充分反映出米諾斯藝術中充滿律動和多彩歡愉的典型。

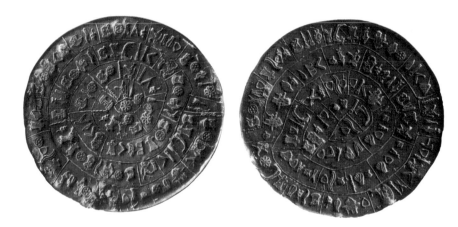

這些象形符號排列有序，組成了多個大小不等的同心圓。

花冠，胸前掛著百合花項飾，左手握著麾標，右手擺在胸前，繪製的人物富有古典美，肩膀寬闊，腰部纖細，四肢肌肉發達且富有彈性。百合花和蝴蝶也是以極富特色的筆法，表現出人與大自然和諧的關係。背景則使用大面積的紅色，烘托出祭典中神祕的氣氛。

　　克諾索斯宮中有許多關於「牛」的題材，最有名的是壁畫「調牛圖」。畫面表現的是三個人與一頭奮蹄擺尾的牡牛。牡牛前後看似兩個身材修長的少女，她們的手腕和臂膀上戴有環狀飾物；牛背上倒立著一個深棕色的人，長髮飄逸，動作嫻熟。這幅壁畫的真實涵義，目前尚無從考證，學者推測這是表現一個宗教活動的場面。此外，宮殿中還有許多牡牛形象的雕塑，或許和米諾牛及迷宮的傳說有關。

　　考古遺址中還發現，克諾索斯宮中塑像和壁畫的主題以女神或女祭司居多。這些女祭司或女神，經常手握毒蛇或雙葉斧，可能與動物祭祀有關，也由此可見女人在米諾斯的宗教禮儀上扮演著重要角色。事實上，考古學家更堅信，克

諾索斯宮中王室正殿的廳室，或是崇拜女神的地方，都應該被看作是聖堂。總之，米諾斯人的宗教生活在西元前 1500 年前就已經十分活躍。

據考證，這一時期米諾斯文明繁榮的主要原因，得益於其豐富的自然資源，羊毛和油是對外貿易的支柱。米諾斯人擅長航海，擁有高效率的船隊，「新殿時期」的船隻長達一百英尺，有船員五十人，橫渡地中海是輕而易舉的事。米諾斯人在希臘與土耳其之間的愛琴海島嶼上，建立起殖民地和貿易港，海上貿易尤其發達。米諾斯的工藝品，在整個地中海東部地區都有所發現。

米諾斯人擅長航海，他們擁有高效率的船隊，「新殿時期」的船隻長達三十公尺，有五十名船員，橫渡地中海是輕而易舉的事。

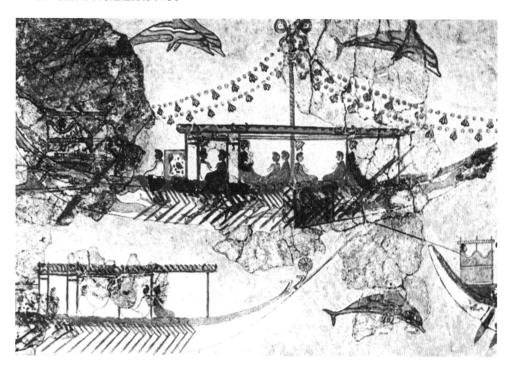

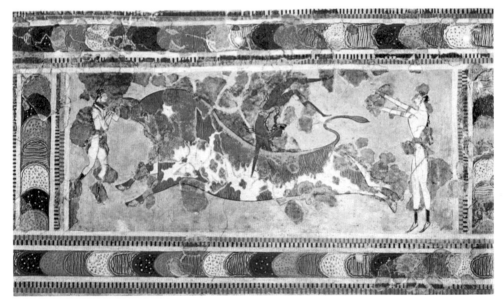

這幅壁畫由三個人和一頭奮蹄擺尾的牡牛組成，似乎呈現一個宗教活動的場景。

　　在克諾索斯宮遺址中還發現了來自希臘、土耳其、愛琴海諸島、埃及以及美索不達米亞的金屬製品。曾經用來盛裝橄欖油和葡萄酒的大型罈罐，顯示相當高的製作水準，也反映了當時生產力的發達。另外，米諾斯還出口木材、羊毛絨、陶器、珠寶、刀具、香水，以及藥品，這些都靠海上運輸，可見，「海上文明」也是米諾斯文明的重要活動。米諾斯還借助龐大的「艦隊」進行殖民計畫，因此，米諾斯文明的影響力遠遠超出克里特島的範圍。隨著克諾索斯宮的發現，把歐洲歷史從希臘的古典時代上推到傳說中的「荷馬時代」，又進而追溯到史前時代。米諾斯文明造就了克諾索斯宮，而克諾索斯宮又使人們認識了米諾斯文明，並可以推及完整的歐洲歷史。

米諾斯文明之謎

　　歷史的發展有時會走向人們所期待的反方向。強盛時期的米諾斯人似乎是一個友善的民族，酷愛大自然，喜歡運動，無論男女都把長長的黑髮捲起並盤在腦後。男人喜歡搭配腰布，女人則抹著口紅，身穿緊身衣及荷葉邊長裙。總之，這是一個精神飽滿，有文化教養，熱愛和平的民族。但不幸的是，米諾斯文明卻無端地消失了，考古學家們也試圖透過克諾索斯宮遺址來找尋解答。

　　1979 年，希臘考古學家埃菲和簡利斯來到了米諾斯遺跡旁邊，一個被當地人稱為「風洞」的地方。在這裡，簡利斯發現一個遭到破壞的小建築物，可能是當時的神壇。裡面有一個真人大小的塑像，旁邊是祭祀用的花瓶；有四具骷髏，是早期米諾斯人的遺骸，其中有三具留下不完整的骨頭，另一具基本完好，後來判定是一個十八歲的男子，禮儀刀具橫放在他的身上，像是被捆綁著在進

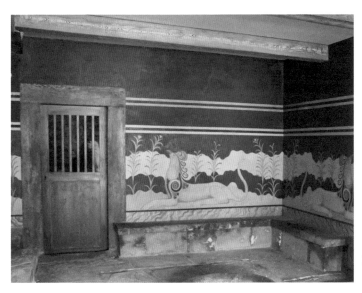

克諾索斯宮內的壁畫。

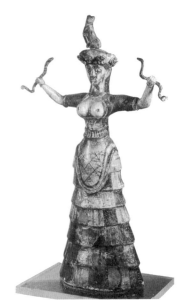

行獻祭儀式。簡利斯主張當時為了平息地震帶來的
災難，因此用活人來作獻祭。這個結論，被許多希
臘和克里特島人認為，是對他們祖先的一種侮辱，
因此根本無法接受。

　　雖然人們甚至是考古學家對簡利斯的發現和解
釋發起攻訐，認為他做出錯誤的判斷，褻瀆了米諾
斯文明。然而四年後，英國考古學家彼得‧華倫，
在克諾索斯西北一棟米諾斯建築物的地窖，發現兩
具兒童骷髏，一個八歲，另一個十一歲。骨上的
刀具印跡與祭祀動物骨上的刀具印跡完全一致。因

玩蛇的女神身穿著緊身衣
長裙，袒露著胸部。

平和的克諾索斯宮內，難以想像用活人獻祭的場景。

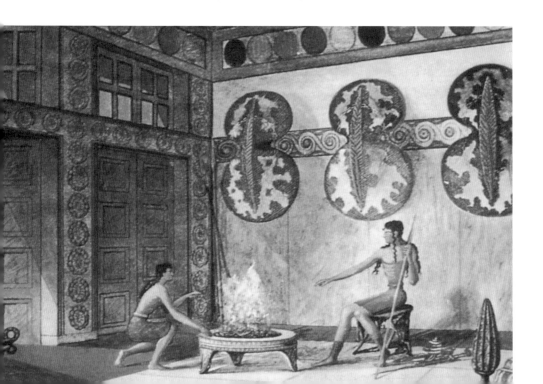

此，可以斷定這兩個兒童是在獻祭儀式上被殺害的，而且肉還用刀子由骨頭上剔下來。彼得認為，祭神者很可能吃了這兩個孩子的肉，也間接證明簡利斯的解釋是正確的。

　　任何文明就像人的生命一般，有起始也有終結。米諾斯文明的消失始終帶著神祕性。考古學家伊文斯認為，是大地震導致了克諾索斯宮的損毀。大約在西元前 1470 年，當時，除了克諾索斯宮以外的所有宮殿，連同所有的建築物，也都被大火燒掉了。由於克里特島和其他愛琴海周邊島嶼經常有地震發生，因此這種解釋似乎是合乎邏輯的。

　　隨著更多自然災害的證據被發現，考古學家們又對於文明消失的原因，提供了另一種版本。他們在愛琴海的色諾島南岸的地方，發現了一座被淹埋的城市。裡面堆滿工藝品和壁畫，與米諾斯遺跡十分相似。這座城市似乎是米諾斯的前哨，或是與米諾斯人有密切貿易和文化聯繫的地區。地質學的證據顯示，該城市與其他居住區可能在西元前 1600 年一次巨大的火山噴發中被摧毀。此地的火山爆發可能造成亞特蘭提斯島的古希臘傳奇的消逝，專家認為，

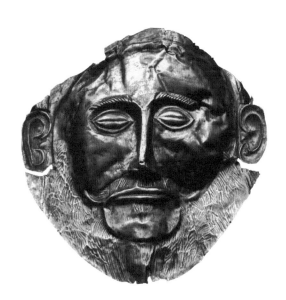

邁錫尼墓葬中的純金面具是按照死者的容貌製成，使死者的形象能夠完整保存。

這也可以解釋米諾斯文明的瓦解。他們推測，這次大地震的火山灰可能湮沒了克里特島，或以它巨大的氣浪吞沒海岸附近的居住區域。

不過，現代學者拒絕接受這樣的說法，認為米諾斯文明不是由一場自然災害所毀滅。他們認為，西元前 1470 年到 1380 年，米諾斯人捲入與希臘內地邁錫尼文明的一場激烈的戰爭中。邁錫尼人佔領了克諾索斯宮，並統治米諾斯。由於克諾索斯宮中至今仍存有邁錫尼人的遺物，這可以從文物上得到證實。另一派學者則認為，後來希臘大陸上的邁錫尼人，透過聯姻方式入主克里特島，形成文明和平的過渡。

米諾斯文明消失的真正原因，可能永遠都無法被證實。雖然人們力圖在克諾索斯宮遺址上，找尋更多的證據來驗證自己的理論，但是消失了五個世紀的宮殿，又如何能證明到底何者為真呢？

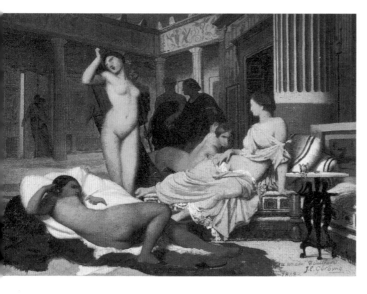

在這幅未完成的作品裡，藝術家描繪克諾索斯宮內的一幕，顯示克里特人當時擁有高度的物質生活。

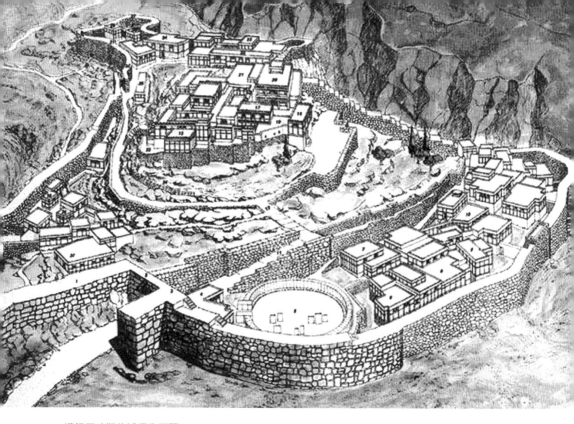

邁錫尼時期的城堡復原圖。

王子與公主的愛情未必能圓滿

　　阿里阿德涅是神話中克里特島國王米諾斯的女兒。她用線團和魔刀幫助忒修斯殺死了怪物米諾陶洛斯走出迷宮並一起逃出克里特島。但在逃往納克索斯島上時，命運女神出現在忒修斯的夢中，並告訴他：「你們的愛情不被祝福。它將會帶來厄運」。

　　忒修斯深愛阿里阿德涅，但他深知自己無力抗拒神的預示。醒來之後，他駕船離開，留下悲痛欲絕的阿里阿德涅在島上哭泣。就在她痛苦之際，酒神巴庫斯滿懷激情來到她身邊。

　　酒神對阿里阿德涅一見鍾情，最後二人結為夫妻，在許多描繪酒神祭的繪畫中，都可以看到阿里阿德涅的身影。提香在《酒神與阿里阿德涅》中，描繪酒神戴奧尼索斯見到阿里阿德涅時，從自己坐的車上飛奔下來的場景。這幅畫作經常被用來當作歌頌生命、青春與歡樂的象徵。

提香的《酒神與阿里阿德涅》，描繪的是戴奧尼索斯見到阿里阿德涅時，從自己坐的車上飛奔下來的場景。這幅畫作經常被用來當作歌頌生命、青春與歡樂的象徵。

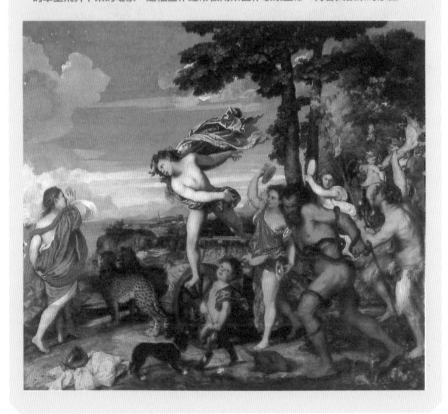

關於克諾索斯宮的歷史大事

年代	關於克諾索斯宮	歷史大事記	文化與社會
大約西元前 6000 年	考古學家們一致認為，當時克里特島就已有人居住。	小亞細亞地區出現亞麻和羊毛織物。	
大約西元前 2000 年	克里特的社會結構出現階級制度。	中國出現五音音階音樂。 愛琴海地區邁錫尼文明出現。 古代埃及出現圖書館。 古代埃及人已經製作木乃伊。	
大約西元前 1900 年~1700 年	克里特島上的小城邦為了爭奪霸權而發生戰爭。米諾斯憑藉雄厚的實力，取得克里特島的領導地位。	古希臘出現線形文字，青銅器廣泛使用。 古巴比倫制定《漢穆拉比法典》。	
西元前 1650~前 1450 年	是克里特文明繁榮的全盛時期，克諾索斯宮曾經風光一時。	中國湯伐夏桀，夏朝滅亡。 中國商朝時期。	
西元前 1500 年	米諾斯人的宗教生活在此之前就已經十分活躍。		古代埃及人已使用 24 個字母符號，已知用繩結三角和畢達哥拉斯數位構成直角。 古巴比倫人創造了發達的數學和天文學。
大約西元前 1470 年	當時除了克諾索斯宮以外的所有宮殿及建築物，可能因地震全部被大火燒毀。		中國黃河流域形成栽桑、養蠶、繅絲、織綢的完整的生產過程。
1883 年	考古學家亞瑟・伊文斯去探望他的夥伴謝裡曼時，第一次發現克諾索斯宮遺址中的印石。	德、奧、意三國同盟。	俄國作家托爾斯泰誕生。 英國經濟學家凱因斯誕生。

1900 年	伊文斯拿到了克諾索斯宮遺址的所有權，開始了挖掘工作。	慈禧太后廢光緒皇帝，並向各國宣戰，引發八國聯軍之役。	佛洛依德出版《夢的解析》。
1911 年	在克諾索斯宮遺址前後工作了三十年，伊文斯因其在考古學上的重大貢獻獲頒爵士爵位。	武昌起義爆發。 建立中華民國。	世界上首次飛機在軍艦上起降。 北京清華大學建校。 馬勒逝世。 俄國音樂家林姆斯基─高沙可夫逝世。
1952 年	英國建築師邁克爾‧文突斯提出破解「直線 B」的方法。	赫爾辛基舉辦奧運會。	海明威出版《老人與海》。
1979 年	希臘考古學家埃菲和簡利斯來到了米諾斯遺跡旁的一座小神壇，發現早期米諾斯人的遺骸。	中華人民共和國與美國建交。 爆發中越戰爭。 伊朗爆發革命。 蘇聯入侵阿富汗，美蘇關係再度惡化。 台灣發生美麗島事件。	北美地區發生全日蝕。 美國影星約翰‧韋恩逝世。 人類徹底消滅天花。

俄羅斯・莫斯科

克 里 姆 林 宮
Mascow Kremlin

沙 皇 的 殘 酷 權 杖

據說在克里姆林宮的教堂落成當天，伊凡四世問建築師，是否能建出更美的教堂？建築師誠實地回答：「能」。沒想到，他的實話卻為自己帶來災禍，殘忍的伊凡四世隨即命人挖去他的雙眼，使他永遠無法再建造出更美的教堂。

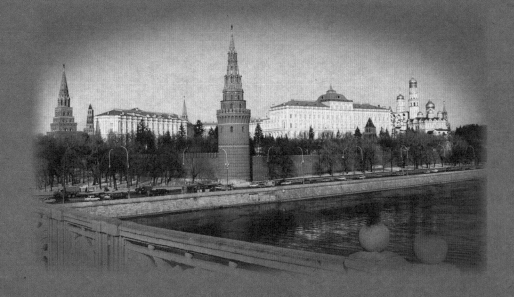

圍著柵欄的木城堡

　　十一世紀的東歐平原，公國林立，蘇茲達爾公國（Suzdal Principality）是其中較為強盛的一個。十二世紀初，多爾戈魯基大公統治期間，蘇茲達爾公國得以擴大疆域，迅速發展。其中，在東歐平原的中央，莫斯科河和涅格林河交匯處，有一座繁忙的小鎮。面積雖然不大，作用卻不容小覷，它既是當時斯拉夫諸國貿易路線的交會點，也是位置獨特的軍事要塞。於是，1156 年，被稱為「莫斯科的奠基者」的多爾戈魯基大公就派人在河邊，興建一個圍有木柵的城堡。這座小城堡長 700 公尺，寬 40 公尺，高 8 公尺，土築的圍牆底部用三層原木加以固定，牆內有三座瞭望塔和一座小宮殿，這就是最初的克里姆林城堡。關於「克里姆林」一詞，有兩種說法，一種說法是源自希臘語，意為「城堡」或「峭壁」；另一種說法是源自早期的俄語「克里姆」，指的是一種可作建材的針葉樹。不管是那一種說法，都代表著克里姆林城堡遠不是真正意義上的宮殿。

　　當時，蘇茲達爾公國的行政和文化中心是蘇茲達爾。克里姆林城堡矗立在莫斯科河邊，但是，隨著社會經濟的發展，在克里姆林城堡及其周圍逐漸形成若干商業、手工業和農業村落，成為風景秀麗，地域獨特的地方。由於兄弟鬩牆、內訌殘殺，蘇茲達爾公國一度兵禍不斷、民不聊生。

　　十一世紀中葉，東方遊牧民族突厥人的一支波洛伏齊人（Polovtsian）開始入侵南俄草

多爾戈魯基大公，莫斯科的奠基者。

原。從 1061 年開始，波洛伏齊人頻繁進犯羅斯公國，
從而加劇了羅斯公國的混亂，人民生活苦不堪言。
十一世紀末，在弗拉基米爾‧摩諾馬赫大公時代，羅
斯諸國憑藉強盛國力一度遏止波洛伏齊人的侵擾。但
好景不長，羅斯公國的內憂外患並沒有從根本上消
除，直至分裂成幾個小公國。

　　1223 年，蒙古成吉思汗在擊潰波洛伏齊人之後，率數萬鐵騎進犯羅斯公國，
重創羅斯軍隊，隨後進攻羅斯東北地區，以迅雷不及掩耳之勢攻克弗拉基米爾、

蘇茲達爾、特維爾和莫斯科等公
國。蒙古軍隊被看作是世界上最令
人畏懼的戰鬥部隊，他們的殘暴給
俄羅斯民族造成難以撫平的創傷。
即使在今天，俄羅斯的婦女常常嚇
唬不聽話的孩子說：「趕緊把飯吃
了，小心瑪邁（Mamai，蒙古將軍）
把你抓走。」蒙古軍隊的作戰方法
讓人吃驚，為了應付長距離的奔
襲，通常每個蒙古戰士都有二至三
匹馬。蒙古士兵會穿著一件貼身的
生絲內衣，一旦被箭射中，他們就
會將箭和內衣一同拔出，這樣既可
以防止傷口腐化，又可以立即投入

十一世紀中葉，波洛伏齊人開始入侵南
俄草原，更增加羅斯公國的混亂。圖為
突厥人獵狼的場景。

十三世紀的蒙古軍隊被認為是世界上最令人畏懼的戰鬥部隊，他們作戰威猛、行軍迅速而果斷。圖為十三世紀的蒙古軍營。

戰鬥。蒙古鐵騎踏過遼闊的俄羅斯大平原，所到之處均成廢墟一片，克里姆林城堡遭到嚴重破壞。

十七年之後，蒙古軍又遠征佔領了基輔，僅聖索菲亞大教堂倖免於難外，羅斯公國搖搖欲墜。勝利後的蒙古軍又於次年攻入波蘭和匈牙利，大勝波蘭，橫掃匈牙利，直逼奧地利維也納城下，蒙古軍的身影甚至一度在亞得里亞海東岸地區出現。蒙古人為了鞏固統治，掠奪勝利成果，在伏爾加河流域的薩萊建立了欽察汗國（Golden Horde）。幾乎在同一時間，在東方的中國，蒙古軍用四十五年的時間，於 1279 年滅掉南宋，統一中國，建立了元朝。

此時，羅斯公國西北面的瑞典，聯合德國趁機以傳佈「真正基督教」的名義在涅瓦河登陸，攻入羅斯，腹背受敵的羅斯人民群起反抗。由於諾夫哥羅德公爵亞歷山大‧耶夫斯基指揮得當，大勝瑞典和德國聯軍。1242 年 4 月，他又率軍在冰凍的楚德湖上反擊德軍，大獲全勝。但是，遺憾的是西方戰線的勝利，並沒有挽救羅斯東方戰線的慘敗，無奈之餘只好屈從於欽察汗國的統治。

強盛時期時的欽察汗國疆域遼闊，東起今額爾齊斯河，西至德涅斯特河，

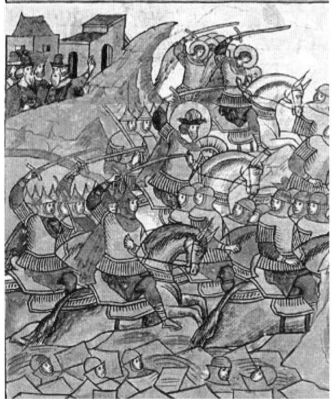

南抵高加索，北含羅斯
大部分地區。但是，欽
察汗國的統治基礎並不
穩固，經常遭受外敵的
入侵。十四世紀，立陶
宛和波蘭入侵羅斯，兼
併羅斯大片土地，東北
部羅斯卻仍然被欽察汗
國所控制。

　　欽察汗國保存了羅
斯各公國的封建政權，
意圖讓他們彼此爭鬥，
以減少對自己的威脅。
而且，各公國對欽察汗
稱臣，接受冊封，並繳
納貢賦，承擔軍役。當
時的莫斯科公國只是其
中一個小公國，它的領
土僅限於莫斯科城及其
周圍地區。由於地理位

**亞歷山大‧耶夫斯基雖然在
西面打敗了瑞典人，卻沒能
挽救羅斯東方戰線的慘敗，
不得不屈服於欽察汗國的統
治。圖為和瑞典軍隊的戰鬥
場面。**

置優越，踞東北羅斯的中央，又是
水陸交通的要道，其發展速度很
快，經濟實力逐漸增強。

當時，為了爭奪大公權位，特
維爾（Tver）與羅斯托夫兩大王公
聯盟長期爭鬥不休。在羅斯諸國王
公傾軋、爭鬥的過程中，莫斯科公
國抓住機會，借勢而起，站在逐漸
得勢的特維爾王公一方。1304 年，
莫斯科公國已具相當經濟實力，這
為它與特維爾爭奪大公權位奠定了
基礎。

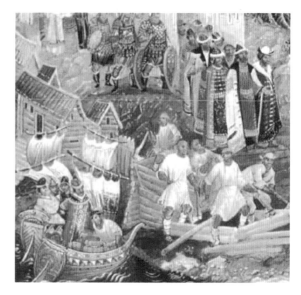

盛極一時的欽察汗國成為伊凡一世藉機斂財的工
具，莫斯科城也從中受益。

莫斯科王公伊凡一世（Ivan I，1325~1340）是一個足智多謀的領導者，他認
為莫斯科公國要想強大起來，必須忍辱負重，見機行事，任何的疏忽和急躁都
可能功虧一簣。1327 年，特維爾和諾夫哥羅德的「反蒙暴動」成就了伺機而動
的伊凡一世。他主動請命，在一年之內先後兩次鎮壓特維爾和諾夫哥羅德的「反
蒙暴動」，此舉贏得了欽察汗國的信任，因而冊封伊凡為「弗拉基米爾及全羅
斯大公」，享有代替欽察汗國向羅斯人徵收賦稅的特權。

伊凡一世充分運用「大公」頭銜所帶來的一切便利，竭盡所能，近乎瘋狂
地斂收民財。同時，利用所得的財富賄賂蒙古王公，經營自己的上層關係；對
敵收買人心，培植親信，藉以削弱對手的力量。因此，貪婪無度的伊凡一世也
為自己贏得了「錢袋裡的伊凡」的稱號。馬克思曾在其名著《十八世紀外交史
內幕》中說伊凡是「用韃靼人的名字所引起的恐懼去聚斂錢財，然後用這些錢
財去腐蝕韃靼人自己」。

　　莫斯科城也因此成為伊凡得勢的受益者，城市建設獲得長足的進展。為了擴展疆土，野心勃勃的伊凡先後透過兼併購買的方式把弗拉基米爾、佩雷雅斯拉夫里、科斯特羅馬、尼什哥羅德、戈羅傑茨、馬格利奇、加里奇和白湖等地併入莫斯科公國的版圖。同時，為了贏得教會的支持，他動員羅斯大主教彼得，把主教遷至莫斯科，莫斯科從此成為當時的政治和宗教中心。莫斯科公國的威望達到頂點，成為當時諸侯公國中的佼佼者。

　　伊凡一世的傲人成就使莫斯科城充滿活力，克里姆林堡也成為公侯的住地和宗教中心。在特殊的政治和宗教光環的雙重籠罩下，克里姆林堡充滿著蓬勃生氣。

伊凡大帝整建「俄羅斯的羅馬」

　　隨著欽察汗國的分裂和莫斯科公國的崛起，也為克里姆林堡提供了合適的外部條件。伊凡一世的孫子季米特里·頓斯科伊（Dmitry Donskoy，1350~1389）是第一個憑實力挑戰蒙古人的莫斯科大公。1380 年，他率軍與蒙古軍隊在頓河岸邊的庫利科沃波列（Kulikovo Pole）會戰，他打敗蒙古大將瑪邁的隊伍，取得勝利。這次戰役被看作是俄羅斯歷史的轉捩點，此後百年間欽察汗國逐漸衰落。

　　1462 年 3 月 27 日，莫斯科公國二十二歲的伊凡即位，即伊凡三世（Ivan III，1440~1505）。即位不久，他

伊凡三世即位不久，就率軍吞併雅羅斯拉夫爾公國和羅斯托夫公國。

就率軍吞併了雅羅斯拉夫爾（Yaroslavl）公國，隨即又吞併了羅斯托夫（Rostov）公國。但是，貪婪的伊凡並不滿足，北方幅員遼闊的諾夫哥羅德（Novgorod）共和國，也成了他的目標。

由於諾夫哥羅德共和國的國勢強大，伊凡三世不敢輕舉妄動。有所顧慮的諾夫哥羅德打算投靠立陶宛大公國，以求得安全。沒想到伊凡三世得知他的計畫後，下定決心親自率軍征服諾夫哥羅德。

1471 年，伊凡三世率軍出征，雙方會戰於舍隆河畔。莫斯科軍隊驍勇善戰，一鼓作氣，以八千兵力擊敗五萬名諾夫哥羅德軍隊，促使對方被迫轉入防守戰略。時隔七年，志在必得的伊凡三世再次率軍兵臨諾夫哥羅德城下，此時的諾夫哥羅德軍心渙散，棄城投降。就這樣遠比莫斯科公國面積大得多的諾夫哥羅德併入莫斯科大公國的版圖，完成了莫斯科公國走向獨立的重要一步。

伊凡三世的擴張壯大了自己的實力，於是決定不再向欽察汗國繳納貢賦，並謀求擺脫蒙古汗國的統治。為求穩當，伊凡三世首先與從欽察汗國分離出來的克里米亞汗國結盟。欽察汗國則聯合羅斯西方的立陶宛，準備夾擊莫斯科。1480 年，伊凡三世策動盟友克里米亞汗國分兵進擊波蘭和欽察汗國的後方，牽制住波蘭與立陶宛的軍隊；同時，在正面戰場上，大敗欽察汗國。

自此，羅斯各公國擺脫了長達 238 年來的蒙古統治，為伊凡三世進一步的侵略擴張掃除了障礙。隨即，伊凡三世又帶著戰勝欽察汗國的餘威，一舉吞併了特維爾公國（Principality of Tver），從 而統一整個東北羅斯，成為「全俄羅斯的統治者」。莫斯科大公也改稱為全俄羅斯君主，由此踏上俄羅斯君主專制的中央集權國家的道路。伊凡三世也因領導羅斯諸公國擺脫欽察汗國的統治、統一羅斯而獲得「大帝」的稱號，成為俄國歷史上獲得「大帝」稱號的第一位君主。

為了根除西部隱患，伊凡三世又先後通過 1487 年和 1500 年兩次戰爭，徹

底擊敗了波蘭、立陶宛，取得德斯納河流域的廣闊土地，也為俄羅斯獲得穩定
的周邊環境。伊凡三世開始著手進行經濟改革，頒佈《法典》，以國家法律的
形式確立領主對農民的奴役特權，形成最初的封建農奴制。

伊凡三世作為俄羅斯歷史上承先啟後的一代明君。這位經歷數次戰爭洗禮
的統治者堅信，唯有依靠強大的武力才能保證國家的安全，並繼續為公國開疆
關地。莫斯科應該成為「俄羅斯的羅馬」，應該成為歐洲第一流的都市。正是
在這個信念的指導下，伊凡三世盛邀義大利著名建築師馬可·魯福和皮埃特羅·

1478 年，伊凡三世將諾夫哥羅德併入了莫斯科大公國的版圖。

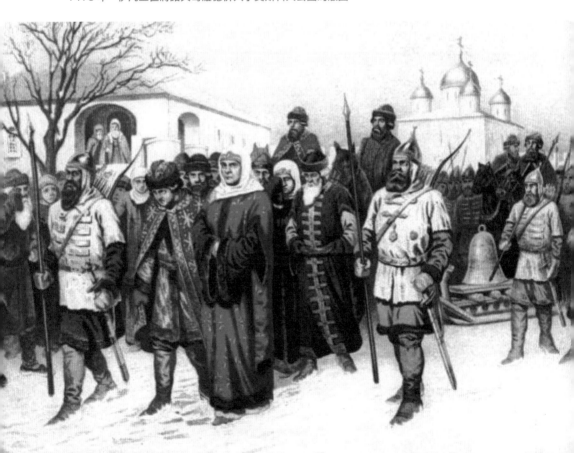

十五世紀晚期的繪畫《葬禮》表現的是耶穌逝去後門徒們悲傷的情景。這幅畫表明俄羅斯在成為「第三羅馬」之後，藝術創作受到了拜占庭文化的影響。

安・索拉里奧建造克里姆林宮的棱形宮殿——多棱宮。兩位建築師接到邀請後的當天，就立即出發了。

　　1487 年至 1491 年間，在義大利建築師的主持下，克里姆林宮經歷了脫胎換骨的擴建工程。早期文藝復興風格的建築在遙遠的北方國度生根發芽，並和俄羅斯傳統建築風格完美地結合，成為俄羅斯文化的一部分。

　　多棱宮極具特色的棱形主立面，影響著俄羅斯的建築文化。在其龐大的 500 平方公尺的節日廳，四壁鑲嵌著精美的壁畫。低矮的十字穹隆，由唯一的一根中柱支撐，這既表現出當時的時尚感，也是建築設計的精妙之處。多棱宮落成之後，成為沙皇接見外國使臣，召開重要會議以及舉辦慶祝重大軍事勝利的重要場所。1491 年，三位一體門完工。八年後，聖母升天教堂竣工，空間宏偉突出，之後歷代的大公和沙皇都在這裡舉行加冕典禮。

　　如今，常有人謔稱義大利建築師為克里姆林宮的「接生婆」。但是，如果沒有伊凡三世所創造的偉業和獨具慧眼對藝術的追求，恐怕也沒有義大利人展露手藝的機會。

恐怖的伊凡挖去建築師的雙眼

在俄羅斯歷代帝王中，恐怕沒有比伊凡四世（Ivan IV，1530~1584）更讓人不寒而慄的，他的殘忍令人髮指，有「恐怖的伊凡」之稱。不過，這位恐怖暴君當時也修建了許多的教堂和宮殿，包括克里姆林宮在內。

素有「恐怖的伊凡」之稱的「伊凡四世」。

伊凡四世的父親瓦西里三世（Vasily III，1479~1533）並不是伊凡大帝欽定的接班人，因此其執政之路充滿了血腥與暴力。1497年，伊凡大帝指定自己的孫子季米特里為繼承人，這引起了他的後妻索非亞的不滿。為了讓自己的兒子瓦西里繼位，索非亞就企圖密謀政變，以武力奪取政權。不幸的是，伊凡大帝發現了這個陰謀，就將索非亞母子貶黜。次年，讓位給季米特里。瓦西里見機不妙，於是祕密逃往立陶宛，並借由立陶宛的力量奪得王位。1502年，年老多病的伊凡大帝被迫將大公稱號轉授予瓦西里。

瓦西里死後，年僅三歲的幼子——伊凡四世被大主教達尼埃爾立為大公。由於年紀尚小，只能由母親葉琳娜（Yelena）代理朝政。葉琳娜是一位精明能幹的女強人，她進行幣制改革，統一了俄羅斯的貨幣，從而加強管理國家的財政，促進經濟的發展。葉琳娜去世後，七歲的伊凡形式上管理朝政，但宮中榮華而又險惡的環境，造就了小伊凡孤傲多疑、冷酷無情的性格。據說十三歲時他就曾命令隨從，放狗將自己的監護人安德列‧舒伊咬死，並暴屍宮門。

1547年，十八歲的伊凡四世在克里姆林宮內舉行隆重的加冕儀式。大主教馬卡里把綴滿珠寶的莫諾馬赫皇冠（Monomakh's Cap）隆重地戴在伊凡四世的頭

上。莫諾馬赫皇冠是十二世紀初拜占庭皇帝君士坦丁‧莫諾馬庫斯（Constantine Monomachus）送給其外孫——基輔大公弗拉基米爾‧莫諾馬赫（Vladimir Monomakh）的禮物，故得此名。莫諾馬赫皇冠是皇權的象徵，當它正式被戴在伊凡四世頭上時，標示著伊凡成為俄羅斯的第一位皇帝。從此，伊凡四世改稱「沙皇」，莫斯科大公國也改稱為「俄羅斯沙皇國」或「沙皇俄國」。

　　伊凡四世加冕為帝之後，朝中大權仍然被其舅舅格林斯基家族把持。他們經常利用特權，肆意妄為。這年夏天俄羅斯大旱，農民窮苦不堪。6月21日，莫斯科突然起火，頃刻之間，整座城市湮滅在火焰之中。據統計有二百五十多

莫斯科大火事件使伊凡四世乘機處理了格林斯基家族，同時建立了俄羅斯歷史上第一個議會，限制貴族特權。

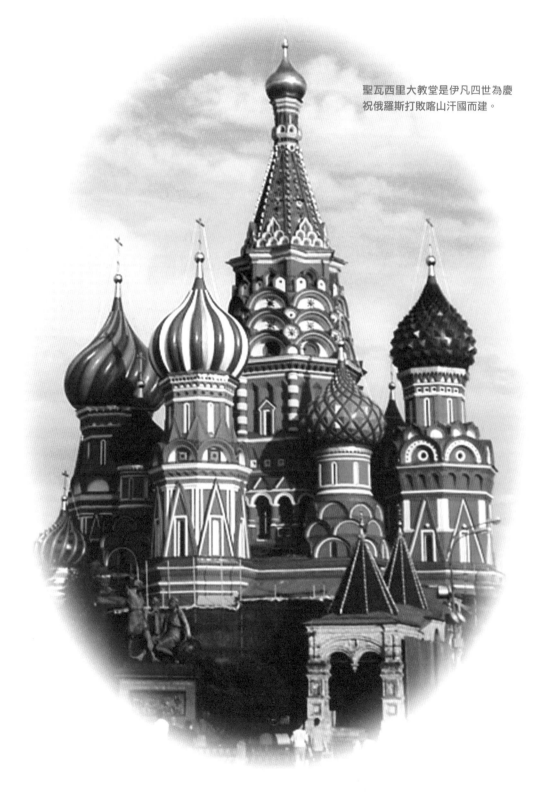

聖瓦西里大教堂是伊凡四世為慶
祝俄羅斯打敗喀山汗國而建。

沙皇伊凡強化了封建農奴制，不允許農民隨意離開村社。這幅漫畫說明了農奴的悲慘命運。

間房屋被毀，一萬七千人被燒死，八萬多人無家可歸。這次事件引發人們積怨
已久的情緒，他們指責是沙皇的外祖母安娜・格林斯卡亞施展妖術，把人心挖
出浸泡在鹽水中，結果人心變成小鳥飛到天空，將血水灑滿全城，引起大火。
憤怒的人們衝向克里姆林宮，早已知悉此事的安娜慌忙躲到郊外的沃羅布約沃
村。沙皇的舅父尤里・格林斯基成了代罪羔羊，民眾將他拖出聖母升天大教堂，
用亂石砸死。為了平息民憤，伊凡四世乘機處理格林斯基家族，奪回被把持已
久的權力，更加強化集權統治。

　　不幸的是，克里姆林宮內的教堂在這場大火中被燒得面目全非。伊凡四世

後來決定大規模重建克里姆林宮，以重振帝國的輝煌，並借此恢復民心。於是，一場大規模的重建工程隨即展開，網羅各方工匠和建築師，莫斯科河畔成了當時莫斯科最熱鬧的地方，整個城市也變成一個大型的工地。

教堂建成以後，最為明顯的變化就是原先的三個鍍金穹隆被增加成九個，就像克里姆林宮的皇冠一樣，把宮殿裝扮得熠熠生輝。據說在教堂建成後的當天，伊凡四世問建築師是否能建造出更美的教堂。建築師恭維地回答說：「能」。沒想到，他的誠實卻為自己引來一場災難，恐怖的伊凡四世隨即命人挖去他的雙眼，使他永遠無法再建造更美的教堂。伊凡兇殘又渴求完美的極端性情可見一斑。

克里姆林宮的重建讓年輕氣盛的伊凡四世感覺到，宮殿的輝煌只是表面文章，只有繼續擴大沙俄的疆域，才能實現自己的抱負。於是，從 1547 到 1552 年間，他親自率軍進行三次對外戰爭。不但大敗宿敵韃靼國，而且兼併了伏爾加河流域韃靼人的喀山汗國（Kazan Khanate），這被認為是俄羅斯歷史上的重要轉捩點，標誌著俄羅斯人徹底改變與蒙古韃靼人的力量對比，甩掉多年以來沉重的心理包袱，展開新的擴張之路。在亞洲，阿斯特拉罕汗國（Astrakhan）和西西伯利亞也先後臣服於俄羅斯之下；在歐洲，伊凡四世侵吞了伏爾加河下游的地區，控制了通向裡海的航道。

在經濟領域，伊凡四世更強化了封建農奴制度，不允許農民隨意離開村莊，穩定了統治基礎，為沙皇俄國的對外擴張預備了雄厚的物資。另外，伊凡四世並組建了一支宮廷衛隊，稱為特轄軍。他們高大威猛，身穿黑衣，騎著黑馬，為了表示對沙皇的絕對效忠，特轄軍的馬鞍上掛著一把掃帚和一個狗頭圖案。

為了打擊國內的大貴族們，伊凡四世建立了沙皇特轄地區制，完全打破領主政體對沙皇的權力限制。為達目的，伊凡不惜採用極端措施，例如，為了懲罰某個貴族對自己的不敬，他就割掉他的舌頭，而把割下來的舌頭當著眾臣的

面前拿去餵狗。更加不可思議的是，1581 年，盛怒的伊凡四世用手杖打死自己的親生兒子，甚至連兒子的母親也遭到懲罰，被囚禁多日，期間內不准飲食，「恐怖的伊凡」稱號因此得名。三年後，伊凡四世去世。俄羅斯政壇中皇位更迭頻繁，戰亂不斷的局面，使得克里姆林宮的大規模擴建工程停擺，然而恐怖伊凡的故事卻深深地鑱刻在克里姆林宮內不朽的歷史裡。

　　1713 年，彼得一世（Peter I，1672~1725）將沙俄首都從莫斯科遷往聖彼得堡，克里姆林宮也暫時告別與帝王相伴的日子。

1581 年，伊凡四世在盛怒之下打死親生兒子，「恐怖的伊凡」因此得名。

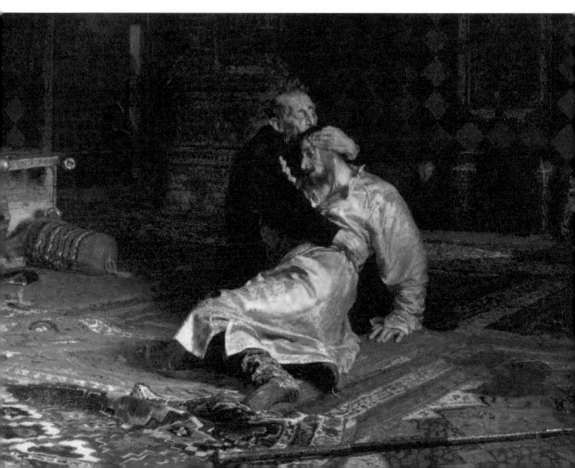

欽察汗國——統治俄羅斯長達 238 年的強大帝國

　　欽察汗國又叫金帳汗國，建立於 1242 年，滅亡於 1502 年，是成吉思汗子孫建立的國家。這個國家統治了俄羅斯 238 年。

　　1225 年，成吉思汗劃分了四個兒子的封地。長子朮赤的封地在額爾齊斯河以西、花剌子模以北，朮赤的行宮設在額爾齊斯河流域。1236 年，朮赤次子拔都帥軍西征，到了 1240 年先後征服了欽察草原、克里木、高加索、保加爾（保加利亞）、伏爾加河和奧卡河地區以及第聶伯河流域的羅斯各個公國。被征服的這一片廣大的地區，從 1242 年開始稱為「欽察汗國」。

　　1260 年在脫離忽必烈的掌控後，欽察汗國成為完全獨立的國家，首都薩萊是其政治中心。欽察汗國是一個由多民族組成的國家，蒙古族人數甚少，人口主要是欽察人、保加爾人、花剌子模人，以及其他一些突厥系族群，尤其以欽察人與土庫曼人居多。到了十四世紀初，逐漸被周圍的大量欽察、突厥等部族所同化，突厥語和突厥文正式成為欽察汗國的通用語言和文字。

　　欽察汗國內部各地的經濟發展不盡相同，欽察人過著遊牧生活；花剌子過著城鎮化的定居生活；克里木及其沿海城市則商業發達，可通往小亞細亞和君士坦丁堡，一直通向敘利亞和埃及；保加爾則是農業國，也是欽察汗國的主要糧食產地。欽察汗國的版圖遼闊，東起額爾齊斯河西部，西到斡羅思（今俄羅斯）西北部、烏克蘭，多瑙河的下游，南起巴爾喀什湖西部、裡海北部、黑海、土庫曼西北部，北至北極圈附近的遼闊大地。

　　蒙古人對俄羅斯人的進攻始於 1223 年，蒙古西征軍由速不台領軍攻入南俄羅斯地區。1235 年蒙古窩闊台派遣拔都出動蒙古和突厥軍隊約十二萬人西征。1237 年秋天，蒙古大軍攻入俄羅斯境內，大肆屠城，攻陷莫斯

科、弗拉基米爾等城市。1240 年初蒙古大軍再次進攻南俄，蒙古人勢如破竹，大城基輔於年底陷落。1241 年拔都分兵進攻，北路大軍深入中歐，攻掠加利西亞和波蘭，在捷克受挫後南下與南路大軍匯合。南路蒙古軍大敗匈牙利人，在多瑙河草原上大肆劫掠，遠達亞德里亞海岸，最後於年底開始撤離歐洲。直到 1243 年，拔都在伏爾加河下游薩萊建立汗庭，欽察汗國的統治正式揭開序幕。

雖然蒙古人在俄羅斯取得了輝煌勝利，但他們卻沒能完全摧毀俄羅斯人的實力。其中諾夫哥羅德就毫髮無損倖存下來。當時諾夫哥羅德擁有強大的軍力，但他寧願向蒙古人稱臣，集中力量對付來自西北方向的瑞典人和德意志騎士團的威脅。1240 年，諾夫哥羅德大公在涅瓦河畔擊敗瑞典人，但德國騎士團趁虛攻佔臨近大城普斯科夫。諾夫哥羅德大公傾全力迎戰，於 1242 年 4 月 5 日爆發了著名的楚德河冰湖血戰，俄羅斯人大敗德國騎士團。

俄羅斯人和欽察汗國之間維持著鬆散的朝貢關係。1257 年，欽察汗國實施「八思哈」制度，要在每一個城市派駐蒙古人，打算清點戶口、征取貢賦，以期對俄羅斯人嚴密控制，並計劃在重要地點進行殖民。這些措施遭到俄羅斯貴族和平民的反對，由於反抗風起雲湧，難以遏止，十三世紀末，欽察汗只得放棄「八思哈」制度，貢賦改為委託俄羅斯王公代為徵收。十四世紀初，「八思哈」制度被正式廢除，此後蒙古人對俄羅斯的控制能力已經非常微弱。

這時莫斯科依靠蒙古勢力慢慢崛起，莫斯科大公從蒙古人那裡獲得徵收貢賦和宗教方面的特權，逐步擴展勢力。1341 年，烏茲別克汗覺察到莫斯科的威脅，扶植另一城市尼什哥羅德與莫斯科對抗，同時試圖和西面興起的強國立陶宛聯合遏制莫斯科。但莫斯科羽翼已豐。1367 年，莫斯科大公迪米特里娶尼什哥羅德公主，順利合併尼什哥羅德。隨後莫斯科於

1372 年和 1375 年分別擊敗西面強敵立陶宛和特維爾。這時蒙古人為了維持自己的宗主國地位，出兵攻打莫斯科，卻分別於 1378 年、1380 年被俄羅斯人打敗。

一代強人推翻蒙古統治

1359 年只有十歲的季米特里‧伊凡諾維奇繼承莫斯科大公。年幼的他立下大志，一定要讓俄羅斯擺脫蒙古人的統治，使自己成為全俄羅斯的最高統治者。他默默積蓄力量、廣納賢士，同時馬不停蹄地建造「莫斯科石頭城」（即克里姆林宮），四周很快就築起了高大的石牆，並建有塔樓、碉堡、炮門和鐵門。

1371 年，為了迷惑欽察汗國，他親自前往欽察汗的駐地，用豐厚的禮物向當時欽察汗國的統治者馬麥汗和他的妻妾以及韃靼萬人長們獻殷勤，取得了冊封為「全俄羅斯大公」的敕令。在取得權力後季米特里加快兼併俄羅斯其他公國和部落的步伐。而此時的欽察汗國內部卻不斷發生政變。1360 到 1380 年間，欽察汗像走馬燈一樣換了十四個，季米特里開始準備對抗蒙古統治者。

1378 年 8 月 11 日，俄羅斯軍隊與蒙古軍隊在梁贊的沃扎河河岸相遇。蒙古軍隊最後擋不住俄羅斯軍隊的進攻，在濃密的大霧中撤退。蒙古軍將領別基奇被當場打死。這一戰讓俄羅斯人看到了自己的力量，振奮了精神。欽察汗國的軍事統帥馬麥汗勃然大怒，發誓要親率大軍討伐俄羅斯人。1380 年夏，馬麥汗率領二十萬大軍越過伏爾加河，同時派出使節遊說俄羅斯的敵人立陶宛與欽察汗國結盟，聯合出兵。結果，出師不利的蒙古兵團傷亡慘重，全線崩潰。俄羅斯軍隊佔領可汗大本營，追擊了將近五十公里，雙方損失慘重。

　　欽察汗國的失敗，主要源於內部衰敗。十四世紀末，花剌子模、克里木、保加爾逐漸從欽察汗國中分裂，同時又遭到中亞帖木兒帝國的侵襲。到了十五世紀時，欽察汗國先後分裂出了西伯利亞汗國、喀山汗國、克里木汗國、阿斯特拉罕汗國等獨立國，欽察汗國中央直轄的只剩下有限的疆土，實際地位等同於其他汗國。

　　1472 年，阿合馬汗發動了與莫斯科公國的戰爭，以戰敗告終。1480 年，阿合馬再次出兵進攻莫斯科公國，強迫其納貢，由於阿合馬的同盟軍立陶宛大公未能如期出兵援助，致使阿合馬到烏格拉河後撤兵，回到伏爾加河下游時，被諾該帳汗國人殺死，蒙古人對羅斯公國長達 238 年的統治到此結束。1502 年，末代大汗賽克赫阿里被克里米亞汗國擊敗，欽察汗國於焉滅亡。

關於克里姆林宮的歷史大事			
年代	關於克里姆林宮	歷史大事記	文化與社會
1156 年	尤里·多爾戈魯基大公用木頭建立了一座小城堡，取名「捷吉涅茨」。	日本發生保元之亂。	1158 年，義大利波隆納大學成立，為歐洲第一所大學。
1320 年	伊凡一世用橡樹圓木和石灰石建造克里姆林宮，並將屋頂建造成特殊的圓拱形，克里姆林宮成為莫斯科公國的中心。	加茲·圖格魯克創建德里蘇丹國第三個王朝——圖格魯克王朝。	文學家薄伽丘在世。詩人彼特拉克在世。前一年，義大利畫家杜契爾逝世。

		政治學家馬基維利在世。	
1472 年	伊凡三世迎娶拜占庭帝國的索菲婭·帕列奧羅格公主時，聘請義大利建築師盧道爾夫·費奧羅萬提，重建烏斯賓斯基大教堂。	羽奴思於 1462 年起統治蒙兀兒國，並於 1472 年開始統治整個東察合台汗國。	《大寶鑑》是十二～十三世紀間法國百科全書專家樊尚編著的一部百科全書。1472~1476 年間由史特拉斯堡的芒特林和呂斯印刷出版，是十八世紀前西方最大的一部百科全書。
1479 年	位於克里姆林宮中央、金色圓頂的烏斯賓斯基大教堂竣工，該教堂此後一直是俄羅斯國家教堂，所有俄羅斯沙皇加冕儀式都在這裡舉行。	莫斯科大公瓦西裡三世·伊萬諾維奇誕生。	藝術家米開蘭基羅在世。
1491 年	大公寢宮多棱宮建成，它以嚴格的建築比例和立方體形狀著稱，因正面鑲嵌著削成四面體的白石而得名。	次年，哥倫布初次航行到美洲，仍以為所到之地為亞洲。	亞當之家在法國昂熱落成，是一座保存至今的中世紀木構建築。
1600 年	伊凡大鐘樓增至五層，冠以金頂。	英國創立東印度公司。	前一年，西班牙畫家委拉斯蓋茲誕生。
1788 年	參議院大廈（今政府大廈）竣工。	理查三世逝世，理查四世在西班牙即位。	英國建造世上第一座鐵橋。 畫家根茲巴羅和拉突爾逝世。 康得出版《實踐理性批判》。
1812 年	拿破崙下令用炸彈炸毀克里姆林宮，幸運的是降雨及時撲滅了火焰，建築群大多被保留了下來。	拿破崙率六十萬大軍征俄，攻入莫斯科，因補給不足，大敗而歸。 美國欲奪取英國的加拿大殖民地，爆發美英戰爭。	前一年，作曲家李斯特誕生。
1838 年	克里姆林宮重建，全部由俄羅斯工匠採用本國建築材料建成，後來作為蘇聯政府、蘇共中央和社會團體舉行會議的場所。	前一年，維多利亞女王登基。 英格蘭「反穀物法同盟」成立。	夏斯里奧創作《維納斯》。 作曲家比才誕生。 輪船開始橫渡大西洋。

1935 年	克里姆林宮瞭望塔上幾百年來象徵沙皇權威的雙頭鷹被拆除，取而代之的是新政權的標誌——五顆紅色五角星。	前一年，墨索里尼與希特勒在威尼斯會晤。 中國爆發華北事變。 義大利入侵衣索匹亞。	前一年，克利斯蒂出版《東方快車謀殺案》。 艾略特出版《大教堂凶殺案》。 卓別林出演《摩登時代》。
1961 年	克里姆林宮大禮堂開始使用。	卡斯楚領導古巴革命，並宣佈成為社會主義國家。 尤里‧加加林完成人類首次進入太空創舉。	次年，索忍尼辛發表《伊凡‧傑尼索維奇的一天》。
1967 年	1967 年在克里姆林宮的花園裡建列寧全身塑像。	第三次中東戰爭爆發，以色列併吞東部耶路撒冷、佔領約旦河西岸與加沙地帶。 二十萬人於華盛頓舉行反戰示威遊行。	次年，藝術家杜象病逝家中。
1978 年	莫斯科的專家們修復克里姆林宮，整個修復工程持續到八零年代。	臺灣第一條高速公路——中山高速公路正式完工啟用。	首例試管嬰兒誕生。
1990 年	克里姆林宮與紅場被列入世界文化遺產名錄。	東西德統一。 拉脫維亞與愛沙尼亞脫離蘇聯，恢復獨立。	國立臺灣史前文化博物館（簡稱史前館）於臺灣臺東成立。
2014 年	俄羅斯總統普京下令拆除克里姆林宮內部建築「十四號樓」。	烏克蘭克里米亞地區爆發衝突。 雲南魯甸地區發生 6.5 級地震。	第 20 屆世界盃足球賽在巴西開幕。

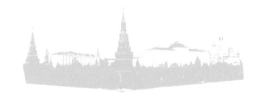

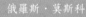

俄羅斯‧莫斯科

冬宮
WINTER PALACE

歷經兩代女皇的情愛謎宮

招募精良工匠、強徵農奴、不惜成本運來名貴建材,並蒐羅各地珍貴寶藏於此,伊莉莎白女皇費盡心思打造一座恢宏壯麗的宮殿。這座「冬宮」,日後與美國的大都會、法國的羅浮宮並稱世界三大博物館。

俄國最奢華的巴洛克風宮殿

　　彼得大帝（Peter the Great，Peter I，又稱彼得一世）把俄羅斯從中世紀的泥沼中拖出來，並使之融入歐洲的文明歷史，他也留下讓俄羅斯人感到自豪的聖彼得堡城。但是，遺憾的是，這座城市中最美麗的宮殿——冬宮，卻並非出自他之手。

　　彼得大帝從莫斯科遷都聖彼德堡以後，一直在聶瓦河邊（Neva River）一棟荷蘭風格的建築裡辦公，這裡略顯簡陋，但就是最初的皇宮。到了 1718 年，他才下令在今天的赫米塔吉博物館（Hermitage Museum）附近造了第二座皇宮。但是新建築建成以後，並沒有擺脫北歐建築的影響，顯得單調而又陳舊。

　　十八世紀中葉，隨著巴洛克時代的到來，俄羅斯建築風格開始變得明亮。大約從 1715 年開始，一心想打造聖彼得堡為歐洲名城的彼得大帝，就邀請歐洲

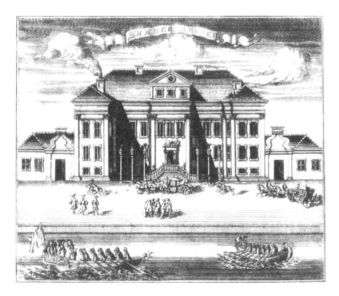

著名的建築大師、藝術家、雕塑家來到聖彼得堡，參加新宮殿的建設。那時，聖彼得堡成了歐洲文化精英的聚集地和實驗室。義大利的著名建築師拉斯特雷利（Bartolomeo Rastrelli）也跟著知名的雕塑家父親來到了這裡。

彼得大帝時期的皇宮雖然單調而又陳舊，卻不失莊重典雅。

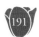
1715 年，拉斯特雷利跟隨父親（著名雕塑家）來到聖
彼得堡。他大膽地將義大利傳統建築風格和巴洛克建築
融為一體，冬宮成就了他的建築理想。

　　廣闊的聖彼得堡為這位年輕而富有激情的建
築師，提供了施展才華的舞臺，但是真正讓他名垂
青史的關鍵人物，卻是彼得大帝的女兒伊莉莎白・
彼得羅夫娜（Yelizaveta Petrovna）。

　　1725 年 1 月，五十三歲的彼得大帝病逝，俄
國歷史進入了一段動盪不安的時期。宮廷政變不
斷，皇宮中的主人像走馬燈轉個不停。1741 年，
三十二歲的伊莉莎白在禁衛軍團的支持下發動政變，登上皇位後（後人稱她為
伊莉莎白女皇），俄羅斯的政壇才得以平靜下來。

　　她容貌秀麗，體態豐腴，宮中時常傳出她的風流韻事，情夫如過江之鯽，
話雖如此，但她在治理國政方面卻頗有建樹。尤其是准許農民棄農經商、廢除
國內關稅、設立國家貸款銀行等措施，順應了民意，並穩
定了國內的局勢。在她的宣導下，西歐的文化思想漸漸傳
入俄國，為保守沉悶的俄羅斯思想文化界吹來清新之風。
為了加強軍事和經濟實力，伊莉莎白女皇還開辦莫斯科大
學（Moscow State University）。

　　一直到今天，莫斯科大學一直都是俄羅斯文化與科學
中心，有「俄羅斯的教育心臟」之稱。在女皇開明政策的

1741 年，三十二歲的伊莉莎白女皇在近衛軍團的支持下發動政變，
登上皇位。她建造冬宮的目的「純粹是為了全俄羅斯的榮耀」。

影響下，十八世紀之後，眾多俄羅斯科學及文化大師級人物，多出自於此。另外，她還創立了俄羅斯第一所國家劇院——聖彼得堡劇院。

五十隻宮貓，保存文物貢獻大

　　1754 年，伊莉莎白女皇獨具慧眼、聘請充滿理想抱負的拉斯特雷利建造她的新皇宮。欣然領命的拉斯特雷利、因為增建新皇宮的浩大工程，天才般的智慧得到了痛快淋漓的發揮和展示。為了配合工程的進展，女皇下令從全國各地招募經驗豐富的建築工匠，並徵來成千上萬的農奴，在泥濘的沼澤地裡造城築路，名貴的建築材料從國內外，不斷運達聖彼得堡。

　　女皇對於工程的建造過程和細節，不論巨細靡遺都要親自過問。經過長達六年的建設，冬宮已初具規模，且規模之大令人驚歎。落成之初共有 1050 個房間、110 個階梯、1886 扇門、1945 個窗戶，飛簷總長將近二公里。

十八世紀中葉的聖彼德堡已經初具規模，因為直接可進出波羅的海，成為「眺望西方的視窗」，這樣的城市背景下，建造華美冬宮變成理所當然。

　　長方形的冬宮中間是一個寬大的內院，建築立面樣式不一，面向聶瓦河的西北面沒有明顯的凸緣，彷彿連綿不斷的雙層柱廊。面向冬宮廣場的西南面中央被華麗的拱門分割成三個部分。建築的整體和周圍環境協調自然。近觀細微之處，特點迥然不同，卻也協調統一。建築表面色彩豐富的雕塑非常雅致，色彩絢麗，調配適當、富有張力；窗戶上的鍍金飾框，欄杆上的雕像以及裝飾花瓶，精巧奇異，強調了華麗的效果。

　　新皇宮剛開始建造之時，伊莉莎白女皇就特別頒佈一道法令，要求「在喀山一帶尋找最大的、機敏的、能抓老鼠的貓送到王宮」，用來保護宮中的珍寶、文物和藝術收藏品。這些忠實的「宮貓」，夏天，在宮內外遊蕩，捕捉老鼠；冬天，

便待在溫暖的地下室裡。

　　約五十隻左右的貓兒，每天的食物是牛奶和燕麥混合成的貓食，加上其他方面的健康費用，這些貓每月大概需要花費 150 美元。當然，牠們的貢獻卻是不可估量的。看來，伊莉莎白也是一個相當懂得投資效率與持家祕訣的女皇。

　　和世界上其他宮殿比較，冬宮最為獨特和迷人的地方，在於主體工程是在兩任女性皇帝的主導和參與下完成的。

　　由於伊莉莎白女皇無嗣，就指定遠在普魯士的外甥卡爾・彼得作為皇位的繼承人。

　　女皇的姐姐安娜在父親彼得大帝在世時就遠嫁普魯士，去逝之後留下了兒子卡爾・彼得，彼得回到俄國後，在他的德國家庭教師的介紹下，結識了普魯士公主蘇菲亞（Sophie Augusta Fredericka），並訂定了婚約。

　　1744 年 1 月，年僅十五歲的蘇菲亞公主在母親的陪伴下啟程前往俄國。臨別時愛女心切的父親奧古斯特公爵叮囑女兒千萬要敬重和順從自己命運所繫的未婚夫，不要過問政治，也不要改變宗教信仰等等。

冬宮的看家貓——喀山貓。

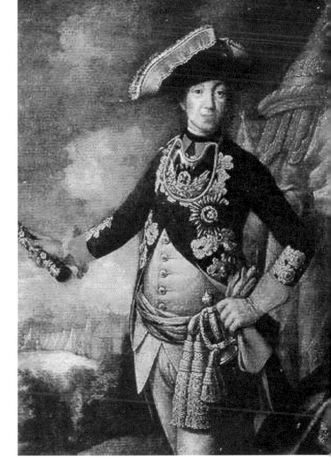

卡爾 · 彼得是一個思想平庸、生性怯懦的青年，他與葉卡捷琳娜名存實亡的夫妻生活，只是宮廷中的門面擺設而已。

　　但是蘇菲亞日後並沒有遵從父親的囑咐。到達俄國以後，蘇菲亞改名為葉卡捷琳娜（Yekaterina）。據說這是為了迎合伊莉莎白女皇，因為曾經與女皇爭權的那位姑媽也叫蘇菲亞。為了更快的融入俄國皇室的生活，葉卡捷琳娜也改信東正教。由於她勤奮好學，很快就掌握了俄語，熟悉了俄國的歷史文化和風俗習慣。令人欽佩的是在學習過程中，她經常半夜起床，光著腳在房間裡來回走動，以驅走睡意。與葉卡捷琳娜相比，彼得反而是一個思想平庸、輕薄無知、生性怯懦的無聊青年。他回到俄國二十年，竟然說出不出一口流利的俄語，並且沉迷於一些不花腦筋的小孩玩意兒。

葉卡捷琳娜策動情人政變

　　1745 年，彼得和葉卡捷琳娜結婚。但婚後葉卡捷琳娜的生活並不順利，對她打擊最大的就是自己的母親因捲入一起宮廷糾紛，遭人陷害後被伊莉莎白女皇趕回普魯士。而且葉卡捷琳娜也受到了牽連，她在王室的行動開始受到女皇

的嚴密監視。彼得輕薄尋歡的放蕩態度猶如雪上加霜，夫妻生活成了擺設。在這漫長的壓抑和孤寂的痛苦生活歷練下，葉卡捷琳娜變得堅韌、理性和沉穩，這為她以後走向執政之路，奠定了堅實的精神基礎。

　　1761 年底，伊莉莎白女皇在冬宮即將完工之時撒手西去。彼得接替王位，是為彼得三世（Peter III）。次年冬宮完工後，彼得三世搬進宮中，情婦的房間被安排在皇帝旁邊，而葉卡捷琳娜則被安排在廂房的另一側。

　　伊莉莎白女皇的離世，使葉卡捷琳娜看到了登上皇位的契機，而彼得三世的無能則成全了她壓抑許久的願望。她借助女人先天的優勢，與情人祕密策畫著政變。首先，她看準時機祕密地和英、法聯繫。英、法兩國為了自身的利益，害怕俄、普進一步靠近，因此都支持葉卡捷琳娜奪取皇位。其次，葉卡捷琳娜又爭取地主和貴族們的支持，承諾執政後將擴大貴族的特權。

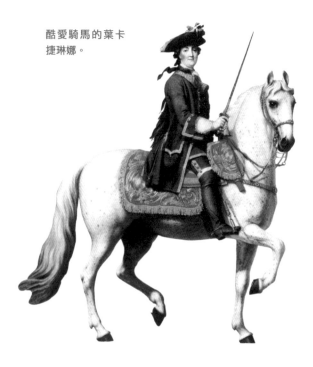

酷愛騎馬的葉卡捷琳娜。

　　萬事俱備以後，葉卡捷琳娜於 1762 年 6 月 28 日與情夫奧爾洛夫（Grigory Grigoryevich Orlov）聯手策動了禁衛軍叛亂奪權，成功地登上了皇位，稱為凱薩琳二世或凱薩琳大帝（Catherine II，Catherine the Great）。

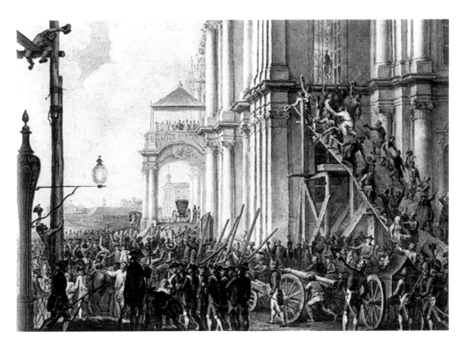

1762 年 6 月 28 日，葉卡捷琳娜聯合情夫奧爾洛夫策動了禁衛軍叛亂，成功地登上皇位。

　　原來的沙皇彼得三世，則被囚禁在聖彼得堡城郊的一所偏僻的別墅裡面。不久之後，彼得三世在軟禁地的一場酒醉鬥毆中被人擊斃，幕後主使者就是葉卡捷琳娜。隨後，她又派人殺害了另外兩位覬覦皇位者。一個是曾被伊莉莎白女皇廢黜的伊凡六世（Ivan VI），另一個是禁衛軍軍官米羅維奇。就這樣，沉穩老練的葉卡捷琳娜成功地坐上皇位的寶座，由此開展了俄國歷史上的「光輝歲月」。

　　凱薩琳大帝執政以後，為了答謝曾經支持過她的大地主和大貴族們，空前加強了封建農奴制的專制制度。她把許多土地，連同土地上的農民賞賜給貴族；

同時規定，貴族可以買賣農奴，而農奴在任
何情況下都不得控告貴族地主。這一時期也
被看作是俄國農奴制的鼎盛時期。此外，她
還於 1775 年殘酷地鎮壓了普加喬夫的農民起
義，陷俄國農民生活於水深火熱之中。

　　俄國的版圖在凱薩琳大帝時期得到了瘋
狂的擴張。在歐洲，她聯合普魯士、奧地利
三次瓜分波蘭，攫取了大片領土；發動對土
耳其的戰爭，奪得了黑海沿岸的大片土地，
使俄國的船隊能夠順利通過博斯普魯斯海峽
和達達尼爾海峽。她甚至狂妄地說：「要是
我能活上兩百歲，整個歐洲將置於俄國的統
治之下」，但諷刺的是，1790 年 7 月爆發的

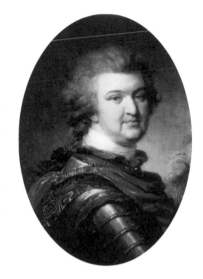

奧爾洛夫是葉卡捷琳娜的寵臣和情夫，對她極為忠心。

「瑞典海峽之戰」， 這場戰爭雙方參戰的兵力達到三萬人，大炮三千發，艦船
五百多隻。在大風大浪的海面上，俄羅斯海軍的大炮失去了準心，瑞軍以犧牲
六艘戰艦和六千多名士兵的代價，擊沉了五十多艘俄軍戰艦，大約九千多名俄
軍士兵喪失了性命。8 月 14 日，俄羅斯被迫簽署和約，歸還了佔領的瑞典領土。

　　在鎮壓農民起義和發動對外侵略的同時，凱薩琳大帝也沒有忘記打造一座
自己喜愛的宮殿。當時俄羅斯的建築發展已經步入了一個新紀元，巴洛克風格
逐漸淡出歷史的舞臺，具有古希臘羅馬建築風格的古典主義逐漸被俄羅斯上層
社會所喜愛。

　　嚴謹簡潔、雄偉莊嚴成了那個時代的主流取向，這也恰好吻合女皇的個人
喜好。因此，具有古典主義風格的歐洲建築師在冬宮的新主人凱薩琳大帝的授
權下， 開始了對冬宮的新一輪改造。宮殿內部除繼續進行裝飾並對原設計做了
一系列改變之外，在冬宮附近沿聶瓦河岸東北，建造了日後統稱為「艾爾米塔

日」的建築群，進一步豐富了冬宮的建築內涵。

1764 年，凱薩琳大帝為了收藏個人的藝術品和戰利品，決定在冬宮旁邊建造一所新的建築。於是建築師建造了一所兼具古典主義和巴洛克建築風格的建築。1767 年到 1769 年，女皇又下令建造了一所專門供皇室休息、舉辦小型演出和接待客人的宮殿。後來，還建造了一個小花園將南北兩所小宮殿連接起來，花園裡面有花壇、草坪和小徑，別有情趣。1775 年整棟建築完成以後，被女皇暱稱為「小艾爾米塔日」。在小艾爾米塔日建設後期，貪婪的女皇決定再建造一所宮殿以滿足不斷增多的收藏品，同時兼作圖書館。

1787 年整體工程竣工以後，被稱作「大艾爾米塔日」。後來，大、小艾爾米塔日和艾爾米塔日劇院連成了一體，雖然建築風格和冬宮差別較大，但是，卻維持了歷史文化的延續性，並在整體上保持著自然的協調。

為了保護赫米塔希不受海水的威脅，工人們在宮殿的外側修建了堅固的防水堤。

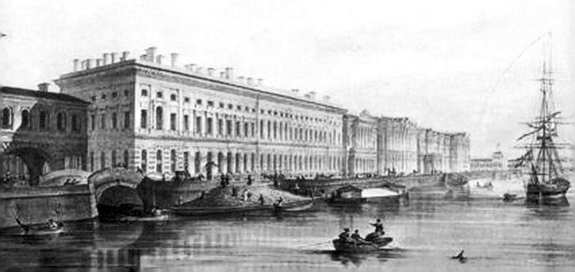

　　在凱薩琳大帝的一生中，除了功名顯赫的政績以外，她和情人之間的數不清故事也為後人津津樂道，仇視她的人因此譏諷她為「北方的蕩婦」。雖然她並不漂亮，但卻有一種天生的迷人氣質，這是因為她超乎常人的智慧使然。奧爾洛夫是她最早的情人之一，他對凱薩琳大帝的愛戀和忠誠在宮廷政變中得到了證明。早在彼得三世當政時期，奧爾洛夫與凱薩琳就往來密切，並祕密生下一個男孩，孩子出生以後被包在海狸皮裡偷偷送出了冬宮，這個孩子的後裔後來成為俄羅斯相當顯赫的家族。

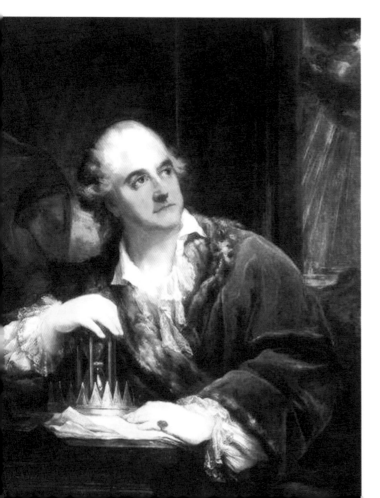

波尼亞斯伯爵是葉卡捷琳娜情夫之一，後來葉卡捷琳娜為了擺脫他，便任命他為波蘭的國王。

　　在奧爾洛夫之前，凱薩琳大帝還曾與波蘭的波尼亞斯伯爵（Stanislaw Poniatowski）有染，後來，凱薩琳大帝任命他為波蘭的國王，與其說是感情的結合，不如說是政治的需要更有說服力。

　　凱薩琳大帝一生中最為傳奇的「羅曼史」，卻是發生在她五十一歲高齡時，這次的對象是一名高大

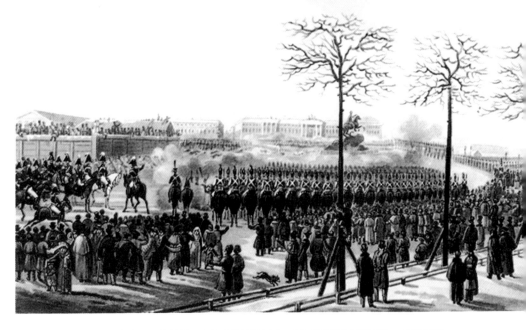

1825 年 12 月 14 日清晨，一些尊崇西方社會的貴族軍官，正要穿越參議院廣場， 發動兵諫。

魁梧、頭髮蓬鬆，但卻瞎了一隻眼、名叫波坦金的男子（Grigory Potemkin，1739~1791，約比凱瑟琳大帝小十歲）。這場愛情與政治遊戲的結果是，波金幫助她征服了克里米亞。1796 年，六十七歲的凱薩琳大帝中風逝世，把輝煌和浪漫留在了冬宮。

尼古拉一世暴斃冬宮之謎

　　在冬宮的歷任沙皇中，尼古拉一世是一個謙和禮讓的帝王。1825 年，意志薄弱、優柔寡斷，卻具有自由主義思想的沙皇——亞歷山大一世意外死亡。由於身後無嗣，按照皇位繼承法理應由其弟康斯坦丁繼任皇位。但是，康斯坦丁正在華沙，並同時擔任波蘭王國軍隊總司令，而且娶了一個非皇族血統的波蘭女子為妻。因此根據皇位繼承法，即使他繼承皇位，也不能在其死後將皇位傳給自己的子孫，因此，康斯坦丁索性放棄了皇位繼承權。

　　就這樣，亞歷山大一世的三弟尼古拉就變成了第一繼承人，而且亞歷山大一世生前也曾簽署過三封傳位給尼古拉的詔書。不知道是粗心還是不屑，尼古拉對此並不知情，反而仍然視自己的二哥為皇位繼承人，並向他宣誓效忠。遠在華沙的康斯坦丁聞訊後，派人通知弟弟自己無意於皇位，懇請尼古拉儘快繼位。與冬宮中血腥的篡權奪位的場面相比，兩兄弟如此互相推讓皇位、簡直讓人難以置信。最終，當尼古拉再次收到康斯坦丁既不要皇位，也不返回聖彼得堡的信件後，才決定登基。

　　但尼古拉一世繼位以後，為鞏固皇權，改變了原本謙讓的個性。他殘酷的

1837 年 12 月，一場莫名的大火幾乎將冬宮內的裝飾化為灰燼，還好所有造型藝術品、器具和其他珍貴財產都被搶救出來。

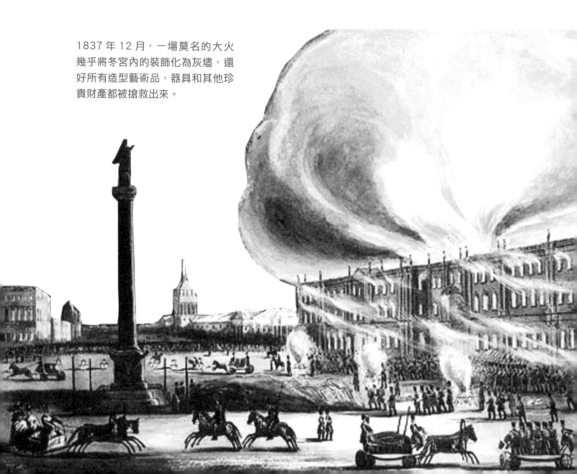

表面看來，尼古拉一世似乎是謙讓的沙皇，其實他也是一個冷血無情的統治者。自當政那天起，他就一直生活在革命的恐懼中

鎮壓名為「十二月黨人起義」的政變運動，發動者是一群具有自由主義思想、尊崇西方社會和生活的貴族軍官。1825 年 12 月 14 日，在一個寒冷的早晨，這些貴族軍官，穿越參議院廣場，發動進攻。經過短暫的砲火交戰，起義被鎮壓下去。所有的政變策劃者都被逮捕，尼古拉一世親自審問政變的領導者，判處極刑，其他人則被流放到西伯利亞。

　　另外，尼古拉一世設立了祕密警察，加強對自由思想和革命運動的壓制。尼古拉倒行逆施終於在 1837 年 12 月的得到了痛苦的「報應」。17 日到 19 日，一場莫名的大火幾乎將冬宮內的裝飾化為灰燼。萬幸的是，所有造型藝術品、器具和其他珍貴財產都被搶救出來。惱怒的尼古拉一世下令全部採用白色大理石裝飾冬宮，以杜絕後患。經過嚴格的挑選，產自義大利的卡拉拉大理石被選中。卡拉拉大理石平整、細膩，而且具有非同尋常的莊嚴感，這與冬宮大廳內裝飾成鍍金圖案的天花板和由珍稀木材鑲拼的地板協調一致、和諧美麗。

　　冬宮內的孔雀石客廳是用孔雀石裝飾的唯一保留完整的起居廳，因此藝術價值最為珍貴，作為皇后的會客廳之用。廳內八根立柱和同樣數量的壁柱以及兩個壁爐均由孔雀石砌成，並採用了複雜的「俄羅斯馬賽克」技術。鮮綠色的孔雀石與天花板和柱冠上華麗的鍍金裝飾藝術效果極其鮮明。

　　修復後的冬宮又被重新注入了生命力，然而俄國卻步入了落日餘輝之中。尼古拉一世在和歐洲列強爭霸歐洲的過程中力不從心，尤其是拖延已久的克里木戰爭，將俄國拖入了戰爭的深淵。更諷刺的是，一個嚴厲推行軍事統治的沙

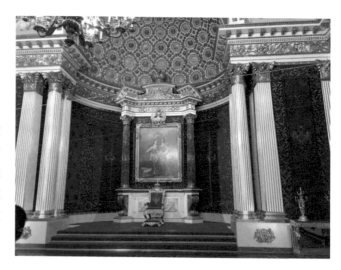

皇，在自己的國土上居然輸掉了戰爭。英法聯軍的供給線，長得可以環繞大半個地球，而具有天時、地利的俄軍卻被打的落花流水，這使得尼古拉一世顏面盡失。

　　1855 年 3 月 2 日早晨，聖彼得堡天寒地凍，大雪覆蓋。冬宮中突然傳出尼古拉一世突然駕崩的噩耗，俄羅斯朝野一片譁然。時至今日，史學家對於他死亡的真實原因，依舊存在著分歧的看法。一派認為尼古拉一世極有可能是「暴斃身亡」。因為當時冬宮曾發佈公報說，沙皇是「感冒引發肺炎而死亡」，這在當時是極有可能的。

　　另一派史學家則認為尼古拉一世是自殺而亡。由於尼古拉身體健壯，臥病在床也沒有幾天，而在此之前，沙皇因戰爭的失敗長期處於抑鬱狀態，所以服毒自殺更為可能。無論如何，尼古拉一世把這個百年之謎永遠地留在了冬宮，其實，隱藏在這所宮殿裡面的謎團又何止於此！

圖為 1840 年裝修完畢後的冬宮內飾。

拖延已久的克里木戰爭把俄國拖入了深淵。1855 年 9 月 8 日，被英法聯軍圍困在塞瓦斯托波爾達 349 天的俄軍被迫談判求和。圖為圍困中的俄軍。

赫米塔吉博物館的收藏

　　赫米塔吉博物館（又譯隱士廬博物館），位於聖彼得堡的涅瓦河邊，屬於東宮建築群之一。赫米塔吉博物館共有一千個展覽廳，對公眾開放的有 350 個。展出的藝術品約佔全部收藏品的 20%。赫米塔吉博物館每年在國外舉辦相當多的展覽，並積極地在不同國家開設自己的分支機構。在倫敦、阿姆斯特丹都擁有展覽中心，每年參觀赫米塔吉博物館的遊客人數超過兩百萬人。

　　在約兩百五十年的時間裡，赫米塔吉博物館收集了近三百萬件從石器時代至當代的世界文化藝術珍品，並與英國大英博物館、美國大都會博物館、法國羅浮宮和中國故宮並稱為世界五大博物館。

　　赫米塔吉博物館從創建以來，就一直有貓住在這兒，以便控制老鼠損害收藏品。館藏分：西歐藝術部、古希臘藝術部、俄羅斯文化史部、古錢幣部、軍械庫、科學圖書館、科學技術鑒定部及鐘錶與樂器修復部。

　　西歐藝術部是博物館設立最早和最大的一個分部。其中又分成六個展區：十三～十八世紀彩色畫、十九～二十世紀彩色畫、線條畫、版畫、實用藝術、金屬製品和寶石，儲藏著近六十、萬件展品。收藏包括達文西、拉斐爾直至馬諦斯、雷諾瓦、高更等繪畫巨匠的精品。西歐藝術品的日常展覽要佔據赫米塔吉博物館一百二十個展廳。古希臘藝術部為最古老的分部之一，它分為兩個展區：古希臘與古羅馬、古黑海北岸地區，約有十四萬件展品，有關古希臘的文物超過十萬件，它們反映了古希臘、古義大利和古羅馬、古希臘在黑海北岸殖民地的文化與藝術。其中最古老的文物屬於西元前 3000 年，最晚的屬於西元四世紀。

　　俄羅斯文化史部是最年輕的一個分部。它創設於 1941 年 4 月，文化

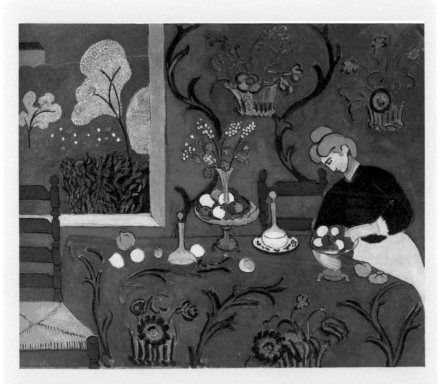

這幅馬諦斯的名作《紅色餐桌》，收藏在冬宮的赫米塔吉博物館中。

史部有五十餘個展廳，三十多萬件展品。這些豐富的展品反映了俄羅斯千餘年的歷史。古錢幣部是博物館最古老的分部之一。它最早的一批收藏品是葉卡捷琳娜二世於 1764 年購買的錢幣與獎章，有超過一百萬件展品，若按照收藏品的數量計算，古錢幣部的藏晶佔博物館全部收藏品的三分之一。赫米塔吉的古錢幣部是俄羅斯久負盛名的最大的古代錢幣收藏機構之一。

軍械庫是一個獨立的部門。收藏有不同國家不同時代的近一萬六千件軍械樣品。科學圖書館自建館之日起就是赫米塔吉博物館不可分割的一部分。目前赫米塔吉圖書館收藏著七十萬冊藝術、歷史與歷史學、建築學與文化類圖書，涵蓋歐洲與東方各種語言。藏有珍稀圖書與手稿近一萬冊。科學技術鑒定部成立於 1936 年，當時是世界上最早的 X 光照射室。從上世紀七零年代起成立一個獨立的實驗室，該部是俄羅斯最大的文化藝術品鑒定中心之一，主要工作是對材料與技術的研究，利用現代自然科學技術對博物館的收藏品展開技術鑒定與確認。鐘錶與樂器修復部成立於 1995 年，它的工作是對赫米塔吉博物館所有的鐘錶與樂器進行研究、修復與維護。

關於冬宮的歷史大事

年代	關於冬宮	歷史大事記	文化與社會
1721~1762 年	冬宮始建於 1721~1762 年，是俄羅斯聖彼得堡的標誌性建築。建成之初到 1917 年羅曼諾夫王朝結束一直是俄國皇宮。	1721 年瑞典與俄羅斯簽訂尼斯塔特條約，瑞典割讓立窩尼亞、愛沙尼亞、卡累利亞等地予俄羅斯。自此瑞典昔日在北歐的霸權為俄國所取代。	法國畫家華鐸去世。
1754 年	伊莉莎白女皇聘請拉斯特雷利建造冬宮，女皇在位期間冬宮已具有皇家博物館的格局。	前一年，考尼茲擔任奧地利女皇特蕾莎的顧問，並在倫敦建立大英博物館。	前一年，雷昆托開始為埃斯柯里亞爾修道院繪製濕壁畫。
1762 年	冬宮落成。	葉卡琳娜二世即位為俄羅斯女皇。	盧梭出版民約論。巴雷第發表《家庭書簡》。

1764 年	葉卡捷琳娜二世女皇下令,大力擴充冬宮的規模,建立赫米塔吉博物館。	里約熱內盧定為巴西總督區首府。	莫札特創作《K16 第一交響曲》。 伏爾泰出版《哲學辭典》。 歌德發表《旅行家》。
1787 年	冬宮擴建工程竣工。	美國通過憲法。 約瑟夫二世和俄國的凱薩琳二世簽訂聯盟條約。	席勒發表《唐‧卡洛斯》。 安德列‧謝尼埃發表《田園詩》。
1837 年	一場大火將冬宮焚毀。	英女王維多利亞即位,將英國國勢推向鼎盛。	摩斯發明電報機。 狄更斯發表《孤雛淚》。 俄國作家普希金去世。
1838~1839 年	東宮展開重建工程。	西班牙內戰結束。 中國林則徐在虎門銷毀數量龐大的鴉片煙。	俄國作曲家穆索斯基誕生。 白遼士發表《羅密歐與茱麗葉》。
約 1850 年	俄國有一項特別的法律規定:聖彼德堡市所有的建築物,除教堂外,都要低於冬宮。	道光皇帝去世,咸豐皇帝繼位。 奧地利與普魯士締結奧爾米茨條約。	狄更斯發表《塊肉餘生錄》。 杜米埃發表《拉達普阿》。
1905 年	沙皇政府槍殺前往冬宮的請願群眾,史稱「流血星期日」事件。	瑞典和挪威分成二個國家。 第一次摩洛哥危機爆發。	愛因斯坦發表《狹義相對論》。
1917 年	十月革命的起義群眾攻下冬宮,逮捕臨時政府各部部長,這座昔日皇宮回到人民手中,結束了它作為皇宮的歷史。	芬蘭宣佈脫離俄羅斯獨立。 俄羅斯爆發二月革命,沙皇尼古拉二世宣佈退位。 美國參加協約國。	美國甘迺迪總統出生。 法國雕塑家羅丹去世。

| 1945 年 | 二戰結束，蘇維埃政府開始重修冬宮。 | 美、蘇、英三國舉行雅爾達會議。

盟軍攻入柏林，希特勒自殺，德國投降，在歐洲方面的戰事結束。

發表波茨坦宣言。

美國分別於廣島、長崎投下原子彈。

日本宣佈無條件投降，同盟國獲得第二次世界大戰最終勝利。

成立聯合國。

印尼宣佈獨立。 | 電子電腦誕生，簽署雙十協定。

歐威爾發表《動物農莊》。

赫胥黎發表《永恆的哲學》。 |

阿爾罕布拉宮

ALHAMBRA AUREA

阿拉伯風的迷幻奢華宮殿

宮院兩旁有夾道的桃金孃樹和大理石柱廊構成的畫廊。彩色天花板由西洋杉木雕刻成星狀，上面還有透天的小窗，代表伊斯蘭教世界的天堂。燦爛的陽光被切割成金黃色的碎片，灑在滿地阿拉伯風格的馬賽克上。

摩爾人的紅色城堡

　　優雅勻稱、清新脫俗的阿爾罕布拉宮（Alhambra）位於西班牙古城格拉納達（Granada），是西班牙的著名王宮，也是世界上保存最完好的阿拉伯王宮之一。因為整座宮殿建在格拉納達城東的紅色山丘上，而且建築中使用的建築材料也是紅色的，所以宮殿也常被稱之為「紅宮」。且「阿爾汗布拉」的本意就是「紅堡」的意思。整座宮殿建築群占地約三十五英畝，四周環以高大結實的城垣和數十座城樓，是現存最早的摩爾人建築，包括被稱為「阿爾汗布拉城堡」和「上阿爾汗布拉」的附屬建築。國王住在壯觀、威嚴的阿爾汗布拉城堡裡面，大臣和妃子們則住在附屬宮殿裡。

　　阿爾罕布拉宮附近的花園是著名的「夏宮」，環境優美，氣候宜人，是難得的避暑勝地。站在此處，可俯視全城。花園中的玫瑰、桔樹和桃金孃是摩爾人所遺留下來的，芬芳馥郁、寧靜清新，見證過這裡所有的一切，是活生生的歷史文物。花園的秀美甚至超過了宮殿本身，寧靜的池塘和涓涓的噴泉，幽涼而鮮活。

　　如今的人們也許很難想像為什麼在一個傳統的歐洲國家，一個世界聞名的文化遺產大國，阿拉伯文化的影響卻如此之大，而且至今仍揮之不去呢？只要看一下西班牙的歷史就會明白，歷史上的西班牙歷經不同民族的統治。外來文化的融合造就了西班牙的多元文化；同時，由於西班牙所在的伊比利半島獨立於歐洲大陸，同時保持了多元文化的獨立性。這就是阿爾罕布拉宮作為伊斯蘭建築的傑出代表保留至今的主要原因。

　　大約在西元前 2500 年，高加索山脈的伊比利人（Iberians）就移居到伊比利半島（Iberian Peninsula）上，創建了新石器時代的巨石建築的偉大文明。西元前十一至西元前五世紀，是伊比利半島民族大融合的重要時期。腓尼基人與希臘

人登上伊比利半島，建立了殖民地和貿易中心。大約四百年後，法國和英國的
凱爾特人遷入此地。至此，半島上的居民被統稱為凱爾特—伊比利亞人。

　　伊比利半島的前途和命運曾被迦太基和羅馬掌控。西元前 241 年，羅馬人
把迦太基人趕出了西西里島，意圖東山再起的迦太基人在其首領哈米爾卡的率
領下，退居北部非洲，轉戰伊比利半島，積聚能量。西班牙不但成了迦太基人
的避難所，而且還被他們統治。迦太基人在半島的統治僅維繫了三十多年，之
後再次被羅馬人追殺，並被永遠地逐出了西班牙。隨後羅馬人又經過長達兩百

西元五世紀，西哥特人洗劫了羅馬城後，越過庇里牛斯山，進軍西班牙。

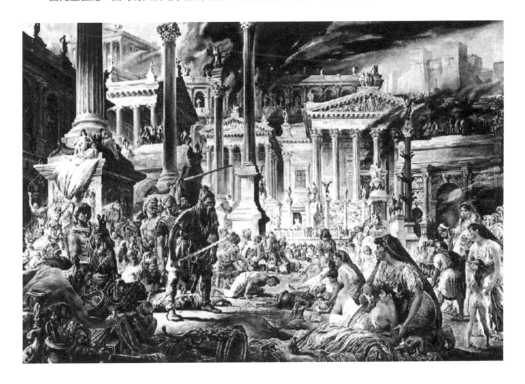

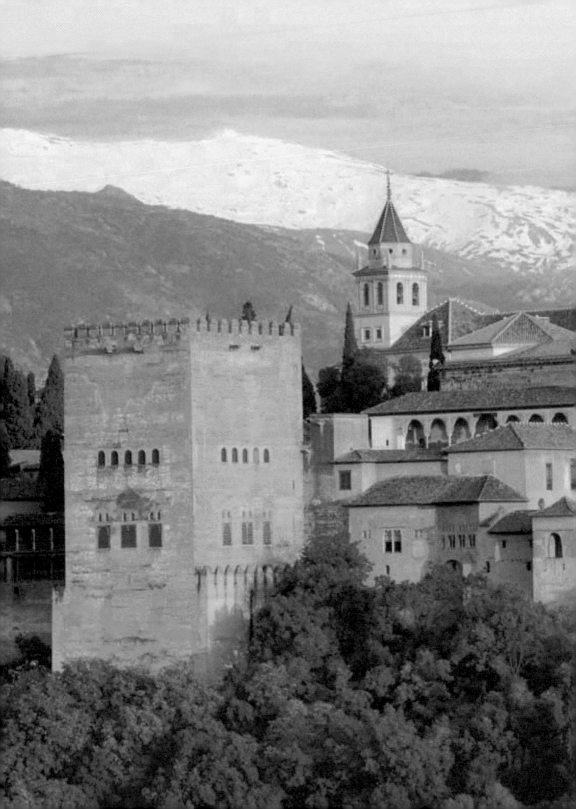

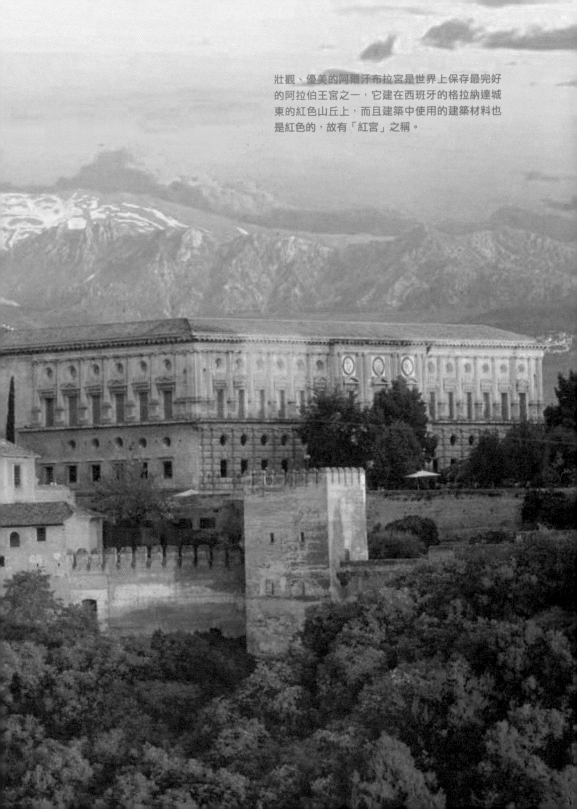

壯觀、優美的阿爾汗布拉宮是世界上保存最完好的阿拉伯王宮之一，它建在西班牙的格拉納達城東的紅色山丘上，而且建築中使用的建築材料也是紅色的，故有「紅宮」之稱。

西哥特人屬於好戰的日爾曼民族，圖正中人物為西哥特人的首領阿拉利克。

年的武力征服，才在西元前 19 年征服了西班牙，建立了屋大維（奧古斯都大帝）統治下的和平盛世。羅馬人先進的文明促進了西班牙文化的發展和變革，拉丁語逐漸成為半島上的統一語言，進而成為日後西班牙統一的一大利多。西元一世紀，基督教開始在西班牙傳播開來。

隨著羅馬帝國的衰落，曾經是羅馬傭軍的日爾曼族的西哥特人開始統治西班牙。西元 410 年，西哥特人在阿拉利克的領導下穿越阿爾卑斯山，洗劫了羅馬城之後，再度越過庇里牛斯山，進軍西班牙，建立了君主政體的王國。此時的西哥特人經歷了羅馬文明和基督教文化，變得開化和文明。他們不但融入了西班牙的先進文化，而且皈依了基督教，並把羅馬天主教定為國教。

因此，他們的統治較為順利。但是，西哥特國王威希亞不遵行君主由選舉產生的傳統作法，導致國家的分裂。西元 710 年，他讓自己的兒子阿吉拉繼位，

而貴族和主教會議則另外選定了繼承人羅得瑞公爵，以示抗議。就這樣，北方由阿吉拉繼位執政，南方則由羅得瑞公爵（Roderick）主政，這種分裂狀態，為以後摩爾人佔領伊比利半島埋下了伏筆。

傾城美女淪陷西班牙

據說摩爾人能夠入侵成功的根本原因是一個綽號為「卡瓦」的美麗女人，她原名為薩羅麗達，她是休達總督朱利安伯爵的女兒。有一天，薩羅麗達在河邊洗澡時，被新繼位的羅得瑞看上了，於是就吩咐手下將薩羅麗達強行帶走，逼其成婚。雖然朱利安伯爵迫於羅得瑞的淫威，答應將女兒許配給他，但對這樣的恥辱始終無法釋懷，於是就集結了一批反對勢力、想要暗中顛覆政權。反對的力量，使羅德瑞這方無法凝聚民心全力抵抗摩爾人，最終導致國家的淪陷。

為了結束分裂狀態，威希亞家族請求摩爾人協助，剿滅南方的分裂勢力。西元711年7月，一支由一萬二千名摩爾人組成的遠征軍，在伊本‧齊亞德（Tariq ibn Ziyad）的率領下，跨越海峽，踏上了直布羅陀岩山（Rock of Gibraltar），建立橋頭堡（Beachhead）。

7月19日，在瓜達萊特河（Guadalete）沿岸，羅得瑞乘坐象牙車抵達戰場。他按照國王出征的傳統，乘坐一匹白馬、身穿紅袍、頭戴金冠、足蹬銀線錦緞靴子。而對手摩爾騎兵則騎在長尾小馬上，手持短矛或彎形大刀，鬥志昂揚。那些寬大的連有包頭巾的外套在身後飄蕩，煞有氣勢。

雙方展開激烈熱戰，戰力不佳的西哥特軍隊最

摩爾人在伊比利半島建立政權以
後，和基督教徒之間的鬥爭不斷。
這幅壁畫描述了當時的交戰場面。

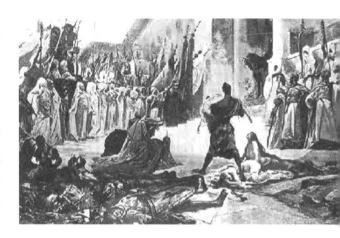

後兵敗如山倒。不過，摩爾
人在搜尋戰場時，卻沒有找
到羅得瑞，只發現他的白馬
陷進泥坑，不遠處有一隻銀
線半統靴。

　　羅得瑞的失敗為摩爾人敞開了伊比利半島的大門，他們像龍捲風似的襲捲
而過，一路南下。在薩拉曼卡（Salamanca），摩爾人消滅了仍然忠於羅得瑞的
極少數部隊，宣佈西班牙歸於伊斯蘭帝國。這樣，曾經抵抗羅馬軍團兩百多年
的西班牙，不過區區幾天就淪為穆斯林的殖民地。半島上的居民惶恐的目睹摩
爾軍隊的湧入，心生疑寶：「難道這些騎馬揚塵的棕色皮膚的小個兒，就是我
們的新主人？」

　　摩爾人橫掃了西班牙後，並沒有如威希亞家族所願，回到北非，而是建立
了自己的統治系統，控制了大部分的半島地區。但是與原先羅馬政權不同的是，
摩爾人入侵者只有一個名義上的政治和精神領袖「哈里發」（Caliph）。摩爾人
彼此互相爭奪地盤，鬥爭不斷，加上半島內部不同民族的反抗鬥爭，西班牙被
分割成二十三個小國，也削弱了摩爾人在半島上的力量。尤其是，十字軍和歐
洲的基督教國家在教皇的號召下，向異教徒宣戰，對摩爾人的統治更是沉重的
打擊。

　　1246 年，在「聖者」費迪南三世（Ferdinand III）的無情攻擊下，伊斯蘭各
國遭受重創，摩爾人在西班牙的勢力被削弱。這時，西班牙全境幾乎都在基督

教徒諸王手中，被基督徒軍隊一路追殺的阿赫馬爾王被迫遷都到了格拉納達，並修築阿爾罕布拉宮作為抵禦基督教軍隊進攻的要塞。可見阿爾罕布拉宮是以作為一個「城堡宮殿」為前提而修建的，因此，其建築特點既有城堡的防禦功能，也有國王皇宮的顯赫與尊貴。

由於西班牙基督徒軍隊內部的分裂造成的政派之爭，使半島無法統一。這種割據的局面，也使得定都格拉納達的摩爾王阿赫馬爾有了喘息的機會。他自立為穆罕默德一世（Muhammad I al-Ghalib，1273 年卒），之後開始長達 250 年的新王朝，也因此讓阿爾罕布拉宮得以逐步妥善的修建完成。

為了保證國家的安全，坐穩王位，穆罕默德一世將「與基督教國家交好」擺在外交政策的首位。他甚至不計前嫌，出兵幫助費迪南三世攻打其他小國。基督教軍隊在科爾多瓦（Cordoba）、塞維利亞（Sevilla）和安達盧西亞（Andalucia）的戰爭連續告捷，伊斯蘭難民紛紛湧入格拉納達，城市人口迅速增加。在這得來不易的和平環境，加上連年風調雨順，格拉納達的農業經濟相當發達，科學和藝術也得到了長足的發展。這一切都為阿爾罕布拉宮的修建奠定了良好的基礎。

修築於水間的天堂樓閣

十四世紀優素福一世（Yusuf I，1333~1354）及其子穆罕邁德五世（MuhammadV）時期，因國運昌盛、民生富饒，阿爾罕布拉宮開始大規模擴建。宮殿的主要建築是兩處寬敞的長方形宮院和與之相鄰的廳室：一處為優素福一世修建的桃金孃宮院，另一處為穆罕邁德五世下令修建的獅子廳。

其中桃金孃宮長 140 英尺，寬 74 英尺，中央有大理石鋪設的水池。因為《古

裝飾奢華、精美的阿爾汗布拉宮，
是格拉納達耀眼光環上的一顆明
珠。

蘭經》中描述「天堂」就是「水流經過的亭閣」，所以，虔誠的摩爾人因此相
信天堂就在不遠的地方。

　　宮院兩旁有夾道的桃金孃樹和大理石柱廊構成的畫廊。邊長 37 英尺的正方
形大使廳就在這裡，高 75 英尺的宏偉方塔位於大使廳中間，是典型的阿拉伯建
築造型；方塔和迴廊倒映在水中、噴泉落珠輕敲著平靜的水面，泛起點點漣漪，壯美的「靜」與纖麗的「動」，交織在一起，閃爍迷濛。

　　大使廳內還設有摩爾王的御座，是摩爾王接待外國使節和接受大臣們覲見的專用座位。廳內彩色的天花板是由西洋杉木製成，並被雕刻成星狀，上面還有透天小窗，代表伊斯蘭教世界的天堂。馬蹄形的窗戶別具特色，燦爛的陽光被切割成金黃色的碎片，灑在滿地的阿拉伯風格的馬賽克

摩爾人的市集，呈現出繁榮的景象，在這
樣的充裕國力支持之下，提供阿爾汗布拉
宮修建的最大利多。

查理五世曾經面對著宮殿窗外的美景感歎道：
「失去這一切的人，真是太不幸了」。可見，
阿爾汗布拉宮的建造也兼顧到了景觀的規劃。

上、五彩迷離。在這裡，還可以遠眺
格拉納達迷人的風光。後來，登上此
處的西班牙國王查理五世面對著窗外
的美景曾感嘆道：「失去這一切的人
真是太不幸了。」

　　獅子廳宮長116英尺，寬66英尺。
124個鏤空花紋的大理石圓柱環繞而成
的迴廊、空靈輕巧，中間有模仿西妥
教團（Cistercians）形式的建築。宮院
內彩磚鋪就的地面平整光滑，色彩亮麗。四周牆壁足有五英尺高，鑲有藍黃相
間的彩磚，複雜奇幻幾何形紋飾和阿拉伯文字圖案佈滿整個房間。

　　宮院中獅子泉中心的噴泉是由一個雕有十二頭象徵力量與威武的白色大理
石獅子馱著，向四周各引出一道小渠。北端是雙姐妹廳，內有阿爾罕布拉宮最
精緻的蜂巢狀圓頂，據說有五千多個窩洞。而廳中也有水泉，從山上引來的泉
水由這裡流向宮院中心的噴泉。宮殿東面是壇狀的帕爾塔花園以及迷人的貴婦
塔。

　　雖然阿爾罕布拉宮從外表看起來更像一座強大的堡壘。但是，它的珍貴之
處，除了本身典型的阿拉伯建築結構以外，還在於精雕細琢的內部裝飾，如天
花板、石膏牆細密如絲的浮雕、錯亂有序的蔓藤花紋和大理石柱上的鏤空花紋
等。園中池塘和水渠有序的景觀規劃，恰到好處。可見，摩爾人近乎奢侈的精
緻考究工藝，成就了阿爾罕布拉宮的永恆。

格拉納達異教徒的禮物

　　阿爾罕布拉宮基於其特殊的歷史背景，常常被看作是沒落文明的象徵。但是，無論人們怎麼想，伊斯蘭文化與基督教文化的衝突，卻在阿爾罕布拉宮裡共存，並且這種看似矛盾的和諧不僅被後來的人們所接受，而且得到了充分的延續和發揚。西班牙統一之後，西班牙國王曾經下令整修，保存了阿爾罕布拉宮的完整性。

　　雖然在日後，阿爾罕布拉宮遭到了局部破壞；卻絲毫不影響宮殿本身的評價。如今當地人用一句話來形容他的絕美珍貴：「世上沒有比生在格拉納達，卻是個瞎子更悲慘的遭遇了」。阿爾罕布拉宮是格拉納達耀眼光環上的一顆明珠，無時無刻不在散發著誘人的光芒。

　　在人們的印象中，軍事征服往往極具毀滅性，但是，阿爾罕布拉宮卻改變了這個邏輯。作為異教徒的宮殿，基督教的君主們在佔領格拉納達後，不僅沒有毀壞阿爾罕布拉宮的一草一木，反而愛護有加。

1474 年，西班牙北部兩大強權國聯姻，阿拉貢國王費迪南娶了卡斯提亞的依莎貝拉女王為妻，開啟了西班牙歷史的新時期

費迪南和依莎貝拉從教皇手中取得「聖諭」，設立宗教法庭，審判異教徒，甚至以酷刑逼供，
強迫猶太教、伊斯蘭教徒改信天主教。此圖為準備焚燒異教徒的情景。

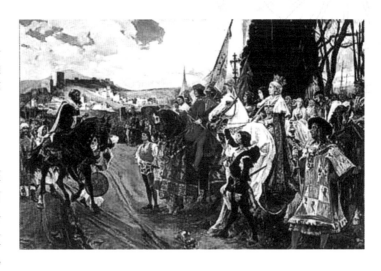

摩爾王朝政權的更迭給
了早已虎視眈眈的費迪
南絕佳的好機會，他趁
機攻打格拉納達。

　　1474 年，西班
牙北部兩大強權國
聯姻，阿拉貢國王費
迪南娶了卡斯提亞
的依莎貝拉女王為
妻。這並非王國的統一，兩地仍然保有自己的議會和行政機構，並有自己的王
位繼承人來繼承王位。但這史無先例的結合，讓人羨慕的卻是，兩人的年紀很
輕，相加都不到五十歲。這種年輕的愛情與榮耀的結合，構成極為美妙的韻事。

　　依莎貝拉有一頭閃亮的金髮、藍綠色的眼珠和嬌媚的身材。她愛好運動，
能騎乘烈性的駿馬，而且喜歡獵鹿，甚至能用長矛戳殺比人還大的公熊。費迪
南雖然不怎麼勤快，但才思敏捷，是一個活潑英俊的騎士，也長各種體育運動。
據說他風姿翩翩、劍術高超，極能吸引女人的注意力。兩人的政治聯姻似乎是
天意，他們的統治結束了西班牙的封建統治，建立了君主制的國家政權。在政
治生活中，多是費迪南主導，依莎貝拉只是她丈夫的忠實合作夥伴。「感謝上
帝賜與我的一切幸福，其中最快樂的就是賜與我這個極好的丈夫。」這是依莎
貝拉的真情表露。

　　婚後四年，費迪南和依莎貝拉決定讓西班牙成為信奉天主教的國家。他們
從教皇手中取得聖諭，設立宗教法庭，審判異教徒，甚至以酷刑逼供，強迫信
仰猶太教、伊斯蘭教的人改信天主教。另外，組織了十萬西班牙士兵準備隨時

進軍格拉納達。這意味著作為伊斯蘭建築代表之作的阿爾罕布拉宮，240 餘年的輝煌時光即將結束。

摩爾國王哈桑統治時期，宮廷內部鬥爭愈加激烈，國家實力大不如前。這時候，哈桑又愛上了一位美麗的女基督徒。跨越信仰的愛情當然是值得讚美的。但是，畢竟哈桑位高權重，而且擁有妻室。可是，鬼迷心竅的摩爾王卻不聽勸阻，執意要娶這位基督徒女孩為妻，並廢除現在的皇后阿耶莎。走投無路的阿耶莎皇后被迫離開了格拉納達城。皇后的出走直接導致了宮廷內部兩大派系的對立，支持國王的一派叫塞格利斯派，支持皇后的一派叫阿貝塞拉斯派。隨著兩派鬥

格拉納達的摩爾人向費迪南的軍隊投降以後，阿爾汗布拉宮失去了最後一位摩爾主人。

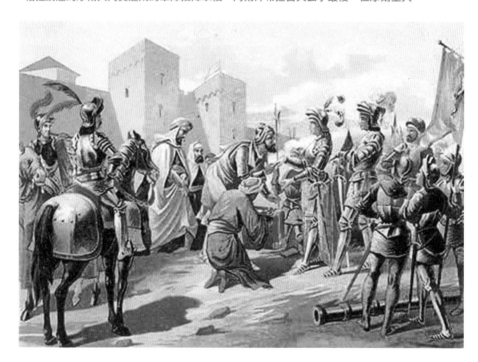

湯姆斯 · 托奎馬德是西班牙歷史上第一
任宗教法庭的庭長。

爭的加劇，阿貝塞拉斯派逐漸占
了上風，他們逼迫哈桑退位，立
其子波亞迪爾為王。1485 年，哈
桑被迫讓位給波亞迪爾。

　　摩爾朝中政權的紛亂更迭，
給了早已虎視眈眈的費迪南絕佳
的好機會。他趁機攻打格拉納達，
俘虜了年輕的摩爾王波亞迪爾。
1491 年末，波亞迪爾親自將格拉納達的鑰匙交給費迪南，以示投降。格拉納達
淪陷了，阿爾罕布拉宮也告別了最後一位摩爾主人。當波亞迪爾率領著殘餘部
隊退出格拉納達，進入荒野的阿爾普亞拉山時，回頭望了一眼阿爾罕布拉宮，
母后悲痛的喝斥他說：「你簡直是一個怯懦的女人，怎能守得住城池？」從此，
結束了阿拉伯人在西班牙長達八個世紀的統治。

　　稍後天主教軍隊進駐了阿爾罕布拉宮，費迪南十分喜歡這座伊斯蘭王宮，
並將其視為珍寶，經過大肆裝修後，當做自己的行宮。可是，費迪南本人忙於
征戰，阿爾罕布拉宮往後的大部分時間裡都處於荒廢狀態。

　　伴隨著摩爾人離去的步伐，西班牙開始了歷史上的輝煌時期。哥倫布發現
新大陸之後，西班牙佔領了大片的海外土地，致力於海外殖民投資，揭開了大
航海時代的序幕。殖民者不僅將大量的黃金帶入西班牙，而且原產美洲的馬鈴
薯、番茄、可可等植物傳入了歐洲。1494 年，偏心的羅馬教皇發佈詔令，新大
陸的許多地方被劃歸西班牙所有，並鼓勵費迪南和依莎貝拉繼續開闢新的領地。
黃金、權力和海外殖民地成了費迪南和依莎貝拉狂熱追逐的目標。然而，天主

教成了他們改變和教化當地人的工具。在偏遠的地區，殖民主義者建立起新的教堂、學校等來貫徹他們的宗教思想。

但是，格拉納達城中的異教徒卻遭到了血腥的鎮壓，成為天主教國君輝煌國度下最為淒慘的一幕。十七萬猶太人遭到驅逐，三十多萬猶太人被迫改變了宗教信仰。這一事件的策劃者就是西班牙歷史上第一任宗教法庭的庭長湯姆斯．托奎馬德，雖然湯姆斯本人出生在改信天主教的家庭裡，但是，他的行為卻非常的極端和殘酷。格拉納達的繁華景象，在追殺異教徒的恐怖氣氛中消失殆盡，成千上萬堅持伊斯蘭教信仰的摩爾人逃到北非、希臘和土耳其等地。

然而，伊斯蘭精緻高超的建築技藝和華麗細緻的審美趣味，卻因為阿爾罕布拉宮而永遠留在西班牙。之後，西班牙建造了許多哥德式教堂，也大量吸收伊斯蘭的技藝和風格。在西班牙即使文藝復興時期的建築，也留有伊斯蘭建築的影子。看來，西班牙人在這件異教徒的禮物上面獲得了不少的靈感。

壞品味真是一場空前大災難

「雖有征戰沙場的膽略，卻沒有欣賞藝術的品味」這句話用在西班牙後來的國王查理一世，亦即神聖羅馬帝國皇帝查理五世（Charles V，1500-1558）身上真是再合適不過了，至今他對阿爾罕布拉宮的改建，成了人們懷念他的最好方式。

查理五世登基時滿臉稚氣，卻已是權位顯赫，擁有龐大的帝國，同時坐擁西班牙和神聖羅馬帝國。

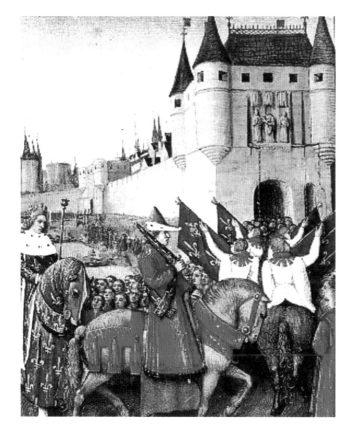

西、法兩國總共發生了四次戰爭，最終是查理五世的西班牙軍隊獲勝，1538 年兩國簽署了停戰協定以後，西班牙在歐洲的霸主地位得到確立。圖為查理五世的軍隊進入巴黎城。

　　1504 年，費迪南兼併了義大利半島的那不勒斯王國以後，成為歐洲大陸上能夠與法國平起平坐的強國。為了鞏固西班牙在歐洲的地位，穩定國內的統治，從而將各地政權掌控於西班牙王室之下，費迪南仍然採取聯姻的方式，鞏固霸業。他煞費心機的將女兒分別許配給英國國王亨利八世、奧地利皇太子菲利浦和葡萄牙國王曼努艾爾。

　　費迪南駕崩後，王位傳給了他的外孫查理，即查理一世。查理一世是費迪南的女兒和奧地利皇太子菲利浦的兒子，哈布斯堡王朝的繼承人。1519 年，奧皇馬克西米連去世以後，查理又成為神聖羅馬帝國的國王，稱為查理五世。就這樣，查理五世集西班牙國王和神聖羅馬帝國的國王於一身，權位顯赫。他不但順理成章的繼承了西班牙王國、西班牙在美洲和義大利半島部分地區的殖民地，以及哈布斯堡王朝在中歐的領地；奧地利、斯地里亞、卡林西亞、卡尼奧卡等四個公國和蒂羅爾州。而且，查理五世的祖母瑪麗又將遼闊的勃艮第領地，

馬丁‧路德認為《聖經》是唯一的準則，贖罪券與《聖經》的真理相違背，是教會的腐敗行為。

包括盧森堡和工商業發達的尼德蘭都傳給了他。這對於上任不久，缺乏執政經驗的查理五世而言，的確是龐大得難於駕馭。

　　但是，查理五世並沒有因此而停止擴張的步伐。他借助與奧斯曼土耳其帝國的戰爭，成功地將匈牙利王國和波希米亞王國占為己有。從而牢牢地鞏固了自己的地位，形成了稱霸歐洲的態勢。

LA

SACRA BIBBIA,

CHE CONTIENE

IL VECCHIO E IL NUOVO TESTAMENTO:

TRADOTTA

IN LINGUA ITALIANA,

DA

GIOVANNI DIODATI.

LONDRA:

DAI TORCHI DI GULIELMO WATTS, STAMPATORE,

CROWN COURT, TEMPLE BAR.

—

1850.

　　查理五世的舉動讓另一個歐洲大國法國感到十分的緊張。為了爭奪富庶的義大利半島，西、法兩國之間總共發生了四次戰爭，結果是查理五世的西班牙軍隊獲勝，從而迫使法國放棄了大片義大利領土。1538 年兩國簽定了有利於西班牙的停戰協定，確認西班牙在歐洲的霸主地位。帝國疆域遼闊，海外殖民貿易發達，更助長了查理五世的狂妄氣焰。查理五世依靠強大的武力維護著帝國的榮耀，卻剝奪了歐洲人民宗教信仰的自由。

　　馬丁‧路德是德國威登堡大學的教授，深受人

在查理五世的干預下，西班牙廣受歡迎的人道主義學者廉易拉莫斯的人文理念，也被看作是異端學説。

文主義思想的影響。他深知教會的腐敗，因此主張建立沒有階級，沒有繁瑣儀
式的「廉潔教會」，強調「因信稱義」，否認教皇的權威，認為《聖經》才是
唯一的準則。1517 年，馬丁‧路德在教堂大門上張貼《九十五條論綱》，反對
兜售贖罪券，揭露羅馬教皇的騙局。他認為教皇根本沒有赦罪的權力，他只不
過是神的僕役，代神宣告神的赦免，而向死人宣告赦免是沒有意義的；因此，
贖罪券不但沒有《聖經》的根據，更與《聖經》的真理相違背。

　　馬丁‧路德的行為觸怒了教皇，於是便求助於查理五世，希望他消滅異教。
查理五世決定大力取締宗教改革運動。1550 年，查理五世頒佈了「血腥詔令」。
禁止任何人宣傳新教和非法集會；禁止公開或祕密地討論聖經內容等極端措施。
違反規定者將以叛國罪、破壞社會治安和國家秩序罪名處罰。處罰方式包括殺
頭、活埋，甚至火刑；同時，被懷疑有罪者，即使沒有足夠的證據，宗教法庭也有權判罪。在查理五世的干預下，西班牙廣受歡迎，由人道主義學者廉易拉莫斯倡導的人文理念，也被看作是異端學說。

　　查理五世執政時期，美洲地區得到了開發，征服墨西哥和祕魯的印加人。他們不但席捲了大量的錢財，而且在墨西

耶格納修‧羅耀拉耶穌會是教皇權威的忠實擁護者，他得到了查理五世的支持。圖中跪立者即為耶格納修‧羅耀拉本人。

西班牙征服墨西哥後，把大量的黃金運回西班牙。

哥、玻利維亞等地開挖金礦，大量的黃金穿越廣闊的大西洋，源源不斷地運回
西班牙。

雄厚的國力使查理五世剛愎自用，不可一世。他甚至覺得阿爾罕布拉宮不
夠壯觀，不足以代表宮廷的氣派和威嚴，於是決定拆掉宮殿的一部分，按照自
己的想法建造一座新的宮室。新的宮室採用了義大利文藝復興時期的風格，雖
然算得上優美，但難以與整個宮殿相契合，與阿拉伯式的神燈風格也不協調。
可見，查理五世雖然稱霸歐洲，擴展海外殖民貿易而功垂青史；卻也以壓制宗
教信仰、破壞阿爾罕布拉宮原有的建築格局而遭到世人的批評。

查理三世的肖像。

　　西班牙王國的盛世，伴隨著神聖羅馬帝國的沒落和查理五世的去世悄然謝幕，過去西班牙君王把西班牙命運與神聖羅馬帝國綁在一起，以求得穩定和發展的美夢，也逐漸幻滅。哈布斯堡王朝最後一位西班牙國王查理二世便是這個家族在西班牙的最後一任國王。

　　因為查理二世沒有子嗣，於是便立下遺囑，死後將王位傳給法國國王路易十四的孫子安儒（又稱安儒公爵腓力，Philippe，duc d'Anjou），以此希望西班牙的領土不受法國的侵略。但是，對西班牙人而言，這只不過是把殺人的武器從左手換到了右手罷了，阿爾罕布拉宮也在命運洪流中飄流。

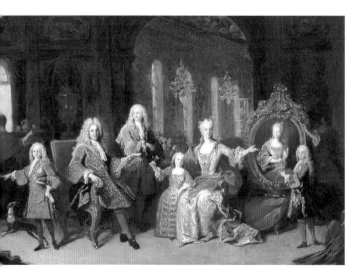

　　1701 年，安儒公爵即腓力五世加冕成為西班牙國王，波旁王朝正式入主西班牙。此時的西班牙由於與荷蘭、法國以及英國已經打了三十多年的戰爭，政治和軍事上的拖

1701 年，安儒公爵，即腓力五世，加冕成為西班牙國王，波旁王朝正式入主西班牙。圖為腓力五世全家福。

1713年簽訂的《烏德勒支和約》承認了腓力五世為西班牙合法的國王，但西班牙也因此喪失了大量的海外領地，直布羅陀海峽也被割讓給英國。

累，使帝國處於崩潰的邊緣。除此以外，西班牙的幾任國王治國無方，美洲的黃金多被任意揮霍一空，沒有用於國內的工業建設。例如，西班牙的羊毛以低廉的價格賣給歐洲國家，而羊毛的製成品卻被高價回賣給西班牙人民。

　　奧地利的哈布斯堡王朝為奪回在西班牙的王位，對法宣戰，史稱王位繼承戰爭。奧、法兩國在歐洲大陸廝殺、征伐達十三年之久。歐洲列強為了各自的利益，也加入其中。1713年簽訂的《烏德勒支和約》（The Treaty of Utrecht，1713-1714）承認了腓力五世（Philip V，1683~1746）為西班牙合法的國王，但他對原西班牙帝國徵收重稅。另外，西班牙還喪失了大量的海外領地，直布羅陀海峽也被割讓給英國。

　　在查理三世（Charles III）的統治期間，西班牙的經濟和文化得到真正的恢復和發展，生活方式開始法國化。朝廷採用法國的舉止、禮節和服飾，法國啟蒙時代的宗教儀式也被引進西班牙。查理三世是一位虔誠的天主教徒，他深知教會干預政治將造成諸多流弊。於是下令禁止教堂葬禮；並驅逐落後的耶穌會會員；而宗教審判法庭的庭長必須經國王授權等新措施。所有的這些措施不但消除了宗教法庭和殘酷刑罰所帶來的恐怖陰影，而且西班牙人民的生活也變得更加開放和自由。但是，西班牙人民對於外來的波旁政權仍然抱著保守和懷疑

的態度，到了拿破崙時期，西班牙再次因為法國人的權力爭奪而變得動盪不安。

　　拿破崙主政法國後不久，便利用西班牙王室家族中的派別衝突，向西班牙國王查理四世（Charles IV，1748~1819）提出了一項協議，其中一項就是查理

在外來政權的統治下，西班牙的生活方式開始法國化，朝廷採用法國的禮節和服飾。圖為查理三世用餐的場景，頗具法國意味。

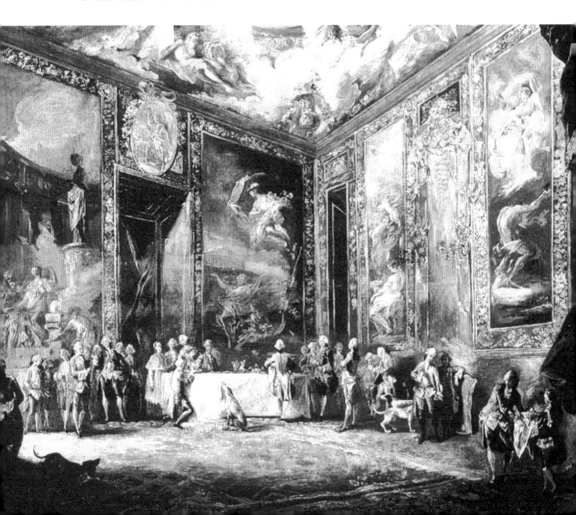

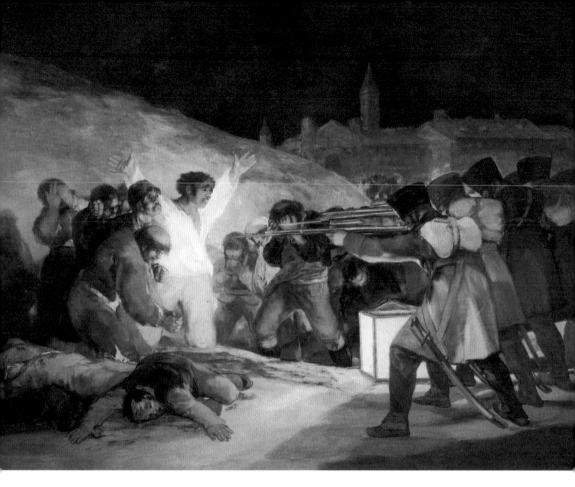

拿破崙的侵略行為激起了西班牙人民的義憤，他們不畏強權，自發組織起來，掀起了反抗拿破崙的運動。圖為遭到鎮壓的西班牙起義者。

四世將王位讓給拿破崙的兄弟約瑟夫·波拿巴（Joseph Bonaparte）。昏庸、軟弱的查理四世無計可施，只好讓位給自己的兒子費迪南七世（Ferdinand VII，1784~1833）。 拿破崙一怒之下，率兵攻入西班牙，俘虜了費迪南七世。然而拿破崙的侵略行為激起了西班牙的人民憤怒，農民自發性組織起來，反抗拿破崙。人民用「游擊戰」，讓法軍感到不勝其擾，統治西班牙變得愈加困難、力不從心。

遭池魚之殃， 法伯爵炸毀塔樓

　　因為人民的革命運動，西班牙議會中的自由派制定了新憲法，廢除了宗教審判、農奴制；規定王權的權力範圍，國王必須尊重議會的決定；並確立了王權和教會權力的界限，這是西班牙歷史上首次君主立憲制的誕生。但是好景不長，1814 年拿破崙打敗了西班牙，流亡海外的費迪南七世趁機復辟。頑固腐朽的費迪南拒絕向憲法宣誓效忠，並重建了宗教審判法庭，禁止言論自由，實行絕對的君主專制。在其晚年，費迪南廢止了只允許男性繼承王位的法律，支持他和第三位妻子所生的女兒伊莎貝拉二世（Isabella II，1830~1904）繼承王位。費迪南的專制統治導致了西班牙保守派和自由派之間長達數年的內戰，君主專制和自由政體交替主導著西班牙的政局。

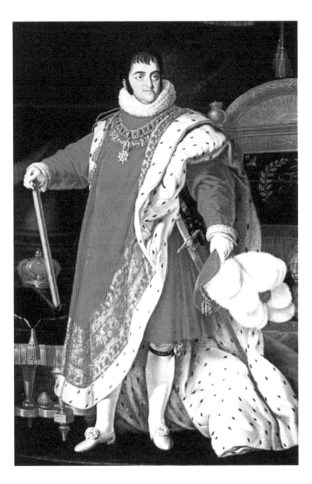

奉行絕對君主專制的費迪南七世。

　　毫無疑問，阿爾罕布拉宮也因為西班牙政局的迭宕，遭受池魚之殃。1812年，一位法國伯爵炸毀了阿爾罕布拉宮的若干塔樓，還好其餘建築倖免於難。不久之後，宮殿又遭地震毀壞。費迪南七世從國庫撥出專款，指定建築師孔特雷拉斯負責修繕被大面積毀壞的阿爾罕布拉宮。經過孔特雷拉斯與其子、孫三代長期努力修繕與維護，阿爾罕布拉宮終於恢復了原有風貌。雖然費迪南七世的治國政策違背了西班牙歷史的傳統，但是，他對阿爾罕布拉宮「以舊復舊」的整建工程，仍然值得肯定和讚揚。

西班牙的黃金年代

　　史上真正的日不落帝國，絕非我們熟知的英國。世界上真正第一個意義上的全球帝國和殖民帝國，指的是西班牙帝國（1521 ～ 1643 年）。西班牙曾經是世界歷史上最大的帝國之一，在 1790 年，其國土面積約達兩千萬平方公里，被認為是第一個日不落帝國。

　　十六世紀中葉，西班牙和葡萄牙是歐洲環球探險和殖民擴張的先驅，他們在各大海洋開拓貿易路線，使得貿易繁榮，路線從西班牙橫跨大西洋到美洲，再從墨西哥橫跨太平洋，經過菲律賓到東亞。西班牙征服者摧毀了阿茲特克、印加帝國和瑪雅文明，並對南北美洲的大片領土宣告其擁有權。憑著經驗豐富的海軍，西班牙帝國稱霸海洋，且憑著其可怕、訓練有素的大方陣，主宰著歐洲戰場。著名的法國歷史學家皮埃爾・維拉爾曾經說過，西班牙「演繹出人類歷史上最非凡的史詩」。在十六至十七世紀間，西班牙經歷其輝煌無比的黃金年代。

　　十六世紀中期開始，西班牙哈布斯堡王朝利用美洲採礦所得的金銀（以 1990 年的物價換算，相等於一萬五千億美元）龐大資金，獲得更多的軍費資源，以支應在歐洲和北非的長期戰爭。從 1580 年兼併葡萄牙帝國

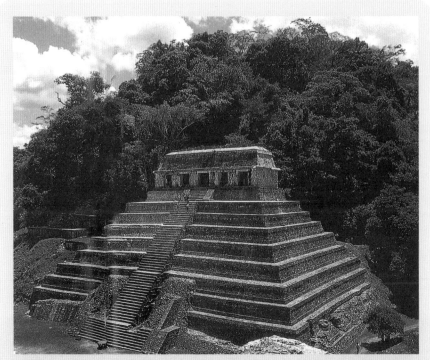

墨西哥瑪雅古城帕倫克神廟遺跡，這是一座金字塔、廟宇、墓葬合一的建築物。在
十六世紀時，西班牙軍隊抵達南美洲，陸續摧毀了阿茲特克、印加帝國和瑪雅文明，
並對南北美洲的大片領土宣告其擁有權。

（於 1640 年再度失去葡萄牙）開始，西班牙一直維持著世上最大的帝國，
直到十九世紀喪失美洲殖民地為止。

　　這個在黃金時代中便已運轉不靈的帝國，其權力重心並非遠在內陸的
馬德里，而是在西班牙南部集藝術、文化與金融中心的塞維利亞。哈布斯
堡王朝揮霍從卡斯蒂利亞和美洲殖民地得來的財富，為其利益而在歐洲屢

開戰端，數次拖欠借款，最終導致西班牙破產。而西班牙與敵對國家的持續爭戰，也引起領土、貿易和宗教的巨大衝突，使得西班牙國力在十七世紀中葉開始下滑。

　　在地中海，西班牙與鄂圖曼帝國戰事頻繁；在歐洲大陸，法國逐漸變得強大；在海外，西班牙首先與葡萄牙競爭，後來的對手還增加入了英國和荷蘭，更讓西班牙左支右絀、動彈不得。再加上英、法、荷三國支持海上掠奪、西班牙在其殖民地上過度動用軍力，政府貪污問題漸趨嚴重，以及無止境的軍費需索，最終導致帝國的衰落。

　　1713 年的烏得勒支和約更使西班牙失去在義大利和低地國家的剩餘領土，結束了其歐陸帝國的歷史，從此在歐洲政治版圖上淪為二流國家，直到今日。

關於阿爾罕布拉宮的歷史大事

年代	關於阿爾罕布拉宮	歷史大事記	文化與社會
8 世紀	阿拉伯人在現今聖尼古拉廣場處，修建了一座要塞，標誌著摩爾人統治格拉納達的時代開始了。	唐玄宗執政後開啟開元盛世，後因安史之亂由盛轉衰，決定了八世紀後期軍閥割據混戰的局面。 朝鮮半島為新羅王朝。 日本處於奈良時代。 阿拔斯王朝取代倭馬亞王朝成為中東地區的統治者，阿拉伯帝國在本世紀中期版圖擴張到頂峰。	被稱為「現代化學之父」的波斯煉金術士賈比爾生活於本世紀。 李白、顏真卿、吳道子都生活在本世紀。

1238 年	奈斯爾王朝的締造者——穆罕默德一世，著手進行阿爾罕布拉宮的建造。作為一個重要的文化中心，格拉納達營造了濃鬱的藝術環境。	蒙古窩闊台屢次進攻南宋。	蒙古建太極書院於燕京，傳播程朱理學。
14 世紀	優素福一世及其子穆罕邁德五世，大規模擴建阿爾罕布拉宮。	火藥、火炮傳入歐洲。 英法百年戰爭。 帖木兒帝國興起。 黑死病開始蔓延。	文藝復興時期在復興古代文化，古希臘、古羅馬的民主、哲學和藝術價值。
1492 年	摩爾人被逐出西班牙後，阿爾罕布拉宮開始荒廢。	哥倫布發現美洲大陸。 亞歷山大六世博爾吉亞成為教皇。	馬丁貝海姆製作第一個地球儀。 布拉曼帖建造米蘭聖瑪利亞教堂的合唱席。
十六世紀中葉	查理五世以惡俗的品味擴建阿爾罕布拉宮，破壞了宮殿的完整性與美感。	法國第二次宗教戰爭。 明帝國研製出水底雷，成為世界上最早的水雷，比歐洲製造及使用水雷早了逾兩百年。	十六世紀科學開始萌芽。 十六世紀是文藝復興鼎盛的時期，也是中國啟蒙思想開始的時期，中國市井文化達到巔峰。 馬丁·路德提出《九十五條論綱》，拉開了宗教改革的序幕。 四川嘉州興建明朝首個石油井。 哥白尼的《天體運行論》出版。
1812 年	一位法國伯爵炸毀了數座阿爾罕布拉宮的塔樓，不久後又遭地震毀壞不少建築。	拿破崙率六十萬大軍征俄，攻入莫斯科，因補給不足，大敗而歸。 美國欲奪取英國的加拿大殖民地，爆發美英戰爭。	前一年，作曲家李斯特誕生。

| 1828 年 | 在斐迪南七世的資助下，經建築師何塞‧孔特雷拉斯與其子、孫三代進行長期的修繕與復建，才恢復原有風貌。 | 美國民主黨成立。
俄國與土耳其戰爭結束 | 劇作家易卜生誕生。
俄國大文豪托爾斯泰誕生。
紅十字會創始人瓊‧亨利‧杜南誕生。
舒伯特去世。
西班牙畫家哥雅去世。
次年，英人喬治‧史蒂芬生發明火箭號火車頭。 |

西敏寺
WESTMINSTER PALACE

見 證 議 會 歷 史 與 懺 悔 之 宮

1834 年，西敏寺在大火中幾乎化為瓦礫，為了皇室尊嚴，一向節儉的維多利亞女王決心花大錢重建，採用古典主義和文藝復興風格設計，兼具浪漫和古典風情，成了宏偉又鋪張的議會大廈，這也是英國民主發展歷史的見證。

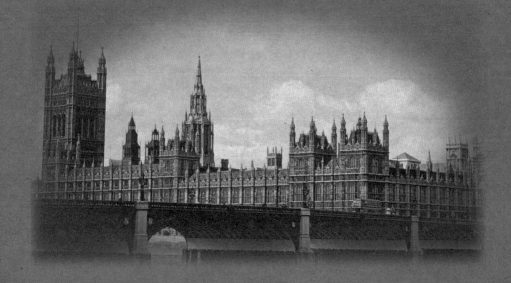

懺悔者建造王宮

在古今中外的眾多王宮中，很少能夠找到像西敏寺這樣，是起因於「懺悔」而建造的王宮。而懺悔的建造者，非但沒能給後人帶來上帝的寬恕與好運，反而使英格蘭遭到外來政權的統治。

由於英國是遠離歐洲大陸的島嶼國家，其早期的居民多半是從歐洲大陸移民而來。但是，在六世紀後半葉，從德國北部遷徙來的盎格魯薩克遜人，為此島國打下了立國的根基，成為現代英國人的祖先。後來西遷入島的日爾曼民族，經過不斷的蠶食與兼併，到了西元七世紀初，形成了七個王國，這段期間被看作是不列顛的戰國時代。

西元九世紀，七國之一的西薩克國（West Saxon）在亞瑟雷德（Ethelred I）的領導下，成為七國中實力最強大的國家。西元 829 年，亞瑟雷德打敗了其他六國後，統一了不列顛，成為「英格蘭的建國之王」，然而，動亂的時代並沒有遠離這座孤零的小島，從斯堪地納維雅半島（Scandinavian Peninsula）南下的寒風又即將席捲而來。

早在薩克遜人尚未征服這個海島之前，丹麥人常常飄揚過海而來，焚燒搶掠。但統一以後的英格蘭具備了抵抗外國侵略的能力。西元 871 年 1 月，阿什當一戰，英格蘭大敗丹麥軍隊，進而維護了英格蘭的主權和領土的完整；同年，二十四歲的阿佛列（Alfred，849~899）繼任英格蘭國王。

阿佛列上臺以後，英格蘭和丹麥的戰爭時斷時續，最終以薩克遜民族的勝利而結束。阿佛列不但成功保護了英格蘭的基督教文化，同時也積極致力於國家的建設與發展。他注重英格蘭歷史的發展，組織編撰了《盎格魯薩克遜編年史》，又把摩西十誡、基督教原則和傳統的日爾曼道德觀結合起來，編撰了《阿佛列法典》，經過後世國王們的充實和改進後，《阿佛列法典》成為現代英國

憲法的基礎。

　　在這之後，英國的政權統治逐漸加強，政治制度也越趨完善。國家開始以「郡」做為行政單位，郡法官或行政司法長官負責執法；創立了議會，向國王提供建議，成為今天仍然存在的樞密院的基礎，英國逐漸走上漫長的封建之路。

　　但是，在那個武力就是一切的年代，阿佛列大帝辭世以後，丹麥軍隊依究征服了英格蘭。西元 1016 年秋天，丹麥王子克努特脅迫「賢人會議」（Witan）推舉他為英格蘭的國王，兩年後克努特回丹麥繼承王位，成為英格蘭與丹麥共同的國王，被稱為克努特大帝（Canute the Great，965~1035）。

西敏寺最初是「懺悔國君」愛德華建造的。

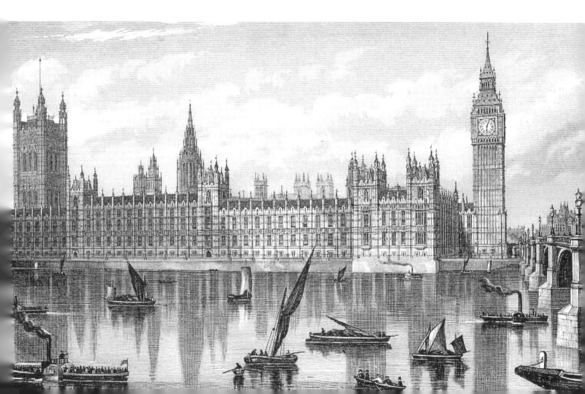

1016 年秋，丹麥王子克努特脅迫「賢人會議」推舉他為英格蘭的國王。圖為理性的克努特向奉承他的大臣們展示，他並不能阻擋住海水的事實。

　　之後克努特又征服了瑞典和挪威。1042 年，克努特英年早逝，丹麥對英國的統治遂告結束。英格蘭的王位則重新回到了薩克遜王族的手中，也就是英國歷史上最後一位盎格魯薩克遜血統的國王「懺悔者愛德華」，而西敏寺也是由愛德華建造的王宮。

　　愛德華年輕的時候曾流亡諾曼第，隱居在修道院裡。在那裡，鬱悶無聊的愛德華成為虔誠的教徒，「懺悔者愛德華」之名由此而來。1043 年，登基稱王的愛德華，把宮廷從溫徹斯特遷到泰晤士河畔的西敏斯特地區。隨後，虔誠的愛德華開始建造了西敏寺大教堂（Westminster Abbey），只是沒能等到教堂落成，

愛德華國王就離開了人世。有趣的是，愛德華死後不久，法國諾曼第公爵威廉藉口愛德華曾答應讓他繼承王位，於是率領諾曼第的貴族和騎士，征服了英格蘭，並在西敏寺加冕稱王，稱為威廉一世（William I，1028~1087）。

西敏寺見證史上最早的議會制度

諾曼第人威廉一世征服英國以後，採取強力措施，沒收土地，將其分發給他的追隨者。同時，在英國建立起封建制度，開啟了與歐洲大陸的關係，文明和商業得到發展，英國的建築文化也受到歐陸的影響。

西元 1097 年，繼位不久的威廉二世下令建造西敏寺大廳（Westminster Hall）。按照威廉二世的旨意，此廳建成為當時歐洲最大的廳堂，建築風格古樸蒼涼。大廳跨度延伸較大，石頭砌成的外牆上沒有任何奢華的精雕細刻，橡木樑、青瓦頂壁柱和小尖塔均粗重敦實；大廳之內的裝飾極為簡單，大型宴會、慶典和會議時常在此舉行。

1265 年，西蒙‧蒙特福德伯爵（Simon de Montfort，1208~1265）在西敏寺大廳主持英國歷史上第一次的議會會議。自從外來諾曼第人的政權征服盎格魯薩克遜人那天起，王權、貴族權和民權的爭鬥就沒有停止過，在利益交織、錯綜複雜的鬥爭中，產生了人類歷史上最早的議會制度。

1199 年，約翰執掌英國大權，由於父王把在法國的領地全部給了兄長，招致了他的不滿。為了奪回失去的領地，約翰出兵法國，卻大敗而歸。這場戰爭造成了英國國庫大量虧空，為了彌補損失，約翰只能加重賦稅，橫徵暴斂，由此導致封建領主的不滿。在坎特伯利大主教的支持下，封建領主開始反對約翰國王，迫使約翰以契約的方式承認封建領主的權利，並簽署了英國憲政史上具

現今英國國會議事堂全景。

有里程碑意義的《大憲章》。

　　憲章中規定：國王要保障貴族和騎士的繼承權，不得違例徵收高額捐稅；不得任意逮捕、監禁、放逐自由人或沒收他們的財產；承認倫敦等城市的自治權等。為了保證憲章的落實，由二十五名貴族組成的委員會負責對國王進行監督。《大憲章》簽署後的一段時間內，英國貴族與人民的利益皆得到維護。

　　然而，到了 1257 年，亨利三世重用法籍寵臣，同時，為了收復在法國失去的領土，又開始巧立名目徵收各種賦稅與捐款，籌集軍費。亨利三世違反了《大憲章》的原則和精神，引起貴族們的不滿。次年四月，以萊斯特伯爵西蒙·蒙特福爾為首的七位貴族衝入王宮，逼迫亨利三世實行更廣泛的改革。十月，條例在西敏寺正式頒佈實行。

　　條例規定，必須成立一個由二十四人組成的委員會控制大政，並設立一個十五人組成的宮廷會議，以防止國王的權力被寵臣所左右；設立永久性議會以取代御用「大諮議會」，以協商決定國家的日常事務，並監督國家機關和司法體系，擴大議會成員的範圍，除了原來的貴族、主教以外，還增加了郡和自治鎮的代表。

　　1265 年 1 月，在萊斯特伯爵的主持下，第一屆實質意義的議會會議在西敏寺大廳內召開，從此議會制度就在英國人民心中紮下了根，成為英國各階層利益的捍衛者。西敏寺也因為這個具有決定性意義的貢獻，而被載入史

這幅圖表現了威廉二世在打獵時意外身亡的情景。

約翰執掌英國大權後，出兵法國，意圖奪回失去的領地，卻大敗而歸。為了彌補戰爭造成的國庫虧空，約翰只能加重賦稅，導致了封建領主的不滿。

冊，成為以後資本主義世界權力制衡和監督的開山之作。

但是，英國的資產階級和新貴族與王權的鬥爭並沒有停止，尤其是查理一世繼承王位後，想進一步加大君主專制統治，解散了代表資產階級利益的議會，從而導致王權和議會的矛盾激化，武力成為最後的解決方案。1642 年 1 月，查理一世離開倫敦，糾集保皇黨軍隊挑起內戰，討伐議會。在倫敦市民和民兵的協助下，議會軍隊最終取得了戰爭的勝利，兩度俘虜了傲慢的查理一世。

1649 年 1 月，西敏寺成為倫敦城的焦點，一百多名經由投票產生的成員組成高等審判庭，審判查理一世。在法庭上，議會對國王查理一世提出指控，罪名是「一位暴君、叛徒、兇手和英格蘭人民共同的敵人」。查理一世卻詭辯說：「我是受

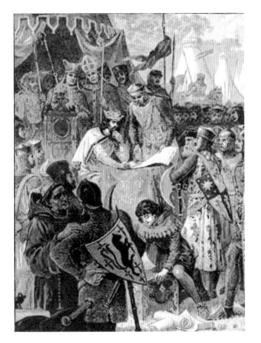

1215 年，約翰被迫簽署由貴族提出的《大憲章》。

維護英國不同階級利益的《大憲章》，是英國國家歷史發展中的里程碑。

上帝的委託來管理英國人民的，神授權力合理、合法而且不容侵犯」。但是，無論查理一世如何狡辯，都無法改變自己對英國人民犯下的罪行。27 日，法庭宣判了查理一世的死刑，英國共和政體隨後建立。西敏寺成了議會制度的象徵和英國人民主宰自己命運的舞臺。

節儉女王豪邁出手改建

在英國歷史中，很少有像維多利亞女王（Victoria，1819~1901）那樣節儉的君主。這既是女王成長的背景和受教育的程度所造就的美德，也是女王對國民負責的一種態度。但是，女王對西敏寺的改造，恐怕是她一生中最大的一筆支出了。

維多利亞女王出生於 1819 年 5 月 24 日，父親是有名的肯特公爵愛德華。為了表示對孩子的俄國教父「亞歷山大一世」的尊敬，並紀念她的母親，愛德華給這個可愛的女孩取名叫亞歷山大麗娜‧維多利亞 (Alexandrina Victoria)。非常不幸的是，在她只有八個月大的時候，愛德華公爵便撒手人寰。維多利亞從小就養成了節儉的美德，飲食簡單，穿著樸實。她甚至認為，女人頻繁的變換服飾是品行不端的表現。十二歲時，作為未來女王的必修課，維多利亞開始學習冗長繁瑣的宮廷禮儀和行為禁忌。

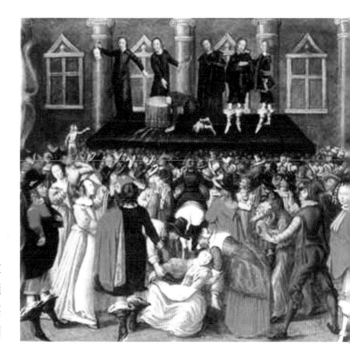

查理一世被砍頭的罪名是「一位暴君、叛徒、兇手和英格蘭人民共同的敵人」，所謂「君權神授」的觀點只不過是他欺騙人民的把戲。

1837 年 6 月 28 日，十八歲的維多利亞在西敏寺大教堂舉行了加冕儀式，由此開始了至今讓英國人津津樂道的「維多利亞時代」。在她當政時期，大英帝國對外擴張的步伐加快了，不僅接連打敗世仇法國和西班牙，同時在與俄國和普魯士的鬥爭中，取得了外交優勢。帝國的版圖橫跨五大洲，成為真正的令人敬畏的「日不落國」。英國國力的強盛，也為同一時期的文化繁榮創造了條件。1834 年 10 月，西敏寺在一場由爐火引起的大火中幾乎化為瓦礫。執政不久的維多利亞女王為了再現皇室的尊嚴，決定重建西敏寺。按照女王的想法，新建造的宮殿必須具有兩種功能，既能彰顯英國的繁華與太平，又能弘揚基督教精神，教化日益商業化的社會。

年輕時代的維多利亞。

　　當時著名的建築設計師查理斯‧巴里爵士（Charles Barry）擔當重任，主持設計千瘡百孔的西敏寺。新的建築方案，採用了古典主義和義大利文藝復興的混合手法，兼具浪漫和古典的味道，頗得女王的推崇。但是，隨著工程的進展，女王多次組織了建築設計方面的專家、學者和藝術家，進行了反覆的論證，最後由哥德式建築的熱衷者奧古斯塔‧普根負責修改和完成。

英國畫家泰納的《英國議會大火》描繪的是 1834 年發生在西敏寺的火災情形，當時烈焰沖天，火紅的大火倒映在泰晤士河上。

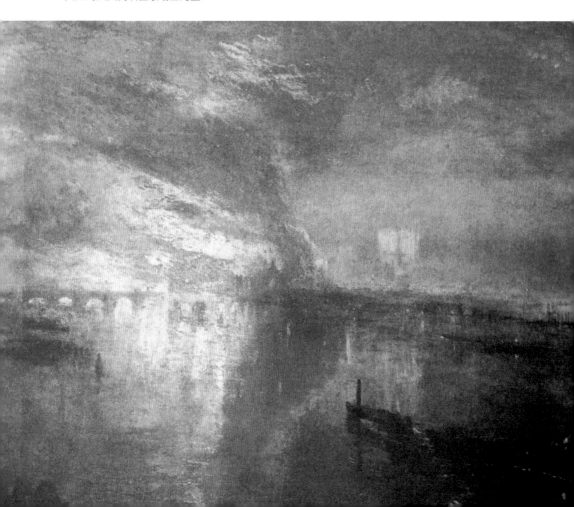

　　宮殿部分完工以後，大火中倖存下來
的大廳和聖·史蒂芬禮拜堂地下室被切割
成了大致對稱的長方形。三排宮廷大樓成
為建築的主體，七座橫樓縱穿其間，內有
十一個庭院和一千一百個房間，在哥德化
建築的包圍下，整齊統一，華麗莊重。南
北各添了一座方塔，其中西南角的一座以
女王的名字命名為維多利亞塔，塔高 102
公尺，是世界上最高的磚石結構方塔，塔
中保存有自 1497 年以來議會通過的 150 萬
件法案，是英國民主發展歷史的見證者；

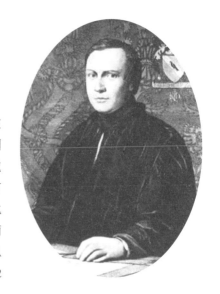

建築師奧古斯塔 · 普根是「哥德式」建
築的擁護者。

1834 年 10 月的一場大火幾乎將西敏寺化為瓦礫。

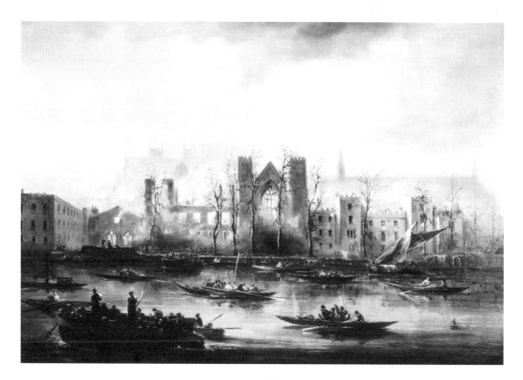

從泰晤士河望去，大火後的西敏寺滿目瘡痍。

西北角的塔比較矮，倫敦標誌性的大笨鐘（倫敦鐘塔，Big Ben）就在這座塔上。大笨鐘建造於 1856 年，以當時建造工程的監督官班傑明・豪爾（Benjamin Hall）爵士的名字命名，重達 3.5 噸。雖然，兩座塔打破了原來古典建築的模式，而具有哥德式建築的輪廓，但是，從泰晤士河望去，仍然能夠看到古典主義的痕跡。

更讓人關注的是，建築的中部類似教堂建築風格的尖塔「寶石塔」（Jewel Tower）也是大火中倖存的建築，外立面的裝飾採納了女王的丈夫亞伯特（Albert，

西敏寺自 1837 年開始重建，直到 1860 年維多利亞塔封頂為止，宮殿的建設才告一段落。
這是 1877 年後的宮殿鳥瞰，遠處的建築為聖保羅大教堂。

1819~1861) 的意見，精緻而又細膩。

　　王宮中的許多人把亞伯特看成是一個吝嗇、古怪和討厭的書呆子，但是，
他卻是一個合格的丈夫，在女王的眼裡，他的吝嗇、苛刻變成了鉅細靡遺；他

以大笨鐘聞名的鐘塔以及維多利亞塔。

1858 年，維多利亞女王蒞臨西敏寺。

的古怪多疑變成了學識淵博、興趣廣泛；他酷愛技術、繪畫和建築，有「走動的百科全書」之稱，因此，西敏寺的建造能夠採納他的意見也就不足為奇了。裝飾材料採用紅磚、青磚與白色石材，華麗而又張揚；屋簷上的人字山花和牆面上的磚雕，細膩逼真，極富立體感。整棟建築顯得宏偉又鋪張，維多利亞全盛時代的氣派可見一斑。

　　這位視節儉為美德的女王陛下身後留下的這棟豪華建築，不僅沒有遭到譴責和非議，反而贏得後人的讚許。看來，西敏寺的修建確實是物有所值，畢竟它經得起時間和歷史的考驗。令人遺憾的是，兩位大師普根和巴里沒有見到西敏寺的最後完工，就先後離開了人世。

　　普根死於 1852 年，當時年僅四十歲；巴雷活到 1860 年，那年他六十五歲。但是，後世的人們還是因為西敏寺記住了他們的名字，而維多利亞女王殿下也因為這「奢侈的鋪張」被英國人民所懷念。也許只要花得其所，即使價錢再高，也算不上浪費。女王殿下在不經意中留下了美名，西敏寺就是其中之一。

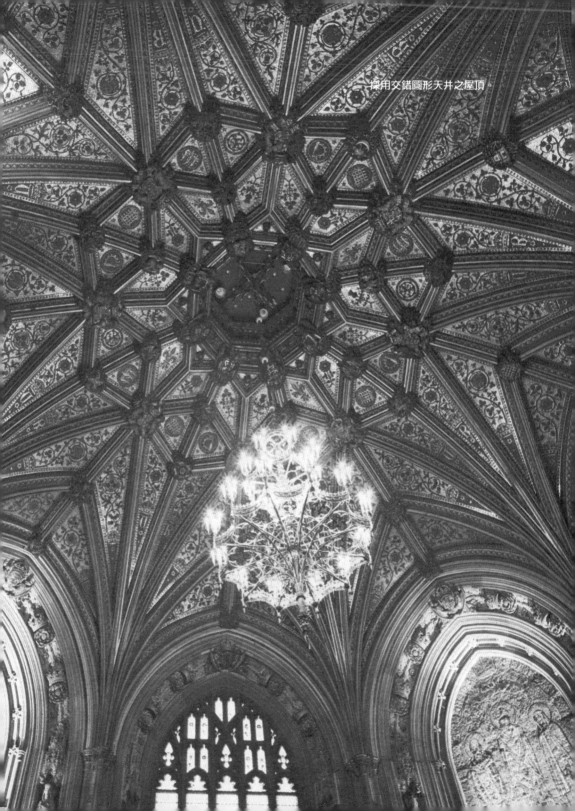
採用交錯圖形天井之屋頂。

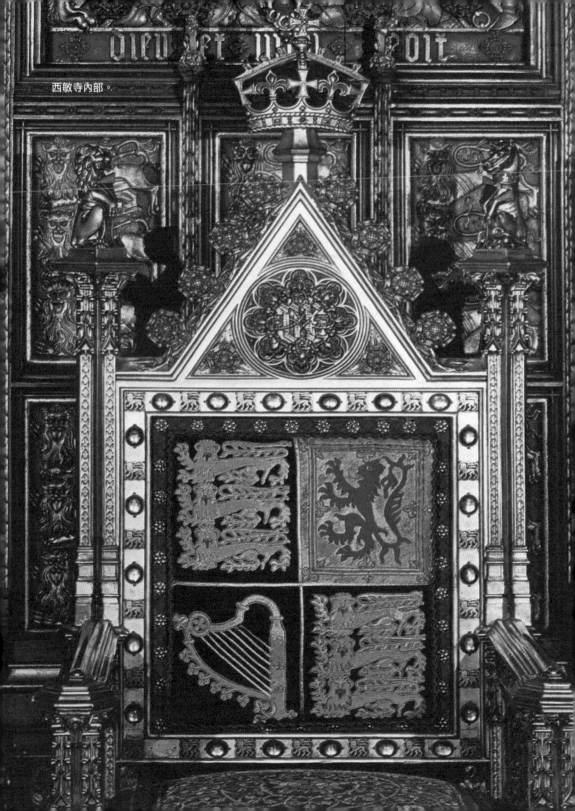

西敏寺内部。

因為愛情而偉大
——維多利亞女王與亞伯特親王

很多人以為大英博物館是世界收藏最多的博物館。其實，如果以收藏品的數量來計算，維多利亞與亞伯特博物館（V&A）才是世界上收藏最多的博物館，位居世界第一，其藏品之豐富超出一般人的想像。

在成功的舉辦了 1851 年第一屆倫敦世界博覽會之後，英國皇室為了建立英國文化、藝術、科學在全世界的影響力，將英國塑造成文化強國，於是在南肯辛頓地區興建了規模龐大的集大學、博物館、音樂廳和公共空間於一體的建築群，V&A 博物館就是其中重要的一項建設，其中最大的功臣，就是亞伯特親王。

勇敢追求自己的愛情

在維多利亞的三位哥哥相繼去世之後，維多利亞女王在十八歲登基成為英國女王。本來她宣稱要仿效伊莉莎白一世終身不嫁，但後來她遇到了她的表弟——薩克森─科堡公國的王子亞伯特（Prince Albert of Saxe-Coburg and Gotha），兩人迅速墜入情網。亞伯特極具魅力，舉止優雅、學識淵博，酷愛藝術、音樂，熱衷建築並擅長擊劍，更被公認為是會走路的百科全書。女王不僅親自選擇了自己的丈夫，甚至放下身段主動向亞伯特求婚。對於早已習慣王室婚姻背後的利益糾葛的英國人來說，這段真誠而浪漫的愛情彌足珍貴。

1840 年，二十一歲的維多利亞女王與比她小三個月的表弟結婚了，

並且成為歐洲的模範夫妻。維多利亞女王患有遺傳性血友病，這種疾病傳男不傳女。他們二人生了九個孩子，四個男孩中有三個在幼年時期發病，這使維多利亞與亞伯特悲痛萬分。五個女兒則活潑可愛，健康成長，不少歐洲王子們都來求婚，以和維多利亞女王結親為榮。這些英國公主，先後嫁給西班牙，俄羅斯和其他歐洲王室，她們生下的男孩也都患有血友病。這件事使整個歐洲的王室家族惶恐不安。因而十九世紀，血友病被稱為皇室病。而維多利亞女王則獲得了一個「歐洲的祖母」稱號——九個孩子和四十二個孫女、孫子，遍佈整個歐洲王室。

因王室愛情而改變的文化風尚

　　維多利亞夫婦都是技藝精湛的藝術家，也都是偉大的收藏家。除此之外，這對夫婦還委託珠寶商為他們製作了許多愛情信物，促進了整個珠寶行業的發展。十九世紀上半葉，英國很少有人知道訂婚戒指，但當亞伯特親王向維多利亞女王贈送了訂婚戒指這種信物之後，便颳起了一股流行至今的風尚。

　　每到結婚紀念日、生日和聖誕節，他們倆人都會相互贈送禮物，這些禮物往往都是藝術品，包括繪畫與雕塑，雖然這些藝術品並未侷限於某些國家或地區，但無可諱言，間接扶植了英國的藝術產業發展。亞伯特親王還將德國的聖誕樹傳統引入英國人的聖誕節中，更被英國人所津津樂道。

　　除了藝術品之外，維多利亞夫婦還愛上了攝影。女王是第一位以照片記錄統治生涯的英國君主。早在 1842 年，她和亞伯特就開始收集照片，並在他們主持的 1851 年萬國工業博覽會上展出這種藝術形式。維多利亞和亞伯特經常合影，並推動攝影行業在整個英國蓬勃發展。

　　女王還大力支持表演藝術，經常觀看戲劇和音樂會。維多利亞是首位向專業演員授予爵位的英國君主，她向演員亨利・歐文 (Henry Irving) 授予騎士爵位，還向女演員艾琳・特里 (Ellen Terry) 授予女爵士爵位。

　　亞伯特雖身居至尊之位，卻因來自德國，而不時成為英國上流社會嘲笑的對象，萬國博覽會的成功，建立了他在英國的榮譽地位。早在 1840 年他初到英國時，便發現英國民眾的藝術修養不足，他認為政府應設法提

亞伯特親王利用世博會收入創設了三個展覽館，包括：維多利亞與亞伯特博物館、科學博物館和自然歷史博物館。這三個博物館，全都名列年參觀人數兩百萬以上的世界十六大博物館之列。

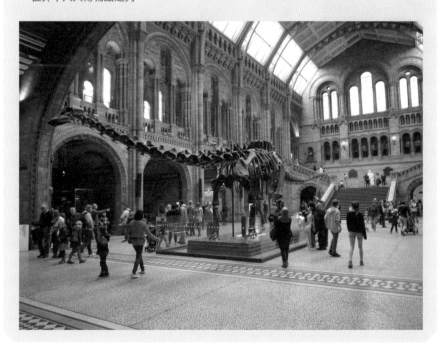

升大眾的文化素養，才能激勵製造業者生產高品質、富美感的產品。亞伯特親王親自主持萬國博覽會，從不到兩年的籌備期，到選擇場地、募集資金，再到應付諸多的反對聲浪，勞心勞力。亞伯特站在輿論的風口，憑藉其過人的眼界與女王的支持，成功為英國做了最好的宣傳，十九世紀號稱維多利亞時代，亞伯特絕對功不可沒。

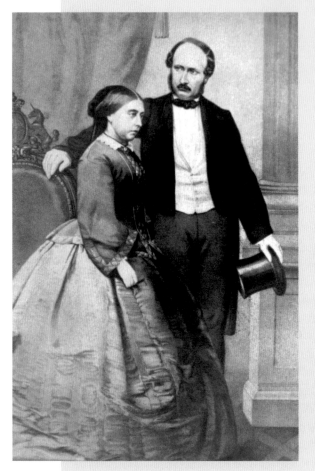

萬國博覽會對後世的影響，不僅僅是今日所見的世博會盛況，除了商機之外，還有舉足輕重的教育意義。第一屆萬國博覽會的入場人次高達六百三十萬，是當時倫敦人口的三倍，參觀民眾在娛樂當中，藉由展覽，學會了分辨優劣、養成品味，當時的工業文明進而成為普世價值。同樣是工業革命象徵的鐵路，則成為搭載觀眾

維多利亞女王與亞伯特親王。維多利亞和亞伯特經常合影，並在1851年萬國工業博覽會上展出這種藝術形式，推動了攝影行業在整個英國蓬勃發展。

的重要工具。今日市區常見的百貨公司，更是博覽會展示空間與消費模式的延伸與應用。

之後，亞伯特親王用世博會的收入（高達 186,000 英鎊，相當於 2010 年的 16,190,000 英鎊），籌建集大學、博物館、音樂廳和公共空間於一體的建築群。這位聰明睿智的親王努力維護英國式的君主立憲制，儘量不去干預國會，所以他把所有的精力和時間都投入在文學、藝術、展覽會、博物館、新的科學技術的推廣與應用等等「非政治」方面的工作。亞伯特用這筆錢辦了三個展覽館，包括：維多利亞與亞伯特博物館（V&A）、科學博物館（Science Museum）和自然歷史博物館（Natural History Museum）。這三個博物館，全都名列年參觀人數兩百萬以上的世界十六

大博物館之列。亞伯特親王不問政治，全力以赴於大英帝國的軟實力建設。

在 1861 年第一屆世博會十年後，亞伯特親王英年早逝，享年四十二歲。維多利亞女王在位近 64 年，而亞伯特親王比她早去世整整四十年，自從亞伯特親王去世之後，維多利亞女王深受打擊，她總是穿著深色衣服，深入簡出，表情凝重而悲傷，她幾乎不過問國事，這使得大英帝國的君主立憲制度得以更加完善。正是在她的這個時代，英國的勢力擴充到幾乎地球的每一個角落。

1876 年，在丈夫去世十五年後，維多利亞女王又多了一個印度帝國女皇（Empress of India）的頭銜。當時的「印度帝國」不僅是現在的印度，還包括緬甸，孟加拉，斯里蘭卡，巴基斯坦，阿富汗等地。在維多利亞時代的中後期，大英帝國的勢力達到了歷史的高峰，約佔有世界 1/4 的領土，被稱為「日不落帝國」。

關於西敏寺的歷史大事

年代	關於西敏寺	歷史大事記	文化與社會
960 年	開始建造，原是一座天主教本篤會隱修院。	中國趙匡胤發動陳橋兵變，稱帝，國號宋。 中亞突厥人二十萬轉而歸信伊斯蘭教。	西元十世紀，中國應用活疫苗預防天花。
1045 年	按照懺悔者愛德華的命令重建西敏寺。	前一年，緬甸蒲甘王朝建立。	中國江西詩派及書法家黃庭堅誕生。
1065 年	西敏寺落成。	宋英宗即位，宰相韓琦提出對英宗父母封號的異議，史稱濮議之爭。	
1066 年	哈羅德二世在此加冕，他是第一個在此加冕的國王。 同一年的聖誕節，征服者威廉也在此加冕，從此之後一般的英國君主（除了愛德華五世和愛德華八世）都在西敏寺加冕。	法國諾曼底公爵威廉一世征服英國，開創英國的諾曼王朝。	1069 年王安石開始變法。
1179 年	西敏寺中創建一所學校，名為西敏學校。	次年，諾曼人在南義大利建兩西西里王國。	朱熹修復白鹿洞書院。
1300~1301 年	加冕座內置加冕石，加冕座稱為「聖愛德華寶座」。 1308 年之後的歷次加冕都使用這張座椅。	前一年，奧斯曼一世創建奧斯曼國家。	王禎寫成《農書》。
1534 年	西敏寺修道院被亨利八世國王控制。	英王亨利八世與羅馬教皇決裂，自組英國國教。 西班牙人羅耀拉創立耶穌會。	1530～1536 年，德國植物學家布龍費爾斯撰寫並出版《草本植物志》。

1559 年	在短暫重新啟用後，伊莉莎白一世再次關閉了西敏寺。	法國與哈布斯王朝的戰爭結束。 法蘭西斯二世紀成亨利一世的法國王位。	喀爾文建立日內瓦學院，並在巴塞爾發表《基督教原理》。 教皇保羅四世公佈第一份「禁書目錄」。
1579 年	伊莉莎白一世重開西敏寺，但規定由王室直接管理，並把修道院改 法政牧師團。	次年，西班牙兼併葡萄牙。	次年，蒙田發表《隨筆》。
1875 年	教堂正面由英國建築師喬治‧吉伯特‧斯科特重新整修，他傲慢地毀掉許多精美的非哥德式作品，引起爭議。 欽定版聖經舊約前 1/3 和新約最後 1/2，在西敏寺被翻譯成英文。	中國同治帝去世，光緒帝繼位。 德國社會民主黨成立。	法國作曲家拉威爾誕生。 比才的歌劇《卡門》首演。同年，比才去世。 德國小說家湯瑪斯曼誕生。 德國詩人兼小說家黎爾克誕生。 次年，貝爾發明電話。

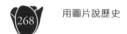

漢普頓宮

HAMPTON COURT PALACE

長袍鬼影與紅衣主教的居所

漢普頓宮的警衛多次發現，宮內一扇防火門經常無故的被打開，而且查不出任何原因，他們仔細察看監視系統的錄影帶，結果吃驚的發現了一個身穿長袍的鬼影，清楚看到「他」推開防火門向外走，一隻手還抓著門的把手……。

哀鳴飄遊的幽靈們

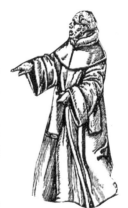

　　莊重、厚實的漢普頓宮是英國都鐸式王宮的經典之作，有英國的凡爾賽宮之稱。但是，宮內撲朔迷離的鬧鬼傳聞遠比宮殿本身更讓人關注。漢普頓宮修建於 1525 年，位於倫敦西郊的泰晤士河河畔，王室中的許多戲劇性的重大事件曾發生在此，相關的幽靈傳說更是由來已久。被監視器拍攝下的「幽靈」照片，更讓人感覺恐懼迷惑。

　　漢普頓宮的警衛們多次莫名其妙地發現，宮內展覽區的一扇防火門經常被人無端的打開，而且查不出任何的原因，於是他們仔細察看監視系統錄影帶，結果吃驚的發現了一個身穿長袍的幽靈。照片清楚拍到幽靈的身影，並可看出幽靈是一位男性，身穿長袍，一邊推開防火門向外走，一隻手還抓著門把。由於幽靈的大半個身子都站在陰影中，因此周圍的景物有些模糊不清，更顯恐怖。照片中的虛實對比非常明顯，和幽靈伸出的手相比，其臉部實在蒼白得嚇人。

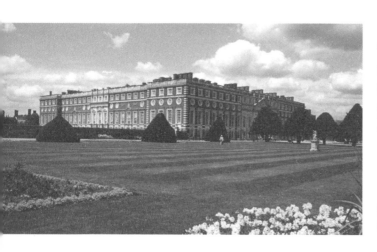

　　幽靈照片被公佈以後，立即成為大眾談論的話題。有人推測被拍到的幽靈極有可能是英國國王亨利八世（Henry VIII）。漢普頓宮的工作

漢普頓宮有英國的凡爾賽宮之稱。

人員聲稱,他們也曾數次看到過亨利八世第三任妻子珍妮(Jane Seymour)的幽靈。由於珍妮在王宮中因難產而不幸去世,所以人們更相信她就是那個幽靈,出沒皇宮,似乎是在為自己抱不平。還有人看到她,雙手捧著一支蠟燭,在午夜時分穿過王宮中鋪滿鵝卵石的庭院。也有人認為幽靈是亨利八世的第五任妻子凱瑟琳‧霍華德(Catherine Howard),她被亨利八世懷疑與人通姦而被砍頭。據目擊者說當時凱薩琳身穿一襲白衣,悄無聲息地在王宮的畫廊之間飄蕩。

漢普頓宮的監視系統拍下的「幽靈」照片。身穿一件長袍,他正在推開防火門向外走,一隻手還抓著門把,煞是嚇人。

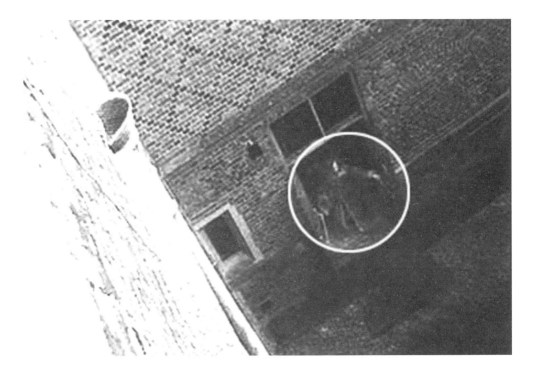

珍妮皇后曾經用過的項鏈，看起來也有一種恐怖感覺。

更離奇的是，1562 年，愛德華王子的一位名叫潘恩（Sibell Penn）的保姆去世之後也被埋葬在王宮裡，兩百五十多年後王宮修建期間，她的墳墓遭到了建築工人的破壞，其後人們總能聽到淒慘的呻吟聲。只是由於忠心耿耿的潘恩知道太多的宮廷秘密，直到臨死也沒有說出主人不可告人的隱私，所以人們推測潘恩並非是在抗議建築工人的疏忽，而是寂寞無奈的表現，她在哭訴自己被不公平的對待。但不管怎麼說，被監視器拍下的幽靈照片的確讓人匪夷所思。

最初警衛詹姆士認為，這些行為有可能是一些導遊為了吸引遊客的注意而玩弄的小把戲，但是，影帶中出現的那套服裝並不是出自漢普頓宮，而且影像的正面看上去根本不是人臉。另一名有多年辦案經驗的警衛佛蘭克林推測說，從影像上看，好像有個身披斗篷的人在一直朝前走，打開一道門後，接著又打開了另一道門，而且動作極快，常人很難察覺得到。從力學與生理學的角度思考，只有男性才會有這麼大的力氣，但是，如果

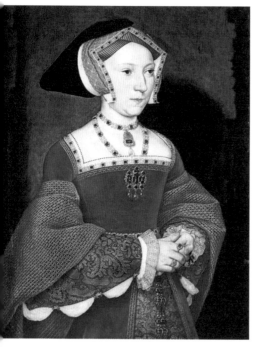

珍妮皇后在王宮中因難產而去世，所以後人更加相信她就是那個不幸哀鳴。

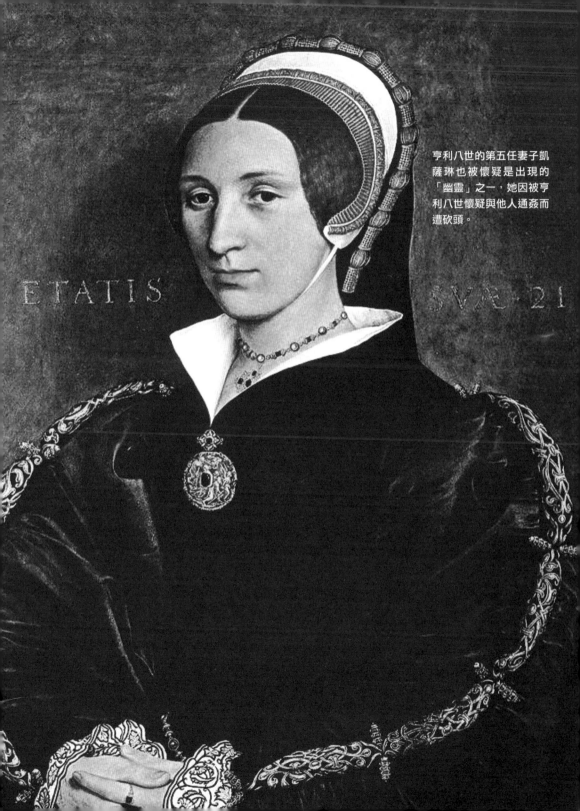

ETATIS SVÆ·21

亨利八世的第五任妻子凱薩琳也被懷疑是出現的「幽靈」之一，她因被亨利八世懷疑與他人通姦而遭砍頭。

是幽靈的話，就很難判斷是男還是女，眾人試圖用常理來判斷，卻怎樣也解釋不通。

面對愈演愈烈的傳聞，漢普頓宮管理階層決定用科學方法，將幽靈事件查個水落石出。2000 年，由赫特福德郡大學（Hertfordshire University）心理專家李查德‧懷斯曼博士領導的一個科學研究小組進駐漢普頓宮，他們在宮內安裝了熱感攝影機、氣流運動探測器等設備，試圖對在宮內出沒的幽靈進行監控。他們認為，漢普頓宮內寒冷的氣流、昏暗而又變化不定的光線、與世隔絕的幽靜

漢普頓宮繪圖中，彷彿也隱藏著不為人知的祕密。

和恐怖氣氛，以及磁場作用等都能造成一種令人不安的感覺，很有可能讓人產生錯覺，誤認為有鬼魂存在。探測儀器的發現似乎為懷斯曼的解釋提供了證據。一天清晨，小組人員從熱感攝影機螢幕上突然看到一個影子在畫廊裡走動，一直走到了一個櫃子前，從櫃子裡面拿出了一個吸塵器。這讓專家們感到異常的高興，但是讓他們失望的是，所謂的幽靈其實是宮內的服務人員。懷斯曼博士說，人們相信幽靈的存在，是心理作用的結果。

紅衣主教沃爾西。

專家小組為此還組織調查了四百多名遊客，讓他們分別進入宮內，在空曠幽遠的宮內靜靜的感覺，然後給出答案。結果，一半以上的受訪者回答說他們會突然感到毛骨悚然，似乎有鬼魂存在，當中很多人似乎還看到了伊莉莎白時代的鬼影。

隨著調查的深入，懷斯曼領導的研究小組認為，遊客在畫廊內突然感到毛骨悚然，很可能是畫廊內無數個老門在作怪。由於這些老門不能阻擋氣流的湧入，各種混合氣流進入畫廊以後，就會導致室內氣溫驟然下降。這在專家小組探測設備中已經得到了驗證，結果顯示，在畫廊內的一些地方，氣溫急劇下降了攝氏二度。因此，遊客在遊覽時很可能會突然走進一團冷空氣中，下意識地全身發抖，加上心理作用，就會本能的想到宮殿的歷史和傳說，產生恐懼感，誤以為看見幽靈。因此，不難理解造成這種現象的真正原因，是有自然規律可循的。人們並沒有遇見鬼，只是把感覺到的東西解釋成鬼。

此外，另一種與幽靈相關的自然現象是稱作「次聲」（編按：infrasound，

指 20Hz 以下的聲波）的低頻聲
波。這是一種難以察覺、低沉的、
嗡嗡振動的聲波，但一般人會受
其影響、使人產生恐怖不安的情
緒。而且這種怪異的聲波還會使
火苗搖曳不定、似燃非燃。考文
垂大學（Coventry University）的科
學家發現，在那些鬧鬼的地方常
常有大量的次聲。同時，一些超
自然心理學家，也從另外的角度，
解釋人們在漢普頓宮遇見幽靈的
原因。他們認為人類對環境信號，
特別是微光等視覺信號的反應，
會造成人類視覺上的錯覺。此外，
實驗室研究發現，電磁波刺激人腦
部分區域時，的確會產生身體和精
神反應，甚至包括產生進入天堂之
類的超自然精神現象。當然，科學

亨利七世是英國都鐸王朝的第一位國王，由於治
國有方，被後人尊稱為賢王。與他的兒子，即後
來的亨利八世相較，他的婚姻比較單純，只有一
位妻子伊莉莎白。

家們也承認，這類研究的方法和形式目前仍有侷限，有很多變數有待進一步的
釐清。無論如何，只能依靠科學的發展進步，才能作出更合理的解釋。

　　但是，面對科學家的解釋，哲學家卻不認同。他們認為，從哲學上來說，
世界本來就是實虛結合、陰陽共存的，陰陽轉換是符合宇宙存在和發展規律的。
漢普頓宮裡的幽靈事件，只不過是因為時空互相重疊交錯而產生。但無論科學
家們怎麼解釋，一個不可爭辯的事實是：攝影機是不會產生幻覺的，對此，科
學家們也無從解釋。

紅衣主教獻上自己的宮殿

　　漢普頓宮最初是紅衣主教和大法官沃爾西（Thomas Wolsey）的私人宅邸，後來送給了亨利七世。雖然這件禮物寄託著主教美好的心願，但卻沒能挽救自身的頹勢。

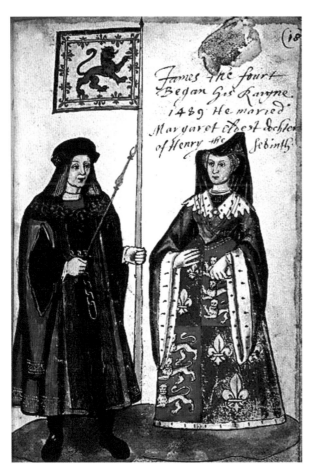

　　沃爾西於 1473 年出生在一個富有的商人家庭，良好的家庭背景使沃爾西順利地完成了大學學業。他擔任加來郡行政長官理查的私人牧師期間，由於表現出色，即被引薦給當時的英國國王亨利七世。理查死後，沃爾西成為亨利七世的私人牧師，並被委以重任，負責行政和外交事務。

　　亨利七世是英國都鐸王朝的第一位國王，他採取的聯姻政策，成功的促成了英國兩大家族──約克家族和蘭開斯特家族的合併，結束

在弗洛登原野戰役中，蘇格蘭國王詹姆斯四世和一萬多名蘇格蘭士兵被血腥屠殺。圖為詹姆斯四世和都鐸公主瑪格利特。

了英國歷史上著名的「玫瑰戰爭」。在與鄰國的關係方面，同樣採取聯姻政策。長子亞瑟娶西班牙公主凱薩琳為妻，但是，不幸的是婚後第二年，亞瑟便死了。亨利七世為了維持與西班牙的關係，臨終時又為凱薩琳與亨利八世訂下婚約，年輕的亨利八世遵從父親的遺願，娶凱薩琳為妻。這樣，良好的國內和國際關係，為亨利七世實施積極的經濟改革提供了保障，他也因此獲得了賢王的稱號。1509 年，亨利七世離開了人世。亨利八世繼位後，沃爾西同樣得到了年輕國王的垂青，被賦予了更大的權力，輔佐國王執政。然而，在衡量利益得失之下，這種看似親密的君臣關係，卻逐漸演變成了難以逾越的鴻溝。

1511 年，沃爾西成功地說服亨利八世聯合教皇朱利斯二世、西班牙國王費迪南（亨利八世的岳父）和神聖羅馬帝國皇帝馬克西米連一世等，聯合對付法國。次年，亨利派軍和法國作戰失敗之後，依舊信心十足的沃爾西再次勸說國王發動第二次進攻。亨利八世採納了他的意見，親自帶兵出征，攻入法國。但是，亨利的舉動反而引起了馬克西米連和費迪南的猜疑，他們擔心亨利會廢掉路易十二，加冕自己成為法國國王，這將會在君主制的國家造成連鎖反應，也會打亂了歐洲的統治秩序。但是，沃爾西卻堅定的鼓勵英王攻打布倫港，以鞏固加來地

由於亨利八世的驕橫薄情以及英格蘭與西班牙的日漸疏遠，可憐無助的凱薩琳感到世態炎涼，她的病情日益加。

區。當時英格蘭的後
方卻受到了蘇格蘭的
威脅，亨利八世只好
率軍加速回國。在回
國途中，英格蘭軍隊
在薩瑞伯爵的率領下，
在弗洛登原野戰役中，
大敗蘇格蘭，蘇格蘭
國王詹姆斯四世和一
萬多名蘇格蘭士兵被
血腥屠殺。

　　沃爾西憑藉自己
對亨利八世的忠誠和
良好表現，逐漸贏得
新國王的信任，成為他
最為忠實的幕僚之一。
沃爾西被任命為約克郡

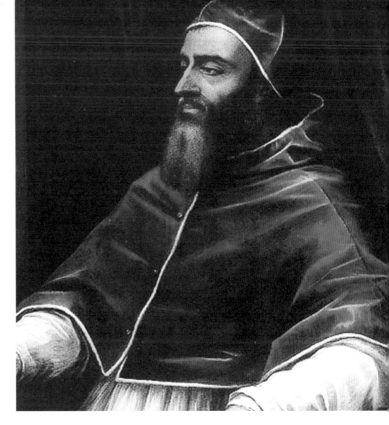

正襟危坐的教皇克萊門特此時已成了西班牙國王查理五世的「俘虜」，查理五世要求他保護凱薩琳王后的權利，他只能言聽計從。

的教長，作為獎賞，隨後又被任命為林肯郡主教和約克郡大主教，同時獲得大量賞賜，攀向個人事業的巔峰。與沃爾西相比，皇后凱薩琳卻失寵了。雖然，凱薩琳曾為亨利八世生過兩個兒子，但都不幸夭折，亨利八世一心想要一個男嗣以繼承王位的願望成為泡影。隨著時局的變化，沃爾西建議亨利和法國結盟，並鼓動兩國簽署和平協定。在協議中，路易十二同意增加戰爭賠款，作為友好的象徵，亨利把他的妹妹嫁到了法國，不幸的是，路易十二婚後三個月就離開了人世。這次聯姻使凱薩琳感到惱怒，因為沃爾西日益增長的影響力，會削弱她和西班牙在國王心中的份量。

不中用的沃爾西被亨利八世解除一切職
務，之後沃爾西為了求得國王的寬恕，
就將自己心愛的漢普頓宮送給了亨利八
世。圖為沃爾西辭職的場面。

　　因為一件怪異的法律糾紛，
沃爾西和亨利八世的關係開始出
現裂痕。1514 年，倫敦商人理
查‧休姆年幼的兒子意外夭折。
當他去牧師那兒為兒子舉行埋葬
儀式的時候，牧師卻要求他支付
停屍費用。這個要求遭到了休姆
的斷然拒絕，並將牧師告上教會
法庭，但是讓人意想不到的是，
休姆卻被當作為異教徒而遭到逮
捕。更加離奇的是，在這之後，
休姆被發現絞死在牢房裡。經過驗屍官的檢驗，確認休姆是被人謀殺而死。對
於應該由國王法庭還是教會法庭審判此案，眾說紛云。

　　沃爾西請求亨利八世將此事送交羅馬法庭裁決，卻遭到亨利八世的拒絕並
宣稱：除了上帝以外，沒有人可以凌駕於他的法令之上。雖然沃爾西與亨利七
世意見相左，卻贏得了教皇的信任，並被教皇任命為紅衣主教，為他帶來豐厚
的收入，因此，這一時期的漢普頓宮也得到了精心的修建，此時凱薩琳的病情
卻日趨加重。西班牙國王查理五世上台以後，維持歐洲大陸和平的天秤開始傾
斜。1520 年 7 月 14 日，亨利八世與查理五世單獨簽署協定，約定在未來兩年內
雙方都不會和法國聯盟。作為英、西交好的象徵，此時沃爾西破壞了英國公主
和法國皇太子的婚約，為英、西聯姻鋪路。次年春天，查理五世欲迎娶瑪麗，

伊莉莎白一世由於終生未嫁，因此有
「童貞女王」的稱號。

並專程前往英格蘭出席婚約儀
式，同時商討英、西兩國相互
配合對法開戰的計劃。

　　五年後，查理五世在義大
利半島戰役中，俘虜了法王法
蘭西斯。亨利八世想利用法蘭
西斯的垮臺，再次進攻法國。
沃爾西軟硬兼施地向貴族「募
款」，以籌集戰爭經費。沒想
到卻引起了貴族們的反彈，最
後，亨利八世不得不親自出面
為沃爾西辯解，這次事件，進
一步加深了沃爾西與亨利八世
之間的隔閡。

　　但是，導致沃爾西被徹底地踢出政治舞臺的是亨利八世的移情別戀，他喜
歡上了年輕貌美、極富魅力的安妮·布林（Anne Boleyn）。亨利八世希望沃爾
西能夠幫助他明正言順與凱薩琳離婚，沃爾西卻猶豫不決，並懇求國王取消這
個決定。但是，強硬的亨利辯稱，他早就開始懷疑這場婚姻的合法性。於是，
作為教皇使節的沃爾西不得不數次祕密召集教會，舉行會議，商討對策。協商
無果後，沃爾西只好宣佈他們沒有資格決定這樣一件困難的事，並建議亨利八
世派他去法國說服法蘭西斯，以利用他的影響力勸說教皇擴大沃爾西的權力，

艾塞克斯伯爵身材高大，體格健壯，而且擁有恭敬、謙卑的神情。

從而使沃爾西可以自行判決此案。結果，他的法國之行簡直是失敗透頂，不但沒有成功說服法蘭西斯，反而讓亨利八世懷疑他的忠誠。

　　此時的教皇克萊門特已經成了凱薩琳的外甥查理五世的俘虜。查理五世告訴教皇：他已經決定保護皇后的權利，而且禁止教皇廢除這椿婚事的安排；同時也不允許此事件在英國審判。因此，當沃爾西和亨利八世分別派使節拜會教皇時，理所當然的吃到閉門羹，教皇更拒絕授權給天真的沃爾西主教單獨處理此事。憤怒的亨利八世因此認為，沃爾西並不是誠心誠意的為他著想，也缺乏解決問題的能力，更無法解除婚約。

　　1528 年 4 月，情況似乎出現了轉機。教皇同意派遣一名紅衣主教卡姆佩戈和沃爾西一起解決此事，但是拒絕授權給任何人獨自判決此案。驕傲自大的亨利八世感到自己受到了欺騙和侮辱，於是在他眼裡不中用的沃爾西被解除一切職務。失寵後的沃爾西為了得到國王的寬恕，就將自己精心打造的、精緻的火紅色宅邸「漢普頓宮」送給了亨利八世。亨利八世不但立刻喜歡上這個標新立異的建築，而且對它進行大規模的擴建，使其兼具都鐸式和凡爾賽宮的特點，華麗而又莊嚴。隨後亨利把這所可愛的建築送給了安妮·布林，成為兩人享受甜蜜愛情生活的居所，可憐的沃爾西至此以後只能在漢普頓宮外「享受著」落魄的人生。

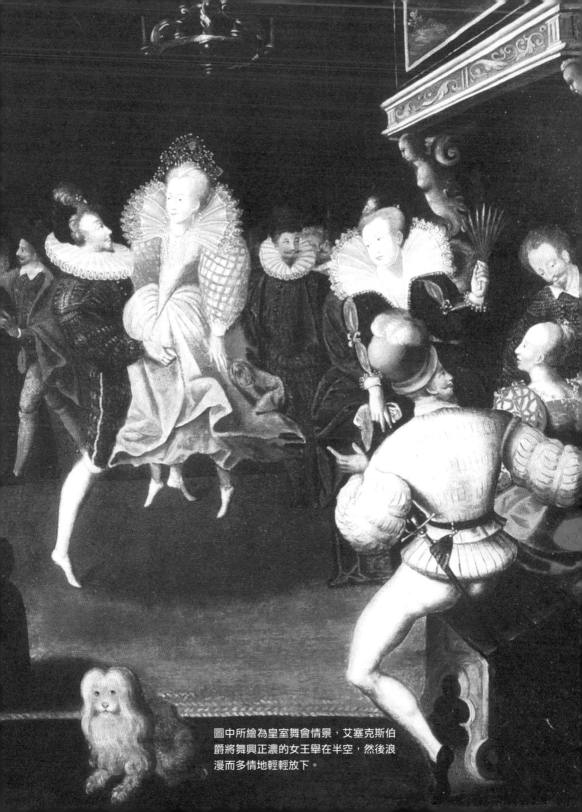

圖中所繪為皇室舞會情景，艾塞克斯伯
爵將舞興正濃的女王舉在半空，然後浪
漫而多情地輕輕放下。

不婚女王愛權力更勝男人

伊莉莎白一世（Elizabeth I，1533-1603）是迄今為止仍然令英國人感到自豪和驕傲的著名女王，他所開創的伊莉莎白時代，使英國成為了「日不落國」。但是與之形成鮮明對比的是，伊莉莎白一世卻終身未婚。一向開明的女王為什麼選擇獨身呢？是權力需要，還是生理使然？對此，史學家們進行大膽推理。他們分析認為伊莉莎白之所以終生不嫁，既有深刻的政治背景，也是個性使然。無論推理是否符合邏輯，我們都難以知曉歷史的真相。但是，近年來，一個逐漸被英國人接受的事實是：女王獨身是政治上的需要；而女王擁有情人則是常人的生理需求，不必大驚小怪。不過，讓人懷疑的是，女王的情人到底是誰？女王又如何不被感情所困，從而又不影響治理國家等等，倒是缺乏歷史的根據。試圖在漢普頓尋找答案也是徒勞無功，雖然這裡留下了女王陛下和情人之間的甜蜜回憶，但是充其量也只能說是風花雪月的逢場作戲而已。

一般認為女王與大法官克里斯多夫‧哈頓爵士的風流韻事可能屬實。但是，心理學家們卻並不這樣看。他們從現代科學的角度分析認為，女王與兩位警衛隊隊長的風流傳說可能更能夠讓人理解。因為歷朝，女性君王和警衛或保鏢之間很容易發生戀情，這是由於女性天生需要被保護、關愛，和出於對男性原始欲望所導致，而警衛隊長的身份和職業特點恰恰滿足了女王的需要，所以也就不足為奇。

艾塞克斯伯爵（2nd earl of Essex，Robert Devereux）是女王一名老臣的養子，身材高大、體格健壯，而且擁有恭敬、謙卑的神情。這對於深居宮中、位尊權高，習慣於和權勢打交道的女王陛下而言，的確具有新鮮和迷人的先天優勢。艾塞克斯伯爵二十三歲的時候開始擔任女王的警衛隊長。當時的伊莉莎白已經步入了「知天命」的五十歲年齡，漢普頓宮成了兩人的非法愛巢。後來宮中的一位侍從說，經常看到兩人在漢普頓宮中的花園裡散步。女王和伯爵手牽著手，低

**與艾塞克斯伯爵的迷人外表相比，洛利
爵士顯得成熟、穩重。**

著頭，旁若無人的倘佯在花園裡、
無君臣之分，完全像是一對戀人。
不過女王與艾塞克斯伯爵這種出於
本能而建立的情人關係，是經不起
時間考驗的。女王陛下畢竟是一位
君王，而艾塞克斯伯爵雖然具有迷
人的外表，卻缺乏人格的魅力。兩
人之間的爭吵也隨著雙方關係的親
密加深，逐漸多了起來。起初艾塞
克斯伯爵由於嫉妒女王寵愛的另一
個警衛隊長沃爾特‧洛利（Raleigh，
Sir Walter），而覺得自尊心受到了
傷害。但女王覺得年輕的伯爵只是發發牢騷而已，並沒有太在意。可是，隨著
伯爵怨言的增多，伊莉莎白的怒氣終於爆發，一氣之下將伯爵丟入荷蘭的戰場
中。

　　此外，加深彼此嫌隙的事件不勝枚舉，在 1599 年，艾塞克斯伯爵擔任女王
駐愛爾蘭的代表時，被叛軍打敗，未經女王允許就擅自回國。女王更氣的是，
他甚至不顧君臣的禮節，不按規矩就闖入女王的臥室，女王的自尊心受到極大
的傷害。他以為身為女王密友應該可以平起平坐，就不顧君臣分寸，不過最後
卻被女王撤去了一切職務，不但政治前途無望，也瀕臨破產。在走投無路之下，
伯爵竟然策動倫敦民眾叛亂，但陰謀暴露，被關進倫敦塔處死。看來，女王是「認
權不認人」，所謂的戀愛，在權勢底下，只不過是君王的消遣遊戲罷了。

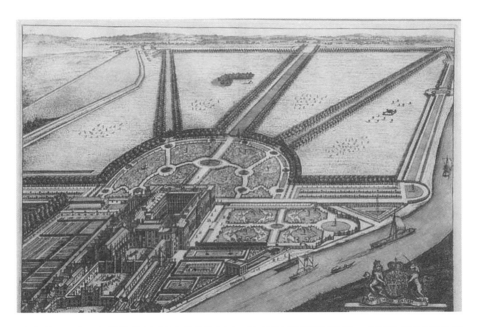

十七世紀，羅恩為漢普頓宮設計了豪華的套房，供威廉三世和瑪麗居住。此圖是 1708 年的漢普頓宮。

　　相對而言，女王的另一個情人警衛隊長洛利爵士就知所進退多了。洛利早年曾在軍隊服役，牛津大學肄業以後開始航海探險。他也是一位才華橫溢的詩人，其政治論文和哲學著作在當時受到了極高的評價與肯定。1581 年，伊莉莎白在王宮中接見洛利時，被他幽默的語言、過人的智慧和風流倜儻的外表所吸引。他得到了女王的賞識，也得到大量土地與爵士地位。曾有傳聞說，在一個霪雨霏霏的日子裡，女王在回漢普頓宮的路上，發現前面有一灘泥水，就在她猶豫不前的時候，洛利急忙脫下身上穿的那件華麗的斗篷，鋪在泥地上，扶著女王走過去，可見，當時兩人的關係非比尋常。

　　洛利爵士也是一個狂熱的殖民地擴張者，曾把煙草和馬鈴薯傳入歐洲，對

歐洲經濟的發展有所貢獻。1588 年，具有紳士風度的洛利爵士，不願捲入女王和艾塞克斯伯爵感情的糾葛當中，於是就去了愛爾蘭。但是，在愛爾蘭，洛利爵士仍然得不到他所期望的快樂，不得已又於 1592 年回到了英格蘭，照舊獲得可觀的土地。然而，洛利瞞著女王，與一位宮女祕密結婚的事情使伊莉莎白十分惱怒，便以玷污宮女的貞操和榮譽之名，將洛利關進了倫敦塔。但是，由於朝中無人可用，伊莉莎白隨後又不得不將洛利放了出來，去平息叛亂，洛利因此得到了赦免。在漢普頓宮中也留下了女王和洛利爵士的足跡，洛利從美洲帶回英國的奇花異草至今還種在漢普頓宮中的花園裡。洛利爵士也曾在此為女王吟詩，是兩人浪漫的情人生活的美好回憶。

雖然女王與眾多的情人關係缺乏史實根據，但是不難明白，位居權力之巔的女王的戀情基於本能的需要，多為逢場作戲、喜新厭舊。這和男性君王沒有任何區別，只不過是主角的性別不同而已。十七世紀時，羅恩為漢普頓宮設計了豪華的套房，供威廉三世和瑪麗居住，同時，建造了有趣的迷宮。如今，漢普頓宮中一千多間房間裡、裝滿了四百五十年來收集的精美的繪畫、名貴的掛毯和傢俱。

伊莉莎白時代的那些劇和詩

英國著名的文學家威廉‧亨利‧哈多爵士曾經說過，如果問他史上三大藝術鼎盛時期是哪三個？他無疑地會說是：佩里克里斯時期的「雅典」；伊麗莎白女王時代的「英國」，以及十八世紀下半葉和十九世紀前 25 年的「維也納」。

大文豪莎士比亞曾經說過這樣一句經典的話：「女性啊，你的名字叫弱者。」但在英國歷史上，有兩個以統治者名字命名的時代，一個是「伊莉莎白時代」，一個是「維多利亞時代」。在這兩個時代，英國的政治、

經濟、文化等各方面，都達到了一個繁榮的盛世，而這兩位統治者，都是女姓。

伊莉莎白一世是英國都鐸王朝的最後一位君主，也是帶動了整個英國綜合實力達到巔峰的君王。在那個時代，經濟富足、國力強盛，女王自身也受過良好的音樂、語言和詩歌的人文教育，因此具有良好的文化底蘊。在她的影響下，整個伊莉莎白時代的文化達到了發展的高峰，尤其是戲劇與詩歌。

莎士比亞是伊莉莎白時代絕對的巨星。當時是英國歷史上最複雜的社會轉型期，因此，莎士比亞的文學和戲劇成了反映時代的鏡子。女王酷愛莎翁的戲劇，再加上女王曾經用自己的名字發表了一些詩歌作品，所以坊間有傳聞說，莎士比亞的一些內容中涉及大量歷史、神話和商業的戲劇作品，其實是由女王代筆、莎翁署名的，當然這種說法並沒有確鑿證據。

除了戲劇，詩歌在西方有著非常深厚的歷史。在伊莉莎白時代，文藝復興思想廣泛地被傳播，十六世紀初傳入英國的十四行詩，成了當時最流行的詩歌類型。當時藝術成就最高、人文思想最濃厚、流傳也最為廣泛的是：錫德尼的《愛星者與星》、斯賓塞的《小愛神》和莎士比亞的《十四行詩集》，它們被稱為英國文藝復興時期文壇上最流行的「三大十四行組詩」。

莎士比亞是英國文學史上最傑出的戲劇家，也是西方文藝史上最傑出的作家，及全世界最卓越的文學家之一。他流傳下來的作品包括 38 部戲劇、154 首十四行詩、兩首長敘事詩和其他詩歌。班・瓊斯稱他 ：「時代的靈魂」。

莎士比亞在世時被
尊為詩人和劇作
家，但直到十九世
紀他的聲望才達到
今日的高度。

　　莎士比亞在雅芳河畔斯特拉特福出生長大，十八歲時與安·海瑟威結婚，兩人共育有三個孩子。十六世紀末到十七世紀初的二十多年期間，莎士比亞在倫敦開展了成功的職業生涯，他不僅是演員、劇作家，還是國王劇團的合伙人之一。1613 年左右，莎士比亞退休回到雅芳河畔斯特拉特福，三年後逝世。有關莎士比亞私人生活的記錄流傳下來的很少，關於他的性取向、宗教信仰、以及他的著作是否出自他人之手都依舊是個謎。

　　1590 年到 1613 年是莎士比亞的創作的黃金時代。他的早期劇本主要是喜劇和歷史劇，在十六世紀末期達到了深度和藝術性的高峰。到了 1608 年，他主要創作悲劇。莎士比亞崇尚高尚情操，常常描寫犧牲與復仇的故事，包括《奧賽羅》、《哈姆雷特》、《李爾王》和《馬克白》，被認為

是英語劇的最佳範例。在他人生最後階段，他開始創作悲喜劇，又稱為傳奇劇，並與其他劇作家合作。在他有生之年，他的很多作品就以多種版本出版，1623 年，他的劇團同事出版了《第一對開本》，除兩部作品之外，目前已經被認可的莎士比亞作品均被收錄其中。

莎士比亞在世時被尊為詩人和劇作家，但直到十九世紀他的聲望才達到今日的高度。浪漫主義時期世人讚頌莎士比亞的才華，維多利亞時代則像英雄一樣地尊敬他，被蕭伯納稱之為「莎士比亞崇拜」。二十世紀，他的作品常常被新學術運動改編並重新發現其價值。

他最著名的四大悲劇是：《李爾王》、《馬克白》、《哈姆雷特》與《奧塞羅》；喜劇則以：《第十二夜》、《仲夏夜之夢》和《威尼斯商人》較有名；愛情悲劇：《羅密歐與朱麗葉》則家喻戶曉；歷史劇則以《亨利四世》為代表。

長詩《維納斯與阿多尼斯》（1592 ～ 1593）和《魯克麗絲受辱記》（1593 ～ 1594）均取材于羅馬詩人維奧維德吉爾的著作，主題是描寫愛情不可抗拒以及譴責違背「榮譽」觀念的獸行。另外，他的十四行詩（1592 ～ 1598）多采用連續性的組詩形式，主題是歌頌友誼和愛情。

直到現在，英國的莎翁戲劇與十四行詩，依舊是英國文化史上熠熠生輝的代表作品。

關於漢普頓宮的歷史大事

年代	關於漢普頓宮	歷史大事記	文化與社會
1515 年	由紅衣教主沃爾西開始建造，至 1521 年完成。七年中投入鉅資，終於把這座十四世紀的莊園改建成英格蘭漢普頓最奢華的宮殿。	二年後，馬丁·路德於維騰堡教堂門口貼上「九十五條論綱」，開啟了宗教改革。	拉斐爾創作一系列「使徒事蹟」的禮拜堂掛毯圖案。 克萊芒·馬羅開始發表詩作。
1528 年	沃爾西將漢普頓宮送給國王亨利八世。	法國與西班牙交戰，次年簽定康布雷條約。	杜勒發表《論人體的比例》，四月在紐倫堡逝世。 義大利畫家維洛內些誕生。
1529 年	亨利八世進駐此宮並開始擴建。亨利八世為了容納一千多名貴族和僕人在同一個地方吃飯，修建了一個大廳——白廳。大廳的華麗程度甚至超過了西敏寺大廳。	法國與哈布斯堡王朝締結康布連合約。 土耳其人圍攻威尼斯。	季·布代發表《希臘語言評註》。 克爾阿那赫創作《原罪的寓言》。
1583 年	漢普頓宮成為伊莉莎白女王與艾塞克斯伯爵的愛巢。	前一年，教皇葛雷哥萊十三世改革曆法。	丁多列托為聖洛可學會「下廳」繪製八幅組畫。
1689 年	荷蘭王子威廉即位。因此按照建築師克里斯多夫萊恩的想法，以巴洛克式的風格取代都鐸王朝的建築，進行改建。	英國通過權利法案。 俄沙皇彼得一世親政。 清朝與俄國簽訂尼布楚條約。	「金陵八家」之一的龔賢逝世。
1838 年	維多利亞女王下令，漢普頓宮向公眾開放。	英國憲章運動時期。 英格蘭「反穀物法同盟」成立。	法國作曲家比才誕生。 輪船開始橫渡大西洋。 舒曼在維也納發現舒伯特C大調《偉大交響曲》手稿。

德國・波茨坦

無憂宮
SANSSOUCI PALACE

腓特烈大帝的葡萄園快樂宮

腓特烈一世希望他的皇宮裡能陽光遍地、四季如春，充滿繽紛色彩和水果的芬芳香氣。基於對美好生活的渴望，他在宮殿平台建造數座溫室，用來種植葡萄和無花果。後來連廣場也裝上了玻璃，無憂宮因此被稱為「葡萄園中的快樂宮」。

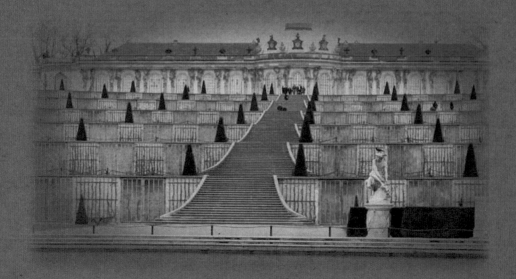

叛逆儲君的啟蒙時期

　　十七世紀，歐洲因宗教改革而導致的戰爭，加深了德意志境內的分裂割據局面，形成了德意志的邦聯制度。當時的德意志地區有大約三百六十個獨立邦國、四萬個貴族領地和四萬個教會領地。領土狹小，邦國林立成為德意志經濟發展的障礙和內部戰爭的導火線。

　　1701 年 1 月 18，布蘭登堡領主腓特烈一世（Frederick I，1657~1713）加冕成為普魯士國王，但這個「國王」只是徒具虛名而已。他所管轄的領土面積不過十萬平方公里，人口大約一百五十萬左右。當時的歐洲列強，建國歷史不僅早普魯士一百多年，而且經濟實力、領土面積、人口總量等都遠勝於它。

　　為了結束德意志的分裂局面，圖謀歐洲霸業的腓特烈一世，以「軍隊」做為核心戰略，快速擴充軍事設施，把波茨坦（Potsdam）變成了王家軍隊的駐紮地。國家收入的七成用於軍隊建設，國家政治、經濟、文化等一切的發展，都以能否增強軍事力量為標準。普魯士軍隊的人數從三萬八千人猛增到八萬三千人，逐漸成為一個軍事強國。難怪有人曾經這樣描述普魯士的軍國主義：「對其他國家來說，是國家擁有一個軍隊；對普魯士而言，則是軍隊擁有一個國家。」

1701 年 1 月 18 日，腓特烈一世加冕成為普魯士國王，雖然「國王」只是徒具虛名而已，但是普魯士擴張的野心已經顯現。

「容克」精神真正主導普魯士這個國家，是在腓特烈一世當政以後。圖為霍亨索倫城堡，霍亨索倫王室在德國歷史上存在了五百多年，直到 1918 年才被廢黜。

在王國的發展過程中，有一股不可忽視，被稱為「容克」（Junker）的力量誕生了。容克的本意是指沒有騎士稱號的貴族子弟，後來泛指普魯士的貴族和大地主。「鄉村容克」，即普魯士貴族莊園主，他們是征服易北河（Elbe River）以東地區並在那裡生活下來的德意志騎士領主的後裔，具有粗獷、暴戾、頑固、極端的性格特徵，主張君主專制，崇尚武力。如今作為普魯士王國統治階級的容克，壟斷了普魯士行政和軍隊中的一切職位，操縱著國家機器。由於普魯士施行長子繼承制度，容克次子大都選擇服役，從小進軍隊接受軍事教育。官兵關係完全是領主與農奴的關係，必須絕對服從。腓特烈一世曾聲稱：「我為國王，理應為所欲為」。這種思想上的絕對統一，成為普魯士加強君主專制主義統治的基礎。

到了 1740 年，腓特烈一世的孫子腓特烈二世（Frederick II，1712-1786），還不滿三十歲就執政。腓特烈二世從小就成長在嚴酷的家庭環境之中，父親是一個專橫、暴戾的人，使他從小就產生了叛逆心理，反對父親所為他安排的一切。另一方面，家庭的優渥條件也培養出他良好的人格特質，他不同於其他國

1740 年，腓特烈二世開始執政，當時他不滿三十歲。

王鄙視藝術文化、僅崇尚軍事武力，他興趣廣泛，酷愛讀書、喜歡文學、藝術和哲學。有時候，他的父親會因此責罵甚至鞭打他，但他卻絲毫都沒有改變他的愛好。

由於他蔑視家族傳統、渴望發展自我獨特個性，因此在 1730 年 8 月，他抗拒父親為他安排的婚姻，趁著到德國南部旅行之際，夥同朋友逃婚。

結果被父親派人抓回來，關進了屈斯特林監獄，並送交軍事法庭審判。按照規定，他與朋友都應該被判處極刑，殘暴的父親故意安排他觀看朋友行刑的過程，目睹其人頭落地的慘狀。腓特烈二世受到沉重的打擊，他開始意識到自己的行為是一種不負責任的做法，不但害了朋友，也使父親難堪。監獄中的生活使他變得成熟理智，他向父親遞交了悔過書。出獄後，他主動加入戰場以磨練自己的個性。

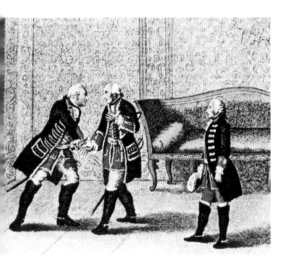

腓特烈二世從小就成長在一種嚴酷的家庭環境之中，父親雖然是一個專橫、暴戾的人，但也是一個合格的國君。圖為惱怒的父親欲拔劍出鞘，衝向年輕的腓特烈二世。

建築師諾貝爾斯多爾夫是無憂宮設計方案的執行者。

　　這些歷練塑造了他日後成熟的個性。道義與強權、理想與現實、情感與理智，自然而協調地融入在他的思想當中。腓特烈二世有著比其他君王更加複雜的個性。後人曾評價道：他表面上謙和、熱情，但骨子裡冷漠、嚴峻；他既能以文會友、談古論今、吟詩撰文，卻又推崇暴力，熱衷強權、蔑視公理和人道，為追求君主的利益而不擇手段。

　　腓特烈二世明白，普魯士所面臨的首要障礙，就是無論地緣上還是實力上，都對他構成威脅的奧地利。巧合的是在腓特烈二世繼位的同一年，奧地利神聖羅馬帝國皇帝查理六世去世了，傳位給他的長女瑪麗亞·特蕾莎（Maria Theresa，1717~1780）。腓特烈聯合法國、巴伐利亞、薩克森、西班牙等國，藉故拒絕女王的繼承權而挑起了戰爭，他率兵突襲並佔領了奧地利的西里西亞部分地區，這也是不滿三十歲的腓特烈二世對外擴張的第一步。四年後，腓特烈二世利用歐洲列強之間的混戰，再次入侵奧地利並佔領整個西里西亞，普魯士逐漸成為歐洲強國之一。

　　除了軍事上的擴張以外，腓特烈順應了歐洲「啟蒙時代」的文化潮流，尊重知識、求賢若渴的態度和策略，對外增強國家聲望、對內則增加凝聚力，進而振興了國家的經濟。他不但徵召受到迫害的法國胡格諾教徒，而且還充分接納他們的意見，推動了普魯士科學、技術和文化的發展。此外腓特烈二世重視知識力量，他不僅經常邀請哲學家、藝術家和科學家討論治國方略和藝術創作，

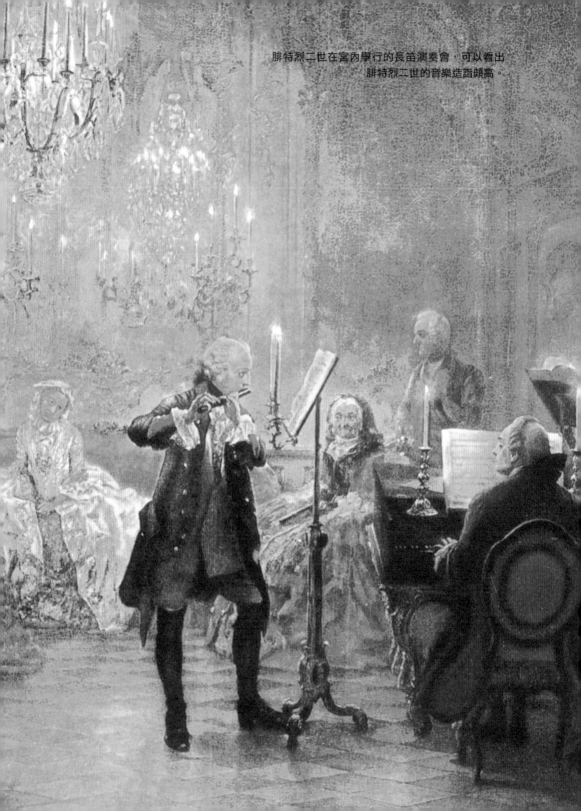

腓特烈二世在宮內舉行的長笛演奏會，可以看出
腓特烈二世的音樂造詣頗高。

而且自己在建築、音樂、哲學和藝術等方面也頗有造詣。1745 年建造的無憂宮，就是建築師諾貝爾斯多爾夫（Georg Venzeslaus von Knobelsdorff）完全按照腓特烈二世的想法所設計的。

1847 年，無憂宮落成，人們發現這其實就是一座融合普魯士式的工整與法國洛可可式的典雅於一身的宮殿，整體建築線條多變、光線分明。宮殿內部裝飾精巧、實用。後代的建築師曾經評論說，無憂宮是歐洲啟蒙時代的重要產物，也是普魯士國王回歸理性的代表作。

充滿藝術樂音的葡萄園

無憂宮，又名桑蘇西宮，取自法文裡的「無憂」一詞，意指腓特烈二世可在此無憂無慮、逍遙自在地消磨夏日時光。整座宮殿建在山丘上，高高疊起的平行梯田式大臺階，構成了宮殿的底座。臺階總共一百多級，從下往上看相當壯觀。

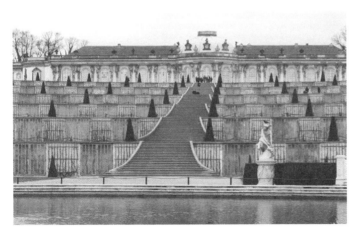

無憂宮雖然只有一層，但是宮殿中央的圓頂大廳卻依然顯現出宮廷的氣派。正殿兩翼為長方錐形建築。宮內分為十二個房間。東翼是腓特烈二世

無憂宮建在丘巒之上，高高疊起的平行的梯田式大臺階，構成了宮殿的底座。臺階總共一百多級，從下往上看蔚為壯觀。

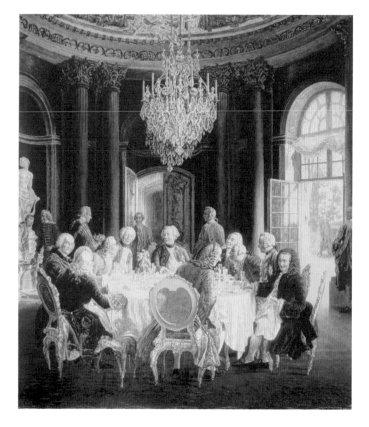

腓特烈二世和歐洲的學者文
人們一起進餐的場面。

的會客室、琴房、臥室
和書房等，西翼則為五
間貴賓室。據說腓特烈
二世藝術品味很高，不
但吹得一手好長笛，而
且經常在宮中舉辦小型
音樂會。琴房中的油畫
「橫笛音樂會」就生動
地重現當時宮廷的音樂
生活。宮殿東側的畫廊
珍藏有 124 幅名畫，多
為文藝復興時期義大利
和荷蘭畫家的名作。無憂宮建成以後，周圍又陸續增建了花園和其他建築，整
個建築群的規模達到了 290 公頃。花園中部有一座六角涼亭，被稱為中國茶亭。
碧綠的瓦、金黃色的柱子、傘形的蓋頂和落地的圓柱結構，都是典型的中國風。
無憂宮西面的新宮是一座典型的皇家建築，是腓特烈二世統治的後期，招待賓
客以及自己的主要住宿地區。這座宮殿內還有一間貝廳，牆上地上都鑲嵌著美
麗的貝殼和寶石，瑰麗素雅。

　　腓特烈二世希望無憂宮裡能夠四季如春、陽光遍灑，有絢麗的色彩和香氣
撲鼻的水果芳香，但是在寒冷多雨的波茨坦，這似乎有點脫離現實。對美好生
活充滿渴望的腓特烈二世認為，只要有合適的溫度，他的願望就會實現。於是，

腓特烈二世就設計了一座非常獨特的建築，建築是以大量「平台」構成，每個平台的旁邊都是一排排的小溫室，用來種植他所喜愛的葡萄和無花果。試驗成功後，興奮的腓特烈二世甚至在宮殿前面的廣場上全部安裝了玻璃。「無憂宮」從此變成了他心目中的「葡萄園中的快樂宮」。

多才多藝的腓特烈二世一向被稱為「無憂宮中的哲學家」，他與法國著名學者伏爾泰（Voltaire，1694~1778）畢生的交往，成為歐洲文化史上的一段佳話。青年時代的腓特烈二世非常仰慕伏爾泰的啟蒙學說，早在 1736 年，兩人就開始了書信往來。十四年後，腓特烈二世邀請伏爾泰來到了普魯士，並騰出無憂宮

1757 年，腓特烈二世借助「七年戰爭」進一步擴充了領土，確立了普魯士在中歐的強國地位。

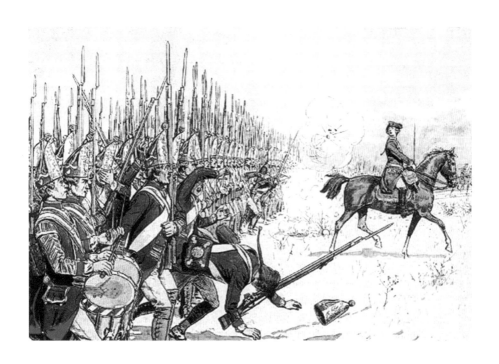

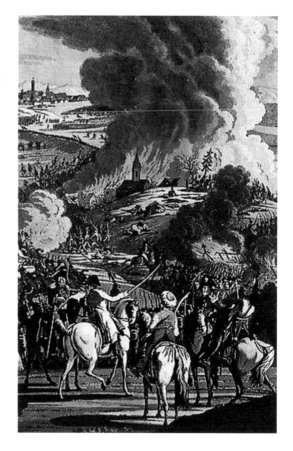

奧斯特利茨戰役被看作是拿破崙最為輝煌的一次戰役，迫使俄奧聯軍解體。

中最好的房間讓他居住。兩人就哲學、文學和藝術等方面的問題，進行深入而廣泛的討論。腓特烈二世的宗教寬容政策，讓遭受宗教迫害的伏爾泰深為感動。雖然伏爾泰反對宗教專制，但是他卻贊成強大而又開明的君主統治。在這一點上，他們的理念是相同的。

　　然而，由於兩人的背景和經歷不同，在國家統治理念上，彼此意見分歧，伏爾泰反對任何形式的世襲制度，而腓特烈二世當然不會認同。在哲學和文學方面，腓特烈二世視伏爾泰為導師，他的詩作經常會參考伏爾泰的意見。難怪臨終前的伏爾泰一再強調說：「再也沒有像腓特烈大帝那樣尊重哲學和文學的君主了。」

　　腓特烈二世也是一個驍勇善戰的人。1756 年，英國、普魯士同盟與法國、奧地利、俄國、瑞典、西班牙同盟為爭奪殖民地和歐洲霸權爆發了戰爭，史稱「七年戰爭」，又稱第三次西里西亞戰爭。腓特烈二世借助此次戰爭進一步擴充了領土。戰爭結束時，普魯士不但保住了西里西亞，而且確立普魯士在中歐的強國地位，進而奠定與奧地利爭霸德意志的局面。難能可貴的是，腓特烈特別善

於從戰爭中汲取經驗和教訓，他不但著有《給將軍們的訓詞》、《當代史》和《七年戰爭史》等著作，而且經常和將軍們在無憂宮裡就戰爭問題進行交流討論。

　　1786年，在無憂宮中度過了大半生的腓特烈二世離開人世。生前，他希望自己可以葬在無憂宮內十一隻愛犬的墓中，然而他的願望並沒有立刻實現，他的遺體先是被安置在波茨坦的格列森教堂。第二次世界大戰期間，柏林瀕臨淪陷之際，又將其遺體藏進一處岩鹽礦內。二次大戰後，他的遺體被美軍尋獲，被放置在霍亨索倫城堡（Hohenzollerns）。直到1991年8月東西德統一以後，他的遺體終於結束了長期的「流浪生涯」，如其所願，在無憂宮中與愛犬們共長眠。

普軍將領喪失了寶貴的作戰時機，最終在耶拿遭到拿破崙擊潰。

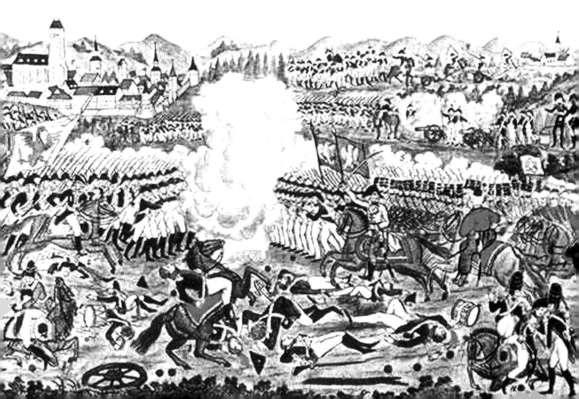

帝國殞落王宮色衰

　　歐洲國家的成長史就是歐洲列強的爭霸史。1805 年 11 月，拿破崙佔領維也納之後，乘勝追擊由英國、奧地利、俄國所組成的反法同盟軍。奧國與俄國的軍隊準備在一個叫奧斯特利茨（Austerlitz）的小村莊阻擊法軍。12 月 2 日，拿破崙利用聯軍的一時疏忽，進行殲滅性的攻擊，結果讓俄奧聯軍死傷達一萬五千人，這次慘敗迫使俄奧聯軍解體，奧斯特利茨之戰，日後也被視為拿破崙最為輝煌的一次戰役。之後俄軍被迫撤出奧地利，退回波蘭。奧地利再次喪失大片領土和屬地，並付出大筆賠款。

　　拿破崙為了鞏固對德意志西部和中部地區的統治，決定建立「萊茵同盟」。在他的主導下，巴伐利亞、符登堡、巴登等 16 個西部和南部的德意志國家成立了「萊茵同盟」。同盟選舉拿破崙為自己的保護人，並規定同盟有義務，在發生戰爭時，提供拿破崙軍事支援。萊茵同盟的成立，直接衝擊並威脅普魯士的領土安全。

　　1806 年 7 月 24 日，普、俄達成秘密協定。根據協定，俄國將以軍備支援普魯士對法作戰，同時英國也保證提供財力支援。但是，普魯士軍隊不再是腓特烈二世領導下的軍隊，他們的後勤和武器裝備已經落後，戰術思想也顯得保守而傳統，更為嚴重的是，普魯士軍隊的將領之間認知不一，各行其事。

　　在耶拿和奧爾斯塔特兩大戰役中，普軍幾乎全軍覆沒。拿破崙以二萬人的劣勢兵力打敗五萬人的普魯士軍隊的主力。緊接著快馬加鞭全力追擊，在同年終於完全擊潰普魯士軍隊，取得完全的勝利。

　　1806 年 10 月 27 日，拿破崙率軍進入柏林。在波茨坦中心廣場，拿破崙凝視著腓特烈二世的半身塑像，壓低劍頭，脫帽向這位大帝致敬。隨後，拿破崙

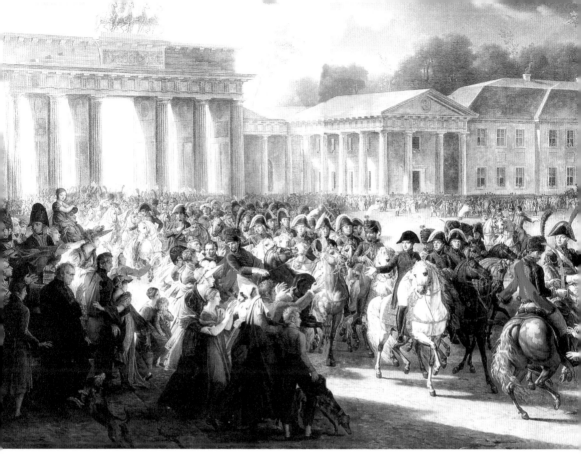

圖為拿破崙率軍進入柏林時的場面。

參觀了無憂宮，並下令不得加以破壞。不過腓特烈為紀念普魯士軍隊在羅斯巴
赫打敗法國而建立起來的紀念柱，卻被拿破崙運回了法國。伴隨著普魯士王國
的衰落，無憂宮皇室的光芒逐漸退去，從此沒有皇宮之名的無憂宮，成了真正
的「無憂」宮。

勢力強大的「容克」貴族

　　容克（Junker），原意為「地主之子」或「小主人」，指沒有騎士稱號的貴族子弟，後泛指以普魯士為代表的德意志東部地區的貴族地主。在德國從封建社會向資本主義社會過渡時期，容克地主長期壟斷軍政要職。是德國軍國主義政策的主要支持者，主要的特點就是在名字中會有一個「VON」字。十六世紀起容克貴族們長期壟斷軍政要職，掌握著普魯士的國家領導權。

作為普魯士王國統治階級的容克貴族，壟斷了普魯士行政和軍隊中的一切職位，操縱著國家機器。

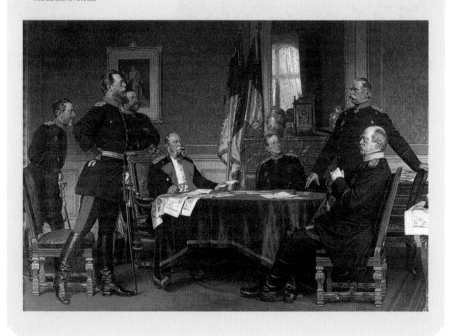

　　容克地主在經濟上掌握大部分土地，和歐洲其他國家的地主相比較，德國的容克地主思想較為保守但更加勤懇。十九世紀之後，容克地主逐漸開始從事資本主義經營，在德國經濟中占據重要地位。他們不僅經營農業與商業，也大量加入工業和銀行業，同時又改變農業經營形式，由收租的地主變成農業企業家。

　　容克地主靠著戰爭取得土地之後，向國王申請並獲得該土地的所有權，讓貴族利益和國家利益緊密結合，普魯士（德國前身）就因此而發跡，最終統一德意志全境，他們是德國軍國主義政策的主要支持者，甚至發動了第一次世界大戰。

　　第二次世界大戰結束後，反法西斯同盟（主要是蘇聯），為了從根源上剷除德國的軍國主義，進行了大規模的經濟及社會改革，將容克地主的土地或收歸國有，或分配給小農耕種，東普魯士北部被蘇聯吞併成為加里寧格勒州，南部劃歸給波蘭，當地的德意志居民被驅逐或流放，喪失了土地的容克地主從此退出歷史舞台。

關於無憂宮的歷史大事

年代	關於無憂宮	歷史大事記	文化與社會
1745 年	腓特烈大帝下旨建造波茨坦的行宮。	清軍征剿四川上、下瞻村，平定盜匪之亂	物理學家伏特發明電池。 中國明代小說家吳敬梓逝世。 《石渠寶笈》編撰完成。 名代書畫家張照逝世。

1747 年	無憂宮舉行了落成典禮。	次年，奧地利王位繼承戰爭結束。	前一年，西班牙畫家哥雅誕生。 孟德斯鳩出版《論法的精神》。
1750 年	腓特列大帝在完整的法式圓形花壇廣場四周，安置由大理石雕刻的羅馬神話人物雕塑，這些雕塑只保持到 1764 年。	葡萄牙進行彭巴爾改革。	新古典主義開始風行西歐。 音樂之父巴哈去世。
1806 年	拿破崙攻佔柏林，下令不得破壞無憂宮	區改組為萊因邦聯。 拿破崙公佈柏林詔令，以大陸體系封鎖英國。	前一年，席勒逝世。 貝多芬發表第三號《蕾奧諾拉》序曲。
1840~1842 年	普魯士國王威廉四世將建築物規模再作擴大，並將兩邊側殿延伸。	中英鴉片戰爭。 1842 年鴉片戰爭結束，清廷戰敗，簽訂南京條約，香港成為英國殖民地。	英國首先使用郵票。 柴可夫斯基誕生。 法國印象派畫家莫內誕生。
1990 年	聯合國教科文組織以「無憂宮的宮殿與公園，可視為普魯士的凡爾賽宮」的原因，將無憂宮宮殿建築與其寬廣的公園列為世界文化遺產。	東西德統一。 拉脫維亞與愛沙尼亞脫離蘇聯獨立。 蘭新鐵路西段與蘇聯土西鐵路接軌，第二座亞歐大陸橋從此全線貫通。 南北葉門統一。	人類第一次徒步穿越南極。 哈伯望遠鏡進入太空。 奧林匹克博物館正式開館。 史學家錢穆、孫立人將軍、學者馮友蘭逝世。 發現一千年前應州大地震遺址。 英法海底隧道開通。

托 普 卡 帕 宮
TOPKAPI PALACE

希 臘 女 奴 隸 主 的 後 宮 天 堂

在托普卡帕宮的歷史中出現一位美貌絕倫，而又陰險狡詐、冷酷無情的妃子——克賽姆。她是一個出生在希臘的女奴，外表妖嬈艷麗，使她成為蘇丹的寵妃，後來卻成了奧斯曼帝國歷史上，控制帝國朝政將近半個世紀的主人。

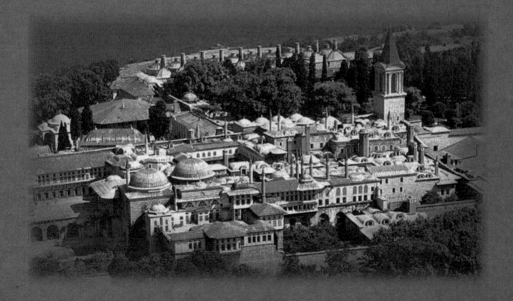

塗滿牛羊油脂的木板是致命武器

　　城市是人類歷史的軌跡，而建築則標榜著文明的發展。伊斯坦堡獨特的地理位置和歷史進程，成就了身在其中的托普卡帕宮。托普卡帕宮的產生以及由此所延伸的歷史人文故事，更豐富了這座城市的文化內涵。

　　伊斯坦堡是世界上唯一一個橫跨兩大洲的城市，也是古代絲綢之路的終點。據說西元前 658 年，古希臘的一位國王想要建一座新城，想來想去也不知道應該建在哪裡好，於是，國王就親自去問神的使者。使者用手指著東方說：「去太陽升起的地方吧，那是神的旨意。」滿心歡喜的國王立即命令自己的兒子率領一批人馬，遵照國王的囑託，去東方尋找建城之地。當他們乘船來到今天土耳其的金角灣與馬爾馬拉海之間的博斯普魯斯海峽時，看到朝陽升起，海水映射出了點點橘紅，青山含黛間多了一份神聖與莊嚴。被美麗的景色迷住了的王子，心想這應該就是父王所要找的地方了，於是這裡就成了國王的新城所在地。

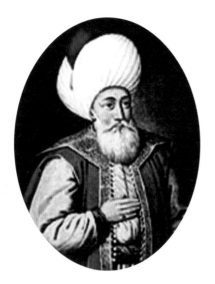

　　但是，真正有史料記載的伊斯坦堡，要追溯到羅馬帝國時期。西元 330 年，羅馬帝國皇帝君士坦丁大帝發現了這個地方以後，便遷都於此，並把這利稱為「君士坦丁的城市」。後來羅馬帝國分裂為東西兩部分後，君士坦丁堡成為東羅馬帝國（即拜占庭）的首都。1054 年東西教會大分裂之後，西羅馬教皇發動了著名的十字軍東征，拜占庭帝國日薄西山，搖搖欲墜，為後來的突厥人提供了入侵的契機。

烏爾汗繼承王位後，建立了正規的常備軍，要求軍人終生服役，不得建立家庭，這為奧斯曼帝國的大舉擴張奠定了基礎。

伊斯坦堡是世界上唯一一個地跨兩大洲的城市，地理位置相當重要。圖為中世紀油畫作品中的伊斯坦堡。

突厥人最早源於中國新疆的阿爾泰山一帶，後來被唐朝所滅。到了十三世紀，蒙古人的軍事擴張迫使突厥人西遷至小亞細亞一帶。大約在西元 1300 年左右，奧斯曼一世（Osman I）在位期間，突厥人的部落成為獨立的伊斯蘭國家。

二十多年後，奧斯曼奪取了拜占廷在小亞細亞的重鎮布爾薩（Bursa），控制了軍事要地馬爾馬拉埃雷利西（Marmaraereglisi），並把首都遷到那裡。

之後，烏爾汗繼承王位，開始了奧斯曼帝國大舉擴張之路。為此，他極力建立正規的常備軍隊，要求軍人終生服役，不得建立家庭，待遇優厚，並享有特權。而且在奧斯曼帝國內，男孩從小就要接受軍事訓練，社會上以戰爭掠奪為榮，戰士打起仗來英勇頑強。隨著軍隊數量的增加和品質的提升，富庶的歐洲大陸成了烏爾汗攻佔的目標。

此後百年間，奧斯曼帝國的擴張之路一直持續著。1389 年，奧斯曼帝國打敗了由塞爾維亞、保加利亞、波士尼亞、瓦拉幾亞、阿爾巴尼亞和匈牙利人組成的聯軍，並先後將他們兼併為帝國的行省。六年後，在多瑙河畔的尼科堡戰

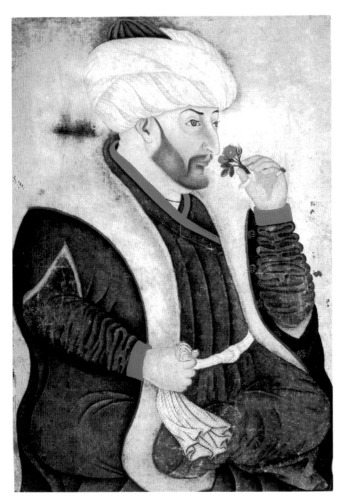

役中，奧斯曼軍隊一舉打敗了匈牙利、法蘭西、德意志等國的聯軍，近萬名十字軍被俘。除了三百名貴族騎士被鉅款贖回以外，其餘的幾乎全部被殺害。從此，擔驚受怕的歐洲人只能無可奈何地看著奧斯曼帝國肆意擴張，巴爾幹半島淪陷了。

穆罕默德二世（Mehmed II，1451~1481）繼位以後，決定在位於巴爾幹半島與小亞細亞半島之間的地帶建立永久的根據地，扼黑海出入之咽喉。於是，君士坦丁堡成為一個再合適不過的選擇。

知識淵博，聰慧過人的穆罕默德二世

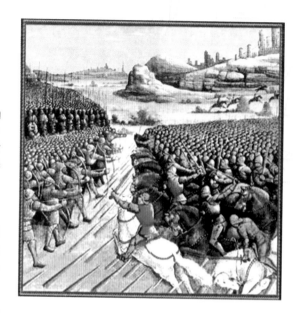

尼科堡一戰，奧斯曼軍隊打敗了匈牙利、法蘭西、德意志等國的聯軍，近萬名十字軍被俘，除了三百名貴族騎士被鉅款贖回以外，其餘的幾乎全部被殺。

　　穆罕默德是一個知識淵博，聰慧過人的帝王。他不但通曉文學體的突厥文、阿拉伯文、波斯文和希臘文；而且也能用一般的塞爾維亞語和義大利語與人交談。他喜歡詩歌，能夠熟讀伊朗、希臘和羅馬的古典詩篇。他尤其喜歡閱讀亞歷山大大帝和古羅馬諸王的傳記，從小就非常敬仰和欽佩歷史上的英雄人物。他對於戰爭以及相關的事物，例如，戰略、戰術、軍火、裝備、後勤供應、地形、地貌等問題的研究頗有建樹，這也為他後來帶兵打仗提供了最佳的幫助。

　　為了取得戰爭的絕對勝利，他下令在博斯普魯斯海峽最狹窄處的歐洲岸邊建立據點。短短四個月，一座宏偉的碉堡矗立起來，取名為博加茲凱森，意思是「切斷博斯普魯斯海峽」。繼而開始儲備了大量軍需用品，其中最大的一門大炮能發射一千兩百磅重的巨石。

　　面對奧斯曼的氣勢，東羅馬帝國的末代皇帝君士坦丁十三世不得不屈膝求和，懇請蘇丹停止修建堡壘。但是穆罕默德二世傲慢的告訴使者：「海峽兩邊都是我的土地，讓你們的皇帝趕快獻出君士坦丁堡吧。」求和無望的君士坦丁十三世只好趕緊備戰。他們在易受攻擊的西南陸地，修築了兩道比較堅固的城牆，每隔五十公尺加築一座堡壘，牆外是又深又寬的護城河；為了防備敵人從北面進攻，又在金角灣入口處以鐵索封鎖住港口的入口處。君士坦丁堡雖然只

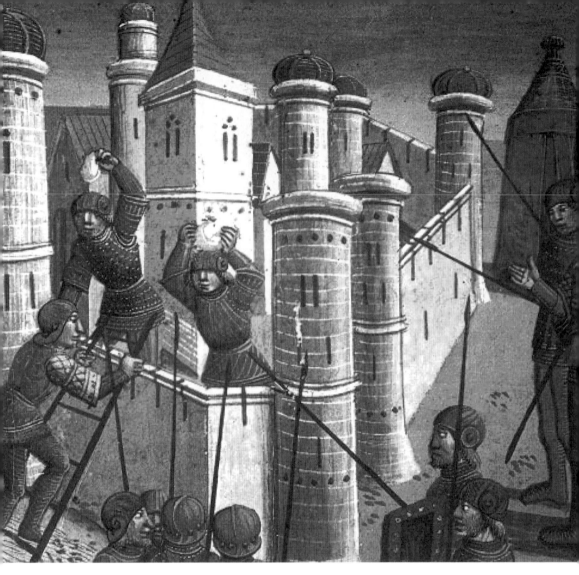

1453 年 4 月 6 日，穆罕默德二世親率十五萬大軍和三百多艘戰艦，包圍了君士坦丁堡。五十三天以後，君士坦丁堡被攻陷，拜占庭皇帝君士坦丁十三世陣亡。

有八千多名西方傭兵、二十艘戰艦，但由於該城的地勢險要，城牆堅固、防守森嚴，要想完全攻破這座城池也絕非易事。

　　1453 年 4 月 6 日，穆罕默德二世親率十五萬大軍和三百多艘戰艦，包圍了君士坦丁堡。數萬奧斯曼士兵扛著粗大的樹幹，滾動巨大的木桶，衝向護城河，

企圖搭成活動浮橋攻進城去。東羅馬軍民在城牆上，用毛瑟槍和石彈炮不斷還擊，奧斯曼軍隊傷亡慘重，無法靠近護城河。強攻不成，奧斯曼軍隊開始挖地道，想穿過護城河和兩道城牆進入城內。但是，地道還沒挖好，就被城中的居民發現，地道被炸壞堵死。

　　機智果敢的穆罕默德二世決定用牛皮（牛皮不容易起火）裹著戰船，搭成簡易碉堡，逼近君士坦丁堡；但是，仍然無法奏效。穆罕默德二世冷靜分析了君士坦丁堡的地形之後，認為應該把金角灣當作攻城的突破點。如果讓戰船從博斯普魯斯海峽越過金角灣北部的加拉太，就可以避開東羅馬人的障礙，直達君士坦丁堡城下。於是，穆罕默德便派人賄賂居住在城內的熱那亞商人。見錢眼開的熱那亞商人幫助奧斯曼軍隊沿著加拉太東部用木板鋪設了一條六公里長的道路。奧斯曼軍隊在木板上塗滿牛脂和羊油，經過一夜的努力，七十多艘奧

強盛時期的奧斯曼帝國一片祥和景象。

先知穆罕默德的聖骨盒。

斯曼兵船沿這條木板滑道，全部進入
了金角灣。

　　奧斯曼兵船突然出現在金角灣，
讓守城士兵大為驚恐，指揮官趕忙從
其他陣地抽調兵力，加強金角灣的防
禦。儘管守城軍民頑強抵抗，但形勢
越來越危險。從 5 月 26 日開始，奧斯曼士兵的士兵用了整整三天時間猛烈地炮
轟城牆，終於打了一個缺口。奧斯曼軍隊如潮水般地湧入君士坦丁堡。5 月
29 日，頑強堅持了五十三天的君士坦丁堡，被強大的奧斯曼軍隊攻陷了，拜占
庭皇帝君士坦丁十三世陣亡，千年帝國終告滅亡。

　　更為不幸的是，土耳其人攻陷該城之後，大肆劫掠，許多居民被殺或被掠
為奴隸，古城籠罩在恐怖的屠城陰影之中。穆罕默德二世隨後遷都於此，並把
君士坦丁堡改名為伊斯坦堡，即「伊斯蘭教的城市」的意思。穆罕默德二世採
取強硬手段，強迫能工巧匠遷入城內定居，修復城牆等被戰爭毀壞的設施。隨
著奧斯曼帝國疆域的擴大和江山的日趨穩固，穆罕默德二世決定大規模修建一
座王宮，以彰顯帝國的榮耀和尊嚴，於是托普卡帕宮殿便誕生了。

強盛帝國的隱憂

　　1459 年托普卡帕宮在穆罕默德二世勝利的號角中動工，那是一個崇尚武力
征服的浮躁而又野蠻的年代，因此建築的風格也頗具矛盾風格，相容並蓄似乎

從這支整齊劃一的宮廷樂隊身上可以看出，當時奧斯曼帝國文化的高水準，而這與帝國對外來事物包容性有絕對關係。

是不可能的事。十六年後，一座富麗堂皇、恢宏雄偉的宮廷建築落成。毫無疑問，這座博斯普魯斯海峽與金角灣及馬爾馬拉海交會點上的輝煌宮殿建築，保存了奧斯曼時代的建築風格，成為伊斯蘭世俗建築的代表之作。

由於這裡曾經有一座拜占庭時期的名為托普卡帕的城堡，因而取名為托普卡帕宮殿，土耳其語意為「大炮門」。作為城市地標的托普卡帕宮殿，是奧斯曼帝國文化的極致展現。由於伊斯坦堡曾經為羅馬帝國所控制，東西羅馬的教皇之爭也為這座城市留下了難以抹去的痕跡，因此，托普卡帕宮也成了伊斯坦堡多元文化的一部分。

整座宮殿共有七座高大、厚實的大門，四座朝陸地、三座朝海洋；憑海臨風，別有風味。其中主要的一座大門面對著名的聖索菲亞教堂，大門內大約三百公尺處有一個中門，兩門之間是皇宮的前院，中門內有綠木鬱蔥的花園。花園右邊是籠罩在柏樹及梧桐樹綠蔭下的御膳房，現在則成了水晶製品、銀器以及中國瓷器的收藏展示館。左側是蘇丹及後妃們居住的內宮。花園深處的庫貝阿爾特宮是蘇丹召集大臣議事之處。宮殿內成組的宮室中，比較有名的建築有：彩

奧斯曼帝國歷史上膽識過人、謀略超
群而又光明磊落的國王蘇萊曼一世。

石磚閣、謁見廳、保留著先知穆
罕默德聖物的聖堂，和為了紀念
攻下巴格達而修建的巴格達廳
等。

　　土耳其共和國成立後，托
普卡帕宮殿改為博物館。館中收
藏和展出了奧斯曼時代的珍品，
有蘇丹的王冠、寶座、鑲有百顆
鑽石的盔甲、重達十磅的大寶
石、鑲嵌有 6666 顆鑽石的金蠟
燭等，琳琅滿目。全館共分瓷器
館、土耳其國寶館、古代武器
館、古代鐘錶館等，還有一座圖
書館及書法展覽室。瓷器館中藏有上自中國唐宋，下至明清時期的古代瓷器二
萬多件。

　　在宮殿的所有收藏品中，最發人深思的就是聖堂中的聖物。它是奧斯曼蘇
丹繼承「哈里發」時帶到伊斯坦堡的。土耳其人不但繼承發揚了伊斯蘭教，而
且借助伊斯蘭教促進奧斯曼的擴張。儘管至今為止什葉派穆斯林仍然不承認奧
斯曼人是先知穆罕默德的合法繼承人，但是，與現實對照時，歷史軌跡可資證
明。

　　西元 1258 年，蒙古鐵騎攻陷巴格達後，殘忍的處死了伊斯蘭領袖哈里發，

托普卡帕宮內接生的情景。

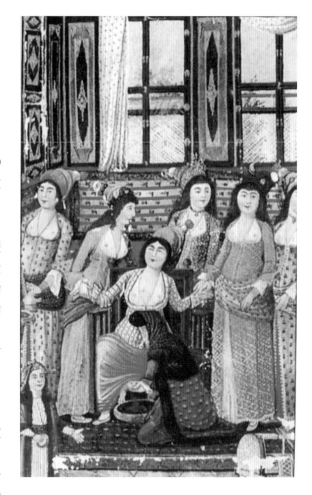

從而結束了延續長達 500 年的伊斯蘭帝國——阿拔斯王朝（Abbaid dynasty，750-1258），橫跨亞、非、歐三洲的龐大帝國成為歷史。除了蒙古軍隊的強大之外，阿拔斯王朝倒塌的主要原因是統治者的腐敗，以及缺乏革新能力，偏離了伊斯蘭正道，從而導致廣大民眾生活困苦，國力空虛。

　　社會經濟的發展和文化的變革應該同步前進，否則，就會扼殺社會本身的創新能力。而年輕的突厥國王奧斯曼順應歷史發展的規律，吸納接受了伊斯蘭教文化，同時又融入到國家的治理和武力擴張當中，因此，奧斯曼帝國的崛起成為歷史的必然選擇。西元 1299 年，突厥國王奧斯曼決定全面復興伊斯蘭精神，並且督促加快制定一套與之相應的社會管理制度，為奧斯曼的擴張鋪路。自此，突厥穆斯林軍隊開始注入了伊斯蘭精神，他們的一切行為都以古蘭經和聖訓為準則，國家管理上也必須遵從伊斯蘭原則，歸屬中央統帥。

　　毫無疑問，奧斯曼帝國初期，雖然規定了伊斯蘭法高於一切；但是，這個新興的帝國依靠權威和活力，做到了對帝國之內的所有民族一律平等的原則。各民族宗教信仰自由，任何地方的官員和宗教勢力，強制別人改變信仰自由都將被嚴懲。因此，基督教、猶太教、印度教、佛教等均不相互干涉，和睦相處。

　　奧斯曼帝國強調「萬物非主，唯有真主，穆罕默德是真主的使者」的思想。既保持民族的獨立，又維護了國家的統一。復興的伊斯蘭教育和文明、寬容的宗教信仰政策，成為奧斯曼帝國強盛的表徵。如今，那靜靜的躺在托普卡帕宮殿中的穆罕默德的聖物，成了昔日奧斯曼帝國強大國力的證明。

在巴勒斯坦地區活動的騎士團是一支訓練有素、紀律嚴明的騎士軍。1522 年，蘇萊曼一世率軍將他們打敗，並特許他們安全地離開羅德島。

膽識過人的蘇萊曼一世

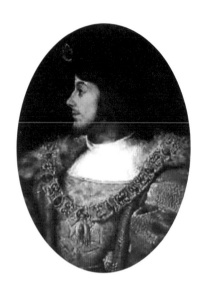

　　在托普卡帕宮殿內有一座精緻的巴格達亭。睹物思人，不得不提起奧斯曼帝國歷史上一位膽識過人、謀略超群而又光明磊落的功勳人物——蘇萊曼一世（S leyman I，1495~1566）。在他統治期間，奧斯曼帝國的國力達到了前所未有的鼎盛時期。他率軍與歐洲的十字軍騎士團爭奪領地的戰爭，被看作是他真實性格的展現。

　　十字軍騎士團最早出現於中世紀的歐洲，是歐洲封建主為保衛他們在富庶的地中海地區所侵佔的領地，所建立的宗教性軍事組織。後來，羅馬教皇又組織了幾個僧侶騎士團，其使命是鎮壓十字軍國家中人民的反抗，保衛並擴大十字軍領地。這個時

1526 年，蘇萊曼一世率軍在摩哈奇附近打敗匈牙利和捷克聯軍，殺死了匈牙利的路易士二世。圖為路易士二世。

期的騎士團是一種僧侶幫派，多數僧侶騎士為西歐各國沒落的貴族，有嚴格的紀律，並按照修道會方式組織起來。騎士團的成員不得娶妻生子，不得謀求財富，更不可違背天主教會的旨意；同時，騎士團內部還實行嚴格的集權制，必須唯教皇之命是從。

　　但是，騎士們卻借助教皇給與的特權，大量累積財富。十字軍國家的封建主為了借助他們的力量，使西歐人長期佔據地中海東岸，也給予騎士團以優厚的待遇。奧斯曼帝國時期，在巴勒斯坦地區一支沒落的騎士團，打著為饑餓和染病的朝聖者從事慈善工作的幌子，繼續在當地活動，並保持著一支訓練有素、紀律嚴明的騎士軍。在奧斯曼土耳其帝國的進逼之下，這支騎士團則被迫轉移到地中海東部的羅德島。

　　1522 年，繼位兩年的蘇萊曼一世為了解除進犯歐洲的後顧之憂，決定將羅德島上的騎士團徹底殲滅。讓他意想不到的是，雖然騎士團作戰人數不到萬人，但是面對數倍於自己的奧斯曼軍隊，竟毫不畏懼，堅強應戰。久經沙場的蘇萊曼一世被騎士團的戰鬥精神所震驚。半年後，奧斯曼軍隊付出了慘重的代價，才迫使騎士團投降。蘇萊曼一世出於對騎士團的敬佩和讚賞，特許這支敵軍安全離開羅德島。

為了爭奪阿拉伯半島地區的領導權，奧斯曼帝國和伊朗之間的戰爭不斷，最終兩國簽署協約，但也僅使這一地區獲得三十年的短暫和平。

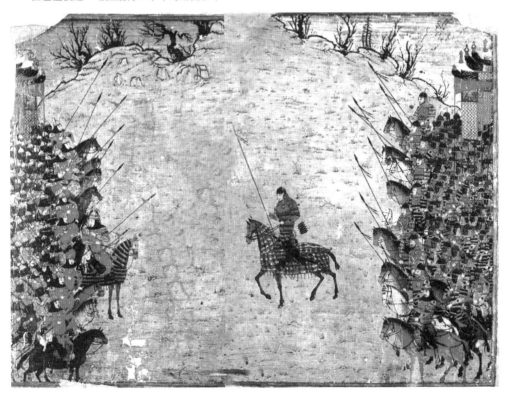

　　隨後，蘇萊曼一世的軍隊又在摩哈奇附近打敗匈牙利和捷克聯軍，打死了匈牙利的國王路易士二世，從此踏上向歐洲大陸擴張的跳板。

　　1529 年，蘇萊曼軍隊進攻匈牙利，由於糧秣匱乏和疾病流行而被迫撤退。三年後，不甘心的蘇萊曼軍隊捲土重來，當時匈牙利在奧地利的管轄之下，因此奧軍在查理五世統率下，在匈牙利中部地區，頑強阻止了蘇萊曼軍隊的進攻。次年七月，戰爭中陷於被動地位的奧軍被迫和蘇萊曼一世在伊斯坦堡簽訂和約。雖然，奧地利暫時保住了匈牙利西部和西北部地區，但是匈牙利其餘部分均歸蘇萊曼控制，而且奧地利必須每年向蘇萊曼一世進貢。顯然這些並不能滿足蘇萊曼一世的胃口，他又聯合了另一個歐洲的強國——法國，共同對付奧地利。

　　1540 至 1547 年，奧法聯盟共同進攻奧地利，兩線作戰的奧地利被蘇萊曼的軍隊打敗，被迫

蘇萊曼一生中曾經率軍七次遠征，為奧斯曼帝國的擴張立下了汗馬功勞，遺憾的是他並沒有等到戰役的勝利就病死在軍營大帳之中。圖中戴白帽者為蘇萊曼。

外表嬌美，實則狡詐的克賽姆是一個出生在希臘的女奴，十五歲的時候選入富麗堂皇的托普卡帕宮。

割地求和。如此一來，蘇萊曼一世佔領了匈牙利大部分的地區。

　　除了歐洲戰場以外，蘇萊曼一世也沒有放棄對亞洲周邊國家的侵略。儘管奧斯曼土耳其帝國和伊朗都信奉伊斯蘭教，但是派別不同。奧斯曼帝國以遜尼派為國教，伊朗則以什葉派為國教。兩國爭奪宗教統治權和兩河流域的領土，以及控制歐亞兩洲之間重要戰略和貿易交通樞紐的戰爭，由來已久。早在 1533 年，蘇萊曼一世打敗奧地利後，就準備著手進攻伊朗，以奪取阿拉伯半島地區的領導權。經過短暫而又周密的準備工作之後，奧斯曼軍首先打響了對格魯吉亞西南部的戰爭。由於該地區戰略位置相當重要，歷來是兵家必爭之地，

若控制了這個地區，就意味著能夠在外高加索和美索不達米亞地區的控制中搶得先機。因此，戰爭進行得緩慢而殘酷。

　　二年後，互有損傷、僵持不下的兩國締結和約，規定兩國平分格魯吉亞和亞美尼亞，伊朗仍然佔有外高加索現有的領土；土耳其則佔領了阿拉伯伊拉克著名的城市巴格達。如今，那座精緻的巴格達雖然已無昔日的榮耀，但卻

在克賽姆的策動下，穆拉德四世成功地登上了王位，奇怪的是，他是一個不戀女色、鍾情戰場的國王，在東方戰場上取得輝煌的戰績。

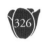

禁衛軍行刑場面。西方人習慣上把土耳其人的形象與暴力和性聯繫在一起，大概是因為對舊時土耳其禁衛軍的恐懼。

靜靜的追憶著蘇萊曼一世叱吒風雲的英姿。

　　不久，蘇萊曼一世又在很短的時間裡佔領了非洲的大片土地，奧斯曼帝國由此邁入全盛時期。遼闊的疆域，提供了肥沃的平原並生產充裕的糧食和原料；君士坦丁堡、大馬士革、巴格達、開羅和其他古老城市的熟練工匠製造出大量手工業產品，銷往帝國各地。蘇萊曼一世的霸權，促進了經濟的融合與發展，對外貿易和過境貿易日趨活躍，東西方物質和文化有著頻繁的交流。

　　1566 年，年屆七十二歲的蘇萊曼一世率領二十萬奧斯曼帝國的大軍，從伊斯坦堡出發，進軍桀驁不馴的匈牙利，這是蘇萊曼一世一生中的第七次遠征。此時，已經不能騎馬的蘇萊曼端坐在一輛馬車內，遺憾的是，就在斯哥特瓦戰役勝利的前一晚，他病死在軍營大帳中。

希臘女奴掌控朝中大權

　　在托普卡帕宮的歷史中還曾出現過一位天生麗質、美貌絕倫，而又陰險狡詐、冷酷無情的「奴隸」女主人「克賽姆」。她是一個出生在希臘的女奴，十五歲的時候被選入富麗堂皇的托普卡帕宮。外表的嬌豔使她成為當時帝國的

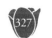
蘇丹艾哈邁德一世（Ahmed I）最喜愛的兩個寵妃之一，未曾想到她卻成了奧斯曼帝國歷史上，控制帝國朝政近半個世紀的「奴隸主人」。克賽姆為艾哈邁德一世生了三個兒子：穆拉德、易卜拉欣和巴業塞德。

1617 年艾哈邁德一世離開了人世，從此，托普卡帕宮成了克賽姆一個人的舞臺。她讓艾哈邁德一世患精神病的兄弟穆斯塔法成為蘇丹。因為，在她看來，如果按照奧斯曼帝國的規定，不讓蘇丹的長子繼承王位的話，艾哈邁德一世的另外一個寵妃哈蒂科的兒子奧斯曼才是合法的繼承人。這無論如何都是嫉妒心強，而又擔心兒子性命的克賽姆無法接受的。

1622 年，一心想恢復奧斯曼帝國榮耀的奧斯曼二世的軍隊，在進攻波蘭的戰爭中慘敗，導致禁衛軍叛變殺死奧斯曼二世。

　　弒兄戮弟一向是帝國蘇丹王位繼承爭奪中常會發生的事。一年以後，瘋子蘇丹穆斯塔法因為無力治理國家而被廢黜，哈蒂科的兒子奧斯曼被擁立為蘇丹，史稱奧斯曼二世。出乎克賽姆意料的是，奧斯曼二世並沒有因為想鞏固政權而殺死她的兒子們。

　　於亂政之中就位的奧斯曼二世，雖然一心想恢復帝國之初的權威和榮耀，無奈力不從心。奧斯曼帝國在與伊朗的戰爭中慘敗，他成了帝國衰落的代罪羔羊，與伊朗簽定了一份屈辱的和約。本應效忠蘇丹的禁衛軍們桀驁不馴、難於駕馭，他們認為奧斯曼的怯懦行為是帝國的恥辱。

　　1622 年，奧斯曼帝國在與波蘭的戰鬥中失敗，成為禁衛軍政變的導火線，他們衝進皇宮，殺死了奧斯曼二世，穆斯塔法又成了蘇丹。這再次給了工於心計的克賽姆機會，她私下積極遊說被罷黜已經失去利用價值的穆斯塔法。十五個月後，穆斯塔法再次被罷黜。於是，克賽姆十四歲的兒子穆拉德順理成章的成為新的蘇丹，史稱穆拉德四世（Murad IV）。由於年紀尚小，克賽姆輔佐攝政，成為奧斯曼帝國實際上的主人。這一時期，克賽姆擔心自己的兒子被女人利用，竟然挖空心思的不讓穆拉德四世接觸女性，更不可思議的是，一度還鼓勵未成年的穆拉德四世與同性發生關係。可見其權力薰心、自私刻薄到了極點。

　　經過九年的權力動盪，穆拉德四世從 1632 年開始完全控制了政府。由於對歐洲的征戰屢遭挫敗，穆拉德四世致力於征服東方。受克賽姆左右，一生不戀女色的穆拉德四世，在東方戰場上取得了暫時的軍事勝利。他不僅進犯了亞美尼亞和阿塞拜疆，佔領了北美索不達米亞和摩蘇爾，而且，奧斯曼軍隊還轉戰外高加索和伊朗西部，洗劫了哈馬丹城。1639 年，奧斯曼帝國佔領了阿拉伯、伊拉克。但是，短暫的軍事勝利已經不能延續奧斯曼帝國的輝煌。此時，穆拉德四世因肝硬化臥病在床，生命垂危。克賽姆見此情景，只能讓穆拉德的弟弟易卜拉欣擔任蘇丹一職，巧合的是易卜拉欣也和他的叔叔穆斯塔法一樣，患有

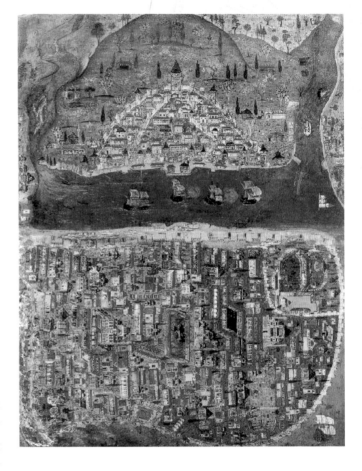

十六世紀托普卡帕宮在伊斯坦堡的模型規劃圖。

精神疾病。但是，克賽姆寧可選擇一個精神病兒子作為奧斯曼蘇丹，也不願意看到大權旁落。就這樣，穆拉德四世死後，易卜拉欣當上了奧斯曼帝國的蘇丹，史稱易卜拉欣一世。

易卜拉欣一世是一個非常可怕、糟糕的皇帝。先天的精神疾病讓他容易衝動、報復、喜怒無常。在托普卡帕宮內，易卜拉欣一世過著奢靡、無度的生活。他著迷於年輕的處女，而作為母親的克賽姆更願意為他每天提供新鮮的受害者，從而控制易卜拉欣一世，控制著奧斯曼帝國的內政與外交。

然而，東方人所信仰的「輪迴」思想，在克賽姆身上應驗了。易卜拉欣一世最喜愛的寵妃莎恩不僅侵蝕了易卜拉欣權力的基礎，而且為了爭奪對易卜拉欣的控制，莎恩和克賽姆之間明爭暗鬥。1648 年，易卜拉欣和他的哥哥奧斯曼二世一樣，被造反的禁衛軍罷黜。易卜拉欣和莎恩唯一的兒子，當時年僅七歲的穆罕默德繼位，即穆罕默德四世。克賽姆借助多年的掌政人脈關係，繼續對穆罕默德四世施加影響力，直到她幾年後死去為止。

到了穆罕邁德四世真正接手時，奧斯曼帝國已經是一個搖搖欲墜的國家。1656 年，莎恩說服穆罕邁德四世任命庫魯魯．穆罕默德作為奧斯曼帝國的國家元老。歷史證明穆罕邁德的這一任命是正確的。在庫魯魯．穆罕邁德的輔佐下，奧斯曼帝國很快穩定了政權。但是，這對於日薄西山的奧斯曼帝國而言，也已經於事無補。

皇親貴族爭奪政權的內訌是奧斯曼帝國分崩離析的主要原因之一。只不過，讓人驚奇的是克賽姆，這個希臘的奴僕成了托普卡帕宮內的主人之後，不但影響了她的丈夫，而且左右了他的兩個兒子和一個孫子，想必也是封建制度的必然悲哀吧。1853 年，隨著奧斯曼帝國新的王宮多爾馬巴切宮（Dolmabahce）的完成，托普卡帕宮也在帝國衰落的哀鳴中，告別了博斯普魯斯海面上所倒映著的夕陽餘暉。

稱雄五百年，橫跨三大洲，可與盛唐匹敵的阿拉伯帝國
──阿拔斯王朝

阿拉伯帝國（632 年～ 1258 年）是中世紀時地處阿拉伯半島的阿拉伯人所建立的伊斯蘭帝國，唐代以來在中國的史書上稱之為「大食」。

阿拉伯帝國共歷經 626 年，主要有：四大哈里發時期（632 年～ 661 年）和倭馬亞王朝（661 年～ 750 年），以及阿拉伯帝國的第二個世襲王朝阿拔斯王朝（750 年～ 1258 年）。極盛時期疆域東起印度河及蔥嶺，西抵大西洋沿岸，北達高加索山脈、裡海以及法國南部，南至阿拉伯海與撒哈拉沙漠，國土面積達 1340 萬平方公里，是古代歷史上東西方跨度最長的帝國之一，也是繼波斯阿契美尼德王朝、亞歷山大帝國、羅馬帝國、拜占庭帝國之後地跨亞歐非三洲的大帝國。

　　西元 747 年，阿拔斯的後裔阿布‧阿拔斯利用波斯籍釋奴阿布‧穆斯林在呼羅珊的力量，聯合什葉派穆斯林，於 750 年推翻了倭馬亞王朝的統治，建立了阿拔斯王朝，開啟阿拉伯帝國的全盛時期。阿拔斯王朝建立之初，大肆捕殺倭馬亞餘黨，殺害阿布‧穆斯林，並殘酷地鎮壓了呼羅珊人民起義。由於阿拔斯王朝的旗幟多為黑色，因此中國史書上稱該王朝為「黑衣大食」。

　　西元 751 年，阿拉伯帝國軍隊呼羅珊指揮官阿布‧穆斯林與中國唐朝軍隊在中亞內陸怛羅斯進行了小規模交戰，阿軍出動了約十五萬人，唐軍也出動了二萬唐軍和一萬葛邏祿軍隊。原本唐軍在高仙芝的指揮下取得一定優勢，不過由於葛邏祿部落的背叛，阿軍取得了最終勝利。

　　龐大的阿拉伯帝國是阿拉伯貴族借武力征服而建立的多民族、多宗教、多信仰的集合體。九世紀中葉，哈里發政權已逐步釋放自身的能量，帝國急劇滑向分崩離析的窮途末路。十世紀以後，帝國四分五裂，實際統治區域僅限於巴格達及其周圍地區，名存實亡。

1, 2: Umayyad infantry guardsmen, mid-8th century
3: Umayyad cavalry guardsman, mid-8th century
4: Umayyad infantry archer, mid-8th century

八世紀中葉的阿拉伯軍隊。

十三世紀初，強大的蒙古帝國開始興起，第一次蒙古西征就消滅了花剌子模。十三世紀中葉，蒙古鐵騎沖入西亞大地。1252 年，成吉思汗之孫旭烈兀奉其兄蒙哥汗之命西征。他率領蒙古軍隊洗劫了波斯、小亞細亞、美索不達米亞和敘利亞，並於 1258 年摧毀帝國首都巴格達，1260 年攻占敘利亞首府大馬士革。阿拔斯王朝最終滅亡。

關於漢普頓宮的歷史大事

年代	關於漢普頓宮	歷史大事記	文化與社會
1459 年	蘇丹穆罕默德二世開始動工興建，做為新皇宮，到了十九世紀才稱為托普卡帕宮。	明英宗重登帝位後，大肆殺戮前朝遺臣，並鎮壓手握兵權的石亨及曹吉祥，史稱曹石之變。	神聖羅馬帝國馬克西米連一世誕生。
1520~1560 年	蘇萊曼統治時期，進行擴建。擴建工程由波斯建築師阿勒烏丁擔任。	前一年，西班牙人消滅阿茲提克。	文藝復興三傑之一的拉斐爾病逝。 麥哲倫率西班牙船隊穿過麥哲倫海峽。 次年，麥哲倫為菲律賓土著所殺。
1478 年	托普卡帕宮的帝王之門落成，又稱蘇丹之門，是帝王進出的通道，可直達聖索菲亞大教堂。蘇丹會經由帝王之門進入皇宮。	張瓚平定四川松潘苗民起義。 明成化十四年，黃河決堤，巡撫河南督御史李衍主持修竣治理河道工程。	波提且利創作《春》。

1542 年	崇敬門亦稱中門。設有大炮的大門有兩座八角形的尖塔，建築結構與拜占庭的建築相似，是從博斯普魯斯海峽的海路進入皇宮的皇室專用入口。根據門上的刻文顯示，最遲是在穆罕默德二世統治時期所建。	瑪麗一世就任蘇格蘭女王。 宗教裁判所在義大利羅馬設立宗教法庭。	前一年，葛雷柯誕生 次年，波蘭神父哥白尼發表天體運行論後逝世。 次年，德國畫家霍爾班逝世。
1574 年	一場大火摧毀了禦膳房。蘇丹塞利姆二世委任錫南重建被燒毀的部分，並且擴建後宮、浴堂、私人宮殿以及海岸上的亭臺樓閣。到十六世紀末，當時的托普卡帕宮已具現今的規模。	法國國王查理九世逝世，亨利三世即位。 科西莫‧麥第奇一世逝世。 明朝軍隊大敗女真首領王杲部隊。 明萬曆期間倭寇經常襲擊浙江、廣州一帶。	提香在臨終前二年創作《聖殤圖》。 彼得普爾巴斯發表《紳士》。 前一年，卡拉瓦喬誕生。
1719 年	皇室建築師密瑪爾‧貝希爾‧阿加奉蘇丹艾哈邁德三世之命，興建具新古典主義風格的恩德侖圖書館，或稱穆罕默德三世圖書館。	英國宣布愛爾蘭為王國不可分割的一部分。 次年，俄軍入侵瑞典，結束瑞典稱霸波羅的海的時代。	迪福出版《魯賓遜漂流記》。 義大利畫家隆基創作《以撒的犧牲》。
1853 年	奧斯曼帝國的新皇宮落成後，托普卡帕宮便逐漸衰落。	俄國向土耳開戰。 美國海軍船艦入日本東京灣。	梵谷誕生。 威爾蒂歌劇《遊唱詩人》在羅馬首演成功；但《茶花女》在威尼斯首演失敗。 亨利‧史坦威在紐約開始製造史坦威鋼琴。 次年，王爾德誕生。

更多書籍介紹、活動訊息，請上網搜尋　拾筆客　🔍

What's Art

用圖片說歷史：從宮殿建築與王朝興衰中，
看見充滿慾望與權力的宮廷故事

作　　　　者：許汝紘
封 面 設 計：黃聖文
總　編　輯：許汝紘
編　　　　輯：孫中文
美 術 編 輯：陳芷柔
總　　　監：黃可家
行 銷 企 劃：郭廷溢
發　　　行：許麗雪
出　　　版：信實文化行銷有限公司
地　　　址：台北市松山區南京東路5段64號8樓之1
電　　　話：（02）2749-1282
傳　　　真：（02）3393-0564
網　　　址：www.cultuspeak.com
信　　　箱：service@cultuspeak.com

印　　　刷：威鯨科技有限公司
總　經　銷：高見文化行銷股份有限公司
專　　　線：0800-055-365
香港經銷商：聯合出版有限公司
專　　　線：+852-2503-2111

2017 年 9 月 初版
定價：新台幣 550 元

國家圖書館出版品預行編目（CIP）資料

用圖片說歷史：從宮殿建築與王朝興衰中,看見充滿
慾望與權力的宮廷故事 / 許汝紘著. -- 初版. -- 臺北市
: 信實文化行銷, 2017.09
　　面；　公分. -- (What's art)
ISBN 978-986-94750-7-5(平裝)
1.宮殿建築 2.建築藝術 3.歐洲
924.4　　　　　　　　　　　　　　　106014600